KB150434

이 사람을 보라!

Ecce homo

이사람을 보라! *Ecce homo*

2016년 2월 1일 초판 1쇄 인쇄
2016년 2월 5일 초판 1쇄 발행

엮은이 인천가톨릭대학교 그리스도교미술연구소
펴낸이 권혁재

편집 조혜진
출력 엘렉스프린팅
인쇄 한영인쇄

펴낸곳 학연문화사
등 록 1988년 2월 26일 제2-501호
주 소 서울시 금천구 가산동 371-28 우림라이온스밸리 B동 712호
전 화 02-2026-0541~4
팩 스 02-2026-0547
E-mail hak7891@chol.com

ISBN 978-89-5508-340-8 93600

ⓒ 인천가톨릭대학교 그리스도교미술연구소, 2016

시정 김재원 교수 정년퇴임 기념 논문집

이 사람을 보라!
Ecce homo

인천가톨릭대학교 그리스도교미술연구소 엮음

학연문화사

김재원 교수님의 정년퇴임에 즈음하여……

우리의 인생에서 길다면 길고 짧다면 짧다고 할 수 있는 근 30년간의 시간을 김재원 교수님께서는 후진교육에 몸 담아오셨고, 무엇보다도 10년간 우리 인천가톨릭대학교 조형예술대학의 발전과 한국의 서양미술사학에 큰 업적을 남기셨습니다. 오직 참된 교육자로서 후학양성과 서양미술사 연구에 전념해 오신 교수님의 긴 세월에 저는 존경을 표합니다. 물론, 정년퇴임으로 본교를 떠나시는 김 교수님의 빈자리에 애석하고 서운한 마음이지만, 후학양성에 온 힘을 쏟으시고 건강하게 교육자의 책임을 완수하신 것을 진심으로 축하드립니다.

김재원 교수님은 우리 인천가톨릭대학교에서 서양미술사 학자로서, 교육자로서의 성실함을 유감없이 발휘해 오신 분입니다. 또한 본교의 발전과정을 지켜보면서 대학발전을 위해 아낌없이 노력하셨습니다. 재임시절 조형예술대 학장, 그리스도교미술학과 학과장, 그리스도교미술 연구소장, 도서관장, 각종 위원 등을 담당하시면서 인천가톨릭대학교 조형예술대학의 발전에 많은 기여를 하셨습니다. 또한 교수님은 후학 교수들에게는 모범적인 교수상으로, 제자들에게는 존경받는 교수님이셨고, 현대미술사학회장, 서양미술사학회, 미술사학연구회, 미술사교육학회, 한국근현대미술사학회 임원 활동 등 대외적으로도 왕성한 학회활동을 통해서 교수님의 능력과 열정을 보여주셨습니다.

본교를 떠나시는 교수님께 따뜻한 주님의 은총과 우리 대학의 후학들과 제자들의 사랑이 지속되기를 바랍니다. 제자들과 함께 걸어오신 아름다운 여정의 한 매듭으로 엮어

진 논문집의 발간도 기꺼운 마음으로 축하하고 싶습니다. 스승이라는 자리는, 뒤따르는 제자들과 함께 한 곳을 바라볼 때 가장 행복하지 않을까 생각합니다. 스승의 가르침을 밑거름으로 나날이 발전하는 제자들의 성장을 보는 것이야말로 모든 교육자들의 희망이며 보람일 것입니다.

김재원 교수님의 정년퇴임을 기념하여 발간하는 논문집의 지면을 빌어, 대학발전과 학문의 정도에 매진해 오신 교수님께 진심어린 감사 말씀을 전합니다. 교수님께서 본교를 떠나신 뒤에도 교수님의 가르침과 존경받는 스승으로 우리 곁에 남아 있으리라 생각됩니다. 부디 김재원 교수님께 건강과 행운이 함께 하시기를 기도하며, 오랫동안 교육에 전념하실 수 있도록 교수님과 함께 해오신 가족 여러분께도 축복과 평화가 가득하시기를 기원합니다.

감사합니다.

2016년 2월 12일
인천가톨릭대학교 총장
김홍주

축하의 글

김재원 교수님의 정년퇴임 축하글을 전하게 된 것을 기쁘게 생각합니다. '정년'이라 함은 자신의 일을 끝까지 완수했다는 함축적 의미를 가지기도 합니다. 긴 시간 학자로서, 교육자로서의 사명을 다하였음을 뜻합니다. 그동안 교수님께서 가슴 가득한 열정으로 학문연구와 후학양성을 위해 힘써주시고 학교발전을 위해 쌓으신 업적에 대하여 깊은 존경의 마음을 표합니다.

교수님께서는 인천가톨릭대학교 교수로 재직하시면서 후학양성과 학문연구로 우리나라 서양미술사학에 커다란 업적을 남기셨습니다. 여러 편의 연구 논문과 저서 외 석사 지도 및 배출, 그리고 조형예술대학 행정 발전에도 혼신의 노력을 하셨습니다. 또한 연구 활동, 강의, 학회활동 및 관련단체의 자문 등으로 바쁘신 가운데도 교수님께서는 퇴임 직전까지 조형예술대학 학장 직무를 훌륭히 수행함으로써 대학 행정발전에 크게 이바지 하셨습니다.

교수님께서 정년퇴임을 맞이하게 되셨지만, 지금까지 쌓아놓으신 후진양성과 연구 활동은 우리 인천가톨릭대학교와 사회 발전에 이정표가 될 것이라 믿습니다. 특별히, 우리 대학의 교육목적 중 한 덕목인 종교문화에 기여하는 예술인 양성을 위해, 또 그리스도교 미술의 발전을 위해 쉼 없이 달려오셨습니다. 교수님께서 그리스도교미술 연구소 소장(2009~2012)을 지내시면서 그리스도교 미술의 과거와 현재를 입체적으로 조명하시고, '그리스도교 미술 연구총서'를 발간하여 우리나라 그리스도교 미술 연구의 방향을 확고

하게 제시하셨습니다. 이와 같은 교수님의 노고는 앞으로 그리스도교 미술을 연구하는 후학들이 교수님의 학문과 업적을 더욱 발전시켜 학문 발전과 더불어 사회 및 교회 발전에 그 가치를 부여할 것으로 생각합니다.

교수님의 정년퇴임 기념 논문집의 출간을 진심으로 축하드립니다. 그동안 인천가톨릭대학교 대학원 그리스도교 미술학과에서 배출된 제자들과 동료 교수들이 함께 엮어낸 이 책은 스승에게 드리는 경의와 애정이며, 선배 교수에 대한 존경과 신뢰의 표현인 것입니다. 이와 같은 결과물은 교수님께서 학교 발전과 제자들의 학문 발전을 위해 몸을 아끼시지 않으셨기에 이룩된 것이라 봅니다.

그동안 교수님께서 이룩하신 빛나는 학식과 공로를 오래도록 기억할 것이며, 교수님 가정에 주님의 은총과 축복이 함께 하시기를 기도드립니다.

2016년 2월 12일
인천가톨릭대학교 교학 기획처장
황창희

김재원 교수님께 감사의 마음을 전하며……

"토닥토닥……."

김재원 교수님께서 가끔 제 등에 손을 대시며 토닥토닥 해주시곤 하셨습니다. 교수님의 이 동작에서 저는 교수님의 여러 가지 마음을 느낄 수 있었습니다. 제게는 '마음을 달래 주는 소리', '힘을 내라는 소리', '잘 했다는 소리', '더 열심히 해보자는 소리' 등 교수님의 인간적인 따뜻함 이었습니다.

제가 인천가톨릭학교 조형예술대학에 임용되어 김 교수님과 그리스도교미술학과 업무를 함께 할 때, 교수님께서는 학과장님이셨고, 저의 시어머님과 연세가 같으시기에 가끔 웃는 이야기로 저는 두 분의 시어머님을 모시고 지낸다고도 했습니다. 세련된 감각을 지니셨고, 며느리를 지극히 배려하시는 시어머님 교수님이셨습니다. 마치 종갓집 며느리처럼, 한 학과를 세우시고 일으키시고 지금까지 멋지게 지켜 오신 교수님의 학문과 덕행, 열정과 노력에 깊은 존경을 전합니다. 저는 이 지면을 빌어서라도 교회미술의 불모지와 다름없었던 우리나라에 그리스도교 미술의 가치를 연구하고 발전시키고자 노력하신 교수님의 뜻을 이어 나가도록 힘을 다할 것을 약속드립니다.

한 치의 오차도 허용하지 않으시는 교수님의 연구는 제자들에게 학문 발전에 귀감이 되시었기에, 제자들은 교수님의 정년퇴임 기념 논문집을 준비하였습니다. 이 기념 논문집은 한 알의 밀알처럼, 학문의 길을 정진하시면서 교수님의 정성과 노고로 얻어진 좋은 수확물입니다. 제자들은 그간의 교수님의 열의에 조금이나마 보답할 수 있는 방법으로

기념 논문집을 출간하였습니다. 이 책에 실린 대부분의 논문들은 교수님께서 한 사람 한 사람 정성과 열정을 다해 지도해주신 제자들의 것입니다. 이 논문집은 제자들이 스승님께 드리는 존경의 선물입니다. 오랜 시간 학문연구와 학교발전을 위해 정진하신 김재원 교수님의 정년퇴임 기념을 맞아 선생님께 드리려는 제자들의 사랑의 마음을 담은 한 권의 책입니다.

교수님께서 인천가톨릭대학교를 위해, 그리스도교미술학과를 위해 갈고 닦아놓은 길을 동료 교수님들, 저희 학과 모든 교수님들과 뜻을 모아 열심히 정진하겠습니다. 교수님의 정년퇴임을 진심으로 축하드립니다. 건강하시기를 기원합니다. 교수님의 "토닥토닥"은 늘 마음의 소리로 간직하겠습니다.

2016년 2월 12일
인천가톨릭대학교 대학원
그리스도교미술학과 학과장
윤인복

시정 김재원교수 약력

I. 출생

김재원(金在源) 1950년 11월 17일 서울 출생

II. 학력사항

1969년 이화여대 부속 중고등학교 졸업

1969년 이화여자 대학교 생활미술과 입학

1973년 이화여자 대학교 생활미술과 졸업(학사)

1973년 동 대학원 응용미술과 입학

1976년 동 대학원 응용미술과 졸업(석사)

1977년 독일 슈트트가르트 국립미술대학 섬유디자인과 입학(Staatliche Hochschule für bildende Künste in Stuttgart)

1979년 독일 슈트트가르트 국립미술대학 섬유디자인과 자퇴

1980년 독일 뮌헨대학교 서양미술사학 대학 입학(Ludwig-Maximilian-Universität, München)

 전공 ; 서양미술사학(현대)

 부전공; 고전고고학, 미술교육학

1997년 독일 뮌헨대학교 서양미술사학 대학 졸업(박사)

 박사 지도교수 : 바우어 교수(Prof. Dr. Herman Bauer)

Ⅲ. 경력사항

교육활동;

1987년 - 2006년 덕성여대, 국민대, 이화여대, 세종대, 경희대, 성균관대, 목원대, 서울여대,
 한국예술종합학교 출강.

2002년 - 2003년 이화여대 박사 연구원.

2004년 - 2006년 인천가톨릭대학교 객원교수.

2006년 - 현재 인천가톨릭대학교 교수.

학회 및 대외활동;

2003년 - 2005년 서양미술사학회 재무.

2005년 - 2007년 서양미술사학회 감사.

2006년 - 2008년 현대미술사학회 회장.

2008년 - 2010년 현대미술사학회 편집위원장.

2009년 - 2011년 미술사교육학회 감사.

2010년 - 2013년 소마미술관 운영위원

2012년 - 현재 현대미술사학회 편집위원

소속학회;

서양미술사학회

현대미술사학회

미술사학연구회

한국현대미술연구회

한국근현대미술사학회

Ⅳ. 연구실적 목록

1. 연구논문

1. 논제 : "도상해석학의 형성과정 -파노프스키의 초기논문(1914-1932)을 중심으로" 미술사학 연구회 논문집, 미술사학 Ⅲ 게재, 1991.

2. 논제 : "사회적 현상과 예술적 반응 : 독일의 1920년대 신즉물주의" 서양미술사학회 논문집 제 10집 게재, 1998.

4. 논제 : "좌절과 반항의 형상화-60년대 바젤리츠와 쉐네벡" 미술사학보 제 17집 게재, 2001.

5. 논제 : "미술사의 종말?" 한국문화교류연구회, 한국 문화예술 진흥원 후원 심포지엄 발표, 2001.

6. 논제 : "1980년대 신표현주의와 시대정신(Zeitgeist) : 〈시대정신전〉의 미술사적 의미와 한계", 서양미술사학회 논문집 제 19집 게재, 2003.

7. 논제 : "분단국과 사회주의 미술-구 동독과 북한의 미술을 중심으로" 미술사학보 제 21집 게재, 2003.

8. 논제 : "Max Beckmann, Georg Baselitz, Bernd Heisig의 '병리적' 현실인식", 현대미술학 논문집 제 8호 게재, 2004.

9. 논제 : "리멘슈나이더(Tilman Riemenschneider 1460 경-1531) : 사회적 격변과 조형적 신앙 고백", 미술사학보 제 23집 게재, 2004.

10. 논제 : "Werner Tübke(1929-2004) : 사회주의 이념과 그리스도교 전통 사이에서", 현대미술사학보 제 19집 게재, 2006.

11. 논제 : "요셉 보이스의 유토피아와 그(정치적) 실현을 향한 여정", 현대미술사학보 제 24집 게재, 2008.

12. 논제 : "볼프강 마토이어(Wolfgang Mattheuer 1927 - 2004) : 이상과 현실의 초현실적 간극(間隙)", 서양미술사학 논문집 제 32집 게재, 2009.

13. 논제 : '아 당신은 나의 라파엘입니다!' : 21세기 종교화가?, '미카엘 트리겔', 현대미술사학보 제 28집 게재, 2010.

14. 논제 : "리얼리즘" 미술, 한국근현대미술사학 제 22집 게재, 2011.

15. 논제 : "사이 톰블리(Cy Twombly 1928-2011)의 레파토(Lepanto) 연작", 미술사학보 제 39집 게재, 2012.

16. 논제 : "바티칸, 제 55회 베네치아 비엔날레 입성 : 현대미술과 가톨릭 교회의 새로운 소통의 시작?", 현대미술사 연구 제 36집 게재, 2014.

2. 단행본

1. 공저 : 『한국미술과 사실성』, 눈빛 출판사(2000)

2. 공저 : 『현대미술 속으로』, 예경 출판사(2002)

3. 공저 : 『한국현대미술 197080』, 학연문화사(2004)

4. 공저 : 『한국현대미술 198090』, 학연문화사(2009)

5. 저서 : 『독일의 20세기 형상회화 -사회적 현상과 예술적 반응』, 한국학술정보(2007)

6. 공저 : 『유럽의 그리스도교 미술사』, 한국학술정보(2014)

3. 전시도록

1. 독일 현대미술의 단면(전북 도립미술관) ; "독일 현대미술의 단면전", 2006년.

2. 피카소와 모던아트(국립현대미술관) ; "표현주의 미술의 맥(脈)과 그 의미", 2010년.

3. 요셉 보이스 : 멀티플(소마미술관), "Josef Beuys(1921-1986) : 탄생 90주년을 맞아 그를 되돌아 보다", 2011년.

4. 나의 예술적 고향 - 라인란드의 백남준(국립현대미술관), "백남준, 전위예술 세계로 도약하다!", 2014년.

차 례

유스티니아누스 II세 황제 시기의
주화와 그리스도 도상의 출현

유스티니아누스 II세 황제 시기의
주화와 그리스도 도상의 출현

김선희(인천가톨릭대학교)

I. 유스티니아누스 II세 황제 시기 주화를 주목하다

주화(鑄貨, coin)란 통화의 단위로서 기능할 수 있도록 금속으로 주조된 경화(硬貨)를 의미한다. 고대 그리스와 로마의 주화들이 고전 미술의 예로 주시되었던 르네상스 이래로, 주화는 미술품으로 서구에서 꾸준히 연구대상이 되어 왔는데, 미술사적으로 주화가 중요한 자료로서 주목되는 것은 주화의 두 가지 특징에 기반한다. 그것은 첫째, 주화의 발행 주체가 국가의 통치자라는 점이다. 따라서 주화에 쓰이는 도안은 공적인 의미를 가지며 공공미술의 형태로 간주될 수 있다. 두 번째 특징으로는 주화가 통화로서의 기능을 가진다는 점이다. 주화는 금, 은, 동 등의 금속류를 주(主)재료로 함으로써 보존과 휴대의 극대화를 꾀했으며, 이러한 주화의 도안은 교역의 경로를 따라 이동하면서 일종의 저부조회화로서 기능했다.

본 글은 화폐연구가 특정한 역사의 결과를 재현하도록 돕는, 대체할 수 없는 가치와 정보의 중요한 원천이라는 점에 주목하여, 주화에 최초로 그리스도 도상이 출현된 유스티니아누스 II세 황제(Flavius Justinianus II, 669-711, 1차 재위 685-695, 2차 705-711) 시기의 주화에

나타나는 도상의 의미를 밝히고자 한다. 유스티니아누스 Ⅱ세 황제는 두 차례에 걸쳐 집권했을 정도로 정치적 야망이 큰 인물이었으며, 종교적 신념도 매우 강했던 것으로 알려져 있다. 그는 집권 초기에 이전의 관례에 따라 황제의 초상을 주화의 앞면 도안으로 사용했으며, 이어서 그리스도의 초상을 주화의 앞면 도안으로 새로이 채택했다. 또한 재집권 후에 발행한 주화에서는 이전과는 다르게 변화된 그리스도 도상을 취하기도 했다.

주화의 도안은 동시대를 반영하는 바, 공식주화에 최초로 그리스도 도상 출현의 결정적인 역할을 한 트룰로 공의회 및 동시대 상황들과 이 시기에 발행된 주화(그 가운데 특히 금화-솔리두스, solidus) 유형의 변화과정을 연계하여 살펴보는 것은, 주화에서의 그리스도 도상의 출현으로서 발생하는 의미와 역할을 정치사회적, 종교적 맥락에서, 그리고 미술사적 맥락에서 심도있게 규명하는 유의미한 시도가 될 것이다.

II. 주화에서의 그리스도 도상 출현 근거 및 대외적인 상황

1. 트룰로 공의회(Council in Trullo or Quinisext Council)의 82조

692년 콘스탄티노플의 대궁전 트룰로 홀에서 유스티니아누스 Ⅱ세 황제의 주도로 개최된 이 공의회에서는,[1] 처음으로 성 미술의 내용과 성격에 관한 기본적인 원리가 정식화되었으며, 그리스도교의 이미지 사용 및 예술적 표현에 대한 교의적 원칙과 관련되는 법령은 73조[2], 82조, 100조[3]항 등이었다.

1) 이전의 콘스탄티노플에서 개최되었던 553년의 제5차와 680-681년의 제6차 공의회(각각 제2, 3차 콘스탄티노플 공의회)와 관련된 교회법 102개조 법규들을 보완한다는 의미에서 퀴니섹스툼(Quinisextum) 공의회로 알려진 공의회이다. 또한 콘스탄티노플의 황궁인 쿠폴라(cupola, 그리스어 트룰로스troullos, 원형 천장)홀에서 열렸다고 하여, 트룰로 공의회라고도 했다. 이 공의회 개최에 대해 존 줄리어스 노리치는 황제가 정치뿐만 아니라 종교 문제에도 관여함으로써 자신의 업적을 남기겠다는 결의를 보여주는 사례라고 평가하기도 했는데, 이는 왕권 및 교권에 대한 권위가 여전히 황제에게 집중되어 있던 시기였기에 가능했을 것으로 판단된다.
2) 이 조는 교회 내부의 바닥에 그려왔던 십자가의 이미지를 더 이상 바닥에 그리지 못하도록 금지함과 동시에 십자가에 대한 공경을 더욱 강화했다. 재인용, *Leonide Ouspensky, La Theologie de l'icone dans l'Eglise orthodoce*, p. 72.
3) 이 조는 이미지의 윤리적이고 도덕적인 관점을 제시하는 것으로, 성스러운 이미지는 쾌락이 아니라 정신을 환기시키는 것이 되어야 한다고 규정한다. 재인용, Leonide Ouspensky, p. 78.

이 가운데 82조는 유스티니아누스 II세의 주화에 그리스도 도상이 출현하는 중요한 근거인 동시에 성화상의 내용에 대한 입장을 분명히 밝히고 있다는 점에서 중요하므로 좀더 자세히 살펴보도록 하겠다. 이 조에서는 그리스도를 어린양과 같은 상징으로서가 아니라, 수난의 표시 없이 인간 그리스도의 실재 이미지를 묘사하도록[4] 다음과 같이 규정하고 있다. "우리는 옛 정형들과 그림자들을, 그리고 교회에 주어진 모형(模型)들을 진리의 상징들로 받아들이지만, 율법의 성취로서의 은총과 진리를 더 선호하는 것이다. 그러므로 완전한 것이, 최소한 채색 표현으로, 우리 모두의 눈에 제시될 수 있도록, 우리는 세상의 죄를 없애시는 어린양, 그리스도 우리의 하느님이 이제부터는 옛 어린양이 아니라 사람의 형태(the figure in human form)로 성화상 안에서 드러나야 한다고 선언한다."[5] 즉, 그리스도에 대한 표현에 있어서, 초기 그리스도교에서 그리스도를 하느님의 어린양이라는 의미로 양의 이미지로 나타냈던 관례에서 인간 그리스도의 형상으로 직접적으로 묘사하도록 공인한 것이었다.

그리스도교에서 그리스도를 표현한 초기의 예들은 매우 상징적인 이미지로, 그들은 200년 이후부터 카타콤베에 있는 프레스코 벽화나 석관 위의 도안들에서 볼 수 있다. 그와 같은 상징물(기호)들로는 빵과 물고기, 십자가, 흰 비둘기 등이 있다. 또한 그리스도의 직접적인 묘사보다는 로마 기원의 회화 이미지들인 곱슬곱슬한 머리카락의 소년이나, 때때로 어린양 혼자만을 나

도판 1. 4세기 경, 코모딜라 카타콤베 (Comodilla catacombe)프레스코 천장 벽화, 로마.

타내거나, 어린양을 데리고 있는 젊은 목자 등으로 그리스도를 표현했다. 한편으로 수염

4) Lamberto Coppini, Francesco Cavazzuti, *Le Icone Di Cristo e La Sindone*, San Paolo 2000, p. 126.
5) 김산춘, 「이콘의 신학-제1차 이코노클라즘을 중심으로」, 『미술사학보』, 제20집, 미술사학연구회 2003. 8-10쪽. "또한 그것은 우리가 그분의 대화, 수난, 구원하는 죽음, 그리고 온 세상을 위해 행하신 구속 사업을 상기하도록 함이다."의 의미에 대해 '미술의 모든 조형적 가능성은 하나의 목적으로 향하고 있다. 그것은 어떤 구체적인 이미지를, 어떤 역사적인 실재를 충분히 운반하는 것이다. 그리하여 그것을 통해 영적이며 종말론적인 또 다른 실재를 드러내는 것이다'라고 저자는 설명했다.; Leonid Ouspensky, *Theology of the Icon*(volume 1), translated by Antony Gythiel/Elizabeth Meyendorff, St. Vladimir'S Seminary Press 1996. pp. 91-100. 참조.

과 긴 머리카락으로 묘사된, 그리스도의 형상들은, 로마의 카타콤베와 초기 그리스도교 미술의 석관에서 3-4세기경 처음으로 출현했다.(도판 1) 그리고 이것이 그의 실제의 외관일 것이라는 확신이 서서히 확산되었다.[6] 특히 어린양의 이미지는 부활한 그리스도의 예표로서, 때로는 그리스도를 따르는 사람들을 의미하기도 했다.[7]

새로운 조항 82조는 성육신한 그리스도, 즉 구체적 시공간 속의 역사적 그리스도의 면모를 부각시키면서, 한편으로는 그리스도의 신성만을 주장하는 단성론자들의 관점을 배척하려는 의도를 담고 있었다.[8] 즉, 그리스도교를 공인한 콘스탄티누스 대제 이래로 계속 끊이지 않는 동방에서의 단성론, 단의론 등의 신학과 이미지에 관한 논쟁에 대해 그리스도의 육화(incarnation)를 직접적인 이미지로 사용할 것을 교의적 근거로 정식화한 것이다.

여기서 중요한 사실은 신약시대의 역사적 사건을 구약시대의 계승이자 완성이라는 측면에서 바라보려는 포괄적인 관점이 대두된다는 점이다. 구약의 율법에 따라 상징-알레고리적인 이미지로 예시되었던 내용들이 율법의 완성인 신약의 시대에는 진리 자체를 직접적으로 드러내는 방식으로 수정되어야 한다고 보는 것이다. 이것은 말씀이신 하느

도판 2. 5세기 중반, 착한 목자 그리스도,
갈라 플라키디아의 마우솔레움, 라벤나.

도판 3. 산비탈레(San Vitale) 성당, 모자이크, 라벤나.

6) Lamberto Coppini, Francesco Cavazzuti, p. 122.
7) 이덕형, 『이콘과 아방가르드』, 생각의 나무 2008, 248쪽. 일례로 5세기 중반 라벤나 갈라 플라키디아의 마우솔레움에는 착한 목자 그리스도가 여섯 마리의 양을 돌보는 모습으로, 6세기 산비탈레 성당의 돔 모자이크에도 그리스도가 네 천사의 도움을 받는 '하느님의 어린양'의 알레고리로 묘사될 수 있었던 것이다.(도판2, 3)
8) Andre Grabar, L'Iconoclasme Byzantin, p. 113.

님의 육화, 다시 말해 인간적인 모습으로 성육하신 삼위일체 그리스도의 존재를 확정하는 도그마를 기초로 할 때, 비로소 가능해질 수 있는 도상 규범이었다.[9]

2. 로마 및 이슬람과의 관계

콘스탄티노플 중심의 동방정교회에서는 이와 같은 상징-알레고리적인 이미지들이 7세기 말을 전후해 점차 사라지고 있었다.[10] 그러나 성서상의 주제에 따른 도상적 표현을 허용하는 분위기가 형성되어 있던 로마 가톨릭교회의 라틴 세계에 트룰로 공의회의 82조는 아무런 영향도 미치지 못할뿐더러 세르기우스 교황은 이 공의회의 결정을 받아들이지 않았다.[11]

유스티니아누스 II세는 공의회 직후에 공식주화인 금화의 한 면에는 판토크라토르 그리스도의 이미지를 새겼으며, 다른 한 면에는 집정관 복장으로 십자가를 들고 서 있는 자신의 모습을 새겼다. 이것은 정치적으로는 그리스도의 주권을 지상에서 대리하는 황제의 권위를 암시하며, 교의적으로는 상징-알레고리가 아닌 인간의 형상으로 그리스도를 표현할 것을 공식화한 공의회의 관점을 반영한 것이었다.[12]

그러나 이러한 결정에 참여했던 공의회의 구성원은 대부분 동방의 교구로부터 온 성직자들이었기 때문에, 이 공의회의 결정은 제 6회 공의회에서 겨우 교조에 관한 합의를 이루었던 로마와 비잔티움 간의 새로운 대립을 야기했다.

이는 신앙에 대한 입장 차이라기보다는 관습이나 언어 등 생활방식의 차이에서 비롯된 것이라 할 수 있다. 또한 이 공의회에서 결정된 법조항에 따른다는 것은 동방교구의 방식을 따르도록 요구하는 것을 의미했다.[13] 예를 들면 이 공의회의 결정 중 로마의 주

9) Andre Grabar, *Christian Iconography: A Study of Its Origins*, p. 54; Andre Grabar, *L'Iconoclasme Byzantin*, p. 114.

10) 이덕형, 이콘과 아방가르드, 256쪽. 비잔틴 세계는 성스러운 이미지의 내용을 규범화함으로써 단성론이나 단일 의지론 등과 같은 이단에 대응, 그리스도의 성육신과 삼위일체의 교리를 확립하고, 전승에 기초하여 교회의 정통성을 확보할 수 있었다. 규범을 통한 전승의 고수는 이러한 맥락에서 과거의 전통은 선(善)과 성(聖)의 세계에 속한 반면에 새로운 것은 항상 악(惡)과 속(俗)의 세계에 속하는 대상으로 간주되고 있었다.

11) 이덕형, 이콘과 아방가르드, 251쪽. 이후에도 로마 가톨릭교회에서는 어린양의 이미지뿐만 아니라, 동물 상징-알레고리 이미지가 계속해서 주요 모티브로 등장한다.

12) 이덕형, 『비잔티움, 빛의 모자이크』, 성균관대학교 출판부 2006. 423쪽 참조.

13) James D. Breckenridge, *The Numismatic Iconography of Justinian II*, The American Numismatic

교와 콘스탄티노플의 주교의 서열 체제의 동등함을 주장한다든가,[14] 사순절 토요일마다 금식하는 것, 결혼한 채로 남는 성직자들의 하부의 위계를 허용하는 것 등은 로마 관습에 반하는 것이었다. 그리스도를 인간의 형상으로 묘사해야만 한다는 조항 역시, 서방에서 일반적인 주제로 즐겨 사용해 온 상징적 표상을 간섭하는 것으로 받아들여졌다.

로마와 교황을 배제한 채 이루어진 공의회에서 정해진 법조항들은 콘스탄티노플, 알렉산드리아, 예루살렘과 안티오크 등의 대주교들과 황제의 서명 후에야 로마로 보내졌다. 따라서 이러한 일방적인 결정에 대하여 로마의 세르기우스 교황은 서명을 거부하였을 뿐만 아니라 이 법조항의 공표를 금지했다. 이로 인해 유스티니아누스 Ⅱ세의 첫번째 그리스도 유형 주화는 교황권인 이탈리아 전역의 주조소에서 전혀 발행되지 못했다.[15]

당시 널리 통용되던 비잔틴 주화에 대해 유스티니아누스 Ⅱ세와의 갈등을 드러낸 급부상하던 이슬람 측의 주화의 발달 단계를 살펴보겠다. 이 과정을 통해 이슬람의 문화 및 당시의 주화에 대한 일반적인 경향이나 분위기도 파악할 수 있을 것으로 판단되기 때문이다.

최초의 이슬람권 주화들은 비잔틴 제국의 금화(솔리두스, solidus)[16], 혹은 예언자 마호메트(570-632)가 죽은 뒤 아랍의 정복지를 중심으로 통용되었던 사산 제국 은화의 복제품들이었다.[17] 아랍의 디나르 금화는 비잔틴 제국의 주화인 데나리우스 아우레우스(솔리두스)에서 이름을 딴 것이었고, 디르함 은화는 사산 왕조의 드라큼에서 유래된 이름이었다. 따라서 '아랍-비잔틴 주화' 또는 '아랍-사산 주화'라고 표기되었으며, 특히 아랍-비잔틴 주화는 그리스도교의 상징물을 없애고 아랍의 명문을 추가했다. 예를 들면, 칼리프 아브드 알-말리크(685-705)의 치세에 다마스쿠스에서 691-692년경에 주조된 디나르 금화는 헤

Society New York 1959, p. 11 참조.

14) 381년 테오도시우스 1세가 소집한 2차 공의회(제1차 콘스탄티노플 공의회)에서는 '콘스탄티노플 주교의 서열은 로마의 주교 다음이다. 왜냐하면 콘스탄티노플은 새로운 로마이기 때문이다'라는 제 3의 카논을 강건하게 주창하여 4세기 동안 증대한 콘스탄티노플의 중요성을 반영했는데 7세기 후 반에 이르러서는 로마와의 동등함을 주장하기에 이른 것이다.

15) James D. Breckenridge, p. 12.

16) 솔리두스는 A.D. 312년 콘스탄티누스 대제에 의해 도입된 로마 제국의 금화로써 금의 무게가 4.5그 램에 해당된다.

17) 정복자 아랍인들은 두 가지 기준 통화체제를 물려받았다. 서쪽은 솔리두스를 기준 주화로 삼는 비 잔틴제국의 금본위 체제였고, 사산 왕조의 이란은 그리스의 드라크마에서 파생된 드라큼(drachm, 그리스어 드라크마drachma에서 온 용어)을 기준 주화로 하는 은본위 체제였다. 조나단 윌리엄스 편역, 『MONEY: A HISTORY』, 이인철(역), 까치글방 1998, 90쪽.

라클레이오스(Heracleios, 재위 610-641)의 솔리두스[18]를(도판 12 참조) 모방한 것으로 보이지만 황제의 왕관에서 그리스도교의 십자가를 제거했고, 뒷면의 십자가를 이슬람식 기둥으로 변형했다. 또한 주화 가장자리에 '쿠픽'[19]으로 "신이 말하기를, 알라 이외의 신은 없고, 마호메트는 그의 예언자이다"라는 샤하다가 추가되었다.[20] (도판 4)

도판 4. 디나르 금화, 691-692년경 헤라클레이오스 모방 주화. 칼리프 아브드 알말리크(Abd al-Malik)의 디나르 금화, 다마스쿠스 주조.

유스티니아누스 II세가 발행한 그리스도의 초상이 담긴 금화는, 비잔틴의 삼위일체 교의와 이콘 사용을 다신교이고 우상숭배라고 비난하는 이슬람권의 큰 반발을 불러일으켰다. 결국 선제공격으로 쳐들어온 아랍 측은 비잔틴과의 전쟁에서 승리한 후, 이슬람 기원 77년(696년)에는 화폐개혁을 단행했다.[21] 새로운 디나르 금화(도판 6)와 2년 뒤에 나온 디르함 은화는 모든 도상학적 요소를 배제하고 명문만 넣은 단순한 도안을 취했다.

이후로도 이슬람의 주화는 한쪽 면에 이슬람 신의 통일성과 유일성을 나타내는 경구를, 다른 쪽에 그리스도교의 삼위일체를 반박하는 경구를 넣었다. 새로 영토를 정복하거나 권력을 잡은 지배자들은 자신의 주화를 발행하여 그것을 공표했다.[22] 이를 보면 비잔틴 제국에서의 주화가 갖는 기능 및 특성과 매우 유사했음을 알 수 있다. 주화의 도안 문제는 비잔틴 제국과 이슬람권 통치자 간의 권력 다툼(일종의 이데올로기 전쟁)과도 같았다고 할 수 있다.

18) 헤라클레이오스의 솔리두스 금화를 보면 앞면에는 황제와 그의 두 아들을, 뒷면에는 세 개의 계단 위에 십자가를 새겼다. 이것은 이슬람교도들이 모방한 비잔틴 제국의 주화 형태 중 하나이다.

19) 고대 아라비아 활자 쿠픽(이라크의 도시 쿠파와 관련이 있다)은 이슬람의 창시자 마호메트가 7세기 초, 말로 계시한 내용을 코란으로 기록하려 했던 이슬람교도들의 문자로 주화 디자인에도 널리 사용되었다.

20) 캐서린 이글턴, 조너선 윌리암스외, 118쪽. 이어서 이슬람기원 76년의 디나르 금화.(도판 5)

21) 같은 쪽. 9세기의 역사가 발라두리(Baladhuri)에 의하면, 아브드 알 말리크가 비잔틴으로 보낸 아랍 파피루스의 첫머리에 "한 분이신 하느님"이라고 쓴 경구를 보고 화가 난 유스티니아누스는 "당신은 우리를 불쾌하게 하는 글귀를 들고 왔다. 그걸 버리지 않으면 디나르에 당신들 예언자에 관하여 불쾌해할 내용이 담길 줄 알라"라고 말했으며, 이 위협에 대한 반발로 이슬람 측이 주화를 변경했다는 것이다.

22) 또는 예언자의 가족과 자신의 특별한 관계를 내세워 정통성을 인정받고 싶어하는 지도자는 주화에 자신을 예언자 지도자의 후예(walad sayyid al-mursi-iln)라고 묘사했다. 앞의 책, 92쪽.

도판 5. 명문 아브드 알말리크 "신의 이름으로 76년 (695년에 해당) 주조함" 디나르 금화. 시리아 주조

도판 6. 696-697년(이슬람 기원 77년), 디나르 금화, 다마스쿠스 주조.

Ⅲ. 유스티니아누스 Ⅱ세 황제 시기 발행주화의 유형별 도상 해석

유스티니아누스 Ⅱ세는 그의 집권기(재위 1차 685-695, 2차 705-711)에 기존의 황제들과 마찬가지로 금화를 발행하여 정치적, 경제적, 종교적 목적에 사용했다. 이 장에서는 유스티니아누스 Ⅱ세 때에 발행된 공식주화를 유형별로 살펴보고,[23] 그 도상을 해석함으로써 주화에 깃든 사회, 종교 및 미술사적 의미를 조명해 보겠다. 특히 트룰로 공의회의 결과로서 주화로는 최초로 그리스도 도상이 도입된 바, 그 원형 및 유래를 살펴볼 것이다.

1. 초기의 관례적인 황제 유형 주화

1) 유형 A : IUSTINIANUSPEAV

A-1 A-2

23) James D. Brekenridge, p. 26. 참조. 알려진 금화에 따라 유스티니아누스 Ⅱ세의 1차와 2차 치세 동안의 화폐연구에 관해 유스티니아누스 Ⅱ세의 발행 주화를 배치하는 관례 순서는 이전의 화폐연구를 참고했다. 브래캔리지가 그의 논문에서 I-IV 유형으로 분류한 것을 참고로 하여 본 논문에서는 A-F 유형으로 분류했다.

유형 A[24]는 유스티니아누스 Ⅱ세의 1차 재위 기간 중 초기의 주화로, 이전 황제들의 주화에서와 같이 앞면(A-1)에 황제의 초상이 있다. 라틴어 명문 'IUSTINIANUS PEAV(Justinianus Pius Felix Augustus)'[25]는 '충실하고 지혜로운 유스티니아누스 황제'로 해석될 수 있다.

흉상의 황제는 거의 역삼각형의 날렵한 얼굴로 묘사되어 있으며, 주조시기나 주조소에 따라 약간의 콧수염이 있는 도상도 있지만, 대체로 청년의 모습이다.

왕관은 콘스탄스 Ⅱ세(재위 641-668) 때 주화에 도입된 형태로부터 유래된 것으로(도판 7),[26] 왕관의 정중앙에 있는 반원 위의 십자가는, 십자가에 의해 세워진 세계를 의미하는 것으로 하느님 나라를 상징하며, 왕권의 한 상징으로서 사용되었다.

도판 7. 콘스탄스 Ⅱ세 황제의 금화.

구체 위의 십자가 상징은 황제의 손에 들려 있어 그 의미를 더욱 명확히 한다. 이는 그리스도교를 국교로 하는 당시의 황제는 하늘을 지배하는 유일신과 대비되는, 지상에서 유일한 통치자로서 세계를 지배한다는 상징으로 볼 수 있다. 350년 네포티아누스의 주화에서는 '키로 모노그램(XP)'이 놓여진 형태로,[27] 이후 유스티니아누스 Ⅰ세 황제의 주화에 십자가 형태로 등장하면서부터 황제 도상 유형의 필수적인 요소가 되었다.[28] 유스티니아누스 Ⅱ세 역시 이 도상을 따름으로써 황제의 권위를 상징하고자 했을 것이다.

24) 유스티니아누스 Ⅱ세 1차 재위기간(685-695)의 솔리두스(4.47g), 콘스탄티노플 주조소.

25) Philip Grierson and Melinda Mays, Catalogue of Late Roman Coins in the Dumbarton oaks collection and in the Whittemore collection, Dumbarton Oaks Research Library and Washington, D.C. 1992, p. 77; 'PE'를 이 책에 나오는 이전 황제들의 주화의 명문에 나오는 'PF'로 해석했음.

26) 헤라클레이오스(재위 610-641, 그리고 그의 아들들이 묘사된)는 유사한 왕관을 착용했지만, 그것은 6세기 이래 사용 중이던 것으로, 중앙 장식이 관의 앞부분으로 내려오는 것이었다. James D. Breckenridge, p. 32.

27) 키로 모노그램(chi-rho monogram)이란 그리스어 "ΧΡΙΣΤΟΣ"(Christos)의 X(chi)와 P(rho)를 겹친 모양의 십자가로, 초기 그리스도교 미술의 카타콤베 등에서 이미 나타나며, 꿈에서 '이것으로 승리하리라'고 전달받았다는 콘스탄티누스 대제가 이를 방패와 깃발에 사용하여 밀비오 전투에서 승리한 이후부터는 더욱 그리스도교를 상징하는 대표적인 크리스토그램으로 사용되었다. 동일한 연대의 콘스탄티우스 Ⅱ세 황제 시기의 주화에서도 나타났다.

28) James D. Brekenridge, p. 33.

주화 뒷면(A-2)의 'VICTORIA AVGU(황제의 승리)'의[29] 명문의 의미는 주화 속 십자가 도상의 유래와 연계되어 있으며, 둘 다 승리를 기원하고 보장받고자 하는 의도가 담겨져 있다. 이 십자가 도상의 첫 유형은, 승리의 여신 빅토리아가 십자가를 쥐고 있는 형상으로 테오도시우스 II세(Theodosius II, 재위 408-450)황제의 주화에서 처음으로 뒷면에 등장했다.(도판 8) 황제는 422년 바흐람 V세(Bahram, 재위 421-438)와의 전쟁에서 승리한 뒤, 주요한 전리품으로써 그리스도교 제국의 승리를 기념하기 위한 자신의 비케날리아 주화에 날개 달린 승리의 여신 빅토리아와 진주와 같은 보석으로 장식된 대형 십자가를 결합한 도상을 넣었었다. 이것은 420-421년에 테오도시우스 II세가 예수의 십자가 처형 현장이었던 골고다에 세운, 보석으로 된 대형 십자가를 재현한 것이었다.

오랫동안 로마 제국에서 승리의 상징 도상으로 트로피(전리품)나 월계관과 연계된 빅토리아 여신 도상이[30] 즐겨 사용되어왔다. 이러한 전통이 테오도시우스 II세에 이르러서는 새로이 대형 십자가를 쥐고 있는 그리스도교화된 도상으로 전환된 것으로 보인다. 황제의 업적을 기리기 위해 도입되었던 승리의 십자가 도상은 통치자에 따라 변화를 반영하면서 꾸준히 계승되었다. 즉 유스티누스 I세(재위 518-527) 황제 시기인 519년경부터는 여신의 도상이 천사로 바뀌었고,[31](도판 9) 이후 티베리우스 II세(재위 578-582) 황제 시기에는 마침내 주화 뒷면의 도안으로 계단 위의 십자가 형태만 남게 되었다. 유스티니아누스 II세도 이러한 도안을 그대로 따랐는데, 주화 속의 십자가 형상은 세계의 중심으로서의 그리스도교의 영원한 승리의 의미와 기원을 담고 있다고 하겠다. 그리스도교의

도판 8. 테오도시우스 II세의 금화.
승리의 여신 빅토리아가 십자가를 쥐고 있다.

도판 9. 유스티누스 I세의 금화. 여신이 천사로 바뀜.

29) VICTORIA AUGUSTUS 또는 VICTORIA AUGUSTORUM.
30) 그리스의 승리의 여신인 니케와 동일시된다.
31) 여전히 승리의 여신으로 보는 관점도 있음.

승리는 신의 대리자이자 지상의 그리스도라고 간주했던[32] 황제의 승리를 의미하는 것으로 동일시하고자 했던 것이다.

십자가 아래에 새겨진 'CONOB'는 일종의 주조소 표시 및 화폐단위라고 할 수 있다.[33] 이를 통해 우리는 동로마제국의 수도인 콘스탄티노플을 중심으로 사용되던 주화의 통화가치를 짐작할 수 있다. 7세기 말에는 콘스탄티노플이 무역의 중심지로서 상당한 부를 축적한 시기로, 황제들의 즉위를 대내외에 공표하기 위한 방식의 하나로 발행되곤 했던 유형 A 주화는 젊은 황제인 유스티니아누스 II세의 권력을 이전의 황제들의 궤도에 올려놓는 역할을 했다.

2) 유형 B : DIUSTINIANUSPEAV

B-1　　　　　　　　B-2

유형 B[34]는 유형 A의 도상을 잇는 황제 유형의 주화로, 얼굴형이 유형 A에 비해 둥근 타원 형태를 취하면서 콧수염과 턱수염이 풍성하게 묘사되었다. 명문 'DIUSTINIANUS PEAV'에는, 유형 A의 명문에 라틴어 'D'가 추가되었다. 'D'는 'Dominus(Lord)'의 의미이며, '충실하고 현명한 신 유스티니아누스 황제'라고 해석될 수 있다. 사실상 이러한 명문의 표현방식은 기존의 황제들의 주화에서 관례화된 수식어로, 통치의 수단으로 황제를 신격화하기 위한 황제 이미지 숭배 방식 중 하나였다. 또한 3세기에 들어오면서 로마 제

32) 이덕형, 빛의 모자이크, 108쪽.
33) Philip Grierson, *Byzantine Coinage*, Dumbarton Oaks Research Library and Collection Washington, D.C. 1999, p 5. CONOB는 Constantinopoli obryzum의 축약이며, OB는 obryzum의 축약으로, 즉, 정제된 금, 순금을 의미하며, 그리스 숫자로는 72를 의미한다. '콘스탄티노플에서 주조된 1/72 파운드의 순금'은 다시 말해 숫자 72나 OB가 새겨진 것은 순금이라는 뜻이다. 이 마크는 주화 뒷면 하부에서 읽을 수 있다.
34) 유스티니아누스 II세 1차 재위기간(685-695)의 솔리두스, 콘스탄티노플 주조소.

국은 국가 내부의 위기 및 외부의 위협에 대처키 위한 방안으로 주피터 등의 수호신에 대한 숭배를 강화하고 황제를 신성화하기 시작했다. 즉, 공식적인 제국의 초상화 형태인 'typos hieros(성스러운 유형, sacred type)'인 '탈물질화(탈현실화)'의 초상 기법이 그 중의 하나로, 황제나 집정관 등의 인물을 근엄하고 무표정하게 표현하여 성스러움을 부각시키는 방식이 등장했다.[35] 주화에서 황제가 눈을 부릅뜨고 있는 듯한 얼굴 표정 역시 이 기법을 반영한 것으로 간주된다.

복장 역시 유형 A와 거의 유사하다. 황제가 입는 클라미스(chlamys)는 자주색 바탕에 금으로 화려한 수를 놓아 구분했다. 클라미스는 황제 권력의 주요한 상징의 하나이며, 최고의 위엄을 가진 의상이었다.[36] 클라미스를 고정시키는 역할을 하는 전통적인 장식핀 피불라(fibula) 역시 보석과 귀금속으로 만들어진 화려한 장신구로써 신분을 구분하는 역할을 했다. 로쓰(Wroth)는 황제의 복장에 대해 '망토와 예복'이란 용어를 사용하며, 황제가 입고 있는 비-군인복장 도안은 이전의 헤라클레이오스 황제 시기까지 거슬러 올라간다고 보았다.[37]

복장과 관련된 진화과정을 보면, 4세기에 콘스탄티우스 II세(재위 337-361) 치하에 시작되었던 3/4 정면의 흉상 초상이 지속되었으며,[38] (도판 10) 이후의 혁신은 유스티니

도판 10. 콘스탄티우스 II세 황제의 3/4 정면 초상 금화.

도판 11. 유스티니아누스 I세의 정면 초상 금화.
황제가 구체 위의 십자가를 든 모습.

35) 이덕형, 빛의 모자이크, 373쪽. 이 양식은 초기 이콘의 인물 표상에도 많은 영향을 미쳤으며, 라벤나 지역 모자이크에 나타나는 그리스도의 모습에도 반영되었음을 볼 수 있다.; 이콘 역시 자연주의적인 사실묘사를 지양하고, '추상적 형식(abstract style)'으로 전개되는 근본적인 이유가 되기도 한다. Hans Belting, *Likeness and Presence*, p. 129 재인용.
36) 또한, 경건한 종교적인 기념일과 축제 때에 많은 시민들이 착용했을 뿐만 아니라, 대관식에서는 왕관을 쓴 황제가 어깨에 걸치기도 했으며, 나아가서 사망한 황제의 관대 위에도 착용되었다. James D. Brekenridge, pp. 31-32.
37) James D. Breckenridge, pp. 28-29.
38) Ibid,. 여기서 묘사된 황제는 헬멧을 쓰고 갑옷을 입은 채 오른쪽 어깨 위로는 창을, 왼쪽 앞으로는 장식한 방패를 들고 있는 자세이다.

아누스 I세(재위 527-565) 시기의 주화에서 이루어졌다. 538-9년에 시작된 새로운 형태의 황제 초상은 여전히 갑옷을 입고 있으나, 정면(正面)의 얼굴에 헬멧 대신 왕관을 쓰고 있으며(여전히 헬멧의 형상으로도 보인다), 오른 손에 구체 위의 십자가를 든 모습이었다.(도판 11)

도판 12. 헤라클레이오스 황제 시기의 금화.

주화 속 황제 도상에서 갑옷이 사라진 것은 헤라클레이오스(재위 610-641)[39] 황제 시기의 주화에서였다. 즉 613-614년경이 되면서 주화 속의 헤라클레이오스 황제 초상은 조금씩 갑옷의 흔적이 보이지 않는 복장으로 묘사되기 시작했다.(도판 12) 이것이 앞서 인용한 '망토와 예복', 즉 클라미스와 디비티존 형태의 진정한 시작이라고 볼 수 있다.[40] 이후 콘스탄티누스 IV세 때에는 그의 통치 시기의 상황에 적합하게 콘스탄티누스 II세와 유스티니아누스 I세의 치세까지의 갑옷 유형으로 돌아가는 변화를 보였다. 유스티니아누스 II세는 첫 번째 집권기의 주화에서 할아버지인 콘스탄스 II세의 클라미스와 디비티존 유형을 부흥시켰다.[41]

2. 주화에서의 그리스도 도상 출현 및 변화

1) 유형 C : IHSCRISTOSREXREGNANTIUM

C-1 C-2

39) 그가 창안하고 정착한 군사 행정조직은 중세 동로마 제국의 중추가 되었으며, 이후 800년이나 더 존속할 수 있는 기반이 만들어졌다. 문화적으로도 헤라클레이오스는 새로운 이정표를 만들었는데, 제국의 공용어인 라틴어를 그리스어로 전환했으며, 궁정에서도 그리스적인 개혁을 벌여서 이전까지 황제의 공식 직함은 임페라토르 카이사르 아우구스투스(Imperator Caesar Augustus)였으나 헤라클레이오스의 개혁으로 황제의 직함은 그리스어로 제왕을 뜻하는 바실레우스(Βασιλεύς)로 바뀌었다.

40) Ibid., p. 30. 이러한 변화는 헤라클레이오스의 후반부 주화 일부에서 파악할 수 있으며, 이때의 클라미스는 발목에까지 완전히 내려가는 것으로 묘사되었다.

41) ibid., pp. 30-31. 또한 공동 황제로서의 출범을 공표하는 금화에서도 유형 A, B와 연계된 유형을 발행했다.

유형 C[42]는 유스티니아누스 II세 황제가 트룰로 공의회에서 인간 그리스도의 초상을 그리스도의 도상으로 할 것을 공표한 뒤 제작한 첫 번째 주화이다. 주화의 앞면(C-1)을 차지하는 그리스도의 흉상 이미지는 공식주화를 통해 트룰로 공의회의 결정을 곧바로 실행함과 동시에 황제로서의 권위를 널리 알리고자 한 정치적 의도가 반영된 것이라고 볼 수 있다.

정면의 그리스도 흉상의 뒷면으로 십자가가 있으며, 후광은 보이지 않는다. 풍성한 머리카락이 길게 늘어뜨려져 있으며, 긴 턱수염은 콧수염과 턱선을 전부 가릴 정도로 풍성하다. 그리스도의 얼굴 표정은 위엄이 있고 무표정하며, 눈은 현실을 초월하고 있는 듯이 보인다. 황제 초상에서 유래된 이 'typos hieros(성스러운 유형)' 기법은, 초기 이콘의 인물 표상에도 많은 영향을 주었다. 이를 두고 한스 벨팅이 '이콘이 자연주의적인 사실묘사를 지양하고, '추상적 형식(abstract style)'으로 전개되는 근원이기도 하다'고[43] 한 것은 적절한 표현이라고 생각된다.[44] 바야흐로 유스티니아누스 II세 황제 시기에 이르러서는 이콘을 모델로 한 그리스도 도상이 주화에 등장하게 된 것이다.

유형 C의 도상이 이콘을 계승했음을 주화 속 그리스도 초상의 포즈와 의상에서도 파악할 수 있다. 여기서 그리스도는 콜로비움(colobium) 위에 팔리움(pallium)을 착용한 모습인데, 이러한 복장은 그리스도 이콘의 의상과 매우 유사하다.[45] 또한 그리스도의 오른손은 세 손가락으로 삼위일체를, 나머지 두 손가락으로 하늘과 땅의 결합을 상징하는 강복의 자세를 취하고 있으며, 왼쪽 가슴 앞에는 보석으로 장식된 복음서를 들고 있다.[46] 이러한 도상은 우주의 지배자, 즉 모든 것을 주관하는 이를 상징하는 전지전능한 '판토크라토르(pantocrator)'를 표현한 것이다.[47] 그리고 이를 위한 모본(模本)은 '성 카타리나 수

42) 유스티니아누스 II세 1차 재위기간(685-695)인 692-695년의 솔리두스(4.45g), 콘스탄티노플 주조소.
43) Hans Belting, *Likeness and Presence*, p. 129.
44) 제7차 공의회에서는 이콘이 인물의 통상적 재현이 아닌, 하느님과 일치하고 있는 사람을 재현하며, 인간 성화(聖化)의 이미지로서 이콘은 타볼산의 변모에서 계시된 리얼리티를 재현한다고 구별했다; Ouspensky, p. 162.
45) 이덕형, 빛의 모자이크, 380쪽. 콜로비움은 튜닉의 일종으로 더 짧고, 소매가 없으며, 팔리움은 대사제 제복의 목과 어깨에 두르는 의상이다. 이덕형의 저서에서는 그리스도가 고대 그리스인들이 입었던 '키톤(chiton)'이라 부르는 튜닉 상의를 입고 그 위에 '히마티온(himation)'이라 부르는 일종의 숄을 두르고 있는 것으로 표현된다.
46) 같은 곳. 책을 잡고 있는 왼손에 대한 묘사가 이 유형 C 주화에서는 생략되었다.
47) 임영방, 『중세미술과 도상』, 서울대학교출판부 2006, 106-107쪽. 전지전능하신 영광의 그리스도 도상은 일찍이 4세기 때 로마시대의 석관에, 황제처럼 굳은 표정의 군림하는 모습으로 지존의 근엄함을 나타냈다. 비잔틴 초기에는 긴 머리에 엄숙한 분위기의 좌상인 그리스도상이었으며, 8, 9세기에

도판 13. 6세기 경 성 카타리나 수도
원의 현존하는 가장 오래된 판토크
라토르 이콘. 시나이산 이집트.

도판 14. 6세기경(521-547), 그리스도, 모자이크,
산아폴리나레 누오보 성당. 라벤나.

도원'의 현존하는 가장 오래된 목판 이콘인, 6세기 경의 '판토크라토르 그리스도'로 알려져 있다.[48] (도판 13)

여기서 그리스도 도상이 지배자로서의 상징을 갖는 것은 주화의 명문과도 연결된다. 명문은 'IHS CRISTOS REX REGNANTIUM'으로, 풀이하면 '예수 그리스도(Jesus Christ), 지배자들의 임금(king of those who rule)' 즉 '임금들의 임금'이라는 의미이다. 임금들의 임금으로서 그리스도는 최고의 권위자이며, 따라서 그가 개별적인 사람 전부에게보다는 오히려 지상의 지배자를 통해서 통치한다는 것을 암시한다.[49]

와서는 용모상의 특징이 첨가되어 덥수룩한 수염에 긴 머리, 원숙한 중년의 인물상이 되어 성부와 성자를 동시에 연상시키고, 성서에 기록된 "나를 보는 사람은 나를 보내신 분도 보는 것이다."(요한 복음 12: 45)라는 예수의 말씀을 생각케 하는 도상이 되었다. 그리스도-판토크라토르상은 비잔틴 미술의 도상에서 핵심을 이루는 것으로 모든 동방교회의 천정은 지금까지 이 도상을 쓰고 있고, 서방에서도 현관이나 제단 뒤쪽 벽면에서 이 도상을 따랐다.

48) 이덕형, 빛의 모자이크, 378쪽. 이집트 시나이 반도에 있는 비잔틴 세계의 중요한 이 수도원은 548-565년에 유스티니아누스 I세의 후원으로 세워졌다; 6세기 초중반에 걸쳐 라벤나 지역의 모자이크와 비잔틴 정교회의 궁륭 모자이크에서도 이와 같은 포즈의 그리스도 이미지를 찾아볼 수 있다. 같은 책, 373쪽.(도판 14)

49) James D. Breckenridge, p. 51.

성경의 신약에서 이 용어(REX REGNANTIUM)는 총 세 번 등장한다. 하나는 사도 바오로가 티모테오에게 보낸 첫째 서간의 제6장 15절, 나머지는 요한묵시록에서 각각 제17장 14절과 제19장 16절에 나온다.[50] 이외 같이 그리스도를 임금들의 임금으로 칭하는 말은 유스티누스 II세 시기 성찬식에서 성가의 가사로 쓰이기도 했다. 또한 682년 5월 콘스탄티누스 IV세에게 보낸 교황 레오 II세(재위 681-683)의 편지에서도 발견되었는데, 이 때로부터 불과 10년 정도 후, 유스티니아누스 II세 주화에 이 REX REGNANTIUM 개념이 사용된 것으로 보아[51] 당대인들에게 익숙했던 용어로 미루어 짐작할 수 있다.

임금들의 임금으로서의 그리스도 도상은 옥좌에 앉아 있는 모습으로 주로 나타나는데, 콘스탄티노플 대궁정의 크리소트리클리니움(Chrysotriclinium, 공식 접견실)에 있던 옥좌에 앉은 그리스도 이미지와 연결될 수 있다.[52] 이는 유스티누스 II세에 의해 시작되고[53] 그의 후계자인 티베리우스 II세에 의해 완성되었다.[54]

한편, 유형 B까지 전면에 등장했던 황제의 초상이 유형 C에서부터 뒷면(C-2)으로 이동했다. 황제는 정면전신상으로 묘사되어 있고, 그 위쪽으로 'D IUSTINIANUS SERU CHRISTI(Dominus Justinianus Servus Christi, 왕 유스티니아누스 그리스도의 종)'라는 명문이 새겨져 있다. 그리스도의 종이라는 말은 신약의 서간에서 사도들이 종종 자신을 칭하던 말

50) 제때에 그 일을 이루실 분은 복되시며 한 분뿐이신 통치자 임금들의 임금이시며 주님들의 주님이신 분.(티모테오 1서 6: 15); 어린양과 전투를 벌이지만, 어린양이 그들을 무찌르고 승리하실 것이다. 그분은 주님들의 주님이시며 임금들의 임금이시다. 부르심을 받고 선택된 충실한 이들도 그분과 함께 승리할 것이다.(요한묵시록 17: 14); 그분의 옷과 넓적다리에는, '임금들의 임금, 주님들의 주님'이라는 이름이 적혀 있었습니다.(요한묵시록 19: 16)

51) James D. Breckenridge, pp. 51-52. REX REGNANTIUM 개념은 성상파괴 기간 동안 소멸되었다가, 9세기 후반에 다시 인기를 회복한다.

52) 지금은 문헌으로만 전해지지만, 일반적인 설계는 동일한 시기의 8면으로 구조된 라벤나의 산 비탈레 성당과 매우 유사한 것으로 보이며, 그리스도의 상이 건물의 동쪽에 있는 앱스의 안에 있었다고 전해진다.

53) 유스티누스 II세의 주화에서 리라(lyre) 형상을 배경으로 한 옥좌의 그리스도는, 세상을 위한 빛으로서 황제와 그리스도 둘다의 개념이 궁정 시인인 코리푸스에 의해 사용되었으며, 케루빔 찬가에 있는 임금들의 임금(REX REGNANTIUM)인, 그리스도의 제목에도 도입되었다.

54) Ibid., pp. 54-55. 그리스도를 권능의 수여자로 하는 이 개념은, 유스티누스 II세가 티베리우스 II세를 왕위에 등용할 때에 "최고 권력의 휘장을 바라보라. 당신은 나의 손으로부터 그것을 받은 것이 아니라, 신의 손으로부터 받았다"와 같이 말한 것에서도 유스티누스 II세의 마음 속에는 거의 지속적으로 존재했던 것으로 보인다고 브래캔리지는 지적했으며, 이와 같은 일례들로 보아 황제의 권력에 대한 신성한 수여자로서의 최고의 상징이 유스티누스 II세의 시기에 비롯된 것으로 본다고 추정했다.

이었고, 그리스도교를 공인한 콘스탄티누스 황제가 자신을 13사도라고 칭하기도 했다. 비잔틴 시대의 주화 제작 관례에서 이처럼 황제를 그리스도의 종으로 칭하는 명문을 새긴 유형은 전례가 없는 일이다. 이는 유스티니아누스 Ⅱ세의 종교적 신념을 보여주는 것으로, 자신을 낮춤으로써 임금들의 임금인 그리스도에 대한 경의를 표하고자 했다.

황제를 전신상으로 표현한 것은 계단 위의 십자가를 잡고 있는 형상을 묘사하기 위함으로 보인다. 더불어 또 하나의 놀라운 전환을 발견하게 되는데, 즉 이전의 승리의 여신 빅토리아를 황제 자신으로 바꾼 것이다. 이는 기존의 도상에 새로운 요소를 결합함으로써 의미를 부여하는 도상의 생성방식으로, 승리를 염원하는 강력한 왕권을 상징한다고도 볼 수 있다.

여기서 묘사된 유스티니아누스 Ⅱ세의 복장은 전체적으로 집정관의 복장이라고 할 수 있다.[55] 가장 바깥쪽에는 토가(toga)를 착용하는데, 일반적인 행사에는 수수한 흰색 토가를, 중요한 행사에는 금과 보석과 진주로 장식된 트라베아(trabea)라는 자줏빛 토가를 입는다. 이것이 유스티니아누스 Ⅱ세가 착용한 로로스(loros, 그리스어 : $\lambda\tilde{\omega}\rho o\varsigma$)이다. 이는 비잔틴 제국의 특징적인 의상으로, 로마 집정관의 트라베아 트라이엄펄리스(trabea triumphalis)로부터 유래했다. 비잔틴 시기의 로로스는 몸에 감는 긴 스카프 형태로, 보통 부활절이나 오순절과 같은 중요한 행사나, 황제의 초상에서 종종 황제의 복장으로 표현되기도 했다.

본래 이러한 집정관의 의상은 승리자의 복장으로, 로마에 승리를 가져다 준 주피터 카피톨리누스(capitolinus) 신전의 복장들이었다.[56] 황제를 중심으로 한 제국이 형성되면서, 황제가 집정관 업무를 겸함으로써 나라를 지키는 수호신으로부터 승리와 영광을 보장받는, 선택받은 인간으로서의 자신의 이미지를 더욱 공고히 했다.

황제 초상이 집정관 복장인 것은 헤라클레이오스 황제 치세의 주화가 마지막 전례(前例)였음에도, 콘스탄티누스 Ⅳ세와 유스티니아누스 Ⅱ세는 자신의 집정관 연대를 때때로

55) 이 시대에 상아로 만들어진 집정관 이면화는 집정관 복장의 이해에 중요한 정보를 제공해준다.

56) 로마 집정관들은 원래 이날 원로원 의원과 행정관 및 사제들을 거느리고 주피터 신전에서 취임식을 가졌다. 주피터는 국가의 수호신이었던 것처럼 국가를 대표하는 황제의 수호신이 되었다. 이 절차를 통해 독재 권력의 타당성을 신과의 동격화라는 초월성으로 뒷받침하려는 것이었다. 임석재, 기독교와 인간, 북하우스 2003, 34쪽.

기록했다.[57] 유스티니아누스 Ⅱ세는 왕위에서 내몰린 뒤에도 굴하지 않고 재집권에 성공했을 정도로 정치적 야망이 상당한 인물이었다. 주화에 승리자의 집정관 복장을 재등장시킨 것은 승리의 십자기 옆에 선 황제의 복장으로 채택된 것이라 추측해 볼 수 있다.

황제의 왼손에 들린 마파(mappa) 역시 집정관의 상징물 중 하나로, 카시오도루스(Cassiodorus, 490-585)에 의하면, 마파는 네로 황제가 어느 날 특별한 오찬에 늦게까지 참석하느라 경기 시작을 지연시키게 되자 자신이 없이 행사를 진행해도 좋다는 승인의 표시로 다이닝 홀 창문 밖으로 냅킨을 던졌다는 데서 유래되었다고 한다.[58] 이후 집정관의 취임일인 1월 1일에 공연 시작을 알리는 신호로 마파를 던짐으로써, 마파는 집정관의 상징이 되었다. 집정관의 딥티크(diptyques, 이면화)[59] 위에 묘사된 마파는 비잔틴 아넥시카키아(anexikakia)로부터 유래되었다고 하여[60] 그리스어 명칭인 아카키아(akakia)로도 불렸다.

유스티니아누스 Ⅱ세가 로로스와 아카키아를 추가한 집정관 복장을 착용하고 있는 것은 아마도 그리스도교에서의 최고의 승리 의식인 부활절 축제에서의 복장이 아닐까 하는데, 이 주화의 발행 시기와 맞아 떨어지는 국가의 중요한 의식이 있었는지는 확인이 어렵다. 하지만 이 주화에서의 황제 도상은 헤라클레이오스 황제 이후 주화에 집정관 복장을 한 황제를 재등장시킨 예로서의 의미를 가지며, 트룰로 공의회를 통해 그리스도 도상의 새로운 변화를 실행했던 공식주화이니만큼 그리스도교를 국교로 하는 제국의 황제로서의 위엄을 승리의 십자가와 집정관 복장을 통해 상징화하고자 했던 것으로 보인다.

57) James D. Breckenridge, pp. 40-41.
58) 재인용, Cassiodori Senatoris Variae Ⅲ, 51, ed. Th. Mommsen, M. G. H., auctores antiquissimi ⅩⅡ, Berlin, 1894, p. 106.; James D. Breckenridge, p. 38.
59) 6세기 초에 나타난 집정관들의 딥티크diptyques는 로마와 콘스탄티노플에서 집정관들의 지시에 따라 제작되었다. 매년 1월 1일에 임기가 시작되는 집정관들은 그들의 공식 임명권을 구리나 상아로 된 작은 두 패널을 연결한 텍스트, 즉 딥티크를 이용해 공표했다. 이 딥티크에는 집정관들이 원형경기장 특별석에 앉아 경기를 주관하는 모습이 그려져 있다. 닫집 아래 앉아 있는 집정관 위쪽에는 황제와 황후의 공식 초상화와 그의 동료인 그해의 두 번째 집정관의 초상화도 나타난다. 그의 머리 위에 자리 잡은 이러한 초상화 그룹은 바로 그가 군주에게서 권력을 이어받고 그것을 다른 집정관과 나누어 갖는다는 것을 의미한다. 딥티크는 13세기 이후 서구 유럽에서 나무로 된 크고 작은 규모의 패널화로 발전하여 그리스도교 회화 발전에 크게 기여했다.
60) http://www.forumancientcoins.com/numiswiki/view.asp. 아넥시카키아는 먼지를 담고 있는 자주색 실크 롤로, 모든 인간의 필연적인 죽음을 상기시키는 의례 동안에 비잔틴 황제가 지녔다.

2) 유형 D : DNIHSCHSSREXREGNANTIUM

D-1 D-2

재집권 후의 유형 D[61]는 유형 C에 비해 시간의 경과와 상황의 변화에 따른 도상의 변화가 있었던 바, 앞면에서의 가장 큰 변화는 그리스도의 얼굴 묘사에 있다. 긴 머리에 텁수룩한 수염을 기르고 있었던 그리스도의 얼굴 모습에 비해 얼굴이 보다 마르고 역삼각의 형태이다. 더욱이 매우 곱슬거리는 짧은 턱수염, 긴 코, 높은 이마, 이열로 잘 정돈된 동글동글한 모양의 머리카락 등 전적으로 달라진 형상임을 확연히 구분할 수 있다. 따라서 유형 C와는 다른 초상 모델을 활용했을 것이라고 짐작케 한다.[62] 물론 약 10여 년의 시차 후에 이전과 다른 그리스도 초상의 금화를 두 번째로 주조하게 된 그 사실도 주목할 만한 관심대상이다.

유형 D에 새겨진 명문은 유형 C에서와 마찬가지로 그리스도를 '임금들의 임금'으로 칭하는 'DN IHS CHSS REX REGNANTIUM'라는 라틴어인데, 유형 C와의 차이는 명문 앞에 'DN'이라는 스펠링이 추가되었다는 점이다. 'Dominus Noster(우리의 신, Our Lord)'이라는 의미로, 이 그리스도 초상을 우리의 신으로 인정한다는 사실을 강조하기 위함이 아니었을까 한다.

유형 D 뒷면(D-2)의 전신상에서 흉상으로의 변화는 황제의 이미지를 크게 묘사함으로써 권위를 강조하기 위한 의도로 보인다. 그리고 십자가를 황제의 양손에 각각 취하는 하나의 도상으로 변화되었다. 오른 손으로는 왼쪽보다 더 크게 묘사된, T자형 십자가를 왼쪽보다 더 높이 들고, 왼 손으로는 십자가를 받치고 있는 'PAX'라고 새겨진 구체를 들고 있다.

구체의 안에 'PAX'라는 라틴어가 쓰여 있고, 구체 위의 십자가가 대주교의 십자가로 대체되었다. 여기서 팍스(PAX)라는 용어는 두 가지로 나누어 볼 수 있는데 첫째는 후기 고대

61) 유스티니아누스 II세 2차 재위기간(705-711)인 705년 주조. 트래미시스(1.32g), 콘스탄티노플 주조소.
62) James D. Breckenridge, p. 59,; Lamberto Coppini/Francesco Cavazzuti, p. 128.

로마의 '팍스 로마나(Pax Romana)' 개념이 그 출처로, 로마의 평화를 뜻하는 말이다.[63] 이 용어는 로마 제국의 상징성에 있어서 매우 중요한 위치를 지니며, 유래 또한 성서적인 것과 중요도에 있어서 거의 동등해 보인다. 즉 황제에 의해 거행된 지상에서의 세계 평화로 이것을 연관시키고자 하는 것이다.[64] 둘째는 구체 위의 십자가가 그리스도교의 세계를 상징하므로, 구체에 팍스를 새긴 것은 우주의 지배자인 그리스도 안에서 평화가 영원히 지속되리라는 믿음을 도상으로 형상화한 것으로 보인다.[65] 이 도상에 대해, 재집권한 유스티니아누스 II세가 계속 로마와 추진중인 트룰로 공의회의 결정 사항에 대한 로마 교황 측과의 화해를 희망하는 적극적인 제스처가 담겨져 있을 수도 있다고 브래캔리지는 평했다.

도판 15. 9세기 말-10세기 초, 하기아 소피아 성당 나르텍스 황제의 문 위, 모자이크, 이스탄불.

그리스도교에서의 팍스 개념은 그리스도의 부활의 상징으로 알려져 있다. 하기아 소피아 성당의 본당 입구 중앙에 위치한 황제의 문 위에 있는 모자이크에는 무릎 위에 복음서를 펼쳐놓은 옥좌 위의 그리스도 도상이 있는데, 그 복음서에는 "평화가 너희와 함께, 나는 세상의 빛이다"라는 의미의 명문이 쓰여 있다.(도판 15) 여기서 "평화(Pax)가 너희와 함께"라는 구절은 성경의 여러 복음서에 기록되어 있듯, 그리스도가 부활한 뒤 제자들에게 찾아와 첫 번째로 한 말이다.[66] 한편 구체 위에 나타난 대주교의 십자가는

63) Pax Romana는 로마 제국이 전쟁을 통한 영토 확장을 최소화하면서 오랜 평화를 누렸던, 대체적으로 BC 27년에서 AD180년(또는 BC 70년에서 AD 192년)까지의 기간을 의미한다. 3세기 초에는 '로마의 평화' 덕택에 많은 종교들과 여러 사이비 종파, 그리고 철학적이고 종교적 신앙을 증거하는 사람들이 로마 제국 도시에 모여 자유롭게 살고 있었다. 특히 동방 지역 도시에서는 로마법과 번영이 이와 같은 공존을 뒷받침했는데, 아직 불안정한 상태에 있던 각 종교 그룹 내부의 심한 동요로 이들은 서로 화해하기도 하고 때로는 대처하기도 하며 조직을 정비해나갔다.

64) Grabar, L'iconoclasme, p. 37.

65) James D. Breckenridge, p. 51.

66) 그날 곧 주간 첫날 저녁이 되자, 제자들은 유다인들이 두려워 문을 모두 잠가 놓고 있었다. 그런데 예수님께서 오시어 가운데에 서시며, "평화가 너희와 함께!" 하고 그들에게 말씀하셨다.(요한복음 20: 19); 그들이 이러한 이야기를 하고 있을 때 예수님께서 그들 가운데에 서시어, "평화가 너희와 함께!" 하고 그들에게 말씀하셨다.(루카복음 24: 36); 예수님께서 다시 그들에게 이르셨다. "평화가 너희와 함께! 아버지께서 나를 보내신 것처럼 나도 너희를 보낸다."(요한복음 20: 21); 여드레 뒤에

그리스도의 처형 당시 십자가에 붙어 있던 'INRI(유대인의 왕, 나사렛 예수)'라는 명패를 위쪽의 짧은 가로막대로 간략하게 표시함으로써 그리스도의 처형 십자가를 도상화한 것이다.[67] 그의 재집권을 그리스도의 부활에 비유한 것이며, 고난을 딛고 부활에 성공한 자신이 평화로운 세계를 만들 것임을 의미한다고 할 수 있다. 한편으로는 팍스 로마나의 개념이 그리스도교의 형상화 안으로 그 전환이 이루어졌음을 시사하는 도상이라고도 볼 수 있을 것이다. 명문 'DN IUSTINIANUS MULTUSAN'중 'MULTUSAN'은 'Multos Annos(for many years)'의 약어로, '우리의 왕 유스티니아누스여, 오랫동안 다스리기를!'이라는 기원의 의미가 된다.[68] 동시에 팍스 구체 위의 대주교 십자가로 상징되는 부활과 태평성대의 의미 및 승리의 십자가는 물론 집정관 복장으로 표현된 승리의 황제 도상과도 적절한 조화를 이루어 당대에 그들이 염원하는 것이 무엇이었는지를 읽을 수 있도록 해준다.

3) 그리스도 유형 주화에 표현된 원형(原型) 및 유래

지배자로서의 그리스도 도상은 그리스 로마 시대에 제우스(주피터)를 의미하던 '판바실레우스(panbasileus)'[69] 개념이 그리스도로 치환된 개념이다. 그리스 로마 시대에 판바실레우스로서 주피터의 개념은 승리의 표상의 형성에 한 역할을 차지했으며, 승리자가 입고 있는 복장은 주피터 신전의 복장으로 추정되었다.[70] 그리고 콘스탄티노플 총대주교

제자들이 다시 집 안에 모여 있었는데 토마스도 그들과 함께 있었다. 문이 다 잠겨 있었는데도 예수님께서 오시어 가운데에 서시며, "평화가 너희와 함께!" 하고 말씀하셨다.(요한복음 20: 26)

67) INRI는 Iesus Nazarenus Rex Iudaeorum의 약자이다.

68) James D. Brekenridge, p. 67. 장수에 대한 환호는, A.D. 첫 세기로 거슬러 올라가서 제국의 의식 내에서 결코 새롭지는 않은, 중요한 부분을 차지했다. 그것은 그리스도교 해의 거대한 페스티벌의 특별한 의식들 안에 유지되었다. 또한 크리스마스때에, 황제의 대관식에서, 거대한 리셉션 이브 시(時)에, 그리고 히포드롬에서와 같은 다양한 경우에 이 환호성이 울렸다.

69) 만물의 지배자, 지배자들의 왕(Panbasileus=Pantocrator).

70) James D. Breckenridge, pp. 54-57. 주피터 개념에 대한 제국의 미술에서의 실례로는 이전의 로마 네로의 골든 하우스에, 주피터의 프레스코가 원형 천장의 중심을 차지하고, 구름 위에서 권좌에 앉아 있었으며, 신, 여신, 트리튼(반인반어인 바다의 신)과 다른 신화적인 모습의 추종자들에 의해 둘러싸여져 있었다고 전한다. 또한 세계 통치자의 이 개념을 고대에 거의 완벽하게 표현한 올림피아에 있던 금과 상아로 장식된 이 거대한 피디아스의 제우스-주피터 조각상은, 테오도시우스 II세 시기에 제우스 신전의 화재로 인해 한 고관의 라우소스 궁에 보관되었다가 462년의 화재로 다른 걸작들과 함께 소멸되었다.

젠나디오스의 기적 이야기의 비유에서와 같이 제우스 이미지는 종종 그리스도 이미지와 관련되어 묘사되어 오곤 했다. 제우스 이미지가 그리스도교 국가로의 전환 시기에 그리스도 도상과의 혼용 과정 중에 있을 때, 다른 한편으로는 비잔틴 세계의 가장 중요한 화두였던 그리스도의 성육신과 삼위일체를 상징하는, '아케이로포이에토스(acheiropoietos)' 이콘이 전승되었다.

도판 16. 오스로에네 왕국 아브가르 V세가 '아케이로포이에토스'를 들고 있는 이콘. 시나이산.

비잔틴 정교회의 '성스러운 전승'의 관점에 따르면 최초의 판토크라토르 그리스도 이콘은 그리스도가 살아있을 때 만들어졌고 그것은 에데사의 왕 아브가르 V세[71]와의 일화에서 유래된다.[72] 오스로에네(Osrhoene) 왕국(현재 터키와 시리아 국경 부근)의 나병을 앓고 있던 아브가르 왕은 예루살렘의 그리스도에게 병의 치유를 부탁하는 편지를 보냈다. 그리스도는 자신의 얼굴이 묻어난 아마포 수건을 대신 보냈고, 이를 통해 병을 고친 왕은 이 이미지를 수도 에데사의 수호 성물(팔라디움, palladium)로 간주하여 성벽의 출입구에 걸게 했다.[73] 카이사레이아 출신 에우세비우스의 교회사(Ekkesiastike Historia)에 사람의 손으로 만들지 않은 '신의 이미지(theoteukon eikona)'에 관한 내용이 언급되며,[74] 시나이의 성 카타리나 수도원에 소장된 4단짜리 이콘에도 아브가르 왕의 일화가 묘사되어 있는 것으로 볼 때,[75] (도판 16) 이는 비잔틴 세계에서 중요한 그리스도교의 유물

71) B.C. 4-A.D. 50?
72) 이덕형, 이콘과 아방가르드, 177쪽, 재인용; Leonide Ouspensky, *La Theologie de l'icone dans l' Eglise orthodoxe*, p. 27; 김재원, 김정락, 윤인복 지음, 『유럽의 그리스도교 미술사』, 한국학술정보 (주) 2014, 67쪽.
73) 서기 29년경의 이와 같은 전설은 2, 3세기에 최초로 그리스도교를 받아들인 오스로에네 왕국의 아브가르 IX세가 만들어낸 허구라고 추정하는 성서학자들도 있다; Hans Belting, p. 211.
74) '아케이로포이에토스'는 그리스어로 '사람의 손으로 만들지 않은'이라는 의미이며, 그리스도의 얼굴 즉 성안(聖顔, Holy Face)이 아마포 수건 위에 묻어났다는 의미에서 그리스어로는 '만딜리온(Mandylion)', 동방정교회에서는 '아케이로포이에토스(acheiropoietos)'라는 명칭을 일반적으로 사용한다. 동방정교회에서는 이 만딜리온 형상을 최초의 '진정한 그리스도 이콘(vera icon)'으로 간주한다.
75) 이덕형, 이콘과 아방가르드, 178쪽,; 재인용, Robert Ousterhout & Leslie Brubaker(ed), *The Sacred*

이었을 뿐만 아니라 신인 동시에 인간인 그리스도의 환유적 일부라는 의미가 부여되었다는 것을 파악할 수 있다.

아케이로포이에토스 이콘은 4세기 비잔틴 세계의 가장 중요한 화두였던 그리스도의 성육신과 삼위일체를 상징하는데, 신인 그리스도의 성스러운 얼굴이 물질적 표상으로 나타날 수 있게 된 것을 이 이콘이 증명한다는 것이다.[76] 특히 동방정교회에서는 이 이콘을 그리스도 보편 교회의 시작과 역사를 같이하는 전승이며, 그리스도의 몸인 교회의 유기적 일부로 간주하기 때문에, 325년 니케아 공의회에서 결의된 성부와 성자의 동일본질(homoousios)처럼, 육화된 로고스로서의 그리스도와 이콘 역시 동일본질의 연장이라는 것을 상징하는 이러한 관점은 앞으로 전개될 동방 정교회의 이콘의 신학에서 가장 중요한 개념이 된다.

도시 입구의 성벽 정문이나 교회 건물의 출입구에 걸려서 신과 인간 사이의 직접적인 대면을 상징하기도 하는 이 만딜리온 형상 뒤에는 원형 후광과 십자가의 형상이 나타나며,[77] 예수 그리스도의 그리스어 약자인 'IC' 또는 'XC'와 함께 모세가 호렙 산정에서 들었던 신의 음성, '나는 스스로 동일한 자'를 의미하는 명문이 새겨지기도 한다.

도시를 보호하는 수호 성물로서 재난에 닥쳤을 때 팔라디움의 기능을 맡기도 하는 이 만딜리온 형상은[78] 아브가르 왕이 에데사의 성벽 출입구에 걸게 한 이후, 544년 에데사를 페르시아의 침략에서 구한 것으로 알려지면서 944년에는 에데사에서 비잔티움의 콘스탄티노플로 이송된다. 그러나 1204년 4차 십자군이 콘스탄티노플 침공 시에 사라지고 말았다.

브래캔리지는 유형 D의 도상에 대해 이는 '시리아-팔레스타인 유형'으로, 574년이래

Image East and West(Urbana: University of Illinois Press), p. 226.

76) 그래서 이 유형은 '신에 의해 그려진 형상(theographos typos)'이라고도 불린다. Hans Belting, p. 55.

77) 이덕형, 이콘과 아방가르드, 177-179쪽; 이에 대비되는 서구 라틴의 가톨릭에서는 '베로니카의 베일(Veil of Veronica)'로 알려진 또 다른 '성안'의 전설이 로마를 중심으로 이어져온다. 그리스도가 십자가를 지고 골고타를 오를 때 그의 얼굴에 난 피와 땀을 닦아준 베로니카의 아마포 수건에도 가시 면류관을 쓴 그리스도의 형상이 그대로 드러났고, 베로니카(Veronica)라는 이름 자체가 '진짜 이콘(vera-icon)'이라는 의미를 암시하는 알레고리로 간주되기도 한다. 16세기 이후에는 행방을 알 수 없게 되었다. 재인용, Hans Belting, p. 53.

78) 콘스탄티누스 대제가 로마 근교의 밀비우스 다리에서 로마 제국을 위협하던 막센티우스의 군대를 무찌를 때 방패에 그려 사용했던 키로(X.P., 그리스도를 의미) 십자가 모노그램을 대신하여 7세기부터는 비잔티움 군대의 군기인 '라바룸'에 사용되기도 했다.

로 콘스탄티노플에 현존했던, 카물리아(Camulia)의 아케로피타(acheropita)[79]에서 영감을 받았을 것이라고 추정했다. 전승에 의하면, 이 카물리아나 이콘이 626년에는 야만인(아바르족)의 공격으로부터 도시를 보호했을 것이라고 한다.[80]

예루살렘에 위치한 폰티우스 빌라데(Pontius Pilate) 궁전의 프라에토리움(Praetorium)에[81] 그리스도의 생애 동안 그려진 것으로 전해지는 한 초상화에 대한 묘사에 대해 6세기 순례자 피아첸자의 안소니(Anthony of Piacentia)는 그 그림에서 그리스도가 곱슬머리로 묘사되었다고 증언했다.[82] 이러한 곱슬머리 유형의 그리스도 도상은 시리아와 팔레스타인 지역에서 종종 발견되는데, 피렌체 라우렌치아나 도서관의 라불라 성경 필사본 속표지에는 A.D. 586년으로 매우 명확하게 연도가 적혀 있을 뿐만 아니라, 굵은 곱슬머리에 짧고 검은 턱수염을 가진 그리스도의 모습을 묘사한 봉헌용 세밀화가 있다.(도판 17) A.D. 634년에 기록된 또 다른 시리아의 필사본에서도 곱슬머리의 그리스도 세밀화를 발견할 수 있다. 또한 아부-기르게흐(Abu-Girgeh)에 있는 지하 묘지의 프레스코 안에 나타난 그리스도 도상 역시 같은 방식의 묘사를 보이는데, 미국의 미술사학자 모레이(Charles Rufus

도판 17. AD 586년, 라불라 성경 필사본의 그리스도를 묘사한 봉헌용 세밀화. 라우렌시아 도서관 피렌체.

도판 18. 6세기 이후, 아부-기르게흐 지하묘지 (Abu-Girgeh)의 그리스도 프레스코화.

79) 아케로피타=아케이로포이에토스, 재인용, P. Galignani, *Il mistero e l'immagine. L'icona nella tradizione bizantina*, Milano 1981, p. 145.
80) Lamberto Coppini/Francesco Cavazzuti, p. 128.
81) 신약 성경에서, 프라에토리움은 로마에 속하는 유다 왕국의 본시오 빌라도 총독 관저를 의미한다. 신약에 따르면, 이것은 예수 그리스도가 죽음을 선고받고 고통을 당한 장소이다. 성경은 일반 홀, 행정관의 집, 심판 홀, 빌라도의 집 그리고 궁정 등으로 언급한다.
82) James D. Breckenridge, pp. 60-61.

Morey, 1877-1955)는 이를 6세기 이후에 제작된 것이라고 말한다.[83] (도판 18)

모레이는 시리아-팔레스타인 유형의 그리스도 도상과 알렉산드리아 미술에서 그리스도를 턱수염이 없는 젊은이로 묘사하는 관습의 근본적인 차이가 발생한 이유에 대해, 칼케돈 공의회(451) 후에 이집트 안으로 시리아의 신학적 원리뿐만 아니라, 수도원 설립 등의 동반된 영향에 기인된, 시리아와 이집트의 관계 회복 증대의 결과일 것으로 설명하고 있다.[84]

유형 D는 이러한 시리아-팔레스타인 지역의 당대의 선례들을 따른 그리스도 초상을 묘사한 것으로 보인다.[85] 한편 한스 밸팅은 유형 C와 유형 D를 각각 헬레니즘적 이미지와 셈족의 이미지로 구분하여, 헬레니즘적 초상화는 헬레니즘의 전통에 따른 묘사를 통해 신의 이미지를 불러일으키는 데 반해, 셈족 이미지에서의 얼굴과 머리카락의 묘사는 민족적인 특성인 인종적 혈통의 초상을 제시한다고 말했다. 또한 브래캔리지가 이러한 셈족 이미지의 뒤에는 시리아-팔레스타인 지역으로부터 온 원형이, 말하자면 기적의 이미지로서의 아케이로포이에토스(acheiropoietos)가 있다고 주장한 것에 대해서는, 당시 6-7세기 널리 퍼졌던 숭배 역사에 의한 원형에 이르는 기적의 이미지를 통해, 유스티니아누스 II세가 자신의 권위에 절대적인 신의 지지를 부여하기 위함이라고 주장했다.

3. 공동황제 유형 주화

1) 유형 E : DNIHSCHSREXREGNANTIUM

E-1 E-2

83) Ibid., pp. 61-62.
84) Ibid., 그리스어를 사용하지 않는 동방의 그리스도인들은 거의 다 단성론자였다.
85) Ibid.

유형 E[86]의 앞면(E-1)은 유형 D를 그대로 계승하고 있다. 크게 달라진 점은 뒷면(E-2)의 도상으로, 뒷면(E-2)에는 왕관을 쓴 두 인물이 승리의 십자가를 가운데 두고 각자의 오른손으로 십자가를 잡고 있다. 둘 중 왼쪽에 위치한 인물은 몸집이 크고 수염이 있는 반면 오른쪽의 인물은 수염이 없이 어린 듯 묘사되어 있다. 주화의 테두리에 새겨진 'DN IUSTINIANUS ET TIBERIUS PPAU(우리의 왕 유스티니아누스 II세 황제와 그의 아들 티베리우스)'[87] 라는 명문이 이들이 누구인지를 설명해주고 있다.

이 주화가 주조되던 시기에, 유스티니아누스 II세는 자신의 아들 티베리우스(TIBERIUS, 재위 706-711)에게 후계자로서의 지위를 주고자 했던 것으로 보인다. 그는 두 번째 재위기간(705-711)이 시작된 이듬해에 바로 티베리우스를 공동 황제로 즉위시켰으며, 그 기념으로 이 주화를 발행했을 것이다.

2) 유형 F

F-1 F-2

앞면(F-1)의 두 황제는 중앙에 팍스 구체 위의 총대주교 십자가 도상을 두고 양 옆으로 배치되어 있다. 유형 F[88]에서 앞면의 그리스도 도상이 사라지고, 반면에 유형 E의 뒷면에 위치했던 공동 황제 도상이 주화의 앞면을 차지했다는 것은 이 시기가 새로운 국면에 접어들었음을 시사해 준다. 즉 공동 황제의 공식적인 출범을 대외적으로 공표하고자 하는 유스티니아누스 II세의 적극적인 의도를 엿볼 수 있다.

86) 유스티니아누스 II세 2차 재위기간(705-711)인 705-708년 주조. 솔리두스.
87) DN/IUSTINIANUS/ET/TIBERIUS/PP/AU 중 끝부분의 PPAU의 'PP'는 'Pater Patriae'의 약자로 '국부(國 父, Father of the Country)'가 되는 황제를 선언하는 경칭이다. Larry J. Kreitze, Striking new images : Roman imperial coinage and the New Testament world, Sheffield Academic Press 1996, p. 16.
88) 유스티니아누스 II세 2차 재위기간(705-711년) 주조. 솔리두스, 사르디니아 주조소. Dumbarton Oaks.

한편으로는 화폐에 그리스도 도상을 사용하는 문제로 겪었던 이슬람과의 갈등이 영향을 주었을 수도 있다. 주화의 주요 사용 계층인 귀족과 상인들은 특히 무역관계를 통해 이슬람권과 활발히 교류했다. 따라서 성상을 우상숭배로 배척했던 이슬람의 종교적 가치관과 계속되는 충돌 끝에, 유스티니아누스 Ⅱ세가 외교적 제스처로 주화에서 그리스도 도상을 제외했을 수 있으며, 또 다른 한 가지는 당시의 시대적인 분위기가 점점 우상숭배(성상파괴)의 측면을 받아들이는 시기로 이미 진행되고 있지 않았을까도 추정해 본다.

Ⅳ. 그리스도 유형 발행주화의 계승과 의미

이상에서 살펴본 유스티니아누스 Ⅱ세 황제의 주화 유형은 A부터 F에 이르기까지 시대적 상황을 반영하면서 도상이 변화되었다. 유형 A와 B에서 나타난 황제 유형은 전통적인 주화의 도상적 관례를 따르면서 유스티니아누스 Ⅱ세 황제의 묘사에 주력하는 양상으로 나타났다. 그에 반해 유형 C와 D의 경우는 그리스도의 이미지를 보다 원형(原型, prototype)에 가깝게 표현하려 했음을 알 수 있다. 또한 유형 C에서 '그리스도의 종'으로 자신을 칭하며 겸손한 모습으로 나타났던 황제의 초상이, 그 사이에 재집권을 하게 되는 정치적 혼란기를 겪었기에, 유형 D에서는 강력한 왕권과 평화를 강조하는 모습으로 나타났다는 점이 특징적인 차이였다. 한편 유형 E와 F는 황제의 집권 후기에 발행된 것으로, 유스티니아누스 Ⅱ세의 옆에 그의 후계자로서 어린 아들 티베리우스가 동반된 공동 황제 유형의 도상이 나타났다. 그러나 유형 E가 이전의 그리스도 도상 주화에서의 앞, 뒷면 구성을 따랐다면 유형 F는 오히려 유형 A의 구성을 따르고 있다. 이는 자신의 아들을 자신과 같은 궤도에 올림으로써 혈통을 유지하고자 했던 유스티니아누스 Ⅱ세의 의도를 반영한 것으로 보인다.

이처럼 연대순으로 나타난 주화의 유형별 진화과정은 정세의 변화와도 밀접한 연관을 가진다. 이후 성상옹호론이 복귀된 이후에야 미카엘 Ⅲ세(재위 842-867) 시기(843년)에 이르러 주화에서 그리스도 도상이 두 번째로 등장하는데, 그리스도 유형 C의 중요한 특징을 거의 그대로 따르고 있다. 이후 바실리우스 Ⅰ세(재위 867-886) 시기에 세 번째로 주화에 그리스도 도상이 나타나는데, 여기서는 이전의 흉상 유형이 전신상으로 확장되면

서 주화에서 보다 완전한 '옥좌 위의 그리스도' 도상을 취한 첫 번째 예가 되었다. 뒤이은 황제들의 금화에서도 유스티니아누스 Ⅱ세의 그리스도 유형 C 금화는 일반화된 그리스도 도상의 원형으로서 왕조의 두상의 변화를 반영하면서 진화되었다.

본 글은 동로마 제국의 유스티니아누스 Ⅱ세 황제 시기에 발행된 여러 유형의 금화에 관한 각각의 상징과 의미를 역사적, 도상학적인 관점에서 살펴보았다. 이와 같이 주화의 도상을 연대기적으로 살펴보는 것은 한 황제의 집권 시기를 황제의 주도적인 정책 변화와 외부 상황의 변화에 따라 총체적으로 살펴볼 수 있는 중요한 지표가 된다.

유스티니아누스 Ⅱ세 황제는 주화에서 초기에는 관례대로 황제의 도상을 따르다가, 트룰로 공의회에서 그리스도 도상에 대한 규정을 정한 직후, 이를 공식 주화에 실행하여 널리 공표했다. 유스티니아누스 Ⅱ세의 주화 유형 C는 성상파괴 시기 이후 재등장하면서 계승되었는데, 이러한 상징은 제국의 번영을 좌우하는 통화단위로서 황제와 제국의 권위를 상징하는 주화의 근본적인 기능과도 의미론적으로 일맥상통하는 것이라 할 수 있다. 주화의 발행을 통해 황제는 자신의 통치지역을 비롯하여 정치, 경제적 교류로 맺어진 주변국들에게까지 영향력을 행사하고 메시지를 공표하고자 했던 것이다.

유스티니아누스 Ⅱ세는 대내외적으로 끊이지 않는 신학 논쟁과 급부상하는 이슬람 측과의 종교 이데올로기 사이에서, 그리스도교권 제국 황제로서 이러한 복합적인 상황을 주도하고자 트룰로 공의회의 결정 조항을 주화에 배치했던 것으로 추정할 수 있다. 그리스도 도상의 시대적인 부응과 주화의 기능과의 연계, 즉 주화의 양면을 활용하여 천상과 지상의 임금이 공존하는 도상을 착안한 것은 매우 놀라운 발상이었으며, 이는 천상과 지상을 연계해 주는 그리스도 이미지의 역할과도 눈부신 조화를 이룬다. 주화에서의 임금들의 임금이며 수호자인 그리스도 도상 출현은, 로마제국에서부터 중세 비잔틴제국에 이르기까지의 주화 가운데 유스티니아누스 Ⅱ세의 종교적, 정치적 염원이 표출된, 최초의 도안이었다. 또한 미술사적으로는 초기 이콘의 그리스도 이미지를 반영한 것에서, 동로마 지역을 중심으로 한 민족적인 이미지의 인물상으로 변모하는 양상을 그대로 보여주었다는 점에서 의의가 있다고 하겠다.

참고문헌

구재덕 편역,『성화상의 의미』, 성요셉출판사 1989.

김재원, 김정락, 윤인복 지음,『유럽의 그리스도교 미술사』, 한국학술정보(주) 2014.

게오르크 오스트로고르스키,『비잔티움 제국사』, 한정숙(역)외, 까치글방 2010.

데이빗 탈보트 라이스,『비잔틴 세계의 미술』, 김지의, 김화자(역), 미진사, 1994.

레지스 드브레,『이미지의 삶과 죽음』, 정진국(역), 시각과 언어 1994.

메리 커닝엄,『비잔틴 제국의 신앙』, 이종인(역), 예경 2006.

마틸데 바티스티니,『상징과 비밀, 그림으로 읽기』, 조은정(역), 예경 아트가이드5 2007.

미셸 푀이예,『그리스도교 상징사전』, 연숙진(역), 보누스 2009.

신중현,『천상의 미술과 지상의 투쟁』, (주)사회평론 2007.

아우구스트 프란츤,『세계 교회사』, 최석우(역), 분도출판사 2001.

앙드레 그라바,『기독교 도상학의 이해』, 박성은(역), 이화여자대학교출판부 2007.

에케하르트 캐멀링(편),『도상학과 도상해석학』, 이 한순 외(역), 사계절 1997.

이덕형,『비잔티움, 빛의 모자이크』, 성균관대학교 출판부 2006.

"_",『이콘과 아방가르드』, 생각의 나무 2008.

워렌 트래드골드,『비잔틴 제국의 역사』, 박광순(역), 도서출판 가람기획 2003.

임석재,『기독교와 인간』, 북하우스 2003.

임석재,『계단 문명을 오르다: 계단의 역사를 통해 본 서양 문명사』, 휴머니스트 2009.

임영방,『중세미술과 도상』, 서울대학교출판부 2006.

장 콩비,『세계 교회사 여행 1』, 노성기, 이종혁(역), 가톨릭출판사 2012.

정웅모,『그리스도교 미술에서 예수 도상의 변천에 관한 고찰』, 신학과 사상 2004.

조르주 뒤비,『중세의 예술과 사회』, 김웅권(역), 東文選 2005.

존 드레인,『성경의 탄생』, 서희연(역), 도서출판 옥당, 2011.

존 로덴,『초기 그리스도교와 비잔틴 미술』, 임산(역), 한길아트 2003.

주디스 헤린,『비잔티움』, 이순호(역), 글항아리 2010.

G. R. 에번스,『중세의 그리스도교』, 이종인(역), 예경 2006.

캐서린 이글턴, 조너선 윌리암스 외,『MONEY』, 양영철, 김수진(역), 말글빛냄 2007.

『MONEY: A HISTORY』Edited by Jonathan Williams, 이인철(역) 까치글방 1998.

홍진경,『베로니카의 수건』, 예경 2001.

김산춘, 「이콘의 신학: 제1차 비잔틴 이코노클라즘을 중심으로」, 『미술사학보』제20집, 미술사
학연구회 2003/8, 5-26쪽.

전광식, 「후기고대 및 중세초기에서의 비잔틴 철학에 대한 소고 : 고전 헬라철학의 수용을 중
심으로」, 大同哲學 제14집, 2001/9, 125-158쪽.

프랑크 카를 수소, 『고대 교회사 개론』, 가톨릭 문화 총서 26, 역사신학 6, 가톨릭출판사 2008.

「金貨의 歷史」, 月刊 『화폐계』, 104집, 1982/7, 32-35쪽.

Ali Kilickaya Archeologist, Hagia Sophia and Chora, Silk Road.

Belting, Hans., Likeness and Presence-A History of the Image before the Era of Art,
Translated by Edmund Jephcott, The University of Chicago Press 1994.

Callegher, Bruno., Museo Bottacin, Milano, skira 2004.

'Coppini, Lamberto. / Cavazzuti, Francesco.', Le Icone di Cristo e la Sindone, Milano,
San Paolo 2000.

Cormark, Roin., Icons, British Museum press 2007.

Grierson, Philip., Byzantine Coinage, Washington, D.C., Dumbarton Oaks Research
Library and Collection 1999.

'Grierson, Philip / Mays Melinda', Catalogue of Late Roman Coins in the Dumbarton
oaks collection and in the Whittemore collection, Dumbarton Oaks Research
Library and Washington. D.C. 1992.

Hallick, Mary Paloumpis., The Story of Icons, Holy Cross Orthodox Press 2001.

Haustein-Batsch Eva., Icons, Taschen 2008.

Kreitze, Larry J., Striking new images : Roman imperial coinage and the New Testament
world, Sheffield Academic Press 1996.

Libreria dello Stato, Monete e Storia Nell'Italia Medievale, Roma, Istituto Poligrafico
Ezecca Dello Stato, 2007.

Nees, Lawrence., Early Medieval Art, Oxford University Press 2002.

Ouspensky, Leonid., Theology of the Icon(volume 1), translated by Anthony Gythiel /
Elizabeth Meyendorff, St. Vladimir's seminary press 1992.

Rodley, Lyn., Byzantine art and architecture An introduction, Cambridge University Press
2011.

Sayles, Wayne G., Ancient coin collectingV-The Romaion/Byzantine Culture, Krause
　　　Publications 1998.

Vittorio, Antonino., Archimede Siracusano, Mirrine Editore, 2010.

マーク シェル, 藝術と貨幣, 小澤博 譯 みすず書 2004.

James D. Breckenridge, "The Numismatic Iconography of Justinian Ⅱ", The American
　　　Numismatic Society New York 1959(Numismatic Notes And Monographs No.
　　　144).

'Evans, Helen C. / Ratliff Brandie.', Byzantium And Islam, New York, The Metropolitan
　　　Museum of Art, New York 2012.

Spier, Jeffrey., Picturing The Bible : the earliest Christian art, Texas, Kimbell Art Museum
　　　Yale University Press, 2007.

Weitzmann, Kurt., Age Of Spirituality, New york, The Metropolitan Museum of Art, New
　　　York 1979.

http://www.ancientresource.com/lots/ancient-coins/gold-coins.html

http://www.britishmuseum.org/explore/themes/money

http://coinquest.com, http://forumancientcoins.com

http://www.doaks.org/museum/online-exhibitions/byzantine-emperors-on-coins/
　　　sixth-seventh-centuries-emperors-491-717/solidus-of-justin-Ⅱ-565-578

http://www.edgarlowen.com/roman-imperial-coins-late.shtml#magnentius

http://www.forumancientcoins.com/dougsmith/ftr.html

http://info.catholic.or.kr/bible/list.asp

http://it.wikipedia.org/wiki/Concilio_ecumenico

https://mirror.enha.kr/wiki 참조.

http://www.numismatics.org/

http://tenthmedieval.wordpress.com/tag/graphicacy/

http://www.vatican.va/roman_curia/

http://www.wildwinds.com/coins/byz/constans_Ⅱ/i.html

섬양식 필사본에서 나타나는
복음사가 요한(St. John Evangelist)의 경애(敬愛)

섬양식 필사본에서 나타나는
복음사가 요한(St. John Evangelist)의 경애(敬愛)

김유리(인천가톨릭대학교)

Ⅰ. 서론

　　6세기에서 9세기에 이르는 중세 초기의 유럽은 혼돈과 암흑의 시대라고 불리운다. 476년 서로마 제국이 멸망한 이후 야만족에게 점령당한 유럽 세계는 극심한 혼란 속에 로마제국이 이루어 놓은 학문과 예술의 가치를 상실해갔다. 그러나 같은 시기 유럽 대륙의 서쪽 끝 아일랜드와 영국-브리튼 지역에서는 그리스도교의 융성과 함께 '학자들의 섬'으로 불리면서 문명의 빛을 잃지 않았다.

　　중세 초기 아일랜드와 브리튼은 섬양식(Insular)[1]이라고 불리는 독특한 문화를 꽃피우고 있었다. 장식적이고 추상적인 초기 철기 시대의 켈트 문화와 깊은 연관성을 가지고 있는 섬양식은 4세기 이후 섬 지역에서 그리스도교를 받아들이면서 그리스도교의 전례

[1] 섬양식-Insula라는 말은 독일의 고문서학자 Ludwig Traube가 1901년에 영국과 아일랜드에서 제작된 필사본과 예술과 공예품 양식을 특징 지우면서 언급하였다.
　　Bernard Meehan, [the Book of Kells] Thames & Hudson, 2010, 94p Notes.

와 교리를 표현하는 방법으로 사용되었다.

섬양식으로 표현된 그리스도교 문화는 로마와 비잔틴의 그리스도교 문화와 큰 차이점을 가지고 있었다. 기본적으로 섬지역의 켈트 그리스도교회는 아일랜드 켈트 문화의 전통을 바탕으로 생성되었다. 켈트의 드루이드 전통과 세계관이 그리스도교에 그대로 반영되어 독특한 그리스도교 문화를 만들어 냈다. 그것은 드루이드의 자연친화적이며 신비주의적인 전통을 이어받아 은둔과 명상을 중요하게 생각하는 수도원 문화로 대표된다.

켈트 그리스도교회에서는 특히 복음사가 요한에 대한 애정이 각별했다. 켈트 교회와 수도원을 이끈 위대한 성인들과 그의 제자들을, 그리스도와 복음사가 요한의 관계에 비유하여 언급했다.[2] 켈트 교회의 지도자들은 복음사가 요한이 그리스도의 가장 사랑 받는 제자였음을 강조하고, 그리스도교회의 가장 중요한 교의인 삼위일체의 개념을 가장 잘 설명한 것 역시 요한 복음서라고 설명하였다.[3] 요한 복음서의 첫 부분에 서술된 성부와 성자와 성령에 대한 언급은 켈트 교회에서 삼위일체를 설명한 가장 핵심적인 부분으로 인정받았다.[4]

켈트-브리튼 교회에서 나타난 복음사가 요한에 대한 경애는 섬양식 필사본에 등장하는 요한 관련 도상에도 잘 나타나 있다. 섬양식으로 표현된 요한 복음서의 시작 페이지와 복음사가 요한의 초상 페이지는 다른 카펫 페이지와 구별되는 특징들을 찾아 볼 수 있다.

본 논문에서는 섬양식 그리스도교 문화가 만들어진 아일랜드와 브리튼의 켈트 문화와 켈트 교회의 역사적 배경을 고찰하고, 섬양식 그리스도교 문화의 특징들을 살펴보기로 하겠다. 이어서 7-8세기 대표적인 섬양식 필사본인 더로우서(the Book of Durrow)와 린디스판 복음서(the Lindisfarne Gospels), 켈스서(the Book of Kells)에 나타난 복음사가 요한에 관련된 이미지를 통해 켈트 교회가 가지고 있었던 복음사가 요한의 특별한 위치를 짚어 보고자 한다.

2) Martin Werner, [The Book of Durrow and the question of programme], Anglo-Saxon England, Volume 26, 1997, p31.
3) Ibid. p31.
4) Ibid. p30-31.

II. 섬양식 그리스도교 문화

새로운 문화가 유입되면 그것을 받아들이는 과정 속에서 현지 문화와 융합되고 재해석되는 것은 일반적인 현상이다. 섬양식 그리스도교 문화 역시 아일랜드와 브리튼에 그리스도교가 들어오면서 그곳의 켈트-게르만 문화를 바탕으로 생성되었다. 섬양식 그리스도교 문화는 추상적이고 장식적인 후기 철기 시대 켈트 문화의 연속선상에 있다고 볼수 있다. 유럽의 다른 이민족 국가들이 그리스도교와 더불어 로마와 비잔틴의 재현적 표현 양식을 받아들였던 것과 비교했을 때, 섬 지역에서 나타난 그리스도교 문화는 자신들의 전통 문화로 그리스도교를 흡수하여 새로운 양식을 창조했다는 특징을 가지고 있다.

섬지역의 그리스도문화 생성은 유럽대륙에서 외떨어진 섬이라는 지리적 특성이 만든 대륙과 차별화된 역사와 가치관에서 기인한다고 여겨진다. 섬 지역으로 확산된 그리스도교 문화가 이들의 전통 안에서 새롭게 해석되어 받아들여졌기 때문이다. 그러나 이것은 단순히 폐쇄적이거나 고립된 지엽적 문화는 아니었다. 변방의 섬이라는 지역적 한계에도 불구하고 켈트-브리튼 그리스도 교회는 신앙과 학문에 대한 대단한 열정을 가지고 있었다. 그들은 일찍부터 전교와 순례를 위한 여행을 통해 다른 지역의 그리스도교 문화에 대해서도 적극적으로 탐구하였다.

1. 아일랜드와 브리튼의 켈트 문화

본래 중앙, 서유럽을 오랫동안 지배하고 있던 켈트족은 기원전 6세기경 유럽 대륙과 북부 잉글랜드로부터 아일랜드로 이동하여, 기원전 150년경 섬지역에 완전히 정착한 것으로 보인다.[5] 후기 철기 시대의 켈트 문화는 라 텐(La Téne)양식[6]으로 불린다. 라텐양식

5) 테오 W. 무디. 프랭크 마틴, [아일랜드의 역사], 박일우 옮김, 한울 아카데미, 2009, 50쪽.
6) 라텐 양식(La Téne): '라텐'은 스위스의 Neuenburgersee의 북쪽에 위치한 고고학 유적에서 이름 딴 유럽 철기 시대 유물의 특징적 양식을 말한다. 약 기원전 450년경부터 기원전 1세기까지의 후기 철기 시대에 꽃피웠던 라텐 문화는 벨기에, 동부 프랑스, 스위스, 오스트리아, 남부 독일, 폴란드, 슬로베니아, 루마니아에서 발전하였고 아일랜드와 브리튼, 북부 스페인, 부르군디에서도 유물을 찾아 볼 수 있다. 라 텐 양식의 유물에서는 반복되는 곡선으로 표현된 동물, 식물 문양과 triskelion과 같은 기하학적 문양들이 특징적으로 나타난다.

그림 1 Celtic bronze disc, pre-Christian period, Ulster Museum in Belfast

그림 2 Anglo-Saxon golden belt buckle, from the Sutton Hoo ship-burial 7c, British Museum.

의 장식문양들은 소용돌이(spiral)(그림1), 매듭 문양(interlace)(그림2)과 같은 추상적이며 반복적인 패턴으로 이루어져 있다. 이와 같은 장식 문양은 끊임없이 이어지는 시간의 흐름과 자연의 영속성, 근원적인 힘의 역동성을 나타내고 있다.[7] 이러한 섬세하고 반복적인 장식 패턴을 그리거나 새겨 넣는 행위는 그들의 우주관과 세계관을 표현함과 동시에 대상을 성화(聖化) 시키고 숭앙(崇仰)하는 의미를 가지고 있었다.[8]

아일랜드와 브리튼의 켈트인들의 사고는 대단히 상징적이며 추상적인 상상력을 가지고 있었던 것으로 보인다. 이들은 그리스도교를 접하기 이전에 이미 내세와 영원에 대한 관념, 또 눈에 보이지 않는 존재에 대한 인식 등을 자연스럽게 받아들이고 있었다고 한다.[9] 이들은 창조된 모든 피조물들에서 영적(靈的)인 것을 찾으려 하였고 자연을 찬양하고 존중하였다. 이 같은 특징은 대상을 재현적으로 묘사하는 것보다, 은유적이고 추상적인 형태로 표현하는 예술 의지의 바탕이 되었다. 그리고 그리스도교를 받아들인 이후에도 전통적 가치를 지속적으로 이어받아 켈트적 요소들로 그리스도교를 해석하고 표현하였다.

2. 아일랜드와 브리튼의 그리스도교화

아일랜드는 서기 400년 이전 브리튼(Britain, 영국)[10]으로부터 그리스도교를 받아들인

7) 르네 위그, [예술과 영혼: 미술, 그 표현 기법의 역사], 김화영 역, 열화당, 1997, 70-102쪽.

8) Marilyn Stokstad, [Medieaval Art second edition], Westview Press, 2004, 96p.

9) 티모시 J. 조이스, [켈트 기독교], 채천석 옮김, 기독교문서선교회, 2003, 20쪽.

10) 현재 영국의 공식 명칭은 United Kingdom of Great Britain and Northern Ireland이며 Britain은 잉글랜드와 웨일즈, 스코틀랜드로 이루어진 섬을 말한다. 로마시대에 이 지역은 브리타니아Britannia라

것으로 보인다.[11] 그러나 아일랜드 그리스도교화의 가장 두드러진 역사는, 성 패트릭(St. Patrick, 385-461)의 전교를 통해서 나타난다.[12]

성 패트릭의 전교 활동을 통해 아일랜드 교회들은 매우 조직화 되었고 수많은 교회와 더불어 수도원들도 설립되었다. 주교관구(bishopric)를 대신하는 켈트 전통의 수도원 문화는 패트릭 사후, 특히 6세기경에 이르러 아일랜드의 위대한 성인들에 의해 널리 퍼져나갔다.

중심이 될 만한 도시가 존재하지 않았던 아일랜드에서, 수도원은 지리적, 문화적 중심지 역할을 하였다.[13] 한 설립자가 세운 여러 수도원들은 서로 밀접한 관계를 가지고, 오늘날의 프란치스코 수도회나 도미니코 수도회와 같이 서로 연결되어 있었다. 이들 수도원들은 아일랜드와 브리튼뿐만 아니라 대륙의 곳곳에도 세워져 끊임없이 교류하며 서로의 유대 관계를 이어갔다. 이러한 켈트 수도원의 구성 체계는 켈트 그리스도교 문화가 대륙으로 유입되고 대륙의 그리스도교 문화가 다시 켈트 그리스도교회로 들어오는 통로가 되었다.

대부분의 켈트 수도원들은 수도원 내에 필사실과 도서관을 함께 운영하고 있었다. 수

고 불리웠는데, 그 어원은 명확하지는 않지만 그리스의 탐험가인 Pytheas(350?BC-285?BC)가 유럽의 북서쪽을 여행하면서 그 지역인들을 Prittanoi라고 기록한(기록은 현존하지 않는다) 것에서 유래한다고 받아들여지고 있다. prittanoi는 'tattooed people'이라는 뜻이며, 이후 p와 b가 혼용되어 쓰이다가 점차 이 지역을 Briton인들의 땅-Britannia라고 부르게 되었다. 시기에 따라서 Pre-roman Britain, Roman Britain, Sub-roman Britain, Anglo-saxon Britain으로 분류한다. [Briton], Online Etymology Dictionary, 검색일 2014. 11. 14.

11) 브리튼과 마찬가지로 아일랜드 내에도 그리스도교인들이 상당히 존재했으므로, 431년 교황 첼레스티노 1세(Celestinus I 422-432)는 최초의 주교로 팔라디오(St. Palladius, ?-432) 부제를 아일랜드에 파견한다.

12) 전승에 의하면 성 패트릭은 로만-브리튼 사람으로 401년 경 해적에 의해 수 천 명의 사람들과 함께 노예로 아일랜드에 끌려갔다고 한다. 그곳에서 양과 소를 치며 지내다가 407년 경 다시 고향 브리타니아로 돌아온다. 이 후 갈리아의 한 수도원에서 성직훈련을 받고 성직자가 된 패트릭은, 432년 얼마 전 사망한 팔라디오를 대신하여 주교로서 아일랜드에서의 선교활동을 전개한다. 패트릭은 6년 여 간의 노예 생활로 아일랜드의 언어와 문화를 잘 알고 있었고, 아일랜드 선교에 이러한 점을 십분 활용할 수 있었다. 그의 열정적인 활동으로 인하여 461년 그가 사망 하였을 때, 아일랜드는 대부분 그리스도교화 되었다. 테오 W. 무디, 74-75쪽.

13) 아일랜드는 브리튼과 달리, 단 한 번도 로마에 의해 점령된 경험이 없었다. 이는 로마의 정치적, 행정적 요소들이 아일랜드에 적용된 적이 없었다는 것을 의미한다. 따라서 아일랜드는 켈트족이 거주하는 다른 어느 지역보다도 켈트적 전통이 그대로 보존 되었으며 이러한 전통은 아일랜드 그리스도교에 지대한 영향을 끼치게 되었다. 대륙의 그리스도교회에서 주교는 주교 관구 내에서 절대적인 권한을 가진다. 이에 반해 아일랜드의 주교는 '존경받는 원로'라는 개념에 더 가까워 때때로 한 수도원에 두 명 이상의 주교가 존재하기도 했다. 실질적인 지배권은 대수도원장에게 있었고, 주교는 정신적이며 의식적인 위치로 수도원장의 권위 아래에서 생활하였다. 홍성표, [중세 영국사의 이해], 충북대학교 출판부, 2012, 30쪽.

도원의 수도사들은 학자이며 동시에 뛰어난 필사가이기도 했다. 아이오나 수도원의 초대 두 수도원장인 콜럼 키일레(Colum Cille :St. Columba, 521-597)와 바이힌(St. Baithin, 536?-598? 혹은 600?)은 아일랜드 장식필사본 도안의 창시자[14]로 간주된다.[15]

로마 멸망 후 앵글로색슨의 정착이 조금씩 자리를 잡아가던 6세기경부터 브리튼의 그리스도교화가 진행되었다. 일찍이 브리튼도 아일랜드와 같이 그리스도교가 전파되었지만, 로마제국의 지배가 끝나고, 앵글로색슨족의 침입으로 브리튼 안의 그리스도교는 전멸하다시피 하였기 때문이다.

브리튼의 재복음화는 비슷한 시기, 두 가지 방향에서 이루어졌다. 하나는 로마 교황의 주도 아래 이루어진 대륙으로부터의 전교활동이었으며, 또 다른 방향은 아일랜드 켈트교회의 전교자들에 의한 것이었다.

로마 교회의 전교활동은 교황 대 그레고리오(Gregory The Great, 재위 590-604)가 596년 로마의 안드레아 수도원 원장인 아우구스티누스(St. Augustinus of Canterbury, ?-604)를 40명의 수도사들과 함께 브리튼으로 파견하면서 시작되었다. 브리튼 남동부지역 켄트(Kent)에 도착한 아우구스티누스는 캔터베리(Canterbury)에 수도원을 세우고 브리튼 전교의 근거지로 삼았다. 브리튼에 정착한 앵글로색슨족을 대상으로 한 그레고리오 교황 주도의 전교 활동은 커다란 성과를 거두어 7세기 중반에 이르러서는 브리튼의 남동부지방이 완전히 그리스도교화 되었다.[16]

한편, 아일랜드 선교사들은 북쪽의 스코틀랜드(Scotland)와 노섬브리아(Northumbria) 지역을 중심으로 전교 활동을 펼쳤다. 6-8세기의 아일랜드는 수도원을 중심으로 켈트 그리스도교 문화가 전성기를 이루며 대륙으로부터 지적, 영적 열의를 가진 자들이 모여들었다. 이러

14) 현존하는 가장 오래된 아일랜드 필사본은 7세기 초 제작된 Cathach of St. Columba이다. 시편의 단편적 복사본인 카하흐(Cathach)는 콜럼 키일레가 직접 제작한 것으로 알려져 있는데, 고문서학적 고증으로는 7세기로 분류된다. 이 필사본에서는 장식페이지 없이 문단의 첫 이니셜만이 채색되지 않은 장식문자로 되어있다. 장식은 섬양식의 장식패턴인 트럼펫(trumpet), 소용돌이(spiral), 둘러싸는 작은 점들(dots)이 나타난다.
아직까지 아일랜드의 장식적인 특징들이 확연히 보이지는 않지만, 7세기 이후 대륙의 영향을 받기 이전의 아일랜드의 문체를 보여준다.
15) 테오 W. 무디, 81쪽.
16) 임영방 [중세미술과 도상] 서울대학교출판부, 2011, 137-139쪽

한 켈트 그리스도교 문화의 전성시대는 곧 아일랜드 수도자들의 전교활동으로 이어졌다.

대표적으로 아이오나 출신의 성 콜럼바누스(St. Columbanus, 543-615)[17]의 활동이 두드러진다. 그는 브리튼 선교활동에 적극적으로 나섰으며, 585년 열 두 명의 동반자들과 함께 브르타뉴(Bretagne)와 갈리아(Gallia), 부르군디(Burgundy)에서 전교활동을 벌인다.[18] 성 콜럼바누스의 열정적 순례의 영향으로 프랑크 왕국과 유럽의 곳곳에 켈트계 수도원이 설립되었다.[19] 대륙의 켈트계 수도원들은 아일랜드와 브리튼의 켈트 교회와 긴밀한 관계를 이어가며 켈트 교회의 학문적, 예술적 발전을 이끌었다. 뿐만 아니라, 최근 연구를 통해 아일랜드와 브리튼의 그리스도교회가 로마뿐 아니라 비잔틴과 예루살렘, 북아프리카의 콥트 교회와도 교류하며 적극적으로 문화를 수용했다는 주장이 설득력있게 받아들여지고 있다.

브리튼에서 진행된 로마와 아일랜드 교회의 이중적 전교활동으로, 각 교회의 특징에 따라 다른 형식의 문화가 나타나게 되었다. 켈트 그리스도교회의 영향을 받은 북부의 스코틀랜드 교회와, 켄트 지방을 중심으로 하는 남부의 로마 교회는 각기 다른 전례적, 문화적 형식을 가지고 있었다. 이들 가운데 위치한 노섬브리아(Northumbria)는 역사적으로 두 가지 상이한 문화가 융합되는 과정을 보여준다.

잉글랜드 북부지역인 노섬브리아는 에드윈(Edwin, 재위 616-632) 치세기에, 파울리누스(St. Paulinus, ?-644) 주교를 통해 세례를 받고 그리스도교를 받아들였다. 파울리누스는 에드윈에게 세례를 주고, 627년 최초의 요크(York) 대주교로 임명되어 노섬브리아인들의 개종에 힘썼다.[20]

곧 이어진 오스월드(Oswald, 재위 633-641) 치세 시기에는 아이오나 수도원의 수도사들을 노섬브리아로 초청하면서 켈트 교회의 영향력이 확대되었다.[21] 오스월드는 켈트 교회

17) 아이오나 수도원의 창립자인 성 콜럼바(Colum Cille : St. Columba 521-597)와는 다른 인물이다.
18) A. 프란츤 [세계 교회사] 분도 출판사. 2009, 153쪽
19) 6세기 후반 성 콜럼바누스의 동료와 후계자들에 의해 대륙 곳곳에 켈트계 수도원들이 세워졌다. 대표적으로 프랑스의 Luxeuil과 Jouarre, Fonteines 스위스의 St. Gall, 오스트리아의 Bregenz, 이탈리아의 Bobbio 수도원 등을 들 수 있다.
20) 632년 머시아의 왕 펜더(Penda, 재위 626-655)와의 전투에서 에드윈이 패배하여 사망하면서 노섬브리아는 잠시 펜더의 지배하에 놓이게 된다. 펜더는 이교도였기 때문에 노섬브리아는 다시 이교도의 지배를 받게 되었다. 나종일 외, [영국의 역사-상], 한울아카데미, 2005, 참조.
21) 노섬브리아는 북쪽의 버니시어Bernicia와 남쪽의 데이러Deira로 구성되어 있는데, 오스월드의 아버지 애설프리드Æthelfrith는 버니시어의 지배자였고 그가 데이러를 지배하게 되면서 노섬브리아의

를 위해 노섬브리아 동부 해안의 홀리 아일랜드(Holy Island)에 린디스판(Lindisfarne) 수도원을 세워주었고(635년), 에이던(St. Aidan, ?-651)을 비롯한 아일랜드 수도사들은 이를 거점으로 전교활동을 펼쳐 노섬브리아 곳곳에 켈트 그리스도교회와 수도원이 설립되었다.[22]

3. 섬양식 그리스도교 문화

이렇듯 동시대의 아일랜드와 브리튼에는 대륙적 양식과 켈트 전통의 섬양식이 공존하고 있었다. 켈트 교회의 수도자들은 일찍부터 순례에 대한 열정으로 유럽대륙 곳곳을 누볐다. 대륙으로 떠난 켈트 교회의 수도자들에 의해 아일랜드와 브리튼의 수도원들은 대륙과 지속적으로 교류를 이어갔다. 또 전교를 위해 브리튼으로 들어온 로마의 전교자들을 통해서도 대륙으로부터의 문화 유입이 활발히 이루어졌다. 켈트 교회의 수도원들은 대륙으로부터 들여온 풍부한 시각자료들을 소장하고 있었다.[23] 아마도 켈트 교회가 가지고 있었던 학구적 전통이, 다양한 문화에 대한 지적 욕구

그림 3 린디스판 복음서(The Lindisfarne Gospels, London, British Library, Cotton MS Nero D.IV), 마태오 복음 십자가 카펫 Fol. 26v

를 불러일으켜 이러한 활동을 보다 적극적으로 이어갈 수 있게 했을 것이다.

아일랜드와 브리튼의 필사실에서 이를 바탕으로 제작된 필사본들은 섬양식의 요소와 대륙적 요소들이 선택적으로 사용되었다. 그러나 무엇보다도 아일랜드와 브리튼의 섬 지역에서 가지고 있는 풍부한 켈트-게르만 문화 기반이 그리스도교를 받아들인 이후에

왕으로 간주되었다. 오스월드는 604년 데이러의 귀족인 어머니Acha와에 사이에서 태어났다. 에설프리드가 616년 이스트앵글리어와의 전투에서 사망하자, 노섬브리아의 지배권은 데이러 지역으로 넘어 갔고, 오스월드의 외삼촌인 에드윈이 노섬브리아의 왕이 되면서 오스월드는 스코틀랜드로 망명하게 되었다. 오스월드가 망명한 스코틀랜드 왕국의 왕은 켈트계 그리스도교를 믿고 있었기 때문에 오스월드 역시 켈트 그리스도교에 영향을 받게 되었다. 이 당시 오스월드는 스코틀랜드 서부해안의 아이오나 수도원에서 잠시 피신하게 되면서 이곳과 인연을 맺었다
22) 나종일 외, 50-51쪽.
23) Marilyn Stokstad, 92p.

도 지속적으로 이어져 이들 필사본들은 로마를 비롯한 지중해권의 그리스도문화와 구별
되는 특징을 보여준다.

섬양식 필사본에서 등장하는 장식 페이지들은 켈트 장식 문양으로 가득 채워져 있고
인물, 동물의 표현에 있어서도 평면적이고 도식적은 방법을 선택하였다. 대륙의 재현적
도상을 지양하고 이와 같은 전통적 양식을 고수한 것은, 눈에 보이지 않는 세계의 인식
과, 모든 사물에 영혼이 깃들어 있다고 생각했던 켈트 전통의 세계관의 영향이다. 끝없
이 이어지는 인터레이스 패턴으로 화려하게 장식된 십자가(그림3)와 평면적이고 도식적
인 복음사가의 모습(그림4), 소용돌이 문양으로 뻗어나가 듯 확대된 장식 문자(그림5) 등
은 그리스도교적 주제를 켈트인들이 가지고 있었던 초월적 관념으로 이해하고 켈트 조
형 언어 사용하여 그리스도교 교리를 시각적으로 나타낸 것이다.

섬양식 필사본에서 나타나는 조형적 특징은 그들 문화가 가지고 있던 사회적, 역사적
소산이다. 섬양식의 그리스도교 문화는 유럽 대륙의 그리스도교 문화와는 다른 추상적
장식 요소들과 평면적, 도식적 표현 방식을 보여준다. 이것은 라텐 문화라고 일컬어지는

그림 4 리치필드 복음서(Lichfield Gospels
혹은 St Chad Gospels, Manuscripts of Lichfield
Cathedral), 복음사가 루카 초상(p.218)

그림 5 켈스서(The Book of Kells, Dublin,
Trinity College Library, MS A. I,(58)), 키로(Chi-rho)
페이지 Fol. 34r.

켈트 유목민들의 후기 철기 시대 문화의 연장선으로 이해된다. 그들이 가지고 있었던 조형적 특징들은 아일랜드와 브리튼이 가지고 있었던 켈트-게르만 문화의 세계관의 반영이었으며 대륙과 구분되는 그들의 철학적 관념이 조형언어로 표현된 것이다.

III. 섬양식 필사본에 나타난 복음사가 요한

1. 켈트 교회에서의 복음사가 요한

켈트-브리튼 그리스도교회는 주교관구 대신 수도원이 중심이 되었고, 교회 건물이 아닌 야외에서 미사와 세례를 주었다. 이 같은 섬지역 그리스도교 문화와 전례의 독특함 중, 요한 복음사가에 대한 애정 역시 흥미로운 부분이다.

요한 복음사가, 즉 사도 요한은 요한 복음과 요한 묵시록의 저자이며 그리스도가 가장 사랑하는 제자였다.[24] 캔터베리의 성 아우구스티누스는 '요한은 가장 탁월한 사도'이며 '요한의 저술은 가장 신비로운 복음'라고 강조하였다.[25] 심지어 브리튼의 그리스도교회에서는 요한 복음서가 질병을 이겨내고 성전을 정화하는 능력을 가졌다고 여겨, 액막이의 용도로 사용되기도 했다.[26]

헤더 풀리엄(Heather Pulliam)은 켈트 교회에서 복음사가 가운데 요한이 가장 특별한 위치를 차지한다고 설명하였다.[27] 켈트 교회에서 요한 복음사가는 아이오나의 '성 콜럼바와 그의 후임자인 성 바이든'을 '그리스도와 그의 제자 성 요한'에 비유할 만큼 사랑받는 존재였다. 복음사가이면서 동시에 그리스도의 제자였던 성 요한은 그리스도의 십자가 수난과 부활의 목격자이며, '주님이 가장 사랑하시는 제자'로 스스로를 기록하고 있다.[28]

24) 보라기네 야코부스, [황금전설], 윤기향 역, 크리스챤다이제스트, 2007, 93-102쪽.
25) Martin Werner, [The Book of Durrow and the question of programme], Anglo-Saxon England, Volume 26, 1997, p30.
26) Ibid, p30.
27) Heather Pulliam, [Eyes of Light:Color in the Lindisfarne Gospels], Roman and Medieval Architecture and Art, Vol.36, 2013, 54-72p.
28) '예수님께서는 당신의 어머니와 그 곁에 선 사랑하시는 제자를 보시고 어머니에게 말씀하셨다. "여인이시여, 이 사람이 어머니의 아들입니다." 이어서 "그 제자에게 "이분이 네 어머니시다."하고 말씀하셨다. 그때부터 그 제자가 그분을 자기 집에 모셨다.' 요한 19:26-27.
'주간 첫날 이른 아침, 아직도 어두울 때에 마리아 막달레나가 무덤에 가서 보니 무덤을 막았던 돌

사도 요한의 삶과 경험에 대한 공경뿐 아니라, 요한이 집필한 복음서의 내용 역시 중요한 가치를 가졌다. 켈트 그리스도교회는 4세기 이후 동방에서 벌어지는 그리스도의 위격에 대한 논란도 예의 주시하고 있었던 것으로 보인다. 680년 단성론자들을 단죄하기 위해 소집된 제3차 콘스탄티노플 공의회의 준비를 위해, 한 해 전인 679년, 교황은 노섬브리아 요크(York)의 주교인 윌프리드(Wilfrid, 633-709))와 캔터베리 대주교인 테오도로(Theodore, 602-690)를 로마로 오기를 청한다.[29] 622년부터 680년까지 이어지는 단성론에 대한 논쟁은 켈트 교회에서도 역시 중요한 신학적 주제였다. 이 공의회에서는 451년 칼케톤 공의회의 결정을 이어받아, 그리스도의 신성과 인성이 완벽한 결합을 강조하였다. 그리스도는 양성의 존재에 상응하는 힘과 의지가 혼합되거나 분리됨 없이 완벽하게 존재하며 이것이 인류의 구원을 위해서 함께 작용하고 있음을 다시금 천명하였다.[30] 그리스도의 위격에 대한 공의회의 이 같은 결정은 삼위일체 교리에 대한 강조로 이어졌고, 서쪽 끝의 아일랜드와 브리튼의 그리스도교회에도 전달되었을 것이다.

전술했던 것과 마찬가지로 아일랜드와 브리튼의 수도자들은 일찍부터 유럽 대륙 곳곳을 누비며 지속적이고 활발한 교류를 이어갔다. 아이오나 수도원의 아홉 번째 수도원장인 아돔난(Adomnan, 624-704)은 예루살렘의 성묘 교회와 동방의 전례에 대한 자세한 기록물을 남긴다.[31] 여기에는 동방의 전례 양식 뿐 아니라 전례를 해석하는 신학적 이해도 반영되어 있다. 마틴 워너(Martin Werner)는 더로우서의 제작에 관한 연구에서 아돔난의 저술이 7세기 후반 경 제작된 더로우서의 기획에 많은 영향을 끼쳤을 것이라고 언급하며, 켈트 교회가 당대의 신학적 논쟁에 민감하게 반응하였고, 삼위일체를 상징하기 위한 새로운 도상을 창조해야만 했을 것이라고 주장하였다.[32]

이 치워져있었다. 그래서 그 여자는 시몬 베드로와 예수님께서 사랑하신 다른 제자에게 달려가서 말하였다. "누가 주님을 무덤에서 꺼내갔습니다. 어디에 모셨는지 모르겠습니다." 베드로와 다른 제자는 밖으로 나와 무덤으로 갔다. 두 사람이 함께 달렸는데, 다른 제자가 베드로보다 빨리 달려 무덤에 먼저 다다랐다.' 요한 20:1-4.

29) Martin Werner, [The Cross-Carpet Page in The Book of Durrow:The Cult of the True Cross, Adomnan, and Iona], The Art Bulletin, Vol.72, No.2, 1990, p193-194.

30) A. 프란츤, 103-104쪽.

31) 7세기 후반(아마도 685년 이전) 아돔난은 노섬브리아의 군주인 알드프리드(Aldfrith. 재위 685-705)에게 예루살렘과 콘스탄티노플을 비롯한 동방 지역의 순례 기록물인 [De locis sanctis:성스러운 장소]를 제작하여 바친다.

32) Martin Werner, [The Book of Durrow and the question of programme], Anglo-Saxon England,

켈트 교회에서 요한 복음은 완벽한 신성과 인성을 가진 그리스도의 본성을 가장 잘 대변하는 복음서로 여겨졌다. 워너는 4세기 이후 계속된 그리스도의 신성과 인성에 관한 교리적 논쟁에 대해 주목하고 있었던 켈트 교회가 3차 콘스탄티노플 공의회 이후 삼위 일체 교리를 강조하기 위한 도상으로 성 요한을 부각시켰다고 설명한다.[33]

2. 더로우서(The Book of Durrow)의 요한 복음서 카펫(Fol. 192v)(그림6)

최초의 본격적인 섬양식 장식 필사본으로 꼽히는 더로우서(The Book of Durrow, Trinity College Library, Dublin, MS A. 4. 5. (57))는 7세기 후반 경 제작되었을 것이라고 추측된다.[34] 더로우서의 제작 장소로 더로우, 아이오나, 또는 린디스판과 같은 노섬브리아 지역이 거론되고 있으나 확실하지 않다.

더로우서는 마태오, 마르코, 루카, 요한 복음서를 모두 포함하고 있으며, 각 복음서 본문이 시작되는 첫 부분에는 네 복음 사가의 상징이 그려진 페이지와 섬양식 장식 패턴으로 가득 차있는 카펫 페이지로 시작된다.

이 중 요한 복음서의 시작 페이지는 화면의 정 중앙에 인터레이스로 채워진 커다란 정원과 그 사방을 둘러싼 직사각형 인

그림 6 더로우서(The Book of Durrow, Trinity College Library, Dublin, MS A. 4. 5. (57)) 요한 복음서 카펫 Fol. 192v

Volume 26, 1997, p30-31.

33) Ibid. p30-31.

34) 더로우서의 제작 시기는 학자들마다 다른 견해가 존재한다. Uta Roth가 1987년 연구에서 20세기 초 반부터 더로우서의 제작시기에 관한 의견을 정리해 놓았다. 모든 학자들이 600년에서 700년 사이의 시기를 논하고 있지만 최근 대체로 650-685년경을 제작시기로 추측하고 있다.
Uta Roth, [Dating of the Book of Durrow], Irelnd and Insular Art A.D.500-1200, Edit Michel Ryan, Royal Irish Academy Dublin, 1987, 25p. 참조.

터레이스 블록으로 구성되어 있다. 상, 하단에 각각 두 겹, 좌우에 한 겹씩, 6개의 직사각형 블록들은 내부가 4족 동물의 인터레이스로 빽빽이 장식되어 있다.

4겹의 동심원 프레임으로 둘러싸인 중앙의 정원은 단순한 선재(線材) 인터레이스로 꾸며졌다. 원 내부의 인터레이스 사이에 역삼각형 구도로 3개의 작은 원이 나타나고, 중앙에는 정방형의 십자가가 그려진 같은 크기의 원이 배치되었다. 워너는 이와 같은 도상이 요한 복음의 첫 구절을 상징하는 도상으로 고안되었다고 주장한다.

요한 복음의 첫 구절은 다음과 같다.

'한 처음에 말씀이 계셨다.

말씀은 하느님과 함께 계셨는데, 말씀은 하느님이셨다.

그분께서는 한처음에 하느님과 함께 계셨다.

모든 것이 그분을 통해 생겨났고

그분 없이 생겨난 것은 하나도 없다.

그분 안에 생명이 있었으니

그 생명은 사람들의 빛이었다.

그 빛이 어둠 속에서 비치고 있지만

어둠은 그를 깨닫지 못하였다.

하느님께서 보내신 사람이 있었는데

그의 이름은 요한이었다.

그는 증언하러 왔다.

빛을 증언하여

자기를 통하여 모든 사람이 믿게 하려는 것이었다.

그 사람은 빛이 아니었다.

빛을 증언하러 왔을 따름이다.

모든 사람을 비추는

참빛이 세상에 왔다. [35)]

35) 요한 1:1-9,
본 논문에 인용한 성서 구절은 한국천주교중앙협의회에서 발행한 성서, 2010판에서 발췌하였음을

요한 복음서의 첫 구절은 우주의 창조와 영원한 존재인 삼위일체 하느님에 대한 서술이다. 워너의 주장에 따르면, 중앙의 커다란 원은 말씀이며 빛이신 하느님을 나타내며, 원 내부의 3개의 원형은 삼위일체를, 원의 중심에 그려진 십자가 형상은 세상의 중심을 상징하는 것이다.[36] 또 6개의 직사각형 블록은 창세기에 서술된 천지창조의 6일을 상징한다.[37] 직사각형 블록 내부의 인터레이스는 더로우서에 등장하는 유일한 4족 동물 인터레이스 패턴이다. 서로의 몸통과 다리를 물고 얽혀있는 동물 인터레이스 패턴은 켈트 전통에서는 찾아 볼 수 없는, 앵글로색슨의 브리튼 그리스도교 문화(Hiberno-Saxon)[38]에서 새롭게 만들어진 도상으로,[39] 창세기에 등장하는 세상에 창조된 모든 만물을 상징한다.[40]

요한 복음서의 시작 페이지는 켈트-브리튼 그리스도교 문화 속에서 더로우서 제작 당시 중요한 신학적 주제였던 삼위일체의 교의를 가장 잘 설명하고 있는 요한 복음서를 상징하기 위해 고안된 도상이다. 켈트-게르만 문화의 추상적이고 상징적인 조형적 특징이 요한 복음서가 가진 초월적 특성과 말씀이며 빛이고 창조주인 하느님의 개념을 이와 같은 이미지로 표현하고 있는 것이다.

3. 린디스판 복음서(The Lindisfarne Gospels)의 복음사가 요한 초상(Fol. 209v)(그림7)

더로우서보다 약간 후대에 제작된 린디스판 복음서(The Lindisfarne Gospels, London, British Library, Cotton MS Nero D.IV)는 철저하고 노련한 디자인 계획 하에 만들어진 필사본이라고 평가된다. 7세기 린디스판 수도원의 주교였던 에드프리드(Eadfith, 재임 698-721)에

밝힌다.

36) Martin Werner, [The Book of Durrow and the question of programme], Anglo-Saxon England, Volume 26, 1997, p34.

37) Ibid, p37.

38) 브리튼 지역의 섬양식을 특별히 Hiberno-Saxon양식이라고 한다. 'Hibernia'는 고대 아일랜드의 라틴어 명칭이다. http://www.etymonline.com/index.php?allowed_in_frame=0&search=hibernia

39) Uta Roth, p24.

40) 워너는 요한 복음 시작 페이지의 동물 패턴이 42마리로 구성되어있다는 점을 주목하면서, 이 패턴이 창세기의 창조물들을 상징하는 동시에 마태오의 첫 부분에 나오는 그리스도의 족보를 연상시킨다고 언급하였다.
Martin Werner, [The Book of Durrow and the question of programme], Anglo-Saxon England, Volume 26, 1997, p35-36.

의해 제작되었다는 알드레드의 기록[41]이 역사적 사실로 설득력을 가질 만큼, 통일감 있는 표현과 일률적 구성을 보여준다. 불가타 성서의 머리말 역할을 하는 성 제롬의 편지가 가장 앞부분에 위치하고, 이어서 열여섯 페이지의 캐논 테이블이 등장한다. 마태오, 마르코, 루카, 요한 각 복음서는 각기 다른 디자인으로 표현된 십자가 카펫 페이지가 배치되어 있다, 십자가 카펫 다음 장에는 복음사가의 초상과 각 복음서 텍스트의 서두 장식 문자 페이지가 펼쳐진다.

이 중 복음사가 요한의 초상은 화면의 중앙에 정면으로 그려졌다. 다른 세 명의 복음사가 초상과는 다르게 유일한 정면상이다. 둥글고

그림 7 린디스판 복음서(The Lindisfarne Gospels, London, British Library, Cotton MS Nero D.Ⅳ) 복음사가 요한 초상 Fol. 209v

길쭉한 쿠션을 얹은 긴 의자 위에 앉아있는 모습은 대륙의 성인들의 초상에서 나타나는 보편적인 정면상이다. 수염이 없는 갈색 머리의 청년인 요한은 녹색 튜닉과 붉은 토가를 입었다. 오른쪽 어깨 위로 넘어 온 토가 자락과 왼손 아래로 늘어진 옷자락의 단면은 지그재그 형태로, 전체적으로 대륙의 재현적 도상을 따르면서도 동시에 섬양식적 특징을 가지고 있는 것을 찾아 볼 수 있다.

린디스판 복음서에 등장하는 복음사가 초상 중 요한이 유일하게 정면으로 묘사된 것

41) 10세기 후반의 린디스판 수도원의 성직자였던 알드레드(Aldred, 생몰연대 미상)는 린디스판 복음서에 영문 주석을 달면서 콜로폰(Fol. 259r)에 린디스판 복음서의 제작자에 대한 이야기를 기록해 놓았다. 린디스판의 주교였던 에드프리드(Eadfith, 재임 698-721)가 성 커드버트(St. Cuthbert, 634-687)에 대한 경애(敬愛)를 위해, 2년 동안 린디스판 복음서를 직접 필사하고 장식했다는 것이다. 에드프리드가 직접적인 제작자라는 알드레드의 기록에 대해서 현 학자들은 대체로 이를 받아들이고 있지만, 그가 제작자가 아니라 다수의 필사가에게 복음서의 제작을 맡긴 주문자라는 견해도 존재한다.
Michelle P. Brown[the Lindisfarne Gospels and the Early Medieval World], the British Library, 2011, p.63-64.

그림 8 린디스판 복음서(The Lindisfarne Gospels,
London, British Library, Cotton MS Nero D.IV)
복음사가 마르코 초상 Fol. 93v

역시 켈트 교회에서 요한 복음사가가 가진 특별한 위상 때문이라고 생각된다. 좌우로 긴 의자에 앉은 복음사가 요한은 무릎 위로 긴 두루마리를 펼쳐 놓고 오른손은 가슴께로 들어 데이시스(Deisis)[42]의 자세를 하고 있다. 요한을 제외한 마태오, 마르코, 루카 복음사가는 측면으로 묘사되어 손에 필사도구를 들고 책이나 종이를 바라보며 복음서를 집필하고 있는 모습으로 그려진 반면(그림8), 복음사가 요한은 녹색 눈동자로 정면을 응시하며 앉아있는 모습이다.

풀리엄은 린디스판 복음서에 쓰인 색상의 의미를 분석하면서, 요한의 녹색 튜닉과 녹색 눈동자는 에메랄드 빛을 나타낸 것이며, 에메랄드의 녹색 빛은 요한 복음서에 서술된 '빛이신 하느님'을 상징하는 색상이라고 주장하였다.[43] 미셸 브라운(Michelle P. Brown)은 린디스판 복음서에 대한 포괄적인 연구에서, 정면을 응시하는 요한의 차별화된 자세는 독자를 바라보며 구원의 말씀인 복음서의 감동으로 초대하는 자세이며, 성령이 선사하는 영적 비전에 참여하도록 이끌고 있다고 언급하였다.[44]

린디스판 복음서는 켈트 그리스도교 문화와 대륙의 그리스도교 문화가 절충된 노섬브리아의 도상들을 보여주는 대표적인 장식 필사본이다. 700년 경의 노섬브리아의 역사적 배경을 통해 켈트 교회와 대륙의 그리스도교회 두 문화를 직접 수용하고 융합하는 과정을 찾아볼 수 있다.[45] 이 시기 노섬브리아의 필사본에서는 대륙의 도상을 켈트-브리튼의 시각으로 새롭게 해석한 도상들이 등장한다. 특히 린디스판 복음서는, 섬양식 필사본

42) 데이시스(Deisis):비잔틴 및 동방교회 전통에서 나타나는 인물의 기도와 간청의 자세로 보통 그리스도의 양옆에 있는 성모 마리아와 세례자 요한이 그리스도를 향해 있는 모습이다.
43) Heather Pulliam, p67.
44) Michelle P. Brown, [The Lindisfarne Gospels:Society, Spirituality, The Scribe], The British Library, 2003, p368-370.
45) 'II-2. 아일랜드와 브리튼의 그리스도교회' 참조

중에서는 획기적으로 대륙의 재현적 도상을 받아들이고 인물의 자세와 연령, 복식 등에서 다양한 사례를 보여주고자 노력하였다. 이 중, 복음사가 요한의 초상은 대륙의 재현적 정면상을 선택하여 다른 복음사가들의 도상과 차별화 시키면서, 세부적으로 녹색 눈동자와 녹색 튜닉, 정면을 바라보는 강렬한 시선으로 '빛을 증언하러 온 자'[46]인 복음사가 요한의 모습을 표현하고 있다.

4. 켈스서(The Book of Kells)의 복음사가 요한 초상(Fol. 291v)(그림9)

그림 9 켈스서((The Book of Kells, Dublin, Trinity College Library, MS A. I.(58))의 복음사가 요한 초상 Fol. 291v

800년경 제작되었을 것으로 추측되는 켈스서(The Book of Kells, Dublin, Trinity College Library, MS A. I.(58))의 제작 목적에 관해서는 아직도 논쟁이 이루어지고 있으나, 대체로 성무일과 및 미사 전례 중 사용될 목적으로 제작되었다고 분석된다.[47] 제작 장소로는 아이오나와 켈스가 가장 유력하게 거론되고 있다.

미완성으로 남겨진 켈스서는 현 상태로도 340장(678페이지)의 비교적 큰 규모의 필사본이다. 340장에는 아홉 페이지의 캐논 테이블을 포함하여 마태오, 마르코, 루카 복음 전체와 요한복음 17장 13절까지의 부분이 남아 있다.[48]

이중 복음사가의 초상은 마태오와 요한만이 남아 있는데, 복음사가 요한의 초상은 켈스

46) '하느님께서 보내신 사람이 있었는데, 그의 이름은 요한이었다. 그는 증언하러 왔다. 빛을 증언하여 자기를 통하여 모든 사람이 믿게 하려는 것이었다. 그 사람은 빛이 아니었다. 빛을 증언하러 왔을 따름이다.'
 요한 1:6-8
47) Carol Farr, [The Book of Kells : Its Funtion and Audience], The British Library and University of Toronto Press, 1997. 참조
48) Bernard Meehan, 92p, Appendix II.

서에 등장하는 여러 카펫 페이지 중에서 특별히 많은 의문점을 가진 페이지 중 하나이다. 중앙에는 적어도 네 겹에 이르는 화려한 광배를 가진 복음사가 요한이 앉아 있는데, 그의 오른손에는 깃펜이 왼손에는 복음서가 들려져 있다. 그의 상, 하, 좌, 우에는 인터레이스로 가득 찬 정방형 십자가가 등장하고, 이 십자가는 화려한 프레임의 일부이다.

가장 흥미로운 부분은 정방형 십자가의 바깥으로 사람의 신체 일부분이 등장한다는 것이다. 위로는 목과 머리, 좌우에는 손, 아래는 발이 나타나 마치 복음사가 페이지의 뒷 부분에 한 사람이 서 있는 것과 같은 모습이다. 현 상태는 19세기의 제본 과정에서 머리 의 반 이상이 잘려나가고 왼손에 들고 있던 지물은 무엇인지 알아볼 수 없게 되었다.

프레임 바깥의 신체는 십자가 형태로 왜곡되어 인체의 비례에는 맞지 않고 몸 전체가 십자가를 구성하는 것으로 표현되어 있다. 마틴 워너는 켈스서의 복음사가 요한 초상에 나타나는 프레임 바깥의 인물이 그리스도를 표현하고 있다고 말한다.[49] 전체적으로 십자 가 형상을 연상시키는 인체의 일부분은 그리스도의 수난과 부활을 시각화한 것이며, 그 리스도의 수난과 부활의 사건의 목격자인 복음사가 요한의 위치를 설명하고 있다.

4세기 이후 십자가 형상은 성 십자가 숭배 전통과 더불어 그리스도의 부활과 구원 의 상징으로 받아들여졌다. 키스 빌렌터프(Kees Veelenturf)는 켈트 하이 크로스(Celt High Cross)에 나타난 그리스도의 도상을 분석하면서, 켈트 그리스도교회에서 그리스도의 몸 과 일체된 십자가는 단순히 십자가에 못 박혀 수난 당하는 그리스도가 아니라 그리스도 의 인류 구원과 재림의 약속을 상징한다고 주장하였다.[50] 이러한 맥락에서, 요한 복음사 가 초상의 뒷배경으로 등장하는 사람의 일부분이 연상시키는 십자가 형상은 요한복음과 요한 묵시록에서 이야기 하고 있는 그리스도를 통한 구원과 재림이라는 의미를 상징적 으로 표현하고 있는 것으로 설명할 수 있을 것이다.

프레임 바깥의 인물이 그리스도일 것이라는 또 하나의 이유로 켈트 교회가 가지고 있었던 정신적 특징을 들 수 있다. 켈트 교회는 드루이드로부터 이어져 오는 자연 친화적

49) Martin Werner, [The Book of Durrow and the question of programme], Anglo-Saxon England, Volume 26, 1997, p32.
50) Kees Veelenturf, [Apocalyptic Elements in Irish High Cross Iconography?], Pattern and Purpose in Insular Art, Oxbow Books, 2001, p210-211.

세계관을 바탕으로 하고 있었다. 우주의 온 만물을 통해 신과 교통할 수 있다는 전통적 가치관을 그리스도교에도 그대로 적용시켜 받아들였다. 켈트 그리스도교회에서 그리스도는 심판자이기 이전에, 창조자이며 우주의 이치이고 주변을 둘러싼 세상의 모든 것으로 이해되었다.

8세기 경 켈트 교회의 기도문인 'Faid Fiada'(사슴의 울음)은 그리스도에게 보호를 청하는 기도문으로 매우 보편적인 응송문이었다.[51] 이 기도문의 내용에서, 켈트인들이 생각하는 신에 대한 개념을 엿볼 수 있다.

'그리스도는 나와 함께 계신다.

그리스도는 내 안에, 그리스도는 내 숨결에.

그리스도는 내 위에.

그리스도는 내 오른쪽에.

그리스도는 내 왼쪽에.

그리스도는 내가 누운 곳에.

그리스도는 내가 앉은 곳에.

그리스도는 내가 서있는 곳에.

그리스도는 나를 생각하는 모든 이의 마음 속에.

그리스도는 나에게 이야기하는 모든 이의 입에.

그리스도는 나를 바라보는 모든 이의 눈에.

그리스도는 내 소리가 들리는 모든 이의 귀에.'

주변을 둘러싼 모든 요소들에 그리스도가 함께 하고 있다는 이 기도문에서 켈트인들이 가지고 있던 종교관을 일부 짐작할 수 있다. 신은 멀리서 인간을 관찰하고 심판하는 근엄한 절대자이라기보다, 공기와 같이 함께 존재하고 가까이 접촉할 수 있는 대상으로 받아들였다.[52] 요한 복음사가의 초상에 등장하는 프레임 바깥의 인물이 그리스도라면,

51) Emmanuelle Pirotte, [Hidden Order, Order Revealed:New Light on Carpet-Pages], Pattern and Purpose in Insular Art, Oxbow Books, 2001, 204p.
52) 이러한 전통적인 가치관은, 신을 대리하는 구원의 매개자의 존재를 필요로 하지 않고 개인의 수행

이와 같은 가치관이 시각적으로 표현된 장면이라는 추측도 가능할 것이다.

켈스서에 남아있는 복음사가 초상은 마태오와 요한의 초상뿐이다. 그러나 프레임 바깥 공간에 신체의 일부분을 배치한 도상이 요한 복음사가의 초상에서만 등장하는 것은 어떤 이유일까. 일차적으로 켈스서가 린디스판 복음서와 같이 단기간에 동일한 인물이 전체를 제작한 필사본이 아니라, 오랜 기간 동안 여러 사람의 손을 거쳐 만들어졌기 때문에 같은 복음사가 초상이라고 하더라도 동일한 양식으로 표현되지 않았다는 이유도 있을 것이다. 하지만 보편적인 정면상의 복음사가 초상으로 끝나기 않고 프레임 바깥에 인물을 배치한 것은 전달하고자 하는 분명한 메시지를 담고 있다고 생각된다.

요한 복음사가의 초상에서 등장하는 프레임 바깥의 인물은 십자가 형태를 구성하는 그리스도 도상일 가능성이 높다. 이것은 켈트 교회에서 요한 복음서와 복음사가 요한이 가지는 특별한 의미를 나타내는 도상인 동시에, 십자가를 연상시키는 구조로 표현된 그리스도를 통해 요한 복음서에서 강조하는 창조주이며 구세주이고 심판자인 삼위일체 신의 의미를 시각적으로 전달하는 것으로 해석할 수 있다.

IV. 결론

중세 그리스도교 문화의 중심지는 언제나 로마와 비잔틴 제국이었다. 고대 로마의 문화적 토양을 바탕으로 성장한 초기 그리스도교는 로마 후기 미술의 양식을 이용해 그리스도교의 이미지들을 창조하였다. '그림은 문맹인들의 글과 같다'는 대 그레고리오 교황의 언급과 같이 초기 그리스도교는 눈에 보이는 사물을 묘사하는 재현적 방식을 통해 성서의 내용과 그리스도교의 교리를 표현하고 전달하였다.

그리스도교가 전파된 다른 이민족 국가들이 그리스도교의 교리와 함께 로마와 비잔틴의 재현적 표현 양식을 적극적으로 받아들인 것과는 달리, 유럽의 서쪽 변방인 아일랜

과 선(善)의지가 인간을 구원으로 이끈다는 펠라기우스주의의 바탕이 된다. 400년경 브리튼의 수도자인 펠라기우스의 이 같은 주장은 히포의 아우구스티누스에 의해 반박되고 결국 카르타고 교회 회의에서 단죄되지만, 이후에도 켈트-앵글로색슨 교회에 큰 영향을 끼친다.

드와 브리튼에서는 그들만의 전통적인 방식으로 그리스도교의 내용을 표현하고자 하였다. 라텐 양식이라 불리는 켈트-게르만 전통의 추상적이고 장식적인 조형 언어는 그리스도교 교리의 신비를 상징적으로 표현하는 '섬양식 그리스도교 문화'를 만들어 내었다.

그들은 표현 양식 뿐 아니라 그리스도교의 교리를 받아들이고 해석하는 뛰어난 지적 능력도 겸비하고 있었다. 6세기에서 9세기까지 아일랜드와 브리튼은 '학자들의 섬'으로 불리며 유럽 대륙 곳곳에서 많은 이들이 학문의 정진을 위해 찾아들었다. 섬 지역과 유럽 대륙 곳곳에 세워진 켈트 교회와 수도원에서 성서의 내용과 고대의 문학까지도 지속적으로 교육되고 있었다.

섬양식 필사본의 전성기인 7세기부터 9세기까지의 기간 동안 켈트 교회는 외연적 확장과 더불어 신학적 연구와 예술적 성취도 함께 이루어 내었다. 섬양식 필사본에 나타난 복음사가 요한의 도상은 당시 켈트-브리튼 교회가 가지고 있는 특징들을 잘 보여주고 있다. 가장 사랑받는 제자였으며 요한 복음과 요한 묵시록의 저자인 복음사가 요한은 켈트-브리튼 교회에서 특별한 경애의 대상이었다. 켈트-브리튼 교회에서 성 요한은 그리스도의 십자가 수난과 빈 무덤 사건의 직접적인 목격자이며, 성령을 통하여 받은 비전으로 복음서를 저술[53]한 복음서 기자로 인식되었다.

이 같은 요한 복음사가에 대한 애정은 섬양식 필사본에서 차별화된 도상의 창조로 이어졌다. 복음사가 요한의 특별한 위치와 요한 복음서에 나타난 그리스도교의 핵심 교리인 삼위일체의 신비는 요한 복음서의 장식 페이지 도상에 담긴 주된 내용이다.

더로우서의 카펫 페이지에 등장하는 동물 인터레이스와 중심의 원형 도상, 그 안의 세 개의 메달리온은 '말씀이며 빛이요 창조주'인 삼위일체 하느님의 상징적 표현이다. 끊임없이 이어지는 동물 인터레이스가 창조된 만물을 상징하고 영원의 공간을 연상시키는 검은 원 속에 인터레이스 패턴과 중심 십자가는 우주의 중심인 십자가를 상징하고 있다.

또한 린디스판 복음서와 켈스서에서 나타나는 복음사가 초상에서도 다른 세 복음사가와 차별화된 복음사가 요한의 특징들을 보여준다. 하느님의 빛인 녹색의 눈동자로 정

53) 린디스판 복음서의 맨 마지막 페이지에 기록된 알드레드의 콜로폰 내용 중, 4복음서가 기술된 경위에 관한 내용이 있는데, 알드레드는 '성 마태오는 그리스도로부터, 성 마르코는 성 베드로로부터, 성 루카는 사도 바오로로부터, 성 요한은 성령으로부터 말씀을 들어 복음서를 기술하였다'고 적고 있다. Michelle P. Brown[the Lindisfarne Gospels and the Early Medieval World], the British Library, 2011, p.119-120.

면을 응시하는 린디스판 복음서의 복음사가 요한은, 생명의 말씀이자 구원의 약속인 복음서의 감동으로 독자를 초대하고 있다. 요한의 데이시스 자세의 손 모양은 책을 펼쳐든 독자를 곧 복음서의 내용으로 안내하는 제스춰인 것이다.

섬양식 필사본에 등장하는 어떠한 복음사가보다도 화려한 광배에 둘러싸인 켈스서의 복음사가 요한의 모습에서 켈트 교회가 가진 요한에 대한 깊은 애정을 짐작 할 수 있다. 내부의 화려함과 함께 프레임 바깥에 덧붙여진 십자가 형상의 인물은 묵시록의 저자인 요한을 표현하는 독창적인 도상이다. 다수의 학자들에 의해 그리스도를 표현한 것이라고 추측되는 프레임 바깥의 인물은 십자가 수난과 부활 사건의 목격자인 사도 요한을 설명하는 동시에 삼위일체의 하느님을 증거하는 '빛의 증언자' 복음사가 요한을 상징하고 있다.

참고문헌

나종일 외, [영국의 역사-상], 한울아카데미, 2005.

임영방 [중세미술과 도상] 서울대학교출판부. 2011.

홍성표, [중세 영국사의 이해], 충북대학교 출판부, 2012.

A. 프란츤 [세계 교회사] 분도 출판사. 2010.

테오 W. 무디. 프랭크 마틴, [아일랜드의 역사], 박일우 옮김, 한울 아카데미. 2009.

르네 위그, [예술과 영혼: 미술, 그 표현 기법의 역사], 김화영 역, 열화당, 1997.

티모시 J. 조이스, [켈트 기독교], 채천석 옮김, 기독교문서선교회, 2003.

보라기네 야코부스, [황금전설], 윤기향 역, 크리스챤다이제스트, 2007.

Bernard Meehan, [the Book of Kells] Thames & Hudson. 2010.

Carol Farr, [The Book of Kells : Its Funtion and Audience], The British Library and
 University of Toronto Press, 1997.

Emmanuelle Pirotte, [Hidden Order, Order Revealed:New Light on Carpet-Pages],
 Pattern and Purpose in Insular Art, Oxbow Books, 2001.

Heather Pulliam, [Eyes of Light:Color in the Lindisfarne Gospels], Roman and Medieval
 Architecture and Art, Vol.36, 2013.

Janet Backhouse, [the Lindisfarne Gospels], Phaidone, 2014.

Kees Veelenturf, [Apocalyptic Elements in Irish High Cross Iconography?], Pattern and
 Purpose in Insular Art, Oxbow Books, 2001.

Marilyn Stokstad, [Medieval Art second edition], Westview Press, 2004.

Martin Werner, [The Four Evangelist Symbols Page in the Book of Durrow], Gesta,
 Vol.8, No.1, 1969.

Martin Werner, [The Cross-Carpet Page in The Book of Durrow:The Cult of the True
 Cross, Adomnan, and Iona], The Art Bulletin, Vol.72, No.2, 1990.

Martin Werner, [The Book of Durrow and the question of programme], Anglo-Saxon
 England, Volume 26, 1997.

Michelle P. Brown, [The Lindisfarne Gospels:Society, Spirituality, The Scribe], The British
 Library, 2003.

Michelle P. Brown, [the Lindisfarne Gospels and the Early Medieval World], the British

Library, 2011.

Uta Roth, [Dating of the Book of Durrow], Ireland and Insular Art A.D.500-1200, Edit
 Michel Ryan, Royal Irish Academy Dublin, 1987.

어원검색: Online Etymology Dictionary, http://www.etymonline.com

『드로고 전례서』의 '이야기 머리글자' 도상 연구

『드로고 전례서』의 '이야기 머리글자' 도상 연구

문보근(인천가톨릭대학교)

서론
카롤링 시대의 전례개혁
 카롤링 르네상스
 카롤링 시대의 전례개혁

『드로고 전례서』
 『드로고 전례서』의 구성
 『드로고 전례서』의 '이야기 머리글자'
결론

1. 머리말

카롤링 시대의 군주들은 신정정치에 기반을 둔 권력 강화와 정치적인 통합을 모색하였고, 엘리트층인 종교 지도자들이 이를 지지하고 지원하였다. 특히 교회의 개혁 및 전례(典禮, Liturgy)의 개혁, 그리고 이를 바탕으로 한 백성들의 복음화는 프랑크 왕국의 통합 정책에서 핵심을 이루었다. 그 과정에서 언어인 라틴어의 개혁과 성직자들을 위한 교육 제도의 정비가 이루어졌고,[1] 동시에 많은 서적들이 필사되면서 "카롤링 르네상스"[2]라 불

[1] Roger Wright, *Late Latin and Early Romance in Spain and Carolingian France*, Francis Cairns 1982, pp. 104-122.

[2] 카롤링 르네상스라는 말은 1838년 앙페르(Ampére)에 의해 처음 사용되었다. 그 후 많은 사람들은 카롤링 르네상스를 근세초의 이탈리아의 르네상스와 비교하며 그것을 고대 문화의 부활 또는 새로운 로마의 탄생으로 인식해 왔다. 그러나 에르나 파젤트(Erna Patzelt)는 그것은 문화적으로 뛰어난 발전을 이루기는 했지만 전세기들의 문화적 성장의 토대에 직접적으로 의존된 발전이었다고 주장한다. 다른 한편 폴 레만(Paul Lehmann)은 그것을 학문의 재생으로서 규정하는데 죠셉 드 겔링크(J. de Ghellinck)에 의하면 그것의 원래의 목적은 성직자 교육에 선행되어야 할 지적 재생이었다. 레이스트너(M. L. W. Laistner)는 카롤링 르네상스는 주로 학문의 부활과 문화적 개화였다고 주장한다.
보다 최근의 해석들은 카롤링 르네상스를 사회적 변화와 관련시키는 경향이 있다. 울만(W. Ullmann)은 카롤루스 대제가 주로 관심을 갖고 있던 르네상스는 전체 프랑크인들의 재생으로 그것은 개별 그리스도인들이 각각 신의 은총의 유입에 의해 새롭게 탄생되는 것과 같은 형태로 이루어지게 되었다는 것이다. 그가 주로 세례나 도유 의식과 같은 가시적 행위를 통한 인식의 변화를 강

『드로고 전례서』의 '이야기 머리글자' 도상 연구　79

리는 문화적인 발전을 일구어냈다. 이 과정에서 발생한 피핀(Pippin, 714-768)[3]과 카롤루스 대제(Carolus Magnus, 742-814)[4]의 전례개혁은 전례양식과 전례서를 일원화, 로마화함으로써 프랑크 왕국을 종교적으로 통합하고자 하는 의도에서 추진되었고, 교회개혁 정책 과정에서 언어개혁과 문자개혁을 함께 수반하였다. 그리고 이런 전례개혁의 성과와 한계를 가장 잘 보여주는 결과물이 카롤링 왕조 말기에 쓰여진『드로고 전례서』이다. 특히『드로고 전례서』의 '이야기 머리글자'에서는 전례개혁을 통한 일원화를 잘 보여주고 있다.

이 글에서는 카롤링 시대의 전례개혁에 대해 먼저 살펴보고, 그 결과물인『드로고 전례서』에 대해 알아보고자 한다. 특히『드로고 전례서』에서 나타나는 가장 큰 특징 중 하나인 '이야기 머리글자' 도상들 중에서 몇몇 특징적인 도상의 내용에 대해 살펴보고, 도상과 장식은 어디서 영향을 받은 것인지를 중심으로 알아보고자 한다.

2. 카롤링 시대의 전례개혁

2.1. 카롤링 르네상스

카롤링 시대의 전례개혁을 알아보기에 앞서 먼저 카롤링 르네상스와 그 배경에 대

조한 반면 로저몬드 메키테릭(R. Mckitterick)은 카롤링 르네상스는 포괄적 사회개혁운동으로서 그것의 목표는 실제적 종교 교육을 통해 프랑크 사회의 모든 국면 즉 그 종교 윤리 및 사회적 제도들을 완전히 변형시키는 것이며 그러한 목표는 상당한 성공을 거두었다고 본다. 그녀는 카롤링 시대의 법령들과 설교집, 문집 및 전례, 속어 등에 대한 깊은 연구들을 통해 자신의 연구들을 설득력 있게 전개시키고 있다. 이정희, 「카롤링 르네상스의 사회개혁적 성격」, 『대구사학회』, 제48호(1994), 55-56쪽.

3) 프랑크 왕국 카롤링 왕조의 초대왕이다. 교황 자카리우스의 승인을 받아 왕위에 올라 카롤링 왕조를 열었다. 주교 보니파시우스를 원조하여 라인 동쪽 지방의 그리스도교 포교를 촉진하는 한편, 교황과의 유대를 공고히 하였고 교황령을 공인하였다. 두산백과, 검색어 '피핀'

4) 일반적으로 통용되는 'Charlemagne'는 불어식 표기인데, 라틴어로는 Carolus Magnus, 독일어로는 Karl der Grosse, 영어로는 Charles the Great이다. 원래 'magnus'는 황제 수식어로 비잔티움에서는 특히 환호에 사용되었다. 그런데 이 말은 교황 콘스탄티누스 (Constantinus) I 세가 피핀에게 처음 사용했으나, 교황 하드리아누스(Hadrianus) I 세가 카롤루스에게 자주 사용하여 그의 이름에 고유한 부분이 되었다. 본 논문에서는 그의 명칭을 생전 표기법인 라틴어 '카롤루스 대제'로 통일하고자 한다.

해 간략히 알아보는 것이 전례개혁을 이해하는데 도움이 될 것이다. 카롤링 르네상스의 배경에서 먼저 지적되어야 하는 것은 8세기 중엽까지 프랑크인들의 그리스도교는 교리적·신학적으로 내용이 미미한 종교였다는 것이다. 메로빙 사회내의 그리스도교는 불안정하고 외적 준수 사항들에 한정되어 있었으며, 고대 프랑크-켈트적 이교주의와 밀접한 유사점들을 갖고 있었다. 8세기 중엽의 카롤링 사회도 메로빙 시대와 비슷한 상황이었다. 사제들은 자신들의 직분이 무엇인지 거의 몰랐으며 교회의 규율과 교회법은 무시되고 70년 동안 종교회의는 한 번도 개최되지 않았다. 이교적 믿음과 이단적 관행의 계속된 보급, 성직자의 무지와 교회 설립의 어려움들이 동시대인들의 서신에 지속적으로 나타나며 그것들은 그 후 수십 년에 걸쳐 국왕 및 교회입법의 지속적인 관심사로 남아 있었다. 수도원 중심지역들을 제외하고 그리스도교 신앙이나 그 문화에 대해 강하고 통일되고 포괄적인 인식을 가진 지역은 거의 없었는데, 보니파시우스(Bonifatius, 675?-754) 주교[5]의 순교는 당시 프랑크 교회가 당면한 어려움들을 입증한다.

이와 같이 프랑크인들은 5세기 클로비스(Clovis, 재위 481-511)의 개종[6] 이래 수세기

5) 675년경 영국 웨식스(Wessex)에서 태어난 보니파시우스는 30세에 사제로 서품되고 718년 교황 그레고리우스 2세(Gregorius Ⅱ)가 있는 로마로 가 교황으로부터 라인강 동쪽에 사는 이교도들을 개종시키라는 명을 받았다. 그가 722년 가장 이교도적인 헤센(Hessen)으로 가서 아뫼네부르크에 베네딕토회 최초의 수도원을 설립하고 많은 사람에게 세례를 주는 등 선교활동의 대성공을 거두게 되자, 교황은 보니파시우스를 로마로 불러들여 주교로 서품하고 교회 법령집과 독일의 모든 수도자들과 관리들에게 보내는 추천서를 써주었다. 이 서한은 그의 독일 선교 활동을 보호하기 위한 것으로, 특히 프랑크 왕국의 재상인 카를 마르텔(Karl Martell)의 보호를 받도록 하기 위한 것이었다. 보니파시우스는 카를 마르텔의 보호를 받으며 723년부터 725년까지 제2차 헤센 선교에 나섰는데, 이때 그는 가이스마르(Geismar)에서 이교도들이 신성시하는 떡갈나무를 베어 경당을 짓는 데 사용하였다. 그런데 이 사건을 계기로 개종자들이 확산되는 결과를 가져왔다. 그 후 그는 튀링겐(Thuringen)에 가서 오르트루프(Ohrdruf)에 수도원을 세웠고, 영국의 수도자들을 독일의 선교사로 파견하는 일을 성공적으로 수행하였다. 또한 그는 여러 곳에 수도원을 세웠다. 744년에 그와 성 스투르미우스(Sturmius, 12월 17일)는 풀다(Fulda)에 수도원을 세웠는데, 이 수도원은 몇 년 지나지 않아서 북유럽에서 가장 큰 중심 수도원으로 발전하였다. 또한 그는 독일과 프랑크의 교황대사로 임명되었고, 피핀을 프랑크의 유일한 통치자로 세우는 대관식을 거행하였다. 성 보니파티우스는 754년에 마인츠(Mainz)의 대주교직을 사임하고 성 빌리브로두스의 사후 이방 관습에 다시 떨어진 프리슬란트를 재건하는데 여생을 바쳤다. 그가 프리슬란트의 도쿰(Dokkum) 근처 보르네 강변에서 개종자들에게 견진성사를 주려고 준비하던 중에 이교도들의 급습을 받아 살해되었다. 김정진, 「가톨릭 성인전(상)」, 가톨릭출판사 2004, 421-424쪽.
6) 프랑크의 왕 클로비스는 그리스도교로 개종한 왕후 클로틸데(Clotilde)에 의해 그리스도교인이 되면서 프랑크족은 급속히 그리스도교로 개종하게 된다. 임영방, 「중세미술과 도상」, 서울대학교출판문화

간 명목상으로 그리스도인이었을 뿐이었다. 그러나 그리스도교로 개종한다는 것은 새로운 종교의 믿음과 그 의식을 단순히 수용하는 것 이상으로 과거와의 심리적 단절과 새로운 전통과 인간 및 세계에 관한 새로운 관점을 받아들이는 것을 의미했다. 말하자면 그것은 사람들의 종교적 심성을 개조하는 것을 요구했다. 8세기 중엽에 이르기까지 프랑크지역의 선교에 가장 큰 족적을 남긴 영국인 보니파시우스와 그의 후원자와 추종자들은 그리스도교 신앙의 확립과 중세 유럽의 형성에 기여했다.[7] 그러나 그리스도교 신앙의 수용 이후에 이루어져야 할 실제적 종교 교육은 카롤링 개혁가들의 몫으로 남겨주었다.

이처럼 카롤링 개혁의 주요 관심사는 실제적인 종교 교육이었다. 그리고 카롤링 르네상스는 그리스도교적 틀 내에서 사회를 개조하려는 적극적인 시도였다. 9세기에는 문화적 르네상스뿐만 아니라 프랑크인들의 종교에 그 때까지 결여되어 있었던 교리적·신학적 요소가 보충되며 명백히 그리스도교적인 프랑크사회의 양상이 확립되었다. 프랑크사회를 그렇게 개조하기 위한 수단은 교육으로 사회 전체가 가르침받고 그리스도교 사회가 만들어져야 했기 때문이다. 피핀, 카롤루스 대제 및 그의 계승자들은 무엇보다 그리스도교 통치자들로서 의미와 내용면에서 그리스도교적인 프로그램을 짜고, 성직자들은 그리스도교 작가들의 지혜를 배우고 그리스도교 작품들을 읽고 만들어야 했으며, 그리스도교적 준수 사항들을 로마적 방식에 따라 정확히 수행하고 전체 왕국과 프랑크사회의 전체 지배자와 피지배자를 막론하고 모두가 신자공동체의 가치있는 구성원이 되도록 그들의 회중들에게 그들의 학문을 전해주어야 했다.[8]

이처럼 카롤링 르네상스는 종교적, 교육적 성격이 무엇보다 강조되어야 한다는 것을 보여주며 그것은 곧 카롤링 르네상스가 종교교육을 통한 개혁의 성격이 매우 강했다는 것을 보여준다. 이런 흐름 속에서 전례개혁이 이루어지는 것은 어쩌면 당연한 결과일지도 모르겠다. 다음 장에서는 카롤링 르네상스의 전례개혁에 대해 간략히 살펴보도록 하겠다.

원 2006, 138쪽.
7) Wilhelm Levision, *England and the Continent in the Eighth Century*, Oxford 1948, p. 47.
8) 이정희, 「카롤링 르네상스의 사회개혁적 성격」, 58쪽.

2.2. 카롤링 시대의 전례개혁

전례개혁 역시 프랑크 교회를 재조직하기 위한 방편의 일환으로 추진되었다. 755년 에 크로데강(Chrodegand, 715-766)[9]은 국왕의 명에 따라 로마식 미사 전례를 메스(Metz) 에 도입하였는데, 이 때 규범으로 삼았던 로마 전례서는 그레고리우스 전례서[10]가 아닌 겔라시우스 전례서였다.[11] 겔라시우스 전례서는 5세기에 교황 겔라시우스 1세(Gelasius Ⅰ, 재위 492-496)가 지었다고 알려진 전례서(Liber sacramentorum Romanae ecclesiae)로 7 세기부터 갈리아 지방에 소개되기 시작했다. 이후 피핀의 전례개혁을 거치면서 8세기 중엽 겔라시우스 전례를 바탕으로 갈리아 전례를 혼합한 프랑크화된 로마 전례서가 만 들어졌다.[12]

피핀에 의해 시작된 전례개혁의 목적은 다양한 전례가 혼재해있던 갈리아 전례 대신 로마 전례를 프랑크 왕국에 도입함으로써 전례를 로마전례로 통합하는데 있었다. 이처 럼 피핀이 전례개혁을 추진한 이유에 대해서 대부분의 학자들은 교황과의 연대를 강화 하고 일원화된 로마 전례를 통한 왕국의 통합에 있다는 말한다[13].

9) 프랑크의 귀족으로 카를 마르텔의 궁정서기관을 거쳐서 메스의 주교가 되었다. 754년 이후 피핀의 요청으로 보니파시우스의 뒤를 이어 교회개혁을 했다. 그에 의한 로마로부터의 전례 및 성유물의 도입은 프랑크 교회의 로마화 외에, 카롤링 왕가와 교황청의 정치적 관계를 강화시켰다. 종교학대 사전, 검색어 '크로데강'.

10) 전례서(sacramentarium 또는 liber sacramentorum)는 대미사(Missa Sollemnis)의 성체성사 거 행 의식에서 핵심을 이루는 책이다. 미사를 집전하는 주교나 사제가 미사를 거행하는데 필요한 설교문과 기도문을 담고 있다. 전례서 중 성찬기도 부분인 미사전문(Canon of the Mass)은 4세 기에 성 암브로시우스에 의해 발전하기 시작한 것으로 보이며, 중세 초까지 로마 전례서가 서서 히 형성되었다. 초대교회에서는 리벨루스(libellus)라 불리는 소책자 형태의 전례문 모음집을 사 용했다. 그 후 6세기 후반에 그레고리우스 교황(Gregorius Ⅰ,590-604)가 로마에서 사용되던 리벨루스들을 모아서 재구성했는데 이를 바탕으로 '그레고리우스 전례서'라 불리는 로마 전례 서의 기틀을 마련했다. 하지만 중세 초에는 미사가 통일되어 있지 않았고, 특정한 전례서를 사 용이 의무화 되어있지도 않았다. 그래서 지역적으로 다른 전례 의식이 행해졌으며, 전례서 역시 각기 다른 리벨루스나 전례서를 사용했다. Eric Palazzo, *A History of Liturgical Books from the Beginning to the Thirteenth Century*, Engl. trans. by Madeleine Beaumont, LiturgicalPress 1998, pp.35-38.

11) 중세 초 로마 전례서에는 그레고리우스 전례서 외에 겔라시우스 전례서도 있었다.

12) Ibid, p. 46.

13) 시릴 보젤(Cyrille Vogel)은 그것만으로는 이유를 설명하기가 충분치 않다며 결정적인 동기를 프랑 크인들의 동방정책에서 찾아야 한다고 주장했다. 교황이 전례의 통일이라는 문제에 전혀 관심을 두 지 않았던 반면에, 피핀은 6세기 이래 갈리아 전례에 크게 영향을 미친 동방의 전례 대신 로마식 전 례를 도입함으로써 비잔티움 제국의 종교적, 문화적인 영향력으로부터 벗어나고자 하는 의도를 품

카롤루스 대제는 아버지인 피핀의 전례개혁 정책을 이어받아 이를 더욱 적극적으로 추진했는데, 그 과정에서 교황 하드리아누스 1세(Hadrianus, 772-795)에게 대교황 그레고리우스가 만든 전례서를 보내줄 것을 요청하였다. 당시 프랑크 왕국에서 사용하고 있던 겔라시우스 전례서는 이질적인 요소가 너무 많아 오히려 전례의 통일을 방해한다고 생각했기 때문이다. 그래서 카롤루스 대제는 대교황 그레고리우스가 만든 전례서를 표준 전례서로 사용하며 왕국 전체에 배포하기를 원했다. 하지만 카롤루스 대제가 교황으로부터 받은 전례서는 대교황 그레고리우스가 만든 전례서가 아니었다. 이에 대한 당시의 상황은 그들이 주고받은 서신을 통해 짐작해볼 수 있다. 카롤루스 대제가 교황 하드리아누스 1세에게 보낸 편지는 소실되었지만, 784년에서 791년 사이에 교황이 그에게 보낸 답장이 남아있는데, 그 편지에서 교황은 카롤루스가 파견한 문법학자 파울루스 디아코누스(Paulus Diaconus)의 요청에 따라 라벤나의 대수도원장 요하네스를 통해서 왕에게 보낸 전례서가 바로 대교황 그레고리우스의 전례서라고 말했다. 이 내용을 통해 카롤루스 대제가 교황이 보낸 전례서가 자신이 원하는 것이 아니라고 했다는 정황을 짐작할 수 있다[14].

고 있었다는 것이다. 이혜민, 「카롤링 시대의 전례개혁과 문자개혁」,15쪽. 또한 이자크 헨은 최근 현존하는 사료를 재검토하면서, 피핀의 전례개혁이 실제로 프랑크 왕국 전체의 전례를 통일하고자 하는 의도를 가지고 있었는지에 대해 의문을 제기하였다. 또한 카롤루스 대제의 경우에도, 전례서에서 정확성, 단일성, 로마 전례의 도입을 추구하기는 했지만, 실제로 전례의 로마화 정책은 로마식 성가의 도입에 그쳤고 프랑크 왕국 전체의 전례를 로마화하려고 추진하지는 않았다는 것이다. 그는 전례의 통일과 로마화란 로마를 통일과 권위의 이상으로 삼았던 카롤링 제국의 지배계층이 주장했던 정치적 이데올로기이자 정치적인 수사에 불과했다고 주장했다. 그렇지만 시릴 보젤은 중세 라틴어에서 'cantare'는 '노래하다'라는 근대적인 의미로만 이해하기보다는 '찬양하다(laudare)', '설교하다(praedicare)'라는 고전적인 의미를 지니고 있었다는 점을 염두에 두어야 한다고 말한다. 다시 말해서, 단순히 성가의 로마화에만 국한된 개혁이 아니었다는 것이다. 또한, 카롤링 시대에 로마가 군주들과 엘리트 계층의 정치적 문화적인 이상향으로 자리 잡고 있었다는 사실에는 변함이 없어 보인다. 카롤링 시대의 '로마화' 정책이란 단순히 교황과의 정치적인 연대만을 의미하지는 않는다. 서유럽의 역사에서 로마 문명에 대한 동경, 다시 말해서 서구 문명의 모델로서 로마를 설정하는 것은 중세 후기와 르네상스 시대, 더 나아가 근현대까지 계속 나타난 복합적인 정치적, 문화적 현상이었다. Claudia Bolgia, Rosamond McKitterick and John Osborne, *Rome Across Time and Space: Cultural Transmission and the Exchange of Ideas*, c. 500-1400, Cambridge University Press, 2011, pp. 111-123.

14) 에릭 팔라츠는 그레고리우스 교황의 전례서를 보내달라는 카롤루스 대제의 요구에 아드리아누스 1세는 당혹스러움을 느꼈을 것이라고 말했다. 왜냐하면 당시 로마에서는 통일된 전례서라는 개념이 낯선 것이기 때문이다. 교황은 카롤루스 대제의 요구에 대교황 그레고리우스의 전례서라고 생각되는 것을 골라 보냈는데, 아헨 궁정의 학자들에 의해 그 전례서가 축일용 전례서로서 매일 미사에는

카롤루스 대제가 하드리아누스 1세로부터 받은 전례서는 교황 호노리우스 1세 (Honorius I ,625-638) 시대에 편집된 것으로서, 8세기 후반에 교황청에서 사용되던 전례서 모음집이었던 것으로 학자들은 보고 있다.[15] 결국 프랑크 왕국에서는 하드리아누스 1세가 보낸 전례서를 수정 및 보완하여 사용하기로 결정했다. 카롤링 시대 미사 전례서의 대부분은 "하드리아눔(Hadrianum)"이라 불리는 카롤루스 대제의 통치시기에 확립된 그레고리우스 전례서 확장본, 다시 말해서 "하드리아눔 유형의 그레고리우스 전례서(The Gregorian of the Hadrianum Type)"를 기반으로 만들어졌고, 이후 미사경본으로 발전하는 바탕이 되었다.[16]

하지만 그레고리우스 전례서 확장본(하드리아눔)이 프랑크 제국의 유일한 모델로서 자리잡은 것은 아니었다. 카롤루스 대제에 의한 전례의 일원화, 표준화 정책에도 불구하고, 제국 내에서는 항상 개별적, 지역적 특수성이 남아있었다. 시릴 보젤도 피핀과 카롤루스 대제의 전례개혁 정책은 로마 전례와 갈리아 전례가 혼합된 "혼종적 형태를 지닌 전례 (liturgie hybride)"의 출현을 낳았다고 지적하였다.[17] 이와 같은 흐름 속에서 9세기 중엽의 대표적인 전례서 중 하나인『드로고 전례서』가 쓰여졌다. 피핀 시대부터 시작되어 카롤루스 대제 시대에 결실을 본 전례개혁이라는 역사적 배경 속에서 나온 이 필사본은 그레고리우스 전례서를 기본으로 하고 있지만, 거기에 갈리아 전례서의 내용이 덧붙여져 있다는 점에서 카롤링 시대 전례서의 특징을 대변하고 있다.

부적합한 것이라는 사실이 밝혀졌다. 또한 본문의 라틴어에서도 문제가 있어 대교황 그레고리우스의 저술로 보기는 어려웠기에 카롤루스 대제는 교황에게 편지를 통해 불평을 했고, 아드리아누스 1세 교황은 그것이 진본이라고 주장을 한 것이다. Eric Palazzo, *A History of Liturgical Books from the Beginning to the Thirteenth Century*, p. 52.

15) Ibid. p. 35.
16) Ibid. pp. 51-56.
17) 이혜민,「카롤링 시대의 전례개혁과 문자개혁」, 17-18쪽.

3. 『드로고 전례서』 [18]

『드로고 전례서』는 카롤링 시대 전례개혁의 결과 도입된 로마식 전례뿐 아니라, 예술과 문자에 있어서도 당대의 문화적인 로마화 정책이 드러난다. 이 필사본의 끝부분에는 메스의 역대 주교 명부가 두 번 나오는데(fol. 126-127, 127v-128r), 그 중 기일이 적혀있는 두 번째 명부에서 다른 주교들의 이름은 머리글자 외에는 카롤링 소문자체(minuscule caroline) [19]로 기입되어 있는 반면에, 드로고의 이름은 금색 잉크로 쓴 언셜체

18) 『드로고 전례서』는 19세기 이래 많은 고문서학자, 미술사가, 전례학자, 역사학자들의 주목을 받아온 유명한 사료이다. 주요 연구 동향은 다음과 같이 정리할 수 있다. 우선 19세기의 가장 중요한 업적으로는 1886년에 출간된 프랑스 국립도서관 관장 레오폴드 드릴(Léopold Delisle)의 중세 전례서 사본 조사가 있다. 그는 프랑스와 유럽 각지의 도서관에 산재해 있던 7세기부터 12세기까지의 전례서 사본 127개(소실된 사본 2개 포함)를 조사하면서, 각사본들의 제작 연대 및 장소 등을 밝히고, 서체의 특징과 채식화의 예술적 특징 등에 대해서 간략하게 정리하였다. 이후 1924년에 빅토르 르로케(Victor Leroquais) 대수도원장은 레오폴드 드릴의 사료조사를 확장하여 프랑스 각 도서관에 소장된 중세의 전례서뿐만 아니라 근대의 미사경본(Missal)까지 함께 조사하였다. 그는 12세기 말까지 필사된 사본으로는 192개의 전례서와 미사 경본을 찾아냈다. 20세기 초중엽의 업적 중에는 메스 대성당 소장 사본들에 관한 연구가 눈에 띄는데, 특히 1937년에 장 바티스트 펠트(Jean-Baptiste Pelt) 주교는 『드로고 전례서』의 텍스트를 모두 전사하였다. 이러한 실증주의적 사료 연구와 더불어, 1960년대까지 주로 고서체학(paléographie), 필사본학(codicology), 미술사 분야에서 『드로고 전례서』에 대한 연구가 활발하게 이루어졌다.
서구학계에서 오랜 시간에 걸쳐 이루어진 『드로고 전례서』에 대한 사료 연구는, 1974년에 빌헬름 쾰러(Wilhelm Köhler)가 해제를 쓴 컬러 복제판(facsimile edition)이 출판되면서 완성됨과 동시에 사료에 대한 접근성도 좋아지게 되었다. 곧 이어 1977년에 프란츠 운터키르허(Franz Unterkircher)는 『드로고 전례서의 도상과 전례』라는 제목의 저서에서 이 사본의 텍스트 및 이미지 구성에 대해서 정리하였다. 이와 같은 탄탄한 사료 연구의 전통을 바탕으로 1980년대 이후에는 문화사적인 연구가 활발하게 이루어졌다. 학자들은 『드로고 전례서』를 카롤링 시대의 전례예식, 전례론 및 문화적 상징과 관련시켜 연구를 수행하기도 했고, 9세기의 메스 대성당의 모습이나 당시의 전례 거행 방식을 알려주는 시각적인 사료로서 활용하기도 하였다.
1990년대 후반 이후 최근에는 연구의 초점이 중세의 전례와 도상에서 중세 수사본의 장식문자와 문자의 도상성으로 옮겨가는 경향이 나타나고 있는 것으로 보인다. 예를 들어, 1998년에 출간된 『드로고 전례서』를 비롯한 8-9세기 사본들의 이야기 머리글자(historiated initials)에 대한 크리스티네 자코비-미르발트(Christine Jakobi-Mirwald)의 연구가 그러하다. 오늘날 독일 학계에서는 이미지로서의 문자에 대한 관심이 크게 고조되면서, 중세 사본의 장식문자에 대한 연구도 이러한 관점에서 활발하게 이루어지고 있는데, 『드로고 전례서』는 단편적으로나마 대표적인 사례로서 종종 언급되곤 한다. 한편, 최근 프랑스에서는 장식문자 유형의 역사적인 변화에 대해서 분석한 연구가 출판되었다. 이혜민, 「카롤링 시대의 전례개혁과 문자개혁」, 9-12쪽.
19) 카롤링 시대의 서체를 대표하는 글자체로, 로마 서체와 같은 질서와 조화를 추구하는 과정에서 만들어진 서체이다. 카롤링 개혁의 과정에서 로마화하기 위한 노력의 결과 새로운 문화가 창조된 대표적 사례로 볼 수 있다. 8세기 말에 만들어진 이 글자체는 간소화되고 규격화된 서체로 글자의 균일성과 명료성을 추구했다. 이같은 서체 개혁은 라틴어로의 복귀를 추구했던 성직자들이 올바른 라

(uncial)[20]로 강조되어 있다. "Drogo archiepiscopus Ⅳ idus decembris(대주교 드로고 12월 보름의 6일 전)"(fol. 128). 이 문구를 통해서 855년 12월 8일에 죽은 메스의 대주교 드로고가 필사본 제작을 주문했음을 알 수 있다. 주문자의 갑작스런 죽음으로 미완성 상태로 남아있던『드로고 전례서』는 메스 대성당의 보물 수장고에 보관되어 오다가, 프랑스 대혁명이 일어난 이후 1802년에 프랑스 국립도서관으로 이관되어 오늘날에 이르고 있다.[21]

『드로고 전례서』의 제작시기는 1881년에 레오폴드 드릴이 프랑스 국립도서관의 필사본 장서 목록을 작성하면서 만들어진 시기를 드로고 주교의 재임기간 중인 826년에서 855년 사이로 폭넓은 추정 연대를 제시하였다. 그렇지만 20세기 중엽에 빌헬름 쾰러는 사본 제작시기를 더욱 좁혀서 844년에서 855년 사이로 추정하였고, 많은 학자들이 이에 동의하고 있다. 쾰러가 844년이라는 연대를 제시한 이유는, 팔리움(pallium, 대주교의 견대)을 착용한 주교의 모습이 표지의 상아 부조와 사본의 이야기 머리글자에 묘사되어 있는데, 드로고가 교황으로부터 팔리움을 수여받은 시기가 바로 이 해였기 때문이다.[22]

3.1.『드로고 전례서』의 구성

『드로고 전례서』의 표지는 나무에 상아 부조를 덧붙여서 만들었는데, 당시의 다른 전례서나 복음서들처럼 원래 가장자리에 금과 보석으로 장식되어 있었다. 1567년 샤를 드

틴어 사용을 촉구하던 언어정책의 영향을 받은 것으로 보인다. 같은 책, 25쪽.

20) 4-9세기에 나타난 대부분의 헬라어와 라틴어 성경 사본들에서 특징적으로 사용된 크고 둥그스름한 자체. 양피지에 기록되었으며 9세기가지는 오로지 신약성경 사본들에만 사용되었다. '언셜'이라는 말은 예로니모가 처음 사용했는데, 그 라틴어 단어 'uncia'는 '열 두 번째 부분'이란 뜻으로 아마도 일인치 폭의 글자를 가리키는 것으로 보여진다.

21) 앞의 책, 18-19쪽.

22) 844년 1월 교황 그레고리우스 4세가 사망하고 세르기우스 2세(재위 844-847년)가 신임교황으로 즉위하자 프랑크 황제 로타리우스 1세(Lotharius Ⅰ, 재위 840-855년)는 교황으로부터 충성선서를 받기 위해 자신의 아들인 루도비쿠스 2세와 드로고 대주교를 로마로 파견하였다. 세르기우스 2세는 이들을 공손하게 영접하였고, 상호간에 교섭이 마무리되자 도유식을 주관하여 루도비쿠스 2세를 롱고바르디인들의 왕(이탈리아의 왕)으로 축성하였으며, 드로고를 알프스 이북 지역의 교황대리인으로 임명하였다. 이때 교황이 직위와 권력의 상징물로서 루도비쿠스에게는 검을, 그리고 드로고에게는 팔리움을 수여하였던 것이다. 학자들은 드로고 대주교가 이 전례서를 만들게 한 목적이 교황 대리인이 된 자신의 권위와 권력을 드높이기 위한데에 있었다고 평가하기도 한다. 이혜민, 「카롤링 시대의 전례개혁과 문자개혁」, 20-21쪽.

로(Charels de Lorraine) 추기경이 위그노 교도들과 전쟁을 벌을 때, 그는 당시 성당 제의방(祭衣房, sacristy)에 보관되어 있던 카롤링 시대의 서적들을 담보로 전쟁비용을 마련했는데, 이 때 자성된 목록에『드로고 전례서』에 대한 묘사가 다음과 같이 나온다. "주교의 축복을 담은 서적으로, 금과 보석으로 장식된 커다란 가장자리 테두리가 아직 남아 있으며 그 가운데에 세공을 한 상아판이 있음(ung livre des bénédictions episcopalles encore a large bourd d'or et pierreries, le milieu d'yvoir taillé)." 이 때만해도 표지의 원형이 그대로 보존되었던 이 필사본은 1569년 이후 새롭게 제본되면서 금과 보석들이 사라지게 되었다. 그렇지만 상아판들은 순서가 뒤섞인 상태로나마 오늘날까지 전해지고 있다.[23][24]

『드로고 전례서』의 텍스트는 이야기 머리글자 38개[25], 장식 머리글자(decorated initials) 176개 및 조형적인 이미지 1개[26]와 건축 조형물 장식 4개, 그리고 금니사경(金泥寫經, chrysographie)[27]을 한 다양한 크기의 로마식 대문자 등으로 구획되어 있고, 미사전문, 주요 연중 축일과 성인 축일, 성인 공통 부분(Common of the Saints)[28], 기원미사(Votive Mass), 축도 및 성사 혹은 준성사의 의식(ordines)[29]에 관한 내용들로 구성되어 있다.

3.2.『드로고 전례서』의 '이야기 머리글자'

『드로고 전례서』에서 '이야기 머리글자'는 38개가 나오는데, 이야기 머리글자는 문자

23) 같은 책, 31-32쪽.

24) 상아판의 부조 중에서 앞표지는 그리스도의 생애와 주교가 집전하는 전례의 모습을, 그리고 뒤표지는 성체성사 거행 장면을 묘사하고 있다.

25) Fol. 14v, 15v, 22v, 23v, 24v, 27r, 29r, 31r, 32v, 34v, 38r, 41r, 43r, 44v, 46v, 48v, 51v, 54r, 56r, 57r, 58r, 61v, 62r, 63r, 63v, 64v, 65r, 66r, 71v, 78r, 83r, 84r, 86r, 87v, 89r, 91r, 98v.

26) 도판의 세라핌 이미지를 말한다.

27) 달걀 흰자 또는 고무액에 금가루를 넣어서 만든 잉크로 쓰는 방법.

28) 전례서에서 성인 공통 부분이란, "본문"이라 불리는 전례 텍스트가 자체적으로 완전하게 지정되어 있지 않은 성인들이나 축일들을 기리기 위해 시간전례 및 로마 미사 전례서에서 제시된 텍스트를 말한다. 주피언 피터 랑,『전례사전』, 243쪽.

29) 중세 초 가톨릭 교회의 "의식을 위한 의례들(Ritual Ordines)"에 대해서 에릭 팔라초는 다음과 같이 규정하였다. "중세 초에 전례서는 오늘날 우리가 성사나 준성사라 부르는 의례 행위들을 수행하는 데 쓰이는 전례 텍스트를 극소수만 담고 있었다. 이러한 의례들(ordines)은 몇몇 의식에 관한 것으로서, 주교들에게만 한정된 것은 아니었다. 그것은 고백, 예비자들이 세례 전에 보는 시험, 병자에 대한 기름부음, 장례와 같이 사제들이 전례서를 참조하면서 자신의 교구에서 수행할 수 있는 것이었다. Eric Palazzo, *A History of Liturgical Books from the Bginning to the Thirteenth Century*, pp. 26-27.

도안 안에 서사적인 내용의 이미지를 담고 있는 장식문자를 말한다. 학자에 따라서는 "그림 머리글자(figurated initials)"라는 표현을 사용하는 경우도 있다.[30]

도판 1. 『드로고 전례서』의 Fol. 58r,
9세기 중반, 프랑스 국립도서관.

'이야기 머리글자'에 있는 도상들을 살펴보면 구약과 신약의 이야기, 그리고 성인들의 생애가 그려져 있다. 하지만 전체 '이야기 머리글자' 도상들이 연관성을 가지며 하나의 이야기를 이루지는 않는데, 이는 도상들이 각 기도문들의 내용을 요약하는 역할을 하고 있기 때문이다. 38개의 '이야기 머리글자'들은 연중 축일과 성인 축일 부분에 집중적으로 배치되어 있고, 글자의 도상을 통해 예수의 생애와 성인들의 삶을 전달하고 있다. 이 도상들은 본문의 내용을 그대로 묘사하기 보다는 각 기도문이 어떤 축일에 해당되는지를 도상을 통해 보여준다. 예를 들어, 연중 축일 부활 본기도를 여는 문장인 "D(eu)s qui hodierna die per unigenitum tuum…(주여, 오늘 당신의 유일한 아들을 통하여…)"의 첫 글자 D는 그리스도의 부활을 묘사한 도상을 담고 있다(도판1)[31]. 성경에 나오는대로 예수가 죽고 무덤에 묻힌 후에 세 여인이 예수의 무덤으로 찾아갔을 때 천사가 빈 무덤을 가리키고 있고 무덤을 지키던 병사들은 자고 있는 장면을 묘사한 것이다. 이 도상 뒤에 나오는 내용이 부활 본기도이기 때문에 기도문 전체의 내용을 함축적으로 보여주는 도상이라고 할 수 있겠다. 로라 켄드릭(Laura Kendrick)은 중세 필사본의 장식문자들이 때때로 텍스트를 해석하고 주석을 다는 역할을 했다고 주장하면서,[32] 장식 머리글자들을 감싸고 있는 식물 문양들이 문자에 생기를 불어넣고, "회화적인 변형"을 일으키며, 그리스도가 문자 안에 존재하고

30) 이혜민, 「카롤링 시대의 전례개혁과 문자개혁」, 11쪽.
31) 같은 책, 31-32쪽.
32) Laura Kendrick, Animating the Letter. The Figurative Embodiment of Writing from Late Antiquity to the Renaissance, Ohio State University Press 1999, pp. 65-98.

도판 2. 『드로고 전례서』의 Fol. 91r,
9세기 중반, 프랑스 국립도서관.

있음을 드러내고 있다고 말하였다.[33]

또한 『드로고 전례서』의 '이야기 머리 글자'에서는 지역적인 정체성이 드러나기도 한다. 이 필사본에는 메스에서 공경받던 성인인 성 아르눌푸스(Arnulphus, 582-641)[34]의 축일 기도문도 쓰여져 있는데, 이 내용은 하드리아눔에는 없는 내용이다. 성 아르눌푸스의 축일 기도문은 그가 일으킨 기적을 묘사하고 있는 이야기 머리글자(도판2)에 의해 시작되며 강조되고 있다. 그리스도의 생애와 성인 전기 외에, 이야기 머리글자에서 나타나는 또 다른 종류의 도상은 전례의식을 묘사한 부분이다. 성목요일 감사서문경(praefatio)[35]에 삽입된 주교의 성유 축성(도판3)이나 성토요일 감사서문경의 세례반 축성(도판4) 장면은 주교의 직무를 시각적으로 보여주는 역할을 한다.[36]

『드로고 전례서』에 나오는 '이야기 머리글자' 중 대부분은 한 글자 안에 하나의 이야기만이 나타나지만, 몇몇 글자들에서는 한 글자 안에 여러 이야기[37]가 전개되기도 한다. 이처럼 한 글자 안에 여러 도상이 나타나는 것은 중세 도상의 특징 중 하나로 시간 순서에 따라 발생한 사건을 하나의 공간 안에 함께 표현했기 때문이다. 이 도상들 중에서 중

33) Ibid, pp.83-85.
34) 아우스트라시아(Austrasia)의 국왕 테오도베르토 2세의 왕실 위원이자 용감한 전사이며 덕망 높은 고문관이었다. 그는 귀족 출신인 도다와 결혼하였으나, 도다가 수녀가 되자 그 역시 레렝스 수도원으로 은퇴하려고 했으나 610년 메스의 주교로 임명되었다. 그는 국사를 매우 훌륭히 처리한 인물로 추앙받다가 626년경에 주교직을 사임하고 은둔소로 떠나 그곳에서 죽었다. http://info.catholic.or.kr/saint/view.asp, 검색어 '아르눌푸스'.
35) 현대어로는 '감사송'이라 번역한다. 미사전문, 다시 말해서 성찬기도가 시작되는 부분을 말하며, 원래 미사는 이 감사송을 외면서 시작되었다. 로마식 전례에서는 각 전례 시기와 축일에 따라 고유한 감사송들이 있었다. 가톨릭대사전 http://info.catholic.or.kr/dictionary/search.asp,
36) 이혜민, 「카롤링 시대의 전례개혁과 문자개혁」, 32-33쪽.
37) Fol. 15v, 24v, 34v, 41r, 44v, 84r, 91r 등이 있다.

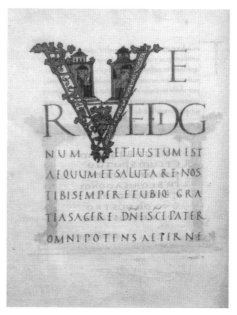

도판 3. 『드로고 전례서』의 Fol. 46v,
9세기 중반, 프랑스 국립도서관.

도판 4. 『드로고 전례서』의 Fol. 51v,
9세기 중반, 프랑스 국립도서관.

세 필사본에서 자주 등장하는 도상들인 '예수탄생'과 '동방박사의 경배', 그리고 '최후의 만찬'과 '유다의 배반'[38]이 그려진 도상들을 중심으로 알아보도록 하겠다.

　'예수탄생'에 대한 도상은 알파벳 C 안에 그려져 있으며 총 4개의 장면이 등장한다 (도판5). 우측 상단에는 근심하는 요셉[39]과 마리아와 시중드는 여인의 모습이 보이고, 글자 중앙에는 태어난 예수를 만나기 위해 찾아가는 세 명의 목동들이 있다. 우측 하단에는 아기 예수를 씻기는 두 여인의 모습이 나오며[40], 마지막 그림은 마리아와 요셉이 함께 있는 그림 좌측에 있고 소와 당나귀[41]가 그려져 있다. '동방박사의 경배'에 대한 도상은

38) '예수탄생'-Fol. 24v, '동방박사의 경배'-Fol. 34v, '최후의 만찬'과 '유다의 배반'-Fol. 44v.

39) 요셉의 고뇌는 일반 사람들이 하느님께서 어떻게 사람이 되었을까하고 생각하며 이해하지 못하는 어려움을 상징한다. 조미령, 「전승에 따른 15세기 '성탄' 이콘 도상 연구-크레타화풍과 노브고로드 화풍을 중심으로-」, 석사학위논문, 인천가톨릭대학교 대학원, 2014, 33쪽.

40) 산파가 아기를 씻기는 장면은 예수가 우리와 똑같은 사람으로 태어났음을 상징한다. 산파에 대한 이야기는 신약성경에는 등장하지 않지만 '야고보 원복음'이라는 외경에서 산파에 두 명의 산파가 아기 예수를 씻기는 이야기가 나온다. 자세한 내용은 송혜경, 『신약외경 상권:복음서』, 393쪽을 참고할 것.

41) 초기 교회의 신학자들은 소는 순수한 동물로 당나귀는 순수하지 못한 동물로 해석하기도 했는데, 암브로시우스(Ambrosius, 340-397)와 아우구스티누스(Augustinus, 354-430)는 이러한 해석을 더

도판 5. 『드로고 전례서』의 Fol. 24v,
9세기 중반, 프랑스 국립도서관.

도판 6. 『드로고 전례서』의 Fol. 34v,
9세기 중반, 프랑스 국립도서관.

알파벳 D 안에 세 장면으로 나뉘어 이야기가 전개되고 있다(도판6). 시간 순으로 보면 세 명의 동방박사[42]가 헤로데 왕을 찾아가는 장면이 첫 번째로 좌측 하단에 그려져 있으며, 다음으로 별을 따라 예수를 찾아가는 장면이 D의 우측에 그려져 있다. 마지막으로 좌측 상단에는 자신들이 준비한 예물[43]을 마리아가 앉고 있는 아기 예수에게 전달하는 것으로 이야기는 끝이 난다[44]. 초기 그리스도교 미술에서는 '예수 탄생'과 '동방박사의 경배'를 같이 표현했는데, 예를 들어, 로마의 라테라노(Laterano)궁 박물관에 보관되어 있는 4세기 초의 석관부조(도판7)를 살펴보면 가운데 아기 예수가 소·당나귀와 함께 있고, 그 오른

욱 구체화시켜 소는 선택받은 유대민족의 상징으로, 당나귀는 이교도들의 상징으로 설명했다. 조미령, 「전승에 따른 15세기 '성탄' 이콘 도상 연구-크레타화풍과 노브고로드 화풍을 중심으로-」, 31-32쪽.

42) 초기 그리스도교 미술에서 동방박사들은 2명, 3명 또는 6명으로까지 보여지다 6세기에 와서야 이들의 수가 3명으로 정착된다. 지금의 동방박사는 세 사람으로 그려지는데, 이는 오리게네스에 의해 최초로 언급된다. 오리게네스는 동방박사가 아기 예수에게 드린 세 가지 예물에 의거해서 그들이 세 명이라고 말했다. 임영방, 『중세미술과 도상』, 서울대학교출판문화원 2006, 584쪽.

43) 동방박사들이 가져온 예물은 황금과 유향과 몰약이다. 황금은 예수가 임금이라는 것을 상징하고, 유향은 하느님이신 예수를 상징하며, 몰약은 우리를 위해 돌아가신 예수의 무덤을 상징한다. 같은 책, 26쪽.

44) 동방박사의 방문에 대한 이야기는 마태오 복음 2,1-12절을 참조할 것.

편으로 목자가 지팡이를 들고 아기에게 다가오고 있다. 아기 예수의 왼쪽에는 동방박사 세 사람이 아기를 향해 오고 있는 것을 볼 수 있는데, 이처럼 한 화면에 '예수탄생'과 '동방박사의 경배'를 함께 표현된 이유는 본래 '예수탄생'과 '동방박사의 경배'는 주의 공현대축일(Epiphania)인 1월 6일에 같이 경축하였기 때문이다. 하지만 354년부터 '예수탄생' 축일이 12월 25일로

도판 7. 〈예수탄생〉,
4세기 초, 석관부조, 로마 라테라노궁 박물관.

정해지면서 두 장면도 분리되기 시작했다[45]. 두 '이야기 머리글자'에서도 이와 같은 영향 아래 '예수 탄생'과 '동방박사의 경배'를 분리해서 표현했다.

마지막으로 살펴볼 '이야기 머리글자' 도상은 '최후의 만찬'과 '유다의 배반'에 대한 내용을 담고 있다(도판8). 이 도상은 성목요일 본기도를 시작하는 대문자 D 안에 두 가지 이야기가 그려져 있는데, 위에는 제자들과 함께한 '최후의 만찬'[46]을 나타내고 있으며, 아래에서는 '유다의 배반'에 대한 이야기[47]가 나타나 있다. 앞에서 살펴본 '동방박사의 경배' 도상은 시간의 전개가 하단을 시작으로 시계 반대방향으로 이루어진데 반해 '최후의 만찬' 도상은 상단에서 하단으로 시간의 흐름이 전개되고 있는걸로 보아 당시 시간의 흐름을 표현하는데는 특별한 규칙이 없었던 걸로 보여진다.

도판 8. 『드로고 전례서』의 Fol. 44v, 9세기 중반, 프랑스 국립도서관.

45) 임영방, 『중세미술과 도상』, 42쪽.
46) '최후의 만찬'에 대한 자세한 성경 내용은 마태오복음 26,26-30/마르코복음 14,22-26/루카복음 22,14-20절을 참조할 것.
47) '유다의 배반'에 대한 자세한 성경 내용은 마태오복음 26,47-56/마르코복음 14,43-50/루카복음 22,47-53/요한복음 18,1-11절을 참조할 것.

도판 9. 〈포도수확〉,
4세기 중엽, 모자이크, 산타콘스탄차.

도판 10. 『드로고 전례서』표지,
9세기 중반, 상아부조, 프랑스 국립도서관.

『드로고 전례서』의 '이야기 머리글자'는 고대 로마 미술과 섬양식의 영향을 많이 받았다. 먼저 도상에서는 고대 로마 미술의 영향이 나타나는데, 학자들은 루도비쿠스 2세(Ludwig Ⅱ, 재위 843-876)가 대규모 사절단과 함께 844년 로마를 방문했을 때, 이 사절단에 메스의 세밀화가들과 장인들도 함께 있었다고 본다. 그리고 이들은 로마 곳곳에 있는 그림과 모자이크를 보고, 그 그림들로부터 영향을 받아 『드로고 전례서』의 '이야기 머리글자' 도상을 그린 것으로 보여진다. 특히, 『드로고 전례서』도판 1에 나오는 덩굴장식은 350년경에 세워진 로마의 산타 콘스탄차(Santa Constanza)교회 무덤[48]에 있는 천장 모자이크의 포도 넝쿨 문양(도판9)과 많은 유사점을 보이고 있는 것으로 보아 덩굴장식을 그린 세밀화가가 이로부터 영감을 얻었을 것으로 보고 있다. 이 교회 무덤의 천장을 장식하고 있는 포도수확 장면은 지중해 문명권의 전통적인 이교도 도상을 그리스도교화시켜 수용한 사례 중 하나이다. 포도수확 장면은 그리스도교인들에게는 예수의 포도밭과 성체성사, 그리고 그리스도의 성혈을 암시하는 것으로 받아들여졌다. 로마 미술의 영향은 다른 부분에서도 나타나는데, 『드로고 전례서』표지의 상아 부조(도판10) 등에서도 고대

48) 산타 콘스탄차 교회 무덤은 350년경에 건립되었으며, 콘스탄티누스 대제의 딸 콘스탄티나의 무덤으로 현존하는 초기 그리스도교 시대의 대표적인 교회 무덤 건축물이다. 박성은, 『기독교 미술사: 중세 시대의 건축·조각·회화』, 대한기독교서회 2008, 38-40쪽.

도판 11. 『드로고 전례서』의 Fol. 15v,
9세기 중반, 프랑스 국립도서관.

도판 12. 『린다스판 복음서』, 7세기 후반.

로마제국 말기의 초기 그리스도교 미술의 영향을 볼 수 있다.[49]

　'이야기 머리글자'들에서는 섬양식 필사본의 영향도 찾아볼 수 있다. 본문에 배치된 '이야기 머리글자'들을 살펴보면 도판5처럼 한 글자가 페이지의 절반을 차지하거나, 또는 도판11처럼 한 글자가 페이지 전체를 장식하는 경우들도 있다. 이것은 섬양식 필사본에서 볼 수 있는 특징으로 린다스판 복음서(The Lindisfarne Gospels)(도판12)나 켈스 복음서(The Book of Kells)(도판13)등에서 유사점을 찾아 볼 수 있다.

　이처럼 '이야기 머리글자'는 고대 로마 미술과 섬양식 필사본에서 영향을 받았는데, 거기서 그치지 않고 두 양식을 하나로 융합시킨 형태의 장식문양도 나타나게 된다. '이야기 머리글자'의 알파벳을 장식하고 있는 식물 문양이 그것으로, '이야기 머리글자'의 알파벳에는 대칭을 이루는 식물문양의 장식들이 화려하게 치장되어 있다. 대칭을 이루며 장식되어 있는 것은 섬양식의 필사본에서 볼 수 있는 특징 중 하나이지만 섬양식 필사본에서는 선으로 이루어진 장식이지 식물문양의 장식은 찾아 볼 수 없다. 이런 식물문

49) 이혜민, 「카롤링 시대의 전례개혁과 문자개혁」,21-22쪽.

도판 13. 『켈스 복음서』,
800년경, 아일랜드 트리니티 대학.

도판 14. 『드로고 전례서』의 Fol. 71v,
9세기 중반, 프랑스 국립도서관.

양 장식은 앞서 살펴본 산타 콘스탄차 등에서 볼 수 있는 고대 로마 미술의 특징이다. 예를 들어 『드로고 전례서』의 '이야기 머리글자' 중에서 Fol. 71v에는 대문자 C안에 승천하는 예수에 대한 도상이 그려져 있고 알파벳 C에는 대칭을 이루는 화려한 식물문양 장식들이 보인다(도판14). 뿐만 아니라 다른 '이야기 머리글자'들에서도 마찬가지로 화려한 장식들을 볼 수 있는데, 이처럼 섬양식 필사본의 장식이 카롤링 필사본들에 영향을 미칠수 있었던 것은 7-8세기 섬나라에서 켈트 양식과 앵글로색슨 양식의 융합을 바탕으로 한 필사본 장식과 레이아웃의 발전이 먼저 일어났고, 이 지방의 필사본들이 8세기 이후 프랑크 왕국에서 제작된 필사본에 많은 영향을 주었기 때문이다. 특히, 알퀸(Alcuinus)[50]을 비롯한 많은 섬나라 출신 학자들이 카롤루스 대제의 궁정에서 활동을 하면서, 카롤링 필

50) 알퀸은 은 노섬브리아 왕국 요크 출신의 잉글랜드의 스콜라 철학자이자 교회학자이며 시인이고 선생이다. 그는 약 735년에 태어나 요크에서 에그버트(Archbishop Ecgbert)의 제자가 되었다. 카롤루스 대제의 초대로 말미암아 그는 카롤링거 법정에서 선구적인 학자이자 선생이 되었으며 이곳에서 그는 780년대, 790년대의 한 인사로 자리를 잡았다. 알퀸은 수많은 신학적, 교리적 조약들과 수많은 시를 썼다. 위키백과, 검색어 '알퀸', 검색일 2014.10.15.

사본에서 섬나라 필사본의 영향이 더욱 두드러지게 된다.

4. 결론

　이 글에서는 '카롤링 르네상스'의 과정에서 이루어진 전례개혁의 결과를 잘 보여고있는『드로고 전례서』를 중심으로 그 배경과 특히 '이야기 머리글자'에 나타나는 특징들을 살펴보았다. 사실 대부분의 학자들은 카롤링 왕조의 전례개혁이 전례의 통일에 성공했다고는 말하지 않는다. 카롤링 시대 전례개혁의 결과는 전통적인 갈리아 전례와 그레고리우스 전례가 혼합된 혼종적인 형태로 나타났고, 지역에 따른 다양성도 사라지지 않았다. '이야기 머리글자'의 경우도 로마 문화와 섬나라 문화가 혼합된 형태로 나타나게 되는데 이런 특징은 카롤링 시대보다는 그 이후인 11-12세기부터 필사본들에 본격적으로 영향을 끼치기 시작한다. '이야기 머리글자'들은 12세기 이후 중세 필사본에서 널리 사용되었고, 중세 코덱스 문화의 특징으로 자리를 잡게 된다. 이 글에서는『드로고 전례서』의 '이야기 머리글자' 중 몇몇 도상들과 '이야기 머리글자'가 받은 영향에 대해서만 살펴보았지, 각각의 개별적인 도상들에 대해서는 자세히 다루지 못했다. 또한『드로고 전례서』의 '이야기 머리글자'가 다음 세대 필사본들에 어떤 영향을 끼쳤는지까지도 다루지 못했다. 이러한 주제들에 대해서는 후속 연구의 몫으로 남겨두고자 한다.

참고문헌

고종희, 『명화로 읽는 성서』, 한길아트 1998.

임영방, 「중세미술과 도상」, 서울대학교출판문화원 2006.

주피언 피터 랑, 『전례사전』, 박요한(역), 가톨릭출판사 2005.

브라이언 타이어니·시드니 페인트 공저, 『서양 중세사』, 이연규(역), 집문당 1986.

서양중세사학회, 『서양 중세사 강의』, 느티나무 2003.

박성은, 『기독교 미술사: 중세 시대의 건축 조각 회화』, 대한기독교서회 2008.

Roger Wright, *Late Latin and Early Romance in Spain and Carolingian France*, Francis Cairns 1982.

Wilhelm Levision, *England and the Continent in the Eighth Century*, Oxford 1948.

Eric Palazzo, *A History of Liturgical Books*, LiturgicalPress 1998.

Laura Kendrick, Animating the Letter. *The Figurative Embodiment of Writing from Late Antiquity to the Renaissance*, Ohio State University Press 1999.

F.Walther/Nobert Wolf, *Mastrpieces of Illumination: The world's most beautiful illuminated manuscripts from 400 to 1600*, TASCHEN 2005.

Claudia Bolgia, Rosamond McKitterick and John Osborne, *Rome Across Time and Space: Cultural Transmission and the Exchange of Ideas, c. 500-1400*, Cambridge University Press, 2011

이경구, 「중세 서유럽인들이 비잔티움 타자화: 800년 샤를마뉴의 황제 대관식 사건을 중심으로」, 『서양중세사연구』제23호(2009).

이정희, 「카롤링 르네상스의 사회개혁적 성격」, 『대구사학회』, 제48호(1994).

이정희, 「카롤링제국의 탄생과 그 의의」, 『경상대학교 경상사학회』, 제11호(1995).

이혜민, 「카롤링 시대의 전례개혁과 문자개혁」, 『프랑스사 연구』, 제30호(2014).

조미령, 「전승에 따른 15세기 '성탄' 이콘 도상 연구-크레타화풍과 노브고로드 화풍을 중심으로-」, 석사학위논문, 인천가톨릭대학교 대학원, 2014.

중세 청동문에 나타난 신학적 예형론(Typology)
(힐데스하임 베른바르트 주교 청동문)

중세 청동문에 나타난 신학적 예형론(Typology)
(힐데스하임 베른바르트 주교 청동문)

박성혜(인천가톨릭대학교)

Ⅰ. 서문

　교부(敎父)들은 그리스도교의 신학과 성서를 해석할 때, 보이는 것과 보이지 않는 것이 있다고 믿었다. 예형론(豫型論. Typology) 혹은 예표론(豫表論. Typology)은 이 믿음의 반영이라고 할 수 있다. 예형론은 교부들이 성서에 주석을 달 때 사용되었는데, 이들은 성서 안에 영적인 것과 문자적인 의미가 들어있다고 믿었다. 이 믿음은 성서해석과 관련된 구약과 신약의 관계를 논하는데 결정적 영향을 끼쳤으며 예형론이 대두되는 계기가 되었다[1]. 초기 그리스도교 성서해석에서《구약성서》에서 나타난 인물과 사건은《신약성서》에서 실현되는 사건과 등장인물의 상징적 예언 또는 신비로운 선구자로 여겼다. 이후로 교회의 그림이나 조각에는《구약성서》의 약속이《신약성서》에서 실현되는 것을 시각적으로 보여주기 위해《구약성서》의 장면이나 인물은 미리 예시된《신약성서》의 인물이나 장면과 병치되거나 종속되는 것이 관례가 되었다. 이러한 경우《구약성서》의 그림은 '예형(예표)'라 하고,《구약성서》에 예시된《신약성서》의 그림은 '원형(原型)'이라 한다[2]. 교부 아우구스티누스는 "신약은 구약에 감추어져 있으며 구약은 신약에서 드러난다."고 예

1) 문학비평대사전
2) 헤럴드 오즈번 편 (한국미술연구소 역), 『옥스퍼드 미술사전』, 시공사, 2002, 695쪽

형론을 거론하며 구약의 아담은 신약의 그리스도라 하였다. 이와 같이 예형학을 통하여 그리스도는 인간의 구원자로써 이미 구약에서 그의 존재가 예언되었던 것이고, 이는 타종교를 향한 그리스도교의 정통성을 강조하는 의미두 함축하고 있는 것이다.

이미 6세기 말에 대(大)그레고리우스 교황이 "문맹자들이 책을 읽을 수 없으니 성당 벽면을 통하여 읽도록 하라"는 지시를 내린바 있는 것처럼 교회건축물은 하느님의 말씀을 형상으로 보여주는 곳으로, 신자들에게 구원의 길을 가르쳐주는 교화적 장소라 할 수 있다. 이러한 의미에서 힐데스하임 주교좌 성당의 청동문도 그리스도교적인 상징과 예형Typology을 통해 메시지를 전달하기 위해 만들어졌을 것이라 추정된다.

그리하여 본고에서 연구자는 독일 니더작센 주(州) 힐데스하임의 주교좌(主敎座) 대성당 Der Hildesheimer Dom St. Mariä의 서쪽 청동문에 새겨진 창세기와 예수의 일생을 예형론에 기반 하여 관찰보고자 한다. 베른바르트Bernward 주교의 지휘아래 1015년에 주조된 것으로 추정되는 이 청동문은 전면이 16개의 패널로 나누어진 문이다. 왼쪽은 창세기의 아담과 하와, 카인과 아벨의 이야기를, 오른쪽은 신약의 예수일생이 부조되어 있다. 이 문은 각 패널 마다 묘사된 성경의 장면들을 통하여 그 상징적인 의미와 구원의 메시지를 우리에게 시간적 간격을 뛰어넘어 생생하게 전달하고 있다. 또한, 이 청동문은 패널마다 분리, 제작 하여 붙여진 것이 아니라 통째로 주조되어 있어, 제작의 측면에서도 어느 청동 문에서도 찾을 수 없는 독특함을 드러내고 있다. 더불어 로마네스크 조각의 전형적인 상징성과 신비로움까지 담아내고 있기에, 그 의미 전달이나 예형적인 면에서 뿐만 아니라 제작 면에서도 연구할 가치가 높은 작품이라고 생각한다. 때문에 베른바르트 청동문을 미술사적, 예형학적 관점에서 고찰하여 그 신학적 의미를 파악하고 조형적 특성을 조명하여 이 청동문이 제작된 당시의 그리스도교적 가치관과 도상해석학적 의미를 밝혀보고자 한다.

II. 본문

1. 생명의 문(門) 구원의 문(門)

교회의 문은 단순한 물리적인 문 이상의 것으로서 변환과 전환의 모든 과정의 상징이

다.[3] 교회문은 하느님이 거주하는 성스러운 집과 세속적인 외부와의 차단이자 성스러운 공간의 경계이다. 또 세속적이며 반윤리적인 것들에서 벗어나야만 들어갈 수 있는 마지막 관문으로서 예수 그리스도를 통하지 않고는 '구원의 문, 생명의 문'인 하느님 나라로 갈 수 없다.(요한 10,9-10)

성경에서 드러나는 문의 의미도 공간의 한계를 구분하는 특수한 공간적 지점을 넘어서는 또 다른 의미를 지닌다. 구약성경에서 문(門)을 지칭하기 위해 사용된 히브리어דלת(delet)과 שער(saar)를 통해서 드러나는 문의 의미와 기능은 다양하다. 구약에서 87번이나 거론된 "문"이라는 뜻으로 단순하게 쓰임에도 불구하고 דלת(delet)은 구약성경 안에서는 여러 가지 종류의 문을 표현할 때 사용되고 있다.[4] 욥은 자신이 항상 나그네에게 문 דלת(delet)을 열어 놓아 그 나그네가 "밖에서" 밤을 새운 일이 없다고 말하면서, 자신의 진심어리고 자애로운 환대를 통해 자신의 무고함을 밝히고 있다. (욥 31,32) 그러므로 문이 열려 있다는 것은 그 문을 통해 들어오는 누구든지 받아들일 수 있다는 "개방성"을 의미한다.

또 2열왕기 9장 1-4-13절은 예언자 엘리사의 젊은 제자가 유다 임금 여호사팟의 아들 예후에게 기름을 부어 이스라엘의 임금으로 세우는 장면을 보여주고 있다. 젊은 예언자는 스승의 명을 받고 곧바로 예후를 찾아가 그를 도유하고 임금으로 세운 다음 엘리사가 일러준 대로 곧바로 골방 문 דלת(delet)을 열고 도망친다(3.10절). 젊은 제자가 도망친 이유는 예후에게 전한 주님의 사명 때문이었을 것이다. 그 사명은 바로 이방인인 시돈 임금의 딸인 이제벨과 혼인하고 바알을 위한 제단을 세우고 섬긴[5] 이스라엘의 임금 아합의 집안을 쳐야 한다는 것이다(7-10절). 이처럼 문은 다른 사람들로부터 자기 자신을 보호하는 경계선을 의미하며 동시에 어떠한 위험으로부터 피신할 수 있는 도구로서의 의미를 가지고 있다.

위에서 살펴본 바와 같이 구약 성경 안에서 דלת(delet)은 일반적으로 사람들이 출입을 하는 문을 뜻하기도 하지만, 다른 단어와 연결되어 비유적 의미를 갖기도 한다. 욥기 38

3) 『성당건축. 전례미술 자료집』, 대구가톨릭대학교 신학과, 2009
4) 송태일, 「성경 안에 나타난 "문"에 대한 신학적 고찰」, in: 『문』, 인천가톨릭대학교 그리스도교 미술연구총서 6, 학연문화사, 2011년
5) 참조: 2열왕 4,4 :5,33.

장 8절에서는 "누가 문을 닫아 바다를 가두었느냐?"라는 표현이 나온다. 시편의 저자는 바다를 다스리고 파도가 솟구칠 때 그것을 잠잠케 하는 분은 오직 하느님 한 분 뿐이심을 고백하고 있다.[6] 따라서 문을 닫아 바다를 가둔다는 표현은 바다까지도 잠재울 수 있다는 하느님의 전지전능하심과 보편적 인간에 대한 구원 의지를 드러내는 것이다.[7]

구약성경 안에서 "דלת(delet)"과 더불어 사용된 "שער(saar)"의 의미는 "문" 혹은 어떤 도성이나 성읍의 "성문" 혹은 주님의 집의 문을 가리키는 "성전문"을 지시할 때 쓰이고 있다. "שער(saar)"은 외부 침입에 대한 방어적인 기능면에서 "דלת(delet)"보다 더 사회적인 기능을 가지고 있었다. 고대 근동지방이나 고대 서구 사회에서 도시의 성문은 시민들에게 경제나 사회 행정, 재판 등 전반적인 면에서 다양한 기능을 제공하였다. 성문은 여러 가지 행정 업무 중에서도 특히 사법 행정, 즉 "재판"이나 "계약"을 맺는 장소[8]의 기능을 하고 있다. "성문에서 올바로 시비"를 가린다는 것은 재판을 통해서 정의를 구현하고자 하는 행위이다. 이것은 곧 성문은 보다 상징적인 의미로 하느님의 구원이 열리는 통로를 나타낸다.[9] 구약 성경에서 "성문שער(saar)"은 정의를 추구하는 실질적인 재판이나 다양한 계약이 이루어지는 장소의 기능과 역할과 함께 정의롭고 위대한 하느님의 구원과 심판을 비유적이며 상징적으로 표현하고자 할 때 쓰였다.

신약성경에서 문을 지시하기 위한 용어로는 그리스어 "θύρα(thura)"가 쓰이고 있다. 그리스어 "θύρα(thura)" 역시 협의적인 의미로써의 "문"이 아니라 구약성경에서 나타나는 것처럼 비유적인 의미로 표현되어지고 있다. 사도들과 유다인들 사이에서 유다인들의 위협으로부터 사도들을 지켜주는 "방어"의 역할도 하고 있고 외부로부터 분리하는 경계선의 역할도 한다.[10] 하지만 부활하신 예수님께서는 사도들이 죽음에 대한 극심한 공포와 두려움 때문에 굳게 닫아 놓은 문을 통과해 들어가심으로써 문이라는 장벽

6) 참조: 시편 74,13;89,9-10;107,30.

7) 송태일, 「성경 안에 나타난 "문"에 대한 신학적 고찰」, in:『문』, 인천가톨릭대학교 그리스도교 미술 연구 총서 6, 학연문화사, 2010

8) 참조: 창세 34,20-24

9) 참조: "성문שער(saar)"에서 올바로 시비를 가리는 이를 미워하고 바른말 하는 이를 역겨워한다. 너희가 힘없는 이를 짓밟고 도조를 거두어 가고... 의인을 괴롭히고 뇌물을 받으며 빈곤한 이들을 성문 שער(saar)에서 밀쳐 내었다"(아모 5,10-12). 아모 5,14-15;5,24. "이들은 소송 때 남을 지게 만들고 성문שער(saar)에서 재판하는 사람에게 올가미를 씌우며 무죄한 이의 권리를 까닭 없이 왜곡하는 자들이다"(이사 29,21)

10) 참조: 요한 20,19.26

을 허물고 그들을 세상 밖으로 이끄시어, 그들이 이방인들에게 "믿음의 문"을 열도록 복음 을 전하는 일꾼이 되게 하신다.[11] 베드로의 집이나 예수님께서 머물고 계셨던 집에 달린 "문"은 중요한 신학적 의미가 내포되어 있다.[12] 예수님의 치유 기적 능력을 경험한 사람들과 아직 경험하지 못한 사람들과 함께 구경하러 온 사람들 사이에는 베드로 집 안과 밖을 구분하는 문이 있다. 그 "문"은 경계선이며, "문"이라는 경계를 넘어서야만 예수님 으로부터 치유의 기적, 즉 "구원"을 받을 수 있는 것이다. 따라서 이 "문"은 예수님께로 다가갈 수 있는 통로이며 구원의 표징이다.

하지만 이 문은 오로지 예수 그리스도만이 구원으로 나아가기 위한 "하늘의 문"을 열고 닫을 수 있는 권한을 가지고 있다(묵시 3,7-8:4,1). 하느님 나라로 들어갈 수 있는 구원의 좁은 문은 바로 예수님 그 자체이시다. (요한복음 10장 9절 "나는 문이다") 예수님 자신을 "문"이라고 말씀하신 것은 당신을 통하지 않고서는 아무도 하느님 아버지께 갈 수 없다는 사실을 표현하신 것이다. 아버지께 갈 수 없다는 것은 하느님 나라의 천상 잔치에 참여 할 수 없다는 것이다. 따라서 예수님은 영원한 생명과 구원으로 이끄는 "문"이시다.

초기 그리스도교 교회의 문은 단지 성과 속을 구분하는 도구에 불과했지만 중세에 와서 교회의 문은 모든 시민들에게 하느님의 도성을 보여주고, 그 문은 이들을 하느님의 도성으로 인도하는 역할을 했다. 교회의 공간이 세속과 구분되어 성스러운 공간으로 성별된 후 세속과 소통하는 문을 통해 하느님의 왕국으로 들어가는 것을 의미한다. 제단과 연결되고 제단에서 바로 보이는 서쪽이나 남쪽에 문을 만들어 신자들이 이용할 수 있었는데 서쪽 중앙은 "왕의 문"이라 하여 상인방에 최후의 심판과 같은 조각을 넣어 성서내용을 교육하기도 했다. 이로 인해서 문은 더 엄숙해졌으며 격조 있게 되었다.[13] "문"은 그리스도 자체이며 '길'이기도 하다. 사람들은 이 길을 통해서 신앙공동체의 일원이 되어 '진리와 생명'으로 들어서게 되는 것이다. 이 문은 이교도를 배척하고 방어하는 문이며, 무서운 심판의 문이며, 동시에 세속과 천상을 연결하며 화해하는 문이다.[14]

11) 참조: 2코린 2,12 . 1코린 16,9 . 콜로 4,3
12) 참조: 마르 1,29-34;1,40-45
13) 임영방, 『중세 미술과 도상』, 서울대학교출판부, 2006, 186쪽
14) 이정구, 「교회 문의 상징적 의미」, in: 『문』, 인천가톨릭대학교 그리스도교 미술연구총서 6, 학연문화사, 2011

중세의 문은 문맹인 소시민들에게 교회에 대한 경외심과 하느님에 대한 두려움을 줌으로써 자신의 불신앙과 죄를 되돌아 볼 수 있게 한다. 교회의 문은 천국의 문, 좁은 문, 승리의 문, 왕의 문이며 본 건물과 독립된 그 자체로서 문에 조각을 넣어 신학적인 메시지를 전달하는 매체이기도 했다.

2. 전체적인 문(門)의 구성

힐데스하임 주교좌 성당의 청동문은 높이 4.72m, 넓이 1.20m(시작과 끝이 금속의 변형으로 인해 5.5cm-7.5cm 차이가 생겼다)[15]의 두 쪽 여닫이 문이다.(도판1) 문은 전체가 주물로 만들어졌으며, 문 전면에는 성경 말씀에 근거하여 부조(浮彫)가 새겨져있다.

오른쪽과 왼쪽 각각 8개의 패널(Panel)이 배치되어 전체 16개의 패널로 이루어진 문은 각각의 패널을 만들어서 붙인 것이 아니라, 처음부터 문 자체에 부조를 새겨 넣은 기법을 사용하여 고부조(高浮彫)로 제작되었다. 문의 부조된 장면들은 다음과 같이 구성되었다.(도표1. 참조)

문의 왼쪽은 구약의 창세기 2장 - 4장의 장면을, 오른쪽은 신약, 즉 예수 생애를 표현했다. 청동문의 왼쪽 구약 부분은 창세기의 전개 과정에 따라서 위에서 아래로 내려가면서 숫자 "1"부터 "8"까지로 표기 하였고, 오른쪽 문도 신약의 전개 과정에 따라서 아래로부터 위로 올라오면서 맨 아래쪽 패널을 "9" 오른쪽 맨 위의 그림을 "16"으로 하였다. 문의 위에서 여섯 번째, 아래에서 세 번째 좌우 양쪽 패널 부분에 각각 사자머리 손잡이가 있다. 이는 문이 만들어지고 난 뒤 고리에 끼워진 형태로 제작되었을 것으로 추정된다.

(도표1)

1	인간의 창조	16	Noli me tangere
2	만남	15	부활
3	원죄	14	십자가 처형
4	하느님의 재판	13	예수의 심문
5	추방	12	성전 봉헌
6	직접 땅을 경작함	11	동방박사 경배
7	카인과 아벨의 제물 봉헌	10	예수 탄생
8	카인과 아벨	9	수태고지

15) H.J. Adamski, 『Bernward's Tür am Dom zu Hildesheim』1990, 3쪽

도판 1. 힐데스하임 주교좌 성당 청동문

3. 청동문 각 패널의 도상학적 해석

"나는 문이다." ἐγώ εἰμι ἡ θύρα (ego eimi he thura)(요한 10,9)

성당 문이나 입구에서 쉽게 볼 수 있는 이 성경 말씀은 예수님이 자신의 정체성을 드러내는 말이다. 이 문구 안에는 예루살렘 성전의 성스러운 "주님의 문"이 암시되어 있다.[16] 이 문을 통하여 메시아가 오며 하느님의 백성들에 대한 예언적 비유가 들어 있다. 베른바르트 주교의 청동문에도 구약과 신약의 구원에 대한 예시와 예형이 숨겨져 있다.

베른바르트 주교 청동문의 특징은 왼쪽 문에는 창세기의 사건을 표현하였고, 왼쪽 문에 표현된 사건들과 오른쪽 문에 표현된 복음서(신약)의 장면들이 예형학적으로 서로 일치한다는 것이다. 구약의 사건들을 신약의 구원의 사건 안에서 설명하려 했던 성경해석의 방식은 교부(敎父)들이 즐겨 사용했던 "예형론(Typology)"를 토대로 하였다. 신약과 구약의 대립적인 배열과 조합은 중세를 지나면서 교회 예술의 가장 중요한 주제가 되었다.[17] 베른바르트 문의 예형학적인 배열은 완전히 유일무이한 것이다. 이 유일무이성은 그림들의 배열이 하나의 전체를 이루고 있다는 데에 있다. 각각의 패널마다 성경구절을 표현하고 또 다른 패널과의 연관성으로 구약과 신약을 연결하고 있다. 게다가 베른바르트는 이 청동문에 단순히 성경구절만을 표현한 것이 아니라, 그 안에서 이루어지는 창조주 하느님과 인간 사이에 맺어진 계약을 예형학을 통하여 구원사로 풀어낸 것이다.

이 모든 대립들은 왼쪽의 구약 장면에서 이루어진 약속과 오른쪽의 신약과 관련된 이행이 지속적으로 맞물려 작용하고 있다. 그러나 이 연관성들은 수평선상에 머물러 있는 것만은 아니다. 이 그림들은 대각선 방향과 또 수직선상에서 서로를 부르고 서로에게 응답한다.[18]

주요 대각선은 양쪽문의 처음 장면들을 서로 연결한다. 구약의 이야기가 시작되는 패널 1 장면으로부터 패널 9 장면으로 의미상 대각선상으로 연결되어 있다. 이 대각선은 각 문의 바깥쪽 모서리에 묘사된 두 천사에 의해 극명하게 드러난다. 남자의 갈비뼈에서 비롯된 신비로운 여성의 창조는 동정녀에게서 탄생하는 예수 그리스도의 신비로운 육화

16) Bernhard Gallasti, 『Die Bronzet ren Bischof Bernwards im Dom zu Hildesheim』, Herder, 1990

17) H.J. Adamski. 『Bernward's Tür am Dom zu Hildesheim』, 1990, 8쪽

18) Bernhard Gallasti, 『Die Bronzetüren Bischof Bernwards im Dom zu Hildesheim』, Herder, 1990, 86쪽

를 암시한다. 하와의 창조로 인해 처음으로 밝혀지는 예수 그리스도와 그의 교회에 대한 이야기는 하느님이 세상에 나타나면서 실제로 이루어진다. 그러므로 양쪽 문 전체의 왼쪽 위에서 오른쪽 아래로 이어지는 이 대각선은 전체 그림구조에 대한 기본적인 안내를 나타낸다. 이와는 반대로 최초의 형제 살해를 나타내는 패널 8과 부활한 예수가 처음으로 그 모습을 나타내는 패널 16으로 이어지는 대각선은 위의 패널 1과 패널 9와 연결된 대각선에 비해 그 의미가 명백하지는 않다. 그러나 카인이 무고한 아벨을 살해하는 장면은 인류 최초의 살인으로서, 아벨이 예수 그리스도의 예형으로 그려진 것이며, 이는 예수 그리스도의 부활을 약속하는 것이라고 말할 수 있다. 또한 베른바르트의 문은 그 구성면에서 보면, 대각선으로 연결되어 있지만 세로로도 서로 그 연관성을 지니고 있다. 대표적인 예로는 각 패널마다 표현된 식물들에서 찾을 수 있다. 식물들은 다양한 방법으로 인물들의 감정 표현이나 각 패널의 분위기를 전하는데, 왼쪽의 구약에서는 꽃이 피고 시드는 모습으로 등장인물들이 연출해 내고 있는 분위기를 전달하는데 사용 되었다. 객관적으로 볼 때 식물들-관목들, 나무들, 덩굴식물들은 하느님이 창조한 생명수를 표현한다.[19]

식물 외에도 건물들이 표현되어 각 패널마다의 연관성을 이루는데, 신약 부분에서는 건물들이 그림의 배경으로 표현되었다. 패널 13에서 표현된 건물은 빌라도의 법정을 암시한 것처럼 신약에서의 건물들-낙원으로 들어가는 문, 사원 무덤, 탑-은 예수 그리스도의 교회와의 관련성을 비유적으로 암시하고 있다.[20]

베른바르트의 청동 문에는 구약의 이야기를 표현하면서 훗날 교회가 되는 하와를 표현했고, 아담과 하와의 원죄로 인하여 에덴동산에서 쫓겨났을 때, 반대편 신약의 문에는 예수 그리스도를 성전에 바침으로 해서 인류의 구원에 대한 희망을 이야기하고 있다.

주교 베른바르트는 그가 만든 문으로 신자들이 구세주의 구원계획을 알기를 원했다. 에덴동산에 있는 사과나무를 표현함에 있어서도 사과의 개수를 표현하여 우리의 죄를 살펴보게 하고, 예수가 십자가에 처형될 때도 십자나무 기둥에 싹이 튼 것을 표현함으로서 부활과 희망을 이야기했다.

19) 앤드루 라우스(하성수 역),『교부들의 성경주해』, 구약성경1, 분도출판, 2008. 106쪽.
　　미셸 푀이에(연숙진 역),『그리스도교 상징사전』, 보누스출판사, 2009. 52쪽
20) Bernhard Gallasti,『Die Bronzet ren Bischof Bernwards im Dom zu Hildesheim』, Herder, 1990, 86쪽

3.1. 신학적 의미와 예형학

1) 낙원 (하느님 나라)

패널1의 중앙에서 잠을 자는 아담 위로 몸을 구부려 그의 팔을 잡는 하느님의 형상이 보인다. 하느님, 즉 창조주 하느님은 머리 주변에 십자가 형태의 빛이 있고, 이로 인해 하느님이시지만 인간으로 태어난 예수 그리스도는 "그를 통해 모든 것이 생겨났다."(요한 1,3)고 성경에 기록된 것처럼 "말씀이 사람이 되셨다". 패널의 오른쪽에는 이제 막 창조된 하와가 서있고 그녀는 몸을 그림의 중앙으로 돌리고, 그녀 앞에는 크고 거대한 나무 한 그루가 가지들을 펼치고 있다.(도판 2)

이미 창조부터 여자는 남자의 갈비뼈에서 나와 그의 '적합한 협력자'[21] עֵזֶר כְּנֶגְדּוֹ 에제르 케네그도 [ejærkenægdo] (창세 2,18)로

도판 2. 4c. 아담과 이브. 마르첼리노 와 베드로 카타콤
Catacombe dei Santi Marcellino e Pietro

서 창조되었다. 여기에서 우리는 하와를 아담의 출현 관점에서 이해할 수 있다. 하느님께서는 아담을 깊은 잠에서 깨어나게 하시고 그의 갈비뼈에서 만드신 하와를 통해 그리스도와 교회의 일치를 우리에게 전한다. 또한, 여자와 남자가 한 몸처럼 서로를 사랑하고, 끊임없이 결합하려 하며, 결혼해서 한 가정을 이루려 하는 현상을 설명해주고 있다.(에페. 5,30-33 참조) 아담과 하와의 창조는 신약에서 예수 그리스도를 통한 창조주 하느님의 구원 사업을 예시한다. 성경에는 하느님께서 아담이 잠든 뒤에 그의 갈빗대로 하와를 만드셨다고 되어있다. 그림에서는 잠들어있는 아담과 이미 만들어져 있는 하와가 그대로 표현되어 있다. 위쪽의 천사가 이를 다 보고 우리에게 하느님의 창조 사업을 소개해주고 다음 패널에서 이어질 이야기의 전개를 이끌어낸다. 고대로부터 자고 있는 사람은 다리

21) 신지니, 논문 〈구약성서의 자연관과 성전은유 :창세기 2-3장을 중심으로〉, 이화여대 기독교학과, 2008, 51쪽 인용

도판 3. 아담의 탄생 베네치아 산 마르코 성당 모자이크

를 십자형으로 겹쳐 있는 것으로 표현했다. 베네치아의 산 마르코 성당의 모자이크화(畵)에서도 하와의 창조 모습에서 아담이 다리를 십자형으로 겹치고 자고 있다.(도판3) 패널 1에서도 누워있는 아담의 다리는 십자형으로 겹쳐져 있다.

'잠들다'는 동사 וַיִּישָׁן〔 wayyîšän 〕[22])는 '죽음'과 같은 무기력한 잠을 의미한다. 하느님 께서는 아담에게서 갈빗대를 빼내기 위해 그를 '깊은 잠' תַּרְדֵּמָה〔 TarDēmāh 〕[23])에 빠지게 하신다. 예수님이 인류를 대신해 속죄를 하고 십자가 위에서 깊은 잠과 같은 죽음에 이 르렀을 때, 우리는 '죄에서 벗어나 세례를 통해 새롭게 부활한다. 패널1에서 아담은 죽음 과도 같은 깊은 잠에서 그의 분신인 하와를 얻게 된다.

성경에는 하느님께서 '여자를 지으시고' 라고 표현한다. '지으시고' וַיִּבֶן〔 wayyîben 〕[24])는 '세우다, 짓다'라는 동사이다.

창조주께서 아담의 갈빗대에서 하와를 만드실 때 그녀를 인류의 교회로 만드셨다. 그

22) Strong Cord, 『Hebrew Dictionary』,로고스, 2010.
23) 같은 책.
24) 같은 책.

녀는 아담이 보기에 예수 그리스도의 교회로 나타난다. 교회가 예수 그리스도와 하나가 되어 성립된 것처럼 아담도 자신의 살로부터 형성된 부인과 하나가 된다[25]. 그래서 그녀는 구원의 역사에 있어서 중요하게 표현되었다. 하와패널에서 죽은 듯이 잠들어 있는 아담은 눈을 뜨고 있다. 최초의 인간인 아담은 잠을 자면서 동시에 바라본다. 이는 아담 자신의 분신인 하와의 안에 있는 새로운 교회가 예수 그리스도와 하나가 되어 성립된 것처럼 아담도 자신의 살로부터 형성된 부인과 하나 됨을 예언적으로 바라보는 것이 허락되었기 때문이다.[26]

이미 인간을 창조할 때 그 안에 형성되었고, 구원의 역사가 흐르면서 계속 발전되었던 교회와 예수 그리스도가 하나라는 생각은 이 문의 첫 번째 그림과 그리고 그 맞은편에 있는 그림과 연관이 있다. 패널 1의 옆에 있는 패널 16 의 그림은 신약에서 '새로운 아담'으로 불리는 예수님이 죽은 후 사흘 만에 부활하고 마리아 막달레나에게 나타난 것을 묘사하고 있다. 여기에서 마리아 막달레나는 부활한 예수님을 목격한 새로운 하와인 것이다. 예수 그리스도의 부활로 우선 하와의 창조와 함께 시작된 "큰 비밀"이 이행되고, 그다음으로 신이 세상에 인간의 형상으로 나타난 심오한 방식으로 그 큰 비밀이 이행된다. "깨어난 아담은 부활한 구세주를 미리 예고한다."[27]

하와가 교회를 의미하는 예형이라면 교회와 예수 그리스도가 하나라는 생각은 이 문의 패널 1과 패널 9와의 대각선 연결과 패널 1 옆에 있는 패널 16 과 연관이 있다. 패널 1에 묘사되어 있는 천사와 패널 9에 묘사되어 있는 천사가 서로 대각선으로 연결되면서 교회의 탄생인 하와의 창조와 예수 그리스도의 동정녀 잉태에 관한 부분에서 천사가 하느님의 창조사업에 협력하고 중재하고 있다고 이야기할 수 있다.[28] 또한 패널16은 패널 1의 하와와 마찬가지로 마리아 막달레나를 교회의 예형으로 보고 표현한 것이다.

베른바르트의 문에는 식물이 배경이 되고 인물들의 감정을 대변한다. 패널 1에서 표현된 나무는 아담과 하와의 감정을 드러내고 있다. 아담과 하와 사이의 커다란 나무는

25) Bernhard Gallistl, 『Die Bronzet ren Bischof Bernwards im Dom zu Hildesheim』, Herder, 1990, 18쪽
26) 같은책, 86쪽
27) 앤드루 라우스(하성수 역), 『교부들의 성경주해』, 분도출판사. 2008
28) Bernhard Gallasti, 『Die Bronzetüren Bischof Bernwards im Dom zu Hildesheim』, Herder, 1990. 18쪽

결혼과 화합을 상징하듯이 서로 얽혀 있으며 그 가지가 싱싱하고 꽃도 피어 있다. 새로운 생명의 탄생을 축하하는 의미로 보인다.

2) 하와, 교회의 신부(新婦)

하느님께서 하와를 인도하시는 장면은 패널1의 여성 창조와 밀접한 관련이 있다. 이 최초의 인간들은 서로에게 팔을 뻗으며 긴장감과 함께 끌어당기는 느낌을 받는다. 성경에 아담이 이제 막 창조된 반려자에게 "이는 내 뼈 중의 뼈요, 살 중의 살이라"(창세 2,23)하고 부르짖는다. 이를 교부들은 예수 그리스도 와 교회에 대한 최초의 예형적 고지를 표현한 외침으로 보았다.[29] 파울루스Paulus 에 의하면 남자와 여자로서 아담과 하와를 교회와 예수 그리스도의 관계라 했다. 이와 같이 교회와 예수 그리스도와의 관계의 근거는 이미 창조 때에 인간에게 놓여있다는 생각을 패널 1에서 더욱 강조하고 있는 것으로 보인다. 이어서 파울루스는 인간의 창조에서 '남자와 여자의 순서에 따른 창조는 서로의 육체적 보충에 인간과 하느님의 상상을 초월한 조화라는 이미지를 제공 한다'고 했다.[30] 이는 하느님이 남자와 여자를 창조했고 남자는 예수 그리스도이고 여자는 교회라는 예형론적 표현이다. 성인 암브로시우스의 찬가에는 교회가 이미 예수 그리스도 이전부터 있어왔고 그 이전의 교회는 후에 마침내 꾸미지 않은 채로 신랑의 품에 안길 수 있는 약혼한 신부에 비유한다. 그러나 이 약혼은 이미 낙원에서 즉, 최초의 인간의 결합에서 시작되었다고 암브로시우스는 말했다.[31] 또한 약혼중인 신부 하와는 구세주의 도래를 준비했던 구약성경과 관련된 교회의 시작을 의미한다. 하와가 교회의 예형인 것처럼 패널 2와 나란히 있는 패널 15는 예수 그리스도가 십자가 사형에 처해지고 무덤에 묻힌 뒤, 믿음이 깊은 세 여인이 무덤에 찾아온 그림이다. 이것은 맞은편의 신부 하와가 교회 의 징

29) 같은 책, 22쪽
30) 같은 책, 23쪽
31) 암브로시우스 찬가 : 이미 오래 전에 약혼한, 신랑을 보기 위해 모든 일을 행한 진정한 사랑에 불타는 처녀를 상상하라: 만일 예기치 않게 신랑이 온다면, 그녀는 기뻐서 혼란에 빠져 분별력 있는 인사말을 찾지 못하고, 지체 없이 결혼을 독촉했을 것이다. 이는 또한 낙원에서 세상이 시작될 때 약혼했던, 법에 의해 공표되고 선지자들에 의해 불렸던 그리고 연인의 도착을 고대했던 그 성스러운 교회도 마찬가지다: 조급히 그녀는 그에게 키스하기 위해 그 품에 안기며 말 한다: "그는 그의 입술로 나에게 키스 한다", 그리고 그의 키스에서 생기가 북돋아진 그녀가 덧붙여 말 한다: "왜냐하면 너의 사랑은 와인보다 더 달콤하기 때문이다"(Hl 1,1)

후인 것처럼 , 비어있는 무덤 앞에 있는 여인들은 결혼식의 장소로 급히 가는 신랑을 그리워하는 신부와 비교했다. 아우구스티누스는 "그리스도께서 교회와 하나이듯 여자는 남자와 하나이다." 라고 했다. 잠든 남자의 옆구리에 있는 갈빗대로 만들어진 여자는 예수 그리스도와 교회를 예형적으로 상징한다. 남자의 잠은 그리스도의 죽음이며, 십자가에 달린 그분의 시신이 창에 찔려 옆구리에서 피와 물이 흘러나왔다. 이 피와 물이 성사이며, 그 성사로 교회가 세워진다. "세우다" 라는 말은 성경이 하와와 관련하여 사용한, 바로 그 낱말이다.[32]

3) 지혜나무, 십자나무

요한 크리소스토무스는 "눈으로 짓는 유혹이 이제 불순종으로 나타났다"고 말하였다[33]. 패널 3에서 아담과 하와는 뱀의 유혹으로 하느님이 따먹지 말라고 한 선악과를 따 먹는다. 패널 3에는 과일이 7개로 표현되어 있는데, 7개의 과일은 그레고리우스 대제(大帝)가 밝힌 인간의 오만에서 비롯된 일곱 가지 주요 죄악[34]을 말하는 것으로 보인다. 일곱이라는 것은 성경에 나타난 죄들의 상징적인 숫자 이지만, 오히려 구원과 용서를 은유하는 상징적인 숫자 이기도하다.[35] 이러한 의미에서 패널 3 원죄의 그림 맞은편 문의 패널 14에는 예수 그리스도의 십자가 죽음이 있다. 패널 14에 등장하는 십자가의 '십자나무'는 "십자가 나무의 전설"[36]속의 바로 그 십자나무라고 설명한다. 또한 그토록 오랜 시간

32) 앤드루 라우스(하 성수 역), 『교부들의 성경주해』, 분도출판사, 2008, 124쪽
33) 같은 책 126쪽
34) 잘난 척 하고 남을 업신여기는 교만(驕慢), 이기적이고 욕심이 많은 인색(吝嗇), 성욕의 노예가 되어 사물을 올바로 보지 못하는 음욕(淫慾) 또는 미색(迷色), 분에 겨워 화를 내는 분노(憤怒), 음식이나 재물을 지나치게 탐하는 탐욕(貪慾), 자기보다 낫다고 생각되는 사람을 못 견뎌하는 질투(嫉妬), 게으르고 성실하지 못한 나태(懶怠)
35) "내가 너에게 말한다. 일곱 번이 아니라 일흔일곱 번까지라도 용서해야한다"(마태 18,22 참조)
36) 십자나무 전설 (황금전설이라고도 이야기 한다) 아담이 죽기 전에 자신의 죄를 용서 받기 위해 아들 셋을 에덴동산에 보냈다. 낙원을 지키는 천사에게 애걸하였으나 아직 때가 되지 않았고 수천 년이 지나야 낙원을 되찾을 수 있으며 그 때서야 구원을 얻은 나무가 아담의 무덤에 자랄 것이라는 말을 듣는다. 그들은 나무 씨앗 세 개를 얻어 와서 이 씨앗을 아담이 죽은 뒤 묻힌 골고타 무덤에 심었는데 나무 세 개가 몸통이 서로 꼬인 채 이상하게 자랐다. 솔로몬이 성전을 지을 때 이 나무를 쓰려고 베었으나 적당치 않아 베짜타 연못에 버렸는데 그 뒤로 주님 수난절만 되면 베짜타 연못의 수면 위로 이 나무가 자라 올라왔다. 이것을 본 로마 병사가 이 나무를 잘라다 십자가 형틀로 썼으며 결국 아담의 무덤에서 자라난 생명나무가 예수의 십자 나무가 되었고, 그 십자가에 흘러내렸던 그리스도의 성혈이 잃어버렸던 낙원 에덴동산을 되찾게 한 것이라는 이야기.

도판 4.6c. 코튼 창세기

을 거쳐 살아남아, 어떻게 그 옛날 아담과 하와 시절의 낙원에 있었던 나무의 새싹에서 취해졌는지에 대해 이야기 하고 있다. 생명나무는 지혜와 그리스도를 상징하며 지혜가 생명나무라면, 지혜 자체이신 분은 참으로 그리스도이시라고 히에로니무스는 고백하였다. 『강해』[37] 초기 그리스도교의 원죄에 대한 표현들은 대부분 과일 나무를 아담과 하와의 사이에 위치시킨다(도판4). 여기에는 세 개의 나무가 제시되어 있고 그 중 하나가 남녀 사이에, 나머지 두 그루의 나무는 화면의 좌, 우 양옆에 있으며 과일이 열린 나무는 패널 3의 오른편에 있다. 이 패널에서와 같이 하와의 유혹과 아담의 원죄를 한 장면에 통합하는 표현 방법은 카롤링거 왕조 때부터 있어왔다. 또한 아담 왼쪽에 있는 나무에 묘사된 용과 비슷한 종류의 동물은 그 이전에도 이후에도 볼 수 없는 표현이다. 아우구스티누스 성인의 〈창세기 주해〉[38]에 의하면 아담과 하와에 대한 유혹은 악마가 인간을 죄로 유혹하기 위해 단순한 뱀을 이용하여 성공 할 수 있었다고 전 한다 . 게다가 아우구스티누스

37) 앤드루 라우스(하성수 역), 『교부들의 성경주해』, 분도출판사, 2008, 107쪽
38) 같은 책, 84쪽

는 요한복음에 관한 설명에서 악마를 '은밀한 은신처로 이용된 용'이라고 표현했으며 용의 형상을 한 사탄이 아담을 낙원에서 추방당하게 했다고 말했다[39]. 아담 옆에 있는 나무 위의 용과 비슷한 동물은 아담을 직로 유혹하기 위한 악마의 모습이라고도 보여 진다.

식물의 표현에서도 패널에서 전하고자 하는 분위기를 엿볼 수 있다. 패널 1에서 보이던 바와 같이 두 사람의 결합을 의미하는 엉킴을 암시하는 식물이 아니라, 앞으로 닥쳐올 두 사람의 혼란과 무질서를 은유하고 있는 듯하다. 창세기에서 나무는 인간을 상징하기도 하고 생명에의 비유로도 사용된다. 나무는 인간이기도 하고, 인간을 구원하러 오는 구세주이기도 하다. 수잔 K. 랭거는 상징에 의한 표상 작용이야말로 인간으로서의 심성, 엄밀히 말하면 의미에 있어서의 '정신'의 실마리[40]로 우리가 받는 인상, 기억, 판단의 대상에 형식과 맥락, 명확한 의미와 적당한 균형을 부여하며 합리적 작용을 한다고 했다. 헤겔 또한, 상징적 표상들은 "그림을 그림 그대로 인식하는 그림적 사고"라고 묘사하며 사고의 객관성을 준비하는 의식이라고 해석했다.[41] 이러한 주장을 근거로 보았을 때 창세기에 나오는 나무는 패널에 등장하는 인간을 상징하기도 하고 인간을 구원하러 오는 구세주 예수를 의미하기도 한다고 생각된다. 예술 작업이 이러한 상징에 암시적인 힘을 부여하며 형식과 내용 사이의 역동적인 긴장감을 극대화 시키며 작가가 표출하려는 이미지를 표현하는 행위라 한다면, 창세기의 나무가 상징하는 '사람'은 구약의 시대에 아담으로 대변되면서, 신약의 구세주 예수로 표현하는 것이라 사료된다.

그리스도교 전승 안에서 나무는 가장 으뜸이 되는 자리를 차지한다. 아담과 하와는 선과 악을 알게 한다는 선악과를[42] 따먹었기 때문에 하느님의 은총을 잃고 에덴동산에서 쫓겨나게 된다. 이러한 의미에서 볼 때 나무는 기복(祈福)과 영원을 상징하기도 한다.[43]

39) Bernhard Gallasti, 『Die Bronzetüren Bischof Bernwards im Dom zu Hildesheim』, Herder, 1990, 24쪽
40) Susanne. K Langer(박용숙 역), 『예술이란 무엇인가』, 문예출판사, 1984, 153쪽
41) Louis K. Dupre(권수경 역), 『종교에서의 상징과 신화』, 서광사, 1996, 49쪽
42) 선과 악을 알게 하는 나무는 다차원의 시각으로 통찰하는 능력을 지닌다. 그 능력은 창조주의 장엄하심을 있는 그대로 드러낸다. 이 또한 영적으로 성숙하고, 하느님을 관상하며 거니는 이들에게는 좋다. 하느님을 관상하는 일이 몸에 밴 동안에는 변화에 대한 두려움을 느끼지 못하기 때문이다. 하지만 여전히 미성숙하고 탐욕스런 이들에게는 좋지 않다. 이들은 본디 자신의 육체를 걱정하는데 신경을 쓰고 마음을 빼앗긴다. 왜냐하면 자신들이 참된 선을 관철할 수 있는지 불확실하거니와, 아직은 선에만 몰두할 정도로 확고한 이들이 아니기 때문이다. (다마스쿠스의 요한 『정통신앙』)
43) 미셸 푀이에(연숙진 역), 『그리스도교 상징사전』, 보누스출판사. 2009, 52쪽

패널3의 나무들은 패널2 와는 다르게 충만하지 못하고 잎사귀들이 서로 말려 올라가 위축된 분위기와 긴장감을 준다.

일반적으로 십자가에 못 박힌 그리스도상(像)에는 창과 해면을 들고 있는 두 명의 군인들이 있다. 그러나 패널 14에는 오른편의 군인이 해면이 아닌 큰 성배(聖杯)가 달린 막대기를 들고 있다. 군인이 들고 있는 성배는 우리의 죄를 용서하려 그리스도에게서 흘러 넘쳤던 피가 담긴 성배이다. 패널 3과 패널 14를 비교해 보면, 인류 최초의 인간들이 저지른 불복종과 관련된 과일은 인류의 죄를 용서 받기 위한 구세주의 피인 "구원의 성배"를 가리킨다.

패널 3에서 아담과 하와에게 나무 열매를 따 먹도록 유혹한 뱀은 쾌감이나, 악마를 상징한다. 가바라의 세베리아누스의 『창조』[44]에서 보면 뱀은 처음에는 인간을 섬기고 인간과 매우 친한 피조물이었다. 그러기에 악마가 이용하기에도 편리한 도구였고, 뱀이 하는 말을 알아들을 만큼 아담과 하와는 지혜와 통찰력과 예언으로 가득 차 있었다고 한다. 아담과 하와는 나무 열매를 먹어서는 안 된다는 명을 받았다.

그러나 "오만이 모든 죄의 시작이다."(집회 10,13) 고 말한 것은 지극히 당연하다. 뱀이 "너희가 하느님처럼 될 것이다"(창세 3,5)고 선언한 것은 분명 오만의 문으로 들어가는 길을 찾았기 때문이다. 그러나 두 사람은 굳이 뱀이 와서 유혹하지 않았더라도 그들은 탐욕 때문에 나무의 제 아름다움을 보고 갈등을 심하게 겪었을 것이다. 그들의 내면에 도사리고 있는 탐욕이 뱀의 권고를 따르게 한 이유였다. 아담과 하와의 탐욕이 뱀의 권고보다 그들에게 훨씬 더 해로웠을 것이라는 주장이다.[45]

4) 심판

하느님께서 당신의 손가락을 들어 아담을 질책하고, 아담은 책임을 전가하는 몸짓을 그의 반려자에게 보인다. 하와는 다시 바닥에서 자신에게 혀를 내밀고 있는 작은 뱀을 손가락으로 가리킨다. 이 죄는 창조주와 그의 피조물들 사이에 거리감을 조성했다. 책임전가는 공동체를 파괴시키고 동시에 공동체가 파괴되면 책임전가가 나타난다. 하느님, 인간, 뱀에게 책임을 전가하고 있다는 것은 각각 하느님과 인간, 인간과 인간, 인간과 자

44) 앤드루 라우스(하성수 역),『교부들의 성경주해』, 분도출판사, 2008, 128쪽
45) 같은 책, 131쪽. 시리아인 에프렘『창세기 주해』

연 사이에 분열과 소외가 일어남을 의미한다.[46] 아담과 하와는 안간힘을 다해 나뭇잎으로 그들의 치부를 가리고 있다. 그들이 걸친 무화과나무 잎은 어떤 것을 하고 싶어서 못 견디는 상태를 나타낸다. 아우구스티누스는 이 상태를 두고 '형체 없는 사물들의 경우를 정확히 표현하는 것이라면 놀랍게도 정신은 욕망과 거짓말을 하여 얻게 되는 쾌감에서 고통을 겪게 된다.'고 하였다.[47] 패널4에 그려진 인물들은 마치 얼어붙은 듯 몸을 움츠리고 있고 그들 옆에는 추위를 못견디는 듯 토막난 덩굴들이 높이 있다. 아담과 하와 사이에 있는 부러진 가지가 인간이 서로에게 책임을 전가하는 행위를 풍자하고 있는듯하다. 하느님의 형상 뒤에는 식물덩굴이 장식되어 있어 아담과 하와 주변에 위치한 초라한 나무와 대조를 이룬다.

아우구스티누스는 그들의 수치스러운 움츠림에 대해 설명했는데, 그는 인간이 낙원에 있는 나뭇잎으로 스스로를 숨긴 것을 하느님의 사랑을 벗어난 그들의 불순종에 대한 우화로 이해하고 있다.[48]

아담과 하와는 자신들의 불순종이 얼마나 심각한지 깨닫지 못하였다. 아담이 "당신께서 제 곁에 두신 여자가 나무 열매를 주기에 먹었습니다." 하고 말한 것이 그의 무지를 방증한다. 하느님은 제대로 참회하지 않고 자신의 죄를 하느님 탓으로 돌리거나 핑계를 대는 것에 참회할 기미가 없다고 판단하시고 직접 뱀에게 벌을 주기 위해 내려가셨다. 참회를 모르는 사람에게는 심판이 알맞기 때문이다.[49] 창조주 하느님은 뱀에게 이러한 저주를 내렸다. "네 후손과 그 여자의 후손 사이에 적개심을 일으키리니 여자의 후손은 너의 머리에 상처를 입히고 너는 그의 발꿈치에 상처를 입히리라."(창세 3,15) 하느님의 이 말씀을 바로 '최초의 복음, 곧 원복음'이라고 한다. 그 이후 뱀에 대한 이 저주는 항상 사탄에 대항하는 금언으로, 그리고 여성의 후손인 인간이 된 신의 아들에 의한 뱀에게 다가올 패배에 대한 예언으로 해석되었다. 동시에 악마에 대한 그리스도의 승리를 예표하는 것이기도 한다. 창조주의 판결을 포함한 이 원복음은 창조주의 인류구원을 위한 죽

46) 신지니, 구약성서의 자연관과 성전은유:창세기 2-3장을 중심으로, 이화여자대학교 석사논문, 2009, 56쪽
47) 앤드루 라우스(하성수 역), 『교부들의 성경주해』, 분도출판사. 2008. 아우구스티누스「마니교도 반박 창세기 해설」
48) Bernhard Gallasti, 『Die Bronzetüren Bischof Bernwards im Dom zu Hildesheim』, Herder. 1990
49) 같은 책, 141쪽

음이 이미 결정된 일이고 패널 13의 예수 그리스도에 대한 유죄 판결과 관련이 있다. 교부 이레네우스는 "예수 그리스도는 첫 사람의 모습을 따라 여자에게서 생겨났으며 첫 사람을 당신 안에서 새롭게 하셨다. 또 한 사람의 실패로 인류가 죽음을 물려받았듯이, 한 사람의 승리로 우리는 생명으로 다시 올라갔다"고 말하였다. 패널 4의 아담과 하와의 불순종에 의한 하느님의 재판은 인류가 죽음에서 2차적인 영혼의 죽음에 이르게 되었다가 패널 13의 예수 그리스도의 재판으로 인해 인류의 죽음이 다시 죽음을 이기는 승리로 이끌어 가게 된다.[50]

5) 닫힌문, 열린문

패널 5에서 아담은 큰 성문에 부착된 문을 잡는다. 이 문은 벽돌 건축이 꼼꼼하게 표현되었지만 별 하나에, 여러 곳이 구멍이 나 있는 기둥, 아치 등의 구조와 장식들로 기묘하게 꾸며져 있다. 패널의 배경에는 네모난 돌들이 길게 놓이거나 높게 있고 그 옆에는 매끈한 벽으로 된 작은 탑과 땅 아래까지 나 있는 창문들이 있다. 이 창문들 위쪽으로는 아치형 복도와 이웃할 정도로 아주 높게 나있는 문이 있고, 문과 상관없이 하늘로 우뚝 솟은 반원모양의 성벽과 함께 아치도 표현되어 있다. 우리가 책의 장식 삽화에서 흔히 볼 수 있는 건축 배경이다. 식물들은 그 그림의 분위기를 전달하고 있는데, 활기찬 덩굴의 표현으로 감정의 움직임을 반영한다. 칼을 들고 아담과 하와를 추방하는 천사의 뒤편에 있는 식물은 매서운 위협을 드러내고, 아담과 하와 옆의 식물은 그들의 두려움과 슬픔을 다시 반복해 나타낸다.

문이 있는 에덴동산의 성벽과 칼을 지닌 천사는 코튼 창세기 필사본의 모습과 매우 유사하다(도판 4). 칼을 들고 추방하는 천사는 생명나무를 지키는 커룹의 후예이다(창세 3,24 참조). 하와가 아쉬움에 돌아보는 것은 그녀의 뺨에 놓인 손과 마찬가지로 슬픔, 후회, 그리고 회귀에 대한 갈망을 반영한다. 시리아인 야콥 폰 자룩Jakob von Sarug은 낙원에서 추방당한 이들을 "아버지의 집으로부터 떨어져 나온 사망자들"[51] 이라고 할 만큼 그들이 에덴동산에서 쫓겨난 것은 하느님의 은총에서 멀어지다 못해 죽은 사람에 비유했다. 하느님은 인간에게 그들의 죄를 기억하게 하고, 그러나 다시 돌아오리라는 희망

50) 앤드루 라우스(하성수 역), 『교부들의 성경주해』, 분도출판사. 2008, 116쪽
51) Bernhard Gallasti, 『Die Bronzetüren Bischof Bernwards im Dom zu Hildesheim』, Herder, 1990

을 주기위해 그들이 추방당하는 에덴동산의 성벽을 응시하게 한다. 이 추방의 표현에서 하느님은 자신이 추방한 인류에 대한 걱정을 그 죄인들에게서 거두지 않을 것이라는 확신을 준다. 슬퍼하면서 몸을 뒤로 돌린 하와는 은총으로 충만한 하느님의 나라로 돌아가고 싶어 하는 인류를 대변한다. 하느님과 함께하는 나라가 사라졌다는 생각 때문에 최초의 인류인 아담과 하와의 추방은 교회 참회의 전형으로 간주된다. 참회 의식에서 죄인들은 교회 문으로부터 밖으로 내몰렸고 그래서 교회 건물은 에덴동산의 표상이 되었다.[52] 아버지 집으로서의 낙원인 에덴동산의 닫힌 문은 낙원에서 추방당함을 의미하고 맞은편 패널 12의 열려진 문은 예수 그리스도를 성전에 봉헌하는 장면의 열린 성전과는 대조를 이룬다. 거기서 인간이 된 하느님의 아들이 형제들에게 지성소(至聖所), 아버지의 집으로 가는 길을 터준다. 쫓겨난 아담은 죽음에 직면한 자, 비유적으로 제명된 자, 낙원에서 지상으로, 교회의 규칙에 의해 가시적인 성사로부터 제외된 사람으로 표현된다.[53] 아쉬움으로 가득한 하와는 동방교회에서 하느님의 집 앞뜰에서만 허락되었던 가장 낮은 계층의 참회자들을 언급한 것과 같은 "울고 있는 자들" 중 하나로서 표현 된다. 하와가 받은 벌 중에 자식을 낳을 때 겪을 고통은 인간이 자신들의 영혼을 자제하며 겪게 되는 고통을 상징한다.[54]

6) 하와, 성모 마리아

아담과 하와의 추방 이후의 삶은 하느님의 판결에 대한 이행으로서 아담은 쟁기질을 하고 하와는 아이에게 젖을 물리고 있다. 천사는 아담의 위쪽에 떠 있으면서 쟁기질 하는 아담에게 씨 뿌리고 밭가는 법을 가르치는 것 같다. 천사가 뻗은 손과 십자가 막대기를 들고 있는 제스처가 그렇게 말하고 있음을 암시한다. 아우구스티누스는 『창세기 주해』에서 농경에 대해 칭송했는데, 아담에게 이미 낙원에서 배속되었던 농사일 그 자체가 원래 하느님의 저주가 아니라 오히려 하느님의 가르침의 한 형태로써 창조주에 의해 의도된 것이었다고 말하였다.[55]

52) 같은 책, 34쪽
53) 같은 책, 34쪽
54) 앤드루 라우스(하성수 역), 『교부들의 성경주해』, 분도출판사. 2008, 146쪽
55) Bernhard Gallasti, 『Die Bronzetüren Bischof Bernwards im Dom zu Hildesheim』, Herder, 1990 38 쪽 재인용

아바드 **עבד** 〔ɑbɑb〕는 땅을 가는 것을 의미하지만 종종 하느님을 섬기는 것을 의미할 때 사용된다. 스트롱코드의 로고스 히브리어 사전은 아바드 **עבד** 〔ɑbɑb〕의 뜻을 크게 네 가지로 제시하고 있다. 첫째, 노동을 전제하는 '일하다(labor. work)', 둘째, '봉사하다(work for another serve him by labor)', 셋째, '섬기다(serve God)', 넷째, '복종하다(obey)'가 그것이다. 창세기 3장 23절에 나타난 **עבד**는 땅을 일구어 하느님을 섬기는 일을 하라는 의미로 해석된다. 아우구스티누스가 농사일은 하느님의 저주가 아니라 오히려 하느님의 가르침이라고 한 것처럼 하느님을 섬기는 일, 곧 일을 하는 것은 노동 속에서의 기쁨을 찾게 하는 하느님의 은총인 것이다. 또 아우구스티누스는 하느님을 '세상의 나무'를 가꾸는 정원사로 보고 정원사가 자신의 식물에게 하는 것처럼 하느님은 창조된 인간을 보호한다고 하였다. 그 인간은 다른 한편으로는 하느님과 같은 정원사이다. 그러나 이는 자신의 일을 행함으로 하느님의 뜻 안에서 창조된 그 "나무"를 다루는 정원의 조수라는 의미에서이다. 하느님은 당신의 의지를 반영하실 때 인간 스스로 일을 하게 하시고, 그 노동을 통해 당신의 의지를 창조물에게 작용하게 하신다. 또, 인간이 하느님에게 고의적으로 반대 행동을 취하려 한 곳에서는 당신께서 몸소 활동하신다. 일에 대한 본질적인 의미는 일이 인간에게 그 자신 안에서 하느님의 의지를 효과적으로 경험할 수 있는 가능성을 선사하는데 있다. 일의 전형적인 방법 안에서 농경은 인간의 욕구와 하느님의 이끄심이 결합되어 인간의 이성에 대한 자기 성찰을 이끌어낸다. 이 때 하느님의 이끄심에 대한 중개자 혹은 협조자로 천사들이 등장한다. 아담이 천사를 올려다보는 것은 천사가 하느님 명령을 전달하고 있기 때문이다. 여기서 천사는 십자가 막대기를 들고 있는 모습이 패널 9에서 가브리엘 천사가 마리아에게 수태고지를 하는 모습과 비슷하다.

아담은 자기 아내에게 "살아있는 모든 것들의 어머니"가 되었기 때문에 그녀의 이름을 "하와"라 하였다(창세 3,20 참조). 이것이 아담이 하와를 보고 후에 구세주를 낳게 될 동정녀를 보게 됨을 예언한 것이다. 이것을 신학자들은 아담의 하와에 대한 예언적 관조라 한다. 야콥 폰 자룩은 "아담의 이 예언에서 우리의 주께서 찬양되었다. 왜냐하면 그는 생명이요 그의 어머니는 동정녀 마리아이기 때문이다. 아담은 하와가 우리에게 생명이신, 즉 우리 주 예수님을 낳을 것임을 예언하기 위해 그녀에게 '살아있는 모든 것들의 어머니'라는 이름을 주었다." 젖을 먹이는 하와의 맞은편에 있는 패널 11의 경배 장면에서 왕좌에 앉아있는 성모 마리아와 대칭적으로 부합되는 이유가 여기에 있다. 아담은 젖을

먹이는 자신의 부인에게서 이미 메시아의 최초의 어머니를 보았음을 알 수 있다.[56]

아우구스티누스는 아담이 하와에게서 "살아있는 모든 것들의 어머니"라는 말을 어떤 "경이로운 본능"에서 기인한 심오한 견해를 전달했다고 암시한다면, 이는 아담이 그의 부인 안에서 미래의 교회를 보았다는 꿈을 상기시킨다고 했다.[57] 흐라바누스 마우루스 Hrabanus Maurus[58]는 예수 그리스도의 교회, "살아있는 모든 것들의 어머니"에 대해 "생명의 문"이 열려 있는 곳은 교회뿐이라고 설명했다.[59]

도판5. 베른바르트 성복음집

패널 6과 패널 11에는 문의 개폐에 이용되는 양쪽 문고리가 있다. 이 문고리는 젖을 먹이는 하와와 왕좌에 앉아있는 성모 마리아의 아래에 설치되어있고, 이 두 인물들 사이에 문의 열쇠가 부착되어있다. 이것은 "최초의 하와에 의해 닫혀 진 낙원의 문이 이제 성스러운 마리아에 의해 우리 모두에게 열려있다"고 한 베른바르트의 "귀중한 성복음집"(도판5)의 헌정 그림에 적혀있는 것과 같은 의미로 배치되어 있다. 하와가 성모마리아의 예형으로 나타난 중요한 핵심 구절이라 하겠다.

7) 희생 제물

패널 7에서 이야기 하고자 하는 것은 아벨이 예수 그리스도의 예형이라는 것이다. 예수 그리스도가 십자가에서 죽음에 이를 때, 희생 제물로 취해진 것처럼 아벨이 카인에

56) Michael Brandt. 『Bernwards Tür』, Schnell Steiner, 2010
57) Bernhard Gallasti, 『Die Bronzetüren Bischof Bernwards im Dom zu Hildesheim』, Herder, 1990, 40쪽
58) 라바누스 마우루스(또는 Hrabanus, Rhabanus)는 780년경 마인쯔(Mainz)에서 태어나 856년 2월 4일 뷩켈(Winkel, Rheingau)에서 사망하였다. 풀다(Fulda) 사원의 아빠스였고, 또한 마인쯔의 대주교였다.
59) Bernhard Gallasti, 『Die Bronzet ren Bischof Bernwards im Dom zu Hildesheim』, Herder. 1990, 40쪽

의해 살해 된 것은 그가 바쳤던 양과 함께 아벨 자신도 희생 제물이 된 것과 같은 의미로 본다. 패널 7에서 하느님은 아벨이 바치는 제물에 불꽃 모양의 테두리 안에 있는 손의 형상으로 응답한다. 테두리의 불꽃은 제물을 태우기 위해 하늘로부터 떨어진 불꽃들을 암시한다. 하늘의 불꽃은 하느님의 뜻에 일치함을 의미하는 것으로서, 그 의미는 아벨이 제물을 바치는 것으로 부터 엘리야가 카르멜산에서 제물을 바치는 것까지 (1열왕 18,38 참조) 전달되었다. 패널 7에는 두 사람이 하느님의 제물을 바치는 모습만 표현되어 있다. 그러나 카인의 복장과 카인 쪽의 식물들의 표현으로 그 다음의 상황을 짐작케 한다. 차분하게 표현된 아벨의 망토와 바람에 펄럭이는 카인의 망토가 대조를 이루듯이(도판 6.7) 식물들도 아벨 주변의 식물이 싱싱하고 물기 많은 나무줄기처럼 생생한데 반해, 카인 쪽의 식물들은 힘없이 굽어지고 엉켜있으며 안으로 수그러드는 것처럼 보인다. 이는 창세기 4장 5절에서 얼굴을 떨어뜨렸다 וַיִּפְּלוּ פָנָיו (wayyiPPǝlû Pānāyw)와 일치한다. '슬픔 따위로 안색이 변하여 얼굴을 떨구다'[60] 로 해석되는 장면이라 말 할 수 있다. 이 그림에 나타난 손은 하느님의 손으로서 그분의 전능[61]을 나타내며 가장 고귀한 뜻과 의지를 상징적으로 나타낸다. 신의 영광, 힘, 세력, 그리고 주도권에 대한 상징으로 표현되기도 한다.[62] 이곳에서 하느님은 오른손으로 아벨의 제물에 대한 응답의 표시한 것이다.

아벨과 예수 그리스도와의 관련성은 패널 7의 아벨의 위쪽에 있는 십자가 모양의 덩굴 식물에 의해서도 알 수 있다. 아벨과 예수 그리스도의 희생은 맞은편에 있는 패널10의 구세주 탄생과도 연관이 된다. 예수 그리스도의 자기희생은 이미 그가 세상에 나올 때 시작되었다(히브 10,5-7 참조). 예수 그리스도는 사람이 머무는 객실이 아닌 마굿간에서 태어나 말구유에 눕혀 진다. 이것은 아주 낮은 곳으로 오신 구세주, 지극히 겸손한 자세로 우리에게 오신 임마누엘 하느님을 이야기 한다(루카 2,1-20 참조). 패널 10에 표현된 당나귀와 황소, 셈족의 여인은 예수 그리스도가 그의 구원을 드러내기 위해 이민족이나 하층민까지도 포용한다는 의미이다[63]. 아벨이 바친 갓 태어난 어린양은 이사야의 예언서에 나오는 죄 없이 고통 받는 "주님의 종"인 그 양과 의미가 같고 "세상의 죄를 짊어지고

60) 스트롱 코드, 히브리어사전 2010. 로고스, 2010, 684쪽
61) 미셸 푀이에(연숙진 역),『그리스도교 상징사전』, 보누스출판사, 2009
62) 조수정,『초기 그리스도교 회화의 '마누스 데이(Manus Dei)' 도상연구』, in:『미학.예술학 연구』32집, 406쪽
63) 하워드 마샬.『국제성서주역』루가복음 (1), 한국신학연구소1 1981, 114쪽

도판 6. 시실리 몬레알레 성당 모자이크 카인의 아벨 살해 장면 12c.

도판 7. 산 파올로 푸올리 레 무라 성당 카인의 아벨 살해 장면

갈 하느님의 어린 양"으로서 (요한 1,29 참조) 이사야의 예언을 실현했던 예수 그리스도와 같은 의미이다.[64] 아벨의 운명은 그의 이름에서도 나타난다. הֶבֶל [hæbæl 헤벨 = 아벨] 은 "숨", "허무"[65]를 연상하게 되고, 이 어의(語意)에서 다음 사건에 대한 암울한 암시를 받게 된다.[66]

아우구스티누스에 의하면 아벨은 처음으로 하느님 나라를 알려주는 예수그리스도의 예형된 인물이었다. 카인이라는 이름이 '소유권'이란 뜻으로 풀이되고 아벨은 땅에서 잔혹한 박해를 받을 운명에 처한 사람들의 하느님 나라를 상징한다고[67] 말하였다.

예수님께서 자기희생으로 하느님 나라를 우리에게 보여 주셨듯이 아무런 죄 없이 형제에게 살해당한 아벨의 죽음으로 인해 아벨은 예수 그리스도의 예형된 인물로 본다.

8) 희생, 구원

패널 8의 그림 중앙에는 아벨이 얻어맞아 바닥에 넘어져 있다. 그림 중앙에서 죽어가는 아벨의 반원 형태의 동작을 작은 형태로 반복하고 있다.

히브리서는(12, 24 참조) 죽으셨음에도 불구하고 여전히 "더 큰 힘을 발휘하는" 예수 그리스도의 피와 아벨의 피를 비교한다. 그 때문에 아벨의 죽음은 예수 그리스도의 십자가 죽음에 대한 암시로 이해되었다. 그래서 이 패널에 묘사된 쓰러지는 아벨 또한 십자가에 못 박힌 예수 그리스도와 마찬가지로 감긴 눈에 의해 죽은 자로 표현되었다. 이러한 특징들의 관점에서 볼 때 왼쪽 문의 마지막 두 장면은 하나의 통일성을 이룬다.[68] 패널에서 보여 지는 각각의 장면은 맞은편의 그림들과 서로 연관성을 가지며 구세주의 육화에 대한 특별한 표현을 전달한다.

패널 10의 옆에 있는 패널 7은 예수 그리스도의 지극한 겸손과 탄생에 대한 은총을 강조한다. 패널 9의 수태고지 장면과 관련하여 패널 8의 형제에게 살해되어 쓰러지는 아벨은 자신의 희생의 피로 나타나실 구세주를 말한다. 이런 의미로 볼 때, 예수 그리스도의 수태고지 장면이 살해당한 아벨의 장면 옆에 묘사된 것이 아벨이 예수 그리스도의 예형

64) H.J. Adamsk,i 『Bernward's Tür am Dom zu Hildesheim』1990.
65) 스트롱 코드, 『Hebrew Dictionary』,로고스. 2010. 191쪽
66) 게르하르트 폰 라트. 『국제성서주역』창세기, 한국신학연구소. 1981, 111쪽
67) 앤드루 라우스(하성수 역),『교부들의 성경주해』, 분도출판사, 2008, 158쪽
68) Bernhard Gallasti, 『Die Bronzetüren Bischof Bernwards im Dom zu Hildesheim』, Herde,. 1990

이라고 이해된다. 예수 그리스도는 스스로 "정당한 아벨의 피로부터 바라키야의 아들 즈가리야의 피에 이르기까지 땅에 흘린 모든 무죄한(정당한) 피"를 증거로 그들을 비난하셨는데(마태 23, 35 참조) 이와 같은 예수 그리스도의 말씀에 의하면 "정당한 아벨"을 당신의 구세주적 수난의 증명을 준비했던 구약의 첫 순교자로 삼았다.

교부들에 의하면 카인은 자신의 악의로 살인자가 되고 아벨을 살해한 이는 예수 수난의 예표로 이해된다고 했다.[69] 카인이 흘리게 한 무죄한 피는 순교자들이 흘린 피를 상징한다고 오리게네스는 말했다.[70]

III. 맺음말

프리드리히 올리Friedrich Ohly는 예형학의 신학적 사고형식은 역사와 관련된 그리스도를 향한 하나의 의미 원리라고 했다[71]. 이와 같이 구약의 사물과 인물들 그리고 사건은 하나의 모범이고 이미 형성된 예형 Präfiguratio이다. 이것은 그리스도 시대, 신약의 성스러운 역사에 상응하는 원형 안에 있으며 종말론Eschatologie 안에서 완성된다고 하였다.

구약의 예형들은 신약의 원형을 미리 지시한다. 성 아우구스티누스는 구시대vetusta는 신시대novitas라는 개념을 정립했다[72]. 프뤼페닝의 수도사 보토Boto는 자신의 교회론적인 저술 "De domo Dei" 제 2권에서 성스런 역사(성경:역주) 안에서 하느님 집이 나타나는 것을 구약에서는 그림자 같은 것(umbra), 신약에서는 그림으로 된 것(imago)으로 보았으며, 진실한 것(veritas)는 하느님 나라에서 완성된다고 보았다[73]. 이러한 관점에서 볼 때 베른바르트의 청동문은 신학적 사고 속에서 구약의 인물과 사물로 신약의 인물을 이야기 하고 있는 것이다. 즉, 창세기의 아담은 신약의 그리스도를 원형으로 하고, 하와는 교회와 성모 마리아의 예형이며, 구약의 최초의 순교자인 아벨이 그리스도의 예형임을 보여준다. 예형학적 관점에서 청동문의 부조판넬을 관찰해 보면 패널 1의 아담의 창조

69) 앤드루 라우스(하성수 역), 『교부들의 성경주해』, 분도출판사. 2008, 161, 162쪽
70) 같은 책, 162쪽
71) G nter Binding, Bischof Bernward als Archtekt der Michaelkirche in Hildesheim, Köln, 1987, 37쪽.
72) 같은 책, 같은 곳.
73) 같은 책, 38쪽 재인용.

와 그 옆에 서 있는 하와, 건너편 패널 16의 그리스도의 부활장면에서 나타난 마리아 막달레나는 부활한 예수님을 새로이 목격한 하와의 예형인 것이다. 패널 2와 패널 15의 하와는 교회의 예형이며 그리스도와 교회가 하나임을 나타낸다. 다시 말하면, 패널 2의 아담의 죽음과 같은 잠에서 하와를 꺼내는 장면과 패널 15 교회인 그리스도를 기다리는 여인들은 교회와 그리스도가 하나임을 표현한 원형이다. _패널 3에서 아담과 하와의 불순종이 인간을 죄에 빠지게 하였으며 패널 14의 십자가 처형의 그리스도에 의해 비로소 교회가 깨끗하게 된다. 패널 4와 패널 13의 관계는 아담과 하와의 불순종에 의한 죄가 그리스도의 십자가 재판으로 인해 죽음을 이기고 부활하게 됨을 보여준다. 패널 5와 패널 12는 아담과 하와에 의해 닫힌 낙원의 문, 즉 하느님 나라가 그리스도에 의해 다시 열리게 되는 예형적 의미가 들어있고 패널 6과 패널 11은 살아있는 모든 것의 어머니 하와가 성모마리아의 예형을 나타낸다. 패널 7과 패널 10은 아무런 죄 없이 희생당한 아벨이 예수 그리스도의 예형임을, 패널 8과 패널 9는 예수 그리스도의 육화가 패널 7의 예수 탄생의 겸손과 탄생에 대한 은총과 맞대어 있음을 알려준다. 또한 갈라스티는 그의 저서『베른바르트 문Bernwards Tür』에서 이 문은 구약에서 하느님에 의한 인간의 창조와 유혹에 의해 원죄를 짓게 되는 아담과 하와를 신약에서의 예수 그리스도와 성모 마리아로 표현했으며, 아담과 하와로 인해 닫혀졌던 낙원의 문이 예수 그리스도와 성모 마리아에 의해 다시 열리게 됨을 표현했다고 주장하였다. 패널 6과 패널 11에 부착되어 있는 문의 손잡이는 하와로 인해 닫혔던 낙원의 문이 교회의 어머니인 성모 마리아에 의해 다시 열리게 되었다고 갈라스티는 주장했다. 종합해 보면 베른바르트 청동문 구약의 아담과 아벨을 통해 그리스도를 보여주며 그리스도의 겸손과 무고한 희생을 표현한다. 무고한 아벨을 살해한 카인은 예수 수난의 예형으로 이해되고 카인에 의해 흘린 무고한 피는 순교자들의 피를 예시한다. 창조주에 의해 최초의 인류가 탄생되고, 그의 갈빗대에서 영원한 반려자를 맞이하는 장면은 인류의 탄생과 인간의 탄생에서 비롯된 교회가 영원한 동반자이며 반려자임을 이야기 하고 있는 것이다.

그리스도교가 생활이요, 문화였던 중세의 그리스도교인들에게 교회의 문은 그리스도교적 삶의 이정표였다고 해도 지나치지 않을 것이다. 따라서 그리스도교적 사상이 삶과 사상의 근간이었으며 내세를 기원하던 그들은 자연스럽게 하느님이 거주하는 천국을 희망하게 되었을 것이다. 교회는 이들에게 천국으로 가는 방법으로 그리스도교적인 삶과

행동을 요구했으며 그들을 그리스도교적으로 교화하려고 하였다. 문맹인이 다수였던 그들을 교화하기 위해 교회는 그 자신이 교과서가 되어야 했을 것이다. 이러한 근거로 볼때, 베른바르트 주교는 힐데스하임을 성역화하여 그 곳을 하느님이 계신 예루살렘으로 만들고자 했으며 힐데스하임 주교좌 성당의 청동문이 하느님 나라로 들어가는 통로가되길 희망한 것으로 보인다. 그리하여 청동문에는 신자들에게 그리스도의 가르침을 전달하고 구원에 이르는 길을 새겨 넣으려 하였던 것이다. 또한 당시 사람들은 그들이 기대했던 1000년의 시대가 뚜렷한 변화나 메시아의 출현 없이 도래한 것에 대한 불안감을 가지고 있었으며 이를 해소하기 위해 가시적인 자료가 필요했던 것이다. 이런 상황으로 볼 때, 베른바르트의 청동문은 당시의 암울하고 불확실한 시대에 그리스도의 가르침으로 신자들을 인도하고 구원에의 희망을 전해 주었던 지상에 실현된, 천상으로 통하는 문을 의미했던 것이다.

베른바르트 청동문 (Die Bernwardtür im Hildesheimer Dom)

참고문헌

총류

국제성서주해, 한국신학연구소, 1981

그리스도교 미술연구 총서, 인천가톨릭대학교 조형예술대학, 2007-2011

라틴-한글 사전, 가톨릭대학교 고전라틴어연구소 편찬, 가톨릭대학교출판부, 2009

보편공의회 문헌집, 가톨릭출판사, 2009

서양 중세사 강의, 서양중세사 학회 발행, 느티나무, 2003

성경, 한국천주교 주교회의발행, 2005

스트롱 코드 헬라어 사전, 로고스, 2009

스트롱 코드 히브리어 사전, 로고스, 2010

단행본

노종해,『중세기독교 신심신학 사상연구』, 나단출판, 1991

신준형,『천상의 미술과 지상의 투쟁』, 사회평론출판, 2007

앙드레 그라바,『기독교 도상학의 이해』, 박성은(역), 이화여자대학교 출판부, 2008

이덕형,『비잔티움 빛의 모자이크』, 성균관대학교 출판부, 2006

이덕형,『이콘과 아방가르드』, 생각의 나무, 2008

임영방,『중세 미술과 도상』, 서울대학교 출판부, 2006

미셸 푀이예,『그리스도교 상징사전』, 연숙진(역), 보누스, 2009

에르빈 파노프스키,『도상해석학 연구』, 이한순(역), 시공사, 2007

조학균,『그리스도와의 만남, 미사』, 성바오로, 2008

존 로덴,『초기 그리스도교와 비잔틴미술』, 한길 아트, 2003

정웅모,『복음을 담은 성화』, 가톨릭출판사, 2006

정웅모,『그리스도교 미술에서 예수 도상의 변천에 관한 고찰』, 신학과 사상, 2004

A. 프란츤,『세계 교회사』, 최석우(역), 분도출판사, 2010

앙리 포시용,『로마네스크와 고딕』, 정진국(역), 까치글방, 2004

크리스토퍼 브룩,『수도원의 탄생』, 이한우(역), 청년사, 2005

E.H. 곰브리치,『서양 미술사』, 백승길, 이종승(역), 예경출판, 2006

H.R. Drobner,『교부학』, 하성수(역) 분도출판사, 2001

로리 슈나이더 애덤스, 『미술사방법론』, 박은영(역), 서울하우스, 2009

B. Gallastl, Die Bronzentüren Bischof Bernward, Herder, 1990

B. Gallastl, Die bronzetür am Dom zu Hildesheim, 2000

B. Gallastl, Die Christussäule im Dom zu Hildesheim, 2000

Claudia Höhl, Das Taufbecken des Wilbernus, Schnell Steiner, 2008

H.J. Adamski, Bernwardst r am Dom zu Hildesheim, Bernward Verlag, 1997

Hanna bösl, Die Augsburger Domtür, Pannonia, 1985

Michael Brandt, Bernwards Tür, Schnell Steiner, Regensbrug, 2010

Die Bernwards Tür, Piper-Bucherei, München, 1956

Die Hunst des Mittelalters, Band1,2 C.H. Beck, München, 2008

Kunst des frühen Mittelalters, Reclam, Stuttgart, 2002

Gerhard-Henry Baudry, Handbuch der Frühchristlichen Ikonographie, Herder, 2009

Gianni Morelli, Quattro volte il Sacro, Ravenna, 2009

Halis Yenipinar, Sracettin Şahin, Printings of the dark church, A Tuizm Yayinlari, Istanbul,
 2005

Mabfred Görgens, Romanik, Dumont, 2006

Monica E. Müller, Schätze im Himmel Bücher auf Erden, Herzog August Bibliothek
 Wolffenbüttel, 2010

J. Hubert, J. Pocher, W.F. Volbach, Die Kunst der Karolinger, C.H.Beck, 1969

Otto Pächt, Buchmalerei des Mittelalters, Prestel Verlag, 1984

Romanik, Scala, 2009

Rolf Toman, Romanesque, Könemann, 2004

Matthias Puhle, Otto der grosse Magdeburg und Europa, Verlag Philipp von Zabern.
 2001

Jane Geddes, Der Albani-Psalter, Schnell Steiner, 2005

Sabine Lata, Künstler im Mittelalter, E.A.Seemann, 2009

Rolf-Jürgen Grote. Vera Keller, Die Bilderdecke der Hildesheimer Michaeliskirche,
 Wenger-Stiftung für Denkmalpflege, 2002

Die Kunst der Romantik, Belser Verlag, Stuttgart, 2004

Schatzkammer Hildesheim, Bernhard Verlag, 1993

C. Höhl, M. Brandt, K. Bernhard Kruse, Thomas Scharf-Wrede, World Heritage Hildesheim Cathedral and its Treasures, Bernhard. Medien, Schnell Steiner, 2007

Das Sakramentar von St. Gereon, Piper-B cherei, München, 1963

VATICANA, Belser Verlag, Köln, 1993

William J. Diebold, World and Image : Art of the Early Middle age. 600-1050 (Icon Edithions)

John Beokwith, Early Medieval Art : Carolingian, Ottonian, RomanesQue(World of Art)

Meyer Schapiro, Romanesque Architectural sculpture : The Charles Eliot Norton Lectures

Roger Stalley, Early medieval Architecture (Oxford History of art)

Colum Hourihane, Romanesque Art and Thought In the Twelfth century : Essays in Honor of Water Cahn (Index of christian Art o..)

Lawrence NeesEarly, Medieval Art (Oxford History of Art)

해외논문

1. Abglanz des Hildesheim - Romantik in Hildesheim
학술지명 : Munster
발행처 : Verlag schnell & Steiner GMBH
2001년 발행
2. Bernward von Hildesheim 960-1022
학술지명 : Ruperto Carola
1960년 발행
3. Die ausgeschiedene Vierung, eine Erfindung Bischof Bernwards von Hildesheim?
저자명 : Binding. G.

학술지명 : Wallraf Richartz Jahrbuch
2006

4. G nter Binding, Bischof Bernward als Architekt der Michaeliskirche in Hildesheim, Köln, 1987

5. Ursula Strom, Die Bronzet ren Bernwards zu Hildesheim, Der Freien Universit t Berlin, 1966

6. 신지니. 구약성서의 자연관과 성전은유: 창세기 2-3장을 중심으로, 이화여자대학교 석사 청구논문, 2008

6. 조수정, 초기 그리스도교 회화의 '마누스 데이(Manus Dei)' 도상연구,『미학 예술학 연구』32집, 2010

7. 김병용, 10세기 후반 제국과 교회의 유대에 관하여,『전남사학』, 20집,

8. 송남실, 로렌초 기베르티(Lorenzo Ghiberti)의〈천국의 문〉에 나타난 도상학적 의미, 2002

중세 채색필사본에서 나타나는 '요한묵시록'의 악마

'여인과 용', '두 짐승'을 중심으로

중세 채색필사본에서 나타나는 '요한묵시록'의 악마
'여인과 용', '두 짐승'을 중심으로

최경진(인천가톨릭대학교)

Ⅰ. 머리말

묵시문학으로는 유일하게 정경에 속하는 '요한묵시록'은 사도요한이 1세기 말경, 파트모스섬에 유배되었을 당시에 집필한 것으로 알려져 있다. 또한 '요한묵시록'은 난해한 상징적 언어들로 서술되었기 때문에 고대의 주석가들에서부터 오늘날에 이르기까지 다양한 관점으로 해석되고 있으며 현대의 문학과 예술을 통해 그 이름과 주제가 계속해서 다루어지고 있다.[1] 이 가운데 '요한묵시록'에 등장하는 악마는 하느님의 구원메시지를 실현시키기 위해 하느님에게 대적하는 상징적 매개체로 묵시록에서 매우 중요한 요소이다. '요한묵시록'에서 묘사된 짐승이나, 탕녀, 바빌론과 같은 악(惡)의 상징들은 묵시록이 집필되었을 당시 어두운 시대적 상황과 맞물려 생각할 수 있을 것이다. 로마의 네로황제와 도미티니아누스 황제가 집권하던 시대에는 그리스도인들에 대한 박해가 잔인하게 이루어졌고, 그 시대를 살아가는 그리스도인들에게는 구원의 메시지와 희망이 절실히 필요한 시대였다. '요한묵시록'은 저자와 집필시기에 대한 다양한 논의들이 이루어지고 있지만 정확한 근거가 새롭게 발견되지 않는 한, 현재 대부분의 학자들은 사도요한이 도미

[1] 이혜정, 요한묵시록의 여인에 대한 기호학적 분석, 이성과 신앙. 제52호, pp.67-112 수원가톨릭대학교 이성과신앙연구소, 2012.09, 69p.

티니아누스 통치 말년에 제작한 것으로 추정하고 있다.

천 년경, 그리스도교를 모범으로 살아갔던 사람들에게도 '요한묵시록'은 그들의 삶과 연결되는 긴밀한 주제였다. 요한이 묵시록에서 예언한 천년 왕국의 도래와 심판의 날이 임박하였다는 믿음이 그들 사이에서 생겨나기 시작했으며 따라서 묵시록적 악(惡)에 대한 불안감과 세상의 종말이라는 공포도 함께 찾아왔다.[2] 묵시록의 본문을 살펴보면 저자의 주된 관심이 종말론에 있었으며, 하느님 나라의 도래와 종국에는 악(惡)의 세력이 파멸한다는 것에 주제의 무게를 두고 있음을 확인할 수 있다.[3] 즉 저자는 묵시록에서 이 세상은 하느님의 진노가 크신 날(16,4)에 끝이 날 것이며 그리스도의 승리로 장식될 것임을 밝히고 있다. 때문에 묵시록에서 최후의 심판에 대한 묘사가 본문의 많은 부분을 차지하고 있으며, 그 가운데 종말론적 사건이 그 심판의 절정을 이루고 있는 것으로 짐작된다.[4] '요한묵시록'의 최후의 날 죄인들이 불과 유황이 타오르는 불 못에 던져지고, 선한 자들은 천국의 예루살렘에 들어간다는 내용은 중세를 살아가는 사람들에게 두려움과 회개하려는 마음을 안겨주었다.

중세의 서구유럽은 오랫동안 그리스도교라는 하나의 종교적 이념 아래 지배되어 왔으며 그리스도교의 형성 모체로 작용한 것은 중세의 교회였다. 당시의 교회는 중세 유럽사회 안에서 큰 영향력을 발휘하였으며, 종교적 울타리를 넘어 그들의 삶 전반에 영향을 미쳤다.[5] 이러한 중세시대에 제작된 채색 필사본 가운데 몇몇 필사본들은 '요한묵시록' 전반을 묘사하고 있어 묵시록적 악(惡)에 대한 중세인들의 관념과 주제의식을 고찰해 볼 수 있는 귀한 사례들로 여겨진다. 카롤링기 프랑스북부에서 제작된 트리어묵시록(Die Trierer Apokalypse)이나 오토기 라이헤나우 수도원(Monastic Island of Reichenau)에서 제작된 밤베르크묵시록(Die Bamberger Apokalyse), 11세기 스페인 지역에서 제작된 것으로 알려진 파쿤두

2) 폴 카루스, 악마의 역사, p199, 이지현옮김, 도서출판 더불어책, 2003.
3) 민병섭, 요한묵시록에 나타난 종말론 p13, 종교신학연구 5, 서강대학교종교신학연구소 1992.5, pp.207-222.
4) 앞의 책, p15.
5) 박명건, 중세유럽 마법의 역사적 변천 연구:악마적 마법 개념의 형성과정을 중심으로, 서울대학교대학원 석사논문, 1998, p6.

스묵시록(Die Facundus Apokalypse)은 같은 중세시대[6]에도 지역과 시기에 따라 악(惡)에 대한 중세인들의 서로 다른 관념과 생각들을 잘 드러내주는 필사본들이다. 따라서 본 논문은 중세시대에 제작된 필사본들 가운데 묵시록적 악(惡)이라는 동일한 테마를 갖고 있는 세 필사본을(트리어, 밤베르크, 파쿤두스) 비교, 분석하여 그들이 악(惡)을 어떻게 받아들이고, 이미지화 하여 표현하였는지 조명해 볼 것이다. 특히 '요한묵시록'에 묘사된 악(惡)에 대한 서술 가운데 여인과 용(12,1~18), 두 짐승(13,1~18)의 주제를 묘사한 도판들의 공통점과 차이점을 살펴보고, 묵시록적 악(惡)을 조명하여 천 년경의 중세를 살아가는 사람들에게 '요한묵시록'이라는 테마가 어떻게 받아들여졌는지 고찰해보고자 한다.

II. '요한묵시록'에 등장하는 악마

'요한묵시록'은 그 어떤 성서의 내용보다 치열한 악마와의 전투가 묘사되어있다. 묵시록에서 미카엘과 그의 천사들은 악마와 그의 부하들을 하늘로부터 던져버리며, 최후의 심판에 악마는 파멸되고 영원히 지옥으로 던져진다. 묵시록의 악마는 강한 존재감을 드러내며 묵시록을 읽는 독자들로 하여금 끝없는 긴장감과 생생한 공포를 불러일으킨다. 악마(Diable)는 그리스어와 히브리어의 어원이 말해주듯, '분열자'이며 '적대자'를 뜻한다.[7] 하느님과 인간을 매개하는 중간자로서 신의 피조물이면서도, 하느님에게 대적하여 그와 동등한 자가 되고자 했던 '루시퍼'라는 이름의 악마는 하느님의 나라에서 추방되었음에도 불구하고 여전히 불멸성을 지닌 존재로서 인간의 주변을 배회한다. 그리고 신의 권능을 부정하고 악(惡)을 창조하여 인간에게 죄를 짓도록 조장한다.[8] 사실 이러한 악마는 그리스도교의 역사가 시작되기 이전부터 존재해왔는데, 기원전 악마를 숭배하는 집단들이 인신공회(human sacrifice, 人身供犧)[9]나 식인풍습 등을 통하여 악마를 우상화했던

6) 중세시대는 일반적으로 4세기부터 동로마제국의 멸망 후인 1453년으로 보고 있다.
7) 재인용, 신은영, 중세극에 나타난 악마, p1, 프랑스고전문학연구. 14호, 한국 프랑스고전문학회, pp44-65, 원문 G.Minois, Le diable, p5.
8) 앞의 논문, p1.
9) 페루·잉카·고대이집트·메소포타미아·팔레스타인·이란·인도·그리스·로마·중국 등 고대 문명의 발상지에서는 대부분 인신공회가 있었던 것으로 알려져 있다.

역사적 근거들을 다양한 사료를 통해 확인 할 수 있다.[10) 고대의 이집트에서는 세트(Seth)라는 사악한 죽음의 신에 대한 이집트인들의 숭배의식을 찾아볼 수 있으며, 그리스 사람들은 철학저 관점에서 악(惡)의 기원과 본질에 대해 최초의 의문을 제기하였고, 그들의 신화, 전설과 함께 타(他) 문화(미케네, 미노아, 펠라스기 등)를 흡수하여 악(惡)의 존재와 본질에 대한 사상과 관점들을 펼쳐나갔다.[11)

그리스도교의 역사 속에서 악(惡)이 등장하기 시작한 것은 구약의 시대부터였다. 구약에서 악(惡)은 아담과 이브가 뱀의 유혹으로 죄를 짓게 되는 창세기에서 최초로 등장하며, 이 외에도 구약의 곳곳에서(카인과 아벨, 소돔과 고모라, 욥기 등) 악(惡)에 대한 구절을 찾아볼 수 있다. 서구 유럽의 중세초기 문화는 수도원이 독점하는 문화였고, 그 시대의 악마론 또한 사막교부들의 가르침에 깊은 영향을 받았다.[12) 초기 그리스도교 교부들에게 악(惡)이란 실재하는 무엇이 아니라 선(善)과 질서의 결여, 구원의 부정적이고 어두운 측면에 지나지 않았으나[13) 하느님에 대한 악마의 종속 여부와 독립에 대한 문제가 점차 신학논쟁의 주제가 되었으며, 이윽고 교부들은 이 문제에 대해 악마를 타락한 천사로 정의내리는 방향으로 나아갔다.[14) 그 후, 신약을 중심으로 하는 그리스도교에서 악(惡)의 존재와 중요성을 부정하는 일은 사도들의 가르침을 부정하는 것이었고 따라서 악(惡)을 배제한 그리스도교리는 지적으로도 일관성을 잃게 되는 것이었다. 신약에 이르러 악(惡)은 매우 상세하게 묘사되었으며 악마의 역할 또한 더욱 두드러지게 나타난다. 악마는 예수님을 광야에서 유혹하거나, 사람들의 몸에 들어가 부마(付魔)의 상태를 일으키고, 예수님의 제자였던 유다를 유혹하여 그를 배신하게 하는 등 다양한 행위와 방법으로 하느님과 인간의 사이를 갈라놓아 하느님의 구원 사업을 방해하는 적대자로서 등장하게 된다. 이 가운데 구약과 신약을 통틀어 악(惡)에 대한 서술과 상세한 묘사가 가장 방대하게 다뤄지는 부분은 '요한묵시록'이다. 이것은 묵시록의 저자가 서술의 중점을 종말론에 두고 있었으며, 종말론적 사고는 하느님의 심판과 구원이라는 중대한 주제로부터 비롯된 만큼 본

10) 악마의 역사, p22-29.
11) 제프리버튼 러셀, 데블, p152, 김영범 역, 르네상스, 2006.
12) 제프리버튼 러셀, 루시퍼, p119, 김영범 역, 르네상스, 2006.
13) 신은영, 중세극에 나타난 악마, p2.
14) 제프리버튼 러셀, 데블, p35, 김영범 역, 르네상스, 2006.

문에서 악마의 역할이 매우 중요한 위치를 차지하고 있음을 알 수 있다. 새로운 천년이 다가오는 9세기에 이르러 예술과 문학에서 점차 묵시록적 악마의 재현이 극화되었고, 사실적으로 묘사되었다. 그 후 악마에 대한 재현은 수와 다양성 면에서 빠르게 증가했다. 이러한 이유로는 악마의 세력이 두드러진 역할을 하는 설교나 성자의 삶에 대한 이야기가 당시에 인기를 끌었기 때문이다.[15] 종말론에 대하여 중세의 사람들은 그리스도 강생 천년 후인 1000년에 종말이 올 것이라 예언했고, 또는 그리스도의 수난 천년 후인 1033년에 그렇게 될 것이라 예측했다.[16] 또한 중세의 묵시록적 세계관 가운데 적(敵)그리스도(Anti-Christ)라는 개념이 등장했으며, 적그리스도는 10세기 이래 신학자들의 관심을 불러일으켰던 논제이자 민중문화의 단골 주제로 설교, 시, 이야기, 연극 등에서 곧잘 다루어졌다.[17] 악마는 중세 초기부터 12세기까지 서구 유럽의 그리스도교 문화에 통합되어 있던 신학적 성찰의 대상이자 수도승들의 이야기, 종교적 조형 예술에 등장하는 초자연적 존재, 혹은 여타 종교와 관련된 민간에 널리 퍼져 있던 미신적 신앙의 대상이었으며[18] 특히 묵시록의 악마는 종말론에 입각하여 그 역할과 중요성이 확장되었다. 천 년경의 사람들은 문맹자가 많았고, 그들이 자신이 살고 있던 시대에 묵시록적 종말론을 정확히 이해하고 있었다고는 결론짓기 쉽지 않다. 그러나 이들은 교회의 설교, 성당의 최후의 심판을 주제로 하는 팀파늄이나 조각, 그리고 당시의 민중문화와 시대적 상황 속에서 자연스럽게 종말론적 분위기를 감지할 수 있었을 것으로 추측된다.

'요한묵시록'에는 악마와 악(惡)의 세력을 상징하는 동물이나 곤충을 비롯해 다양한 동물 및 생물들이 등장한다. 본문에는 어린양(29), 생물들(20), 사자(6), 짐승(38), 말(16), 전갈(3), 뱀(5), 새(3) 그리고 개와 개구리, 메뚜기 등이 묘사되어있으며,[19] 이 가운데 악(惡)을 상징하는 동물들은 선(善)을 상징하는 동물들과 대비되어 묵시록을 이해하는데 매우 중요한 위치를 차지한다. 묵시록에서 어린양의 경우는 선(善)을 상징하는 그리스도로 나타나며, 신화적인 동물인 용은 하느님에게 반대하는 악(惡)의 우두머리이자, 악(惡)

15) 루시퍼, p172.
16) 제프리리처스, 중세의 소외집단, p14, 유희수외 옮김. 도서출판 느티나무 2003
17) 앞의 책, p14
18) 신은영 논문, p2
19) 허규, 요한묵시록과 그 해석 p22, 신학과 사상, 2014.74호, pp.11-54.

의 세력을 나타낸다. 또한 묵시록 20장 2절에는 악마, 용, 뱀, 이 세 가지가 악(惡)의 상징으로서 동일시된다. 묵시록 12장의 '용'과 13장의 '짐승'은 적그리스도와 직접적으로 연관되어 있다. '용'은 악마로, '짐승'은 그의 부하로 간주되고, 이들은 묵시록에 묘사되어 있는 악(惡)을 총칭적으로 대변하는 중요한 존재이다. 묵시록 12장에서 '용'은 여인이 낳은 아이를 해하려 하며 미카엘 대천사와 전투를 벌인다.[20] 이 '용'은 붉은 몸통과 날카로운 꼬리, 머리는 일곱이며 뿔은 열 개가 달린 모습으로 옛날의 뱀, 악마, 사탄으로서 그 특성이 묵시록에 자세히 서술되어 있다.[21] 즉, 용(악마)은 구약의 창세기에 아담과 이브를 유혹했던 유혹자인 뱀, 하느님과 그의 피조물인 사람들을 공격함으로써 하느님과의 계약을 깨뜨리려는 파괴자, 다른 한편으로는 우상숭배를 조장하는 미혹자로 인간들에게 혼돈을 불러일으키고 삶의 목적을 흩트려 놓는 존재인 것이다.[22] 묵시록 13장에 서술된 '두 짐승'(13,1~18)은 그리스도에 대항한 마지막 싸움에서 이 용(악마)을 도운 조력자들로 가장 잘 알려져 있기도 하다. 아울러 색을 통한 상징적 해석은 악(惡)의 세력들인 용과 두 짐승의 특성을 조명하는데 중요한 역할을 하고 있다. 색채 가운데 묵시록에서 가장 많이 언급되는 것은 흰색인데 이 색은 그리스도와 깊은 연관성을 갖는다.(6,11; 7,9; 9,14) 또한 흰색은 신약성경에서 24번 사용되었고 묵시록에서는 15번이나 언급된다. 반대로 그리스도교의 전통에서 악마의 색은 붉은색 혹은 검은색으로 나타난다. 붉은색은 탕녀의 색, 탕녀가 타고 있는 짐승과 용의 색으로 잔인함과 인간의 생명을 앗아간다는 의미이다.[23] 검은색은 종말을 나타내는데 사용되며 부정적인 의미를 지닌다. 이것은 하느님의 나라에 대적하는 어둠의 군주로서 악마가 갇혀 있었던 지하세계와 관련이 있는 것으로 추측된다. 신약의 중심 테마인 두 개의 왕국, 즉 빛과 어둠 사이의 투쟁은 선(善)을 흰색으로 악(惡)을 검은색으로 묘사하였으며 훗날 검은색은 악마의 색으로 고착화 되었다. 이러한 색들은 단지 미학적인 차원을 넘어서 "시각적인 감각을 뛰어넘어 상징을 규정하는 질적인 비약을 일으키고, 색들은(환시) 질적인 차원, 곧 지성적인 용어로 묵시록이 해석될 수 있도록 발전시킨다.[24] 묵시록에 등장하는 악마와 악(惡)의 세력들은 '요한묵시록'의 문체적

20) 요한묵시록 12,1~18참조.
21) 요한묵시록 12,9참조.
22) 안병철, 요한묵시록I, pp331-334, 가톨릭대학교출판부, 2001.
23) 허규, 요한묵시록과 그 해석, p27.
24) 앞의 논문 재인용 p26, 원문Vanni, Apocalisse, p49.

특징인 난해한 상징적 서술들로 인하여 해석적 어려움이 따른다. 오늘날까지 많은 주석 가들과 학자들이 묵시록적 상징에 대한 다양한 의견과 해석을 제시하고 있지만 그 어떤 해석도 묵시록에서 나타나는 상징들을 완전하거나 명확하게 밝혀냈다고 단언하기는 어렵다. 때문에 여전히 묵시록의 상징에 대한 논의는 다양한 방식으로 해석이 가능하다. 다만 묵시록의 해석에 있어서 많은 학자들이 접근하고 있는 방법은 구약과 신약 그리고 유다이즘과 그리스-로마의 환경에 대한 이해를 통해 고찰하는 것이다.[25] 묵시록의 악마 또한 구약, 신약과의 연계성, 그리고 고대 그리스-로마의 환경, 묵시록이 집필되었을 당시의 시대적 배경을 통해 고찰해 볼 수 있을 것이다.

III. 세 필사본(트리어, 밤베르크, 파쿤두스)에서 나타나는 악마

'요한묵시록'에서 악(惡)은 다양한 묘사로 등장한다. 거짓예언자, 마술쟁이, 우상숭배자, 탕녀, 용, 짐승, 뱀, 메뚜기 등과 같이 형상을 지닌 존재로 표현되거나 간음, 거짓말, 살인, 마술, 도둑질, 역겨운 행위 등 선(善)한 행동과 대립되는 악(惡)한 행동으로 묘사되는 경우도 있다. 재앙과 흑사병과 같은 부정적인 현상이나 질병으로, 저승, 유황 못, 지하 등과 같이 악(惡)의 장소로도 나타난다. 본 장에서는 중세시대에 제작된 세 필사본의 이미지를 비교하여 악(惡)의 조형적 특성을 조명해 보고자 한다. 세 필사본은 포괄적으로는 모두 중세시대에 제작되었으나 트리어묵시록은 약 800년대,[26] 밤베르크묵시록은 1000~1020년경, 파쿤두스묵시록은 1047년에 제작된 것으로 알려져 있다.[27] 세 필사본들은 제작된 시기와 장소가 다르기 때문에 도상마다 고유한 조형적 특성을 보이고 있으며, 묵시록의 악(惡)이라는 동일한 테마도 필사본마다 뚜렷한 조형적 차이점이 드러난다.

카롤링기의 트리어묵시록은 9세기 초 프랑스북부에서 제작된 것으로 알려져 있으나 출처에 대한 단서는 명확하지 않다. 그러나 필사본의 도상에서 묘사된 프랑크왕국의 갑

25) 허규, 요한묵시록과 그 해석, p44.
26) http://sciencev1.orf.at/science/gastgeber/30242
27) http://www.johannesoffenbarung.ch/bilderzyklen/facundus.php

옷과 이미지의 조형적 특성은 이 필사본의 제작 연대를 카롤링 시대로 추정할 수 있는 중요한 요소이다.[28] 트리어묵시록은 카롤링 시대를 통틀어 묵시록 전반이 묘사된 가장 오래된 필사본으로서 귀중한 역사적 가치를 지닌다.[29] 밤베르크묵시록은 오토기의 대표적인 필사본 가운데 하나로 당시의 문화와 예술을 반영하는 중세 필사본의 완벽한 예시이다. 오토왕조는 카롤링 왕국의 쇠퇴 후에 서구 유럽의 정치적 통합과 함께 제국 개념을 재정립하고, 교회의 개혁 등을 이뤄 내면서 문화적으로 발돋움 하는 시대를 일궈냈다. 밤베르크묵시록의 제작 연대는 대략 1000년에서 1020년 사이로 추정되며 이 필사본의 주문자에 대한 결정적인 단서는 확정적이지 않다. 그러나 많은 학자들은 오토 3세에 의하여 주문이 이루어졌을 것으로 보고 있으며 오토 3세의 사후 하인리히 2세에 의해 필사본이 완성되었을 것으로 추측하고 있다.[30] 하인리히 2세는 자신의 왕비 크니쿤데와 함께 이 필사본을 밤베르크 교구성당인 스테판 성당(St. Stephan)에 헌정하였다. 한편 스페인은 10세기 이전 서구유럽의 그리스도교왕국 가운데서 '요한묵시록'에 의거한 묵시신앙이 매우 강하게 대두된 곳이며 그들의 묵시신앙의 핵심은 천년왕국설(millennialism)[31]에 의한 종말론이었다. 수도사이자 신학자였던 베아투스(Beatus 730~798)가 필사한 베아투스묵시록(Apcalypse de Beatus)은 그가 스페인의 북부 리에바나(Liébana)의 작은 수도원에 은거하면서 고대 교부들의 묵시록 원문을 연구하고, 주석을 달아 776년~786년 사이에 제작했을 것으로 추정되나 원본은 소실되었다.[32] 그 후 스페인에서는 이것을 원형으로 하는 사본들이 지속적으로 필사되었으며 북부스페인을 넘어 프랑스까지 퍼져나갔다. 베아투스묵시록을 사본으로 전해지는 필사본은 총 35 종류로 그 가운데 세밀화가 들어간 것은 26종류이다.[33] 그 필사본들을 총칭하여 베아투스묵시록 주해서(Beatus Commenary on the Apocalypse)라 하는데[34] 파쿤두스묵시록은 26종류의 채색필사본 가운데 하나이다. 이 필사본은 수도사 파쿤두스에 의해 1047년 완성된 것으로 알려져있으며, 주해서 가운데 최

28) http://sciencev1.orf.at/science/gastgeber/30242
29) http://www.johannesoffenbarung.ch/bilderzyklen/trierer1.php
30) http://www.faksimile.de/unter_der_lupe/index.php?we_objectID=11
31) 장록희 논문재인용, p6, 스페인의 묵시록 사본삽화 연구-모르간 베아투스(Morgan Beatus)를 중심으로 미술사학연구회,미술사학보 2000,3. 원문/H.Focillon,L'An Mil, Armand Colin, 1952.
32) 앞의 논문, p6.
33) 앞의 논문, p7.
34) 앞의 논문, p7.

고의 예술적 가치를 지닌 것으로 평가된다.[35] 세 필사본에 묘사된 악마는 각각 여러 도판에 걸쳐 다양하게 표현되었다. 특히 묵시록 12장 여인과 용의 구절에 묘사된 악마 '용'과 13장의 악마의 세력들인 '두 짐승'을 묘사한 도판들은 묵시록적 악(惡)에 대한 서로 다른 특성이 잘 드러나고 있으며, 이들이 받아들인 악(惡)에 대한 관념들을 심층적으로 고찰해 볼 수 있는 중요한 도판들이다.

1. 여인과 용 (12,1~18)

1. 그리고 하늘에 큰 표징이 나타났습니다. 태양을 입고 발밑에 달을 두고 머리에 열두 개 별로 된 관을 쓴 여인이 나타난 것입니다. 2. 그 여인은 아기를 배고 있었는데, 해산의 진통과 괴로움으로 울부짖고 있었습니다. 3. 또 다른 표징이 하늘에 나타났습니다. 크고 붉은 용인데, 머리가 일곱이고 뿔이 열이었으며 일곱 머리에는 모두 작은 관을 쓰고 있었습니다. 4. 용의 꼬리가 하늘의 별 삼분의 일을 휩쓸어 땅으로 내던졌습니다. 그 용은 해산하기만 하면 아이를 삼켜 버리려고, 이제 막 해산하려는 그 여인 앞에서 지켜 서 있었습니다.(후략)

트리어묵시록에서 여인과 용은 세 도판(도판1,2,3)에 걸쳐 묘사되었다. 밤베르크묵시록 역시 세 도판(도판4,5,6)으로 나누어서 표현되었고, 파쿤두스묵시록에서는 두 페이지가 합쳐진 하나의 큰 화면(도판7)으로 이루어져있다. 묵시록 12장 3절에는 용의 외형을 확인할 수 있는 구절이 상세히 서술되어 있다. 즉 묵시록에서 용의 몸통은 붉은 색으로 머리가 일곱이고 뿔은 열 개, 그리고 그 일곱 머리에는 작은 관을 쓰고 있는 모습이다. 또한 묵시록 12장 4~18절 에서는 용이 취하는 세 가지의 대표적인 행동들이 묘사되어 있다. 첫째, 용은 여인이 낳은 아이를 해하려 하고,(12,4) 여인이 피신하자, 둘째, 미카엘 대천사와 그의 부하들에게 대항하여 하늘에서 치열한 전투를 벌인다.(12,7) 그 후 이 전투에서 패한 용은 세 번째로 여인을 뒤쫓아가 강물 같은 물을 입에서 뿜어내며 여인을 휩쓸어 버리려 한다.(12,13~16) 트리어묵시록과 밤베르크묵시록에서는 용의 외형과 행동을 세 도판으로 나누어 묘사하였고 파쿤두스묵시록에서는 하나의 화면에 용을 묘사하였다.

35) http://www.johannesoffenbarung.ch/bilderzyklen/facundus.php

트리어묵시록

도판 1 Weib und der Drache/ Folio 37r of the Trier Apocalypse. Trier Stadtbibliothek MS A.31/ 800-850

도판 2 Kampf Michaels und seiner Engel mit dem Drachen/ Folio 38r of the Trier Apocalypse. Trier Stadtbibliothek MS A.31/ 800-850

도판 3 Drachen verfolgt die schwangere Frau/Folio 39r of the Trier Apocalypse. Trier Stadtbibliothek MS A.31/ 800-850

도판 1의 용은 요한묵시록의 12,1~5의 장면을 묘사하고 있으며 특히 12,3 구절을 강조하여 하늘에서 등장하고 있는 것처럼 표현되었다. 상단에 배치된 용은 여인을 향해 다가가고 있는 모습이며 여인은 두발을 딛고 서서 정면을 향하고 있지만 고개와 시선은 용을 향해 있다. 용의 외형은 두 날개를 펼친 채 똬리를 틀고 있고, 상체 앞부분에 작은 머리들이 달려있으나 그 길이가 매우 짧아 용의 완전한 일부처럼 보인다. 용과 여인의 아래로는 창과 방패를 들고 있는 네 명의 기사들과 사도요한이 서있다. 이 기사들은 화면에서 오른쪽(기사들의 입장에서는 앞쪽)을 향해 일렬종대로 서있는 모습으로 앞으로 일어날 미카엘 대천사와 용의 전투(12,7)를 암시하고자 한 듯하며, 사도요한은 이러한 장면을 목격하고 있다.

도판 2에서 용은 이미 추락하고 있는 것으로 보아 하늘에서의 전투에서 패배한 이후로 보인다. 도판 2의 용은 도판 1의 용과 외형적 특징이 유사하다. 즉 도판 1의 용과 같이 날개가 있으며 똬리를 틀고 머리에는 가시가 돋아난 것과 같은 열 개의 뿔이, 용의 상체에는 작은 여섯 머리들이 달려있다. 용과 함께 추락하고 있는 다섯 명의 인물들은 위에서부터 아래로 화면 구성의 절반이 넘는 비중을 차지하고 있으며 땅으로 떨어지는 순간이 묘사되었다. 그들은 상단 오른쪽에 표현된 천사들과 외형적 차이점이 크게 드러나지는 않지만 용과 함께 아래로 추락하는 것으로 보아 용의 부하들인 것을 예측하게 해준다. 도판 2

에서 미카엘 대천사를 포함한 총 9명의 천사들은 상단 오른쪽에 모여 있고, 앞에 창을 들고 있는 두 천사를 제외하면 대부분 머리와 후광만이 표현되어 있다. 앞의 두 천사들은 각각의 창으로 용의 머리와 목을 찌르고 있다. 이 장면에서도 사도요한이 등장하여 전투를 목격하는 목격자로서 묘사되어 있다. 도판 2에서 등장하는 수많은 등장인물들을 살펴보면 미카엘 대천사와 용의 전투는 트리어묵시록에서 매우 중요한 주제였던 것으로 추측된다. 도판 3의 용 또한 두 날개를 펼치고 있고, 묵시록에서 묘사된 뿔은 도판의 열악한 상태로 인하여 명확하게 드러나지는 않지만 똬리를 틀고 있으며, 상체에 여섯 개의 작은 머리가 달려있다. 마찬가지로 도판1과 2에 묘사된 용과 외형적인 형태가 매우 유사하다. 도판 3의 용은 중앙에 위치하고 있으며, 몸통은 S자의 형태가 비스듬하게 옆으로 누워 있는 것과 같이 구불거리고 있고, 꼬리는 아래를 향한다. 독특한 표현은 땅에 대한 묘사이다. 용의 입에서 뿜어져 나오는 물을 따라 내려가 보면, 사람으로 의인화 된 땅이 용이 내뿜는 물을 마셔버리는 듯한 인상을 준다. 도판 3에서 여인은 용을 피해 멀리 달아나고 있는 것처럼 보인다. 트리어묵시록의 용은 형태와 색채에 있어서 카롤링 필사본의 회화적 특징들이 보이며, 그 외에 다양한 등장인물과 의인화된 땅과 같은 표현이 흥미롭다.

밤베르크묵시록

도판 4 The Woman and the dragon/ Folio 29v of the Bamberg Apocalypse. Bamberg, Staatsbibliothek, MS A. II. 42./um 1000

도판 5 St.Michael fights the Dragon/ Folio 30v of the Bamberg Apocalypse. Bamberg, Staatsbibliothek, MS A. II. 42./um 1000

도판 6 The dragon pursuing the woman in the wilderness/ Folio 31v of the Bamberg Apocalypse (Bamberg, Staatsbibliothek, MS A. II. 42)/um 1000

도판 4의 용은 하단에 배치되어 있고, 용의 머리 뒤로 작은 여섯 개의 머리에 달린 뿔의 묘사가 정확하게 표현되었다. 아울러 이 작은 여섯 머리들은 각각 눈과 입이 표현되어 독립적인 생명체처럼 보인다. 도판 4의 용은 똬리를 튼 채, 뒤를 돌아 사내아이를 낚아채려는 순간(12,4~5)을 그리고 있다. 도판에는 여인과 용 이외에 상단의 성전과 계약 궤, 그리고 여인에 의해 들어 올려진 벌거벗은 사내아이가 묘사되어 있다. 용의 전체적인 몸통은 오른쪽을 향하지만 목을 틀어 상체는 여인과 사내아이를 향하고 있고, 몸통의 중간 지점에서 똬리를 한번 틀어 꼬리가 왼쪽 아래로 향해 있는 모습이다. 용은 화려한 날개와 날카로운 발톱, 뾰족한 꼬리를 지니고 있고 여인과 사내아이를 향해 공격하려는 듯 노려보며 입을 벌려 붉은 혀를 내밀고 있다. 용의 몸통은 붉은색, 푸른색, 녹색 등이 반복적으로 사용되어 채색되었다. 도판 4의 용은 '요한묵시록'의 12장에 등장하는 용에 대한 묘사를 충실히 반영하여 용의 외형적 특징이 명확하고 섬세하게 표현되었고, 사내아이를 집어삼키려는 드라마틱한 순간을 강조하고자 했다. 도판 5는 상단과 하단으로 나눠지면서 좌우 대칭이 정확하게 드러나는데 상단에는 천사, 하단에는 두 마리의 용이 묘사되어 있다. 상단의 천사들은 대칭을 이루면서 안정된 통일감이 느껴지며 하단의 뿔이 달린 용들의 꼬리에서부터 머리까지의 이어지는 윤곽선들을 따라가 보면 상단의 천사들보다 더 완벽한 대칭을 이루고 있는 점이 확인된다. 용들의 머리는 위를 향해 입을 벌리고 있는 동시에 앞발도 위를 향해 들어 올리고 있다. 그들의 몸통은 붉은색, 녹색 등의 색으로 이루어져 있고, 검은색의 굵은 외곽선으로 인해 형태가 강조되어 보인다. 전체적인 화면의 구성은 용의 시선이 위의 천사를 노려보듯 응시하고 있으며, 들어 올린 앞발로 위에서 창으로 내리치는 천사들의 공격을 막아내려는 듯 보인다. 도판 5에서 미카엘과 용의 전투는 과감한 생략을 통해서 강조되었으며, 도상들이 완벽에 가까운 좌우 대칭을 이루기 때문에 그림 전체에 상당한 안정감이 느껴진다. 도판 6의 용은 하단에 위치해 있다. 상단의 여인은 수평으로 몸을 곧게 뺄고 두 날개를 펴서 앞으로 나아가려는 인상을 준다. 여인의 아래에는 바위처럼 보이는 형체가(길이가 여인의 가슴에서부터 발목에 이르기까지)떠있고, 그 아래로 목을 틀어 여인을 향하고 있는 큰 용이 보인다. 그는 여인을 향해 노려보며 입을 크게 벌리고 있는데, 입속에서 뿜어져 나오는 굵은 물줄기가 여인의 배 아래에 위치한 바위까지 이르고 있다. 용의 두 앞발은 살짝 구부려 바닥을 향해 있고 앞발에서부터 뻗어 나온 양 날개가 보인다. 날개로 이어지는 몸통의 중

앙은 아래로 향하면서 바닥에 닿았다가 똬리를 틀어 위로 올리고 있다. 그 뒤로 이어지는 몸통은 똬리를 두 번 틀고 바닥으로 내리면서 꼬리는 오른쪽 바닥을 향한다. 도판 4의 용처럼 큰 머리 뒤로 뿔이 난 여섯 개의 작은 머리들이 달려있어 외형적으로 도판 4와 매우 유사하다. 그러나 채색에 있어서는 다른 차이점이 보인다. 도판 6의 용은 금색에 가까운 노란색과 짙푸른(먹색)색으로 화려하게 표현되었다. 용의 등은 짙푸른 색 위로 노란색으로 작은 동그라미들이 반복적으로 그려져 있고 배는 전체적으로 밝은 노란색이 칠해져 있으며 그보다 더 밝은 색으로 여러 개의 동그라미가 그려져 있다. 용의 형태는 곡선이 많이 강조되어 움직임이 활발해 보인다. 밤베르크묵시록의 용은 정확하고 섬세한 묘사와 세련된 색채가 특징적이다. 또한 화면의 구성에 있어서 상단과 하단으로 선악을 명확하게 구분하고, 다른 요소들의 생략을 통해 악(惡)이 강조되었다. 도판(4,5,6) 속 용(악마)은 그 외형과 특성이 묵시록의 구절을 충실히 반영한 결과라는 것을 알 수 있게 한다. 용의 자세하고 세밀한 표현들과 정돈된 구성은 도판 전체에 안정감과 통일감을 이루고 있다.

파쿤두스 묵시록

트리어묵시록과 밤베르크 묵시록에서 여인과 용의 구절이 3장면에 걸쳐 묘사 되었다면 파쿤두묵시록에서는 두 페이지가 합쳐진 하나의 큰 화면으로 용이 강조되어 표현되었으며 여인과 용에 대한 주제는 파쿤두스 묵시록에서도 대단히 중요했던 것으로 보인다. 도판 7의 붉은 용은 화면 전체에 거대하게 그려져 있고, 서로 제각

도판 7 Français : Facundus, pour Ferdinand ler de Castille et Leon et la reine Sancha/ "fr:" La Femme et le Dragon (Vue partielle de la double page). Apoc. XI/ 295 x 450 mm/ Madrid, Biblioteca Nacional, Ms Vit.14.2, f 186v-187/1047

각인 용의 일곱 머리들의 방향은 상단 왼쪽의 여인을 향하거나 상단 중앙의 천사들에게 대적하기도 하며 한편으론 왼쪽 가장자리에 위치한 김은 악마와 조우하는 것처럼 보

이기도 한다. 도판 7은 상단 왼쪽에는 여인, 가장 오른쪽에는 천국 혹은 성스러운 장소, 그 아래는 지옥을 묘사하여 한 화면 안에 여인과 용의 구절이 모두 묘사되었다. 도상들의 움직임이 다양하고, 전체적으로 색의 대비 또한 강렬한 것이 인상적이다. 붉은 용만큼 검은 날개를 가진 악마의 표현도 독특한데, 이 악마는 검은색 바탕에 얇고 밝은 윤곽선으로만 형태를 묘사하여 기괴한 느낌을 더해주고 있다. 도판의 용의 외형을 자세히 관찰해보면 용의 일곱 머리들은 생명체가 있는 것처럼 생생하게 표현되었고 중간에 하나의 큰 똬리로 묶여져 몸통은 하나이다. 화면에서 용은 여러 개의 머리가 달려있는 구불거리는 거대한 몸통과 함께 강렬한 색상들(붉은색, 흰색, 검은색)이 선명한 대비감을 이루고 있다. 용의 머리는 둥그런 금관을 두르고 있고 노란 뿔과 검은 뿔이 달려있으며 머리와 몸통에 얇은 선들로 뱀의 비늘과 같은 문양이 디테일하게 묘사되었다. 구불거리며 뒤엉켜 제각각 다른 방향을 향하고 있는 용의 머리들은 혼란스러움을 자초하는 악마의 특성이 반영된 듯하며 그 뒤로 이어지는 용의 몸통은 중앙에서 매듭을 묶은 것과 같이 하나로 연결되어 꼬리가 화면 끝까지 이어진다. 전체적으로 용의 외형은 기형적인 요소가 두드러지게 묘사되었다. 파쿤두스묵시록의 용은 전체 페이지를 차지할 만큼 크게 그려졌으며 강렬한 색의 대비, 공포스럽고 기형적인 외형을 강조하여 악(惡)의 특성에 초점을 맞추고 있는 것으로 보인다.

종합해 보면 트리어묵시록과 밤베르크묵시록은 여인과 용의 대한 주제를 세 도판에 나누어서 묵시록 속의 용을 표현하고자 한 점은 공통된다. 그러나 트리어묵시록에서는 악(惡)으로 상징되는 용이 다른 등장인물들과 함께 유사한 크기로 표현되었다. 때문에 트리어묵시록에서 악(惡)은 묵시록 여인과 용의 전체 구절을 주목하여 이야기를 전달하려는 설명적인 메시지로 강하게 와 닿는다. 하늘에서 등장하는 용이 미카엘 대천사와 싸워 추락하는 장면, 그리고 여인을 뒤쫓아가 헤아려 하는 순간 땅이 도와 물을 마셔버리는 장면 등은 카롤링적 회화의 특성을 잘 드러내주고 있다. 반면 밤베르크묵시록의 도판들은 상단과 하단을 분명하게 나누어 선(善)과 악(惡)의 도상들을 분리하였고, 악(惡) 이외에 다른 요소들을 과감하게 생략하여 악(惡)을 강조하고 있다. 또한 다양한 인물들을 배치하여 트리어묵시록에 묘사된 악(惡)처럼 묵시록의 구절을 전달하려는 의도보다는 악(惡)의 외형적 특성을 강조하여 성경의 구절을 밝히고 있다.

즉 용의 자세하고 세밀한 외형이 묵시록에 서술된 용(악마)을 충실히 반영하고 있는 것이다. 또한 이 용들은 각각의 도판에서 색채와 형태를 통해 세련된 통일감을 이루고 있다. 파쿤두스묵시록의 용은 두 필사본과는 다르게 하나의 화면으로 묘사하여 묵시록 12장에 묘사된 용의 행동과 외형을 드러내주고 있다. 흑적색의 강렬한 색채대비와 구불거리는 용의 움직임은 도판에서 기괴하고 공포스러운 용을 실제로 마주한 것만큼이나 두려운 마음을 갖게 한다. 이 용의 각각의 머리들은 도판 내에서 여인을 향하기도 하고, 천사들에게 대적하기도 하며, 검은 악마와 조우하기도 하면서 12장의 내용을 모두 한 장면에 묘사하고 있다. 파쿤두스묵시록이 제작되었을 당시에 이슬람 세력과 스페인의 관계를 살펴보면 이 무시무시한 용은 스페인을 공격하고 위협하던, 그들에게는 악(惡) 그 자체였던 이슬람 세력들을 상징하는 것으로 추측해볼 수도 있을 것이다.

2. 두 짐승 (13,1~18)

1. 나는 또 바다에서 짐승 하나가 올라오는 것을 보았습니다. 그 짐승은 뿔이 열이고 머리가 일곱이었으며, 열 개의 뿔에는 모두 작은 관을 쓰고 있었고 머리마다 하느님을 모독하는 이름들이 붙어 있었습니다. 2. 내가 본 그 짐승은 표범 같았는데, 발은 곰의 발 같았고 입은 사자의 입 같았습니다. 용이 그 짐승에게 자기 권능과 왕좌와 큰 권한을 주었습니다. 3. 그의 머리 가운데 하나가 상처를 입어 죽은 것 같았지만 그 치명적인 상처가 나았습니다. 그러자 온 땅이 놀라워하며 그 짐승을 따랐습니다. 4. 용이 그 짐승에게 권한을 주었으므로 사람들은 용에게 경배하였습니다. 또 짐승에게도 경배하며, "누가 이 짐승과 같으랴? 누가 이 짐승과 싸울 수 있으랴?"하고 말하였습니다. (중략) 11.나는 또 땅에서 다른 짐승 하나가 올라오는 것을 보았습니다. 그 짐승은 어린 양처럼 뿔이 둘이었는데 용처럼 말을 하였습니다. 12. 그리고 첫째 짐승의 모든 권한을 첫째 짐승이 보는 앞에서 행사하여, 치명상이 나은 그 첫째 짐승에게 온 땅과 땅의 주민들이 경배하게 만들었습니다. (후략)

트리어묵시록

트리어묵시록은 세 장의 도판으로 이 주제를 표현하였다. 도판 8에서 날개와 똬리를 틀어 구불거리는 용의 몸 아래로 바나에서 올라오고 있는 짐승이 보인다. 용의 외형은 앞

도판 8 Das erste Tier aus dem Meer/Folio 40r of the Trier Apocalypse. Trier Stadtbibliothek MS A.31/ 800-850

도판 9 Die Macht des Tieres aus dem Meer/Folio 41r of the Trier Apocalypse. Trier Stadtbibliothek MS A.31/ 800-850

도판 10 Das zweite Tier aus der Erde/ Folio 42r of the Trier Apocalypse. Trier Stadtbibliothek MS A.31/ 800-850

서 트리어 묵시록의 도판 1,2,3에 묘사된 용의 모습과 거의 동일하다. 용과는 다른 외모의 이 짐승은 두 앞발을 바닥에 딛고 있으며 단단한 체구를 갖고 있다. 오른쪽을 향해 있는 짐승의 머리 위로 열 개의 뿔을 묘사한 것과 같은 뾰족한 가시가 그려져 있고, 목에는 작은 여섯 머리들이 달려 있다. 도판 오른쪽 상단에 사도요한이, 그의 아래로는 열 명의 사람들이 서서 짐승을 바라보고 있다. 트리어묵시록에서 용과 짐승은 거의 같은 크기로 표현되었고, 용의 바로 아래 짐승을 그려 넣은 것은 용이 짐승에게 권한을 주는 묵시록의 대목을 강조하고자 했던 것으로 생각된다. 도판 8에서 사도요한 외에 이 장면을 목격하는 여러 명의 사람들을 묘사한 점은 우상숭배에 대한 구절을 생각나게 한다. 전체적으로 화면을 살펴보면 악마인 용과 그의 부하인 짐승, 악(惡)의 세력들을 숭배하는 사람들, 이 장면을 목격하는 사도요한이 묘사되었고 도상들은 어느 한쪽이 강조되기보다 서로 적절하게 배치되어 묵시록 13장 1~6의 구절을 자세히 설명 해주는 듯한 인상이 느껴진다. 바다에서 올라오는 짐승에 대한 묘사는 도판 9에서도 나타난다. 도판 9에서 짐승은 양쪽에 서 있는 많은 사람들 가운데 중앙에 자리하고 있다. 이 짐승은 앞서 도판 8의 짐승과 외형적인 면에서 크게 다르지 않기에 동일한 짐승인 바다에서 올라온 짐승으로 볼 수 있다. 도판에서 양쪽의 사람들은 짐승을 향해 있으며, 상단에서 사도요한이 이 장면을 바라보고 있는 것으로 보아 묵시록 13장 7~8을 묘사한 것으로 추측된다. 도판 9의 바다에서 올라온

짐승은 도판 8과 마찬가지로 여러 명의 등장인물로 인하여 우상숭배에 대한 이야기를 전달하려는 의도가 느껴진다. 도판 10은 두 마리의 짐승이 함께 묘사되었다. 도판의 하단 왼쪽에 도판 8,9에서 보았던 바다에서 올라온 짐승이 있고, 오른쪽 하단에는 땅에서 올라오는 짐승이 보인다. 땅에서 올라온 짐승은 바다에서 올라온 짐승과는 달리 두 개의 뿔을 갖고 있고, 외형은 용이나 뱀과 유사하며, 지하의 구렁에서 몸통을 구불거리며 기어 나오고 있다. 도판 10의 두 짐승은 묵시록의 13,11의 내용을 참고하여 바다에서 올라오는 짐승과 땅에서 올라오는 짐승의 서로 다른 외형을 표현한 것으로 생각된다. 도판에서 두 짐승을 가르는 중앙의 불기둥이 수직으로 치솟으며 상단에는 먹구름과 같은 검은 연기가 자욱하다. 도판 10도 도판 8,9와 마찬가지로 다수의 인물들이 등장한다. 오른쪽 상단에는 사도요한, 그리고 그의 아래로 7명의 사람들이 불기둥을 목격하고 있다. 상단 왼쪽의 집 혹은 성전처럼 보이는 장소에는 바다에서 올라온 짐승과 유사한 외형이 또다시 묘사되어 있는데, 이것은 우상숭배에 대한 구절을 재차 강조하여 묘사한 것으로 추측된다. 불기둥의 표현과 우상숭배의 장소를 묘사한 점이 독특하고 인상적이다.

밤베르크묵시록

도판 11 The Beast from the sea with seven heads/ Folio 32v of the Bamberg Apocalypse (Bamberg, Staatsbibliothek, MS A. Ⅱ. 42)/um 1000

도판 12 The horned beast(Das Tier mit zwei Hörnern)/Folio 33v of the Bamberg Apocalypse (Bamberg, Staatsbibliothek, MS A. Ⅱ. 42) /um 1000

밤베르크묵시록의 도판 11과 12는 전체 화면이 상단의 텍스트 부분과 하단의 도판 부분으로 구성되어 있다. 도판 11의 전체적인 장면은 요한이 바다에서 올라오는 짐승을 향해 있으며 사도 요한의 상반신 아래로 큰 물결로 보이는 여러 겹의 곡선이 하단의 오른쪽을 채우고 있다. 바다에서 올라온 짐승은 크고 두꺼운 몸통과 큰 머리 그리고 머리 뒤에 여섯 개의 작은 머리들과 열 개의 뿔을 갖고 있다. 짐승의 큰 머리 위에서부터 목까지는 사자나 동물의 갈기처럼 보이는 털이 밝은 갈색으로 칠해져있고, 얇은 선들로 명암을 주어 갈기를 세밀하게 묘사하였다. 또한 털의 끝 부분을 곡선으로 마무리하여 갈기가 더욱 풍성하게 보인다. 짐승의 눈은 검은색과 흰색이 대비되어 눈동자가 선명해 보이고 벌리고 있는 입 안으로부터 길고 가는 혀가 묘사되었다. 짐승의 몸통 중앙 부분은 검붉은 갈색이다. 두꺼운 몸통의 질감을 표현하기 위해 세 부분으로 나누어 세밀한 선들로 밀도와 명암을 주었다. 뾰족하고 날카로운 앞발과 짐승의 몸통은 검은 윤곽선이 많이 들어가 있어 결과적으로 짐승의 골격이 강조되었다. 이 짐승의 여섯 개의 작은 머리는 앞서 밤베르크묵시록의 다른 도판에서 보았던(도판 4,6) 용의 작은 머리들에 뿔이 달려 있던 악(惡)의 이미지들과 유사하다. 이 작은 머리들은 모두 입을 벌리고 혀를 내밀고 있다. 짐승의 큰머리 앞에 위치한 첫 번째 작은 머리는 하나의 뿔을 갖고 있으며, 고개를 숙이고 축 쳐져 있는 듯 늘어져 있고, 나머지 두 번째에서부터 다섯 번째의 작은 머리는 큰 머리와 같은 방향인 왼쪽을 향해 있으며 각각 두 개의 뿔을 갖고 있다. 마지막 여섯 번째 작은 머리도 왼쪽을 향하고 있고 뿔은 하나이다. 도판의 전체적인 구성은 커다란 짐승이 두발을 딛고 왼쪽을 향해(짐승의 방향에서는 앞을 향해) 올라오는 것과 같으며 오른쪽의 사도요한은 그러한 장면을 목격하고 있는 것으로 보인다. 도판 12는 화면중앙에 우뚝 솟아있는 거대한 짐승을 중심으로 왼쪽의 사도요한과 오른쪽의 인물들이 배치되어 있다. 이 짐승은 오른쪽을 바라보고 있고, 서있는 7명의 사람들 역시 짐승을 향해 마주보고 있다. 하단 왼쪽의 인물은 고개를 들고 오른쪽 위를 쳐다보며 서있는 자세를 취하고 있다. 짐승의 두 앞발은 왼쪽 방향으로 뻗어 있고, 양 날개는 곧게 펼치고 있으며, 날개 아래의 몸통은 한번 똬리를 틀고 아래로 향한다. 짐승은 머리에서 몸통의 끝에 이르기까지 검붉은 적색과 녹색으로 칠해져 있다. 검붉은 짐승의 배는 그 위에 그보다 밝은 선들로 규칙적인 ㄷ의 형태를 그려 넣었다. 녹색으로 칠해진 등 부분도 밝은 색의 작은 동그라미들을 반복적으로 그려 넣었다. 짐승의 뿔은 그 끝이 양이나 염소의 뿔처럼 동그랗게 말려 있

다. 또한 날개는 노란색, 붉은색 연 푸른 세 가지의 색으로 몸통보다 화려하게 채색되었다. 이 장면은 묵시록 13,11~18까지의 구절을 표현한 것으로 도판 11에서 나타났던 바다에서 올라온 짐승과 이어진다. 밤베르크 묵시록에서 '여인과 용'의 구절(12,1~18)을 세장의 도판(도판4, 5, 6)으로 나누어 묘사했다면 '두 짐승'(13,1~18)에서는 두 장면(13,1~10과 13,11~18)으로 나누어 묘사하였다. 땅에서 올라온 짐승은 바다에서 올라온 짐승과 뿔의 형태에 있어 차이점이 드러난다. 땅에서 올라오는 짐승은 묵시록 13장 11절을 참고하여 두 개의 뿔을 묘사하였고, 도판 11, 12의 두 짐승의 서로 다른 뿔의 표현은 두 도판이 묵시록의 어떠한 구절을 묘사하고자 했는지 예상가능하게 한다. 밤베르크묵시록의 두 짐승은 트리어묵시록과는 달리 다른 부가적인 요소를 과감하게 생략하고 짐승의 외형을 치밀하게 묘사하여 악(惡)을 강조하고 있다.

파쿤두스묵시록

파쿤두스묵시록은 트리어묵시록과 마찬가지로 바다에서 올라오는 짐승이 용과 함께 등장한다. 도판 13의 용은 앞서 살펴본 도판 7에 등장하는 용과 외형이 매우 유사하다. 용은 세로로 화면 전체를 차지하면서 몸을 꼿꼿이 세우고 있다. 각각의 일곱 머리들은 크기와 굵기가 비슷하고 머리마다 한 개의 눈이 달려 있으며 모두 입을 벌리고 있다. 머리에는 검은 뿔, 목에는 검은 띠선이 장식되었다. 이 머리들은 똬리를 틀면서 한데 모아지고, 몸통을 아래로 내리면서 중간에서 매듭의 형태로 몸을 틀어 꼬리가 바닥과 닿는다. 용의 피부 표면에는 적색, 황색, 흑색, 백색의 세밀하고 반복적인 점들이 묘사되었다. 도판에는 붉은 용 이외에도 바다에서 올라온 짐승이 묘사되었으며 외형 또한 용만큼 매우 강렬하다. 짐승의 몸

도판 13 Français : Facundus, pour Ferdinand Ier de Castille et Leon et la reine Sancha/ "fr:" Le Dragon donne sa puissance à la Bête. Apoc. XIII/290 x 220 mm/Madrid, Biblioteca Nacional, Ms Vit.14.2, f 191v/1047

통은 검은색이고, 몸통의 무늬와 짐승의 눈은 붉은색으로 전체적으로 흑적의 대비가 강하게 나타난다. 또한 이 짐승은 트리어묵시록, 밤베르크묵시록에서 묘사된 짐승의 외형

과 큰 차이점이 드러난다. 즉 두 필사본과는 달리 짐승의 일곱 머리가 양 옆으로 달려있어 상당히 기괴한 형상이다. 또한 그 머리위엔 각각 뿔이 달려있고, 앞발을 들어 올려 그 아래로 머리를 조아리고 있는 사람들에게 위협적인 모습으로 묘사되었다. 이 짐승은 용(악마)의 부하이자 악(惡)의 세력으로 사람들에게 공포스런 존재임을 각인시키기 위하여 검은색의 몸통과 붉은 눈, 기다란 뿔과 짐승의 움직임을 역동적으로 표현한 것으로 보인다. 화면에서 용과 짐승의 강렬한 색대비와 기형적인 표현은 앞서 도판 7의 용과 마찬가지로 악(惡) 그 자체에 공포스러움을 효과적으로 강조하여 악(惡)의 특성을 극명하게 드러내주고 있다.

세 필사본에 묘사된 두 짐승의 도판들을 종합해보면 트리어묵시록에서는 악(惡)에 대한 강조보다는 묵시록의 극적인 구절을 포착하여 도상들을 치우침 없이 적절히 배치하고 화면 전체에 많은 이야기 거리를 제시해주고 있다. 특히 많은 수의 등장인물들과 우상숭배를 나타내는 성전 등을 상징적으로 묘사한 점은 트리어묵시록에서 전하고자 했던 주제의식이 무엇이었는지를 추측할 수 있게 한다. 다시 말하면 트리어묵시록의 두 짐승은 사람들을 한데 모아놓고 우상숭배에 빠지게 만드는 두 짐승의 특성과 그들이 불러일으키는 사건에 주목하고 있는 것으로 보이며 또한 이 사건들을 자세히 묘사하기 위해 많은 수의 등장인물과 성전, 불기둥을 그려 넣음으로써 풍부한 이야기 거리를 전달하고 있는 것이다. 밤베르크묵시록에서는 다른 요소들의 많은 생략을 통해 악(惡)의 세력인 두 짐승이 강조되었다. 바다에서 올라온 짐승은 성경의 내용을 참고하여 그 외형을 치밀하고 정확하게 묘사함으로써 이 짐승의 특성과 도판이 묵시록의 어느 구절을 묘사하고자 했는지가 분명히 드러난다. 극도로 세밀화 된 색채와 구성은 세련되고 장식적인 요소와 함께 안정감, 통일감까지 느껴진다. 그리고 땅에서 올라온 짐승 역시 묵시록에 묘사된 구절을 바탕으로 묘사되었다. 결과적으로 밤베르크묵시록에서는 두 짐승의 외형과 특성을 자세히 묘사하여 묵시록에서 드러나는 악(惡)의 특성을 충실히 반영하고 있다. 파쿤두스묵시록에서는 용과 땅에서 올라온 짐승이 도판에 배치된 인물들에 비하여 크게 그려졌으며 흑적색의 대비가 강렬하여 공포스러운 악(惡)의 기형적인 인상이 강하게 드러난다. 당시 이슬람 세력의 공격과 그들의 영향을 받았던 스페인에서 이슬람의 문화를 받아들인 흔적을 도판에서 찾아볼 수 있고, 그러면서도 이슬람의 세력들을 공포 그 자체, 악(惡)

으로 경계하고 도판의 이미지들에 투사시키고 있는 점은 매우 흥미롭다.

IV. 맺음말

'요한묵시록'의 악마는 시대와 지역에 따라 다른 도상적 특성들로 표현되었지만 본질적으로 묵시록적 악(惡)에 대한 중세인들의 관념이 그리스도교를 받아들이고 그 삶을 충실히 살아가고자 했던 그들에게 매우 중요한 주제였던 점은 공통된다. 사후세계를 믿으며 지옥과 천국을 확신했던 그들은 '요한묵시록'에 등장하는 악마를 경계하였으며 필사본에 악마를 그려 넣음으로써 자신들이 살고 있던 시대에서 그들 나름의 방식으로 묵시록적 악(惡)을 표현하고 기록했다. 트리어, 밤베르크, 파쿤두스 필사본에 나타나는 악(惡)을 종합해 보면 지역과 시대의 차이에 따라 '요한묵시록'이라는 동일한 테마가 서로 다른 조형적 언어로 묘사되어 있는 것을 확인할 수 있었다. 카롤링 시대의 필사본인 트리어묵시록은 채색과 조형적인 면에서 특별히 악(惡)이 강조되었다기보다 여러 도상들과 조화를 이루어 묵시록의 장면이 묘사되었다. 또한 각각의 도상들이 비례적으로 안정감이 느껴지지는 않지만 다양한 인물들과 의인화 된 이미지들로 묵시록의 장면이 흥미롭게 느껴진다. 트리어묵시록에서 요한묵시록의 악마는 문맹자가 많았던 당시에 이야기적인 구성방식을 사용하여 악마가 묵시록 안에서 행하는 사건들을 드러내는데 중요한 요소로 등장하고 있다. 천년 경, 묵시록적 악(惡)이 더욱 강하게 대두되던 시기에 제작된 오토기의 밤베르크묵시록은 카롤링 회화의 전통을 흡수하고 새로운 비잔틴 회화를 받아들여 독자적 양식의 회화를 발전시켰다. 밤베르크묵시록에서는 트리어묵시록과는 달리 대부분의 도상들은 생략 축소하고 악(惡)을 세밀하고 정교하게 묘사하였다. 이로써 묵시록의 어떠한 악(惡)을 표현하고 있는지 도판에서 정확하게 짚어 볼 수 있었다. 밤베르크묵시록의 도상들은 선과 악을 분명하게 구분하여 악(惡)의 도상을 주로 하단에 그려 넣었다. 밤베르크묵시록에서 악마는 높은 완성도를 자랑하며 그 아름다움에 감탄을 자아내게 만든다. 이 필사본에서 악마는 묵시록에 반영된 악마의 외형을 충실히 반영하고 있으면서도 색채와 형태에 있어서 세련된 장식성과 안정감을 더하고 있다. 이것은 당시 라이헤나우의 수도원의 수도사들과 필사가들이 요한묵시록에 대한 뛰어난 해석과 이 악마

를 표현하는데 있어 기법적으로 괄목할만한 능력이 있었음을 짐작하게 한다. 파쿤두스 묵시록은 베아투스 묵시록주해서를 모범으로 하는 필사본 가운데 하나로 베아투스 필사본들의 특징인 강렬하고 이교적인 표현들이 악(惡)의 이미지 속에 나타난다. 이것은 당시 그리스도교를 신앙으로 하는 스페인에서 이슬람세력이 팽창되었던 시대적 상황이 필사본 안에 반영된 것으로 보인다. 8세기 초 이슬람인들은 이베리아 반도의 3분의 2에 가까운 영토를 지배하고 있었다. 그와 반대되는 세력인 스페인의 그리스도인들은 점차 스페인 북쪽을 중심으로 영토를 확장시켜 나가며 이슬람 세력으로부터 그리스도교왕국의 영토를 회복하고자 노력하였다. 이로써 레온, 카스티야, 나바라, 아라곤, 카탈루냐 등의 지역에서 그리스도교 왕국이 건설되었고 이슬람세력과의 투쟁도 계속되었다. 1047년경 스페인지역에서 제작된 파쿤두스묵시록의 악마는 이러한 이슬람의 문화가 반영되었으면서도 그들을 악(惡)의 세력으로 간주하여 묵시록의 악마로 등장시키고 있는 것으로 추측된다. 결과적으로 6세기부터 10세기사이 서유럽의 이탈리아, 프랑스, 스페인, 영국, 아일랜드, 독일 등의 그리스도교 왕국에서는 각자 그들의 토착적인 형식과 고대 후기의 형식, 근동지역의 형식을 흡수한 독자적인 필사본 양식들을 창출해 나갔고, 세 필사본의 묵시록적 악(惡)의 표현들도 그러한 시대적 상황을 반영하는 것으로 볼 수 있을 것이다.[36] 또한 앞서 살펴본 세 필사본들 외에도 많은 문학작품과 문화적 현상에서 묵시록적 공포와 악(惡)의 존재론적 본질은 시대와 지역의 한계를 넘어 오늘날에 이르기까지 여전히 매우 중요한 주제로 지속되어 오고 있다.

36) 장록희 논문, p12.

참고문헌

성경, 한국천주교 주교회의, 2005.

한국 가톨릭대사전, 한국가톨릭대사전편찬위원회(편), 한국교회사연구소, 2000.

김재원, 김정락, 윤인복,『유럽의 그리스도교 미술사』, 한국학술정보, 2014.

안병철,『요한묵시록 I』, 가톨릭대학교 출판부 2001.

안병철,『요한묵시록 II』, 가톨릭대학교 출판부 2001.

오토뵉허,『오토뵉허의 요한묵시록』, 박두환(역), 한국신학연구소, 2003.

일레인페이절스,『사탄의 탄생』권영주(역) 루비박스 2006.

윌리엄C 웨인리치/토머스 C.오든 편집『교부들의 성경주해 신약성경 XIV 요한묵시록』
　　　이혜정(역) 분도출판사 2012.

제프리버튼러셀,『악의역사 1- 데블』김영범(역) 르네상스 2006.

제프리버튼러셀,『악의역사 2- 사탄』김영범(역) 르네상스 2006.

제프리버튼러셀,『악의역사 3- 루시퍼』김영범(역) 르네상스 2006.

제프리버튼러셀,『악마의 문화사』최은석(역) 황금가지 1999.

제프리 리처즈 ,『중세의 소외집단』유희수 외(역) 느티나무 2003.

최정은,『동물·괴물지·엠블럼-중세의 지식과 상징』휴머니스트, 2005.

폴카루스,『악마의 역사』이지현(역), 더불어책 2003.

하인리히크라프트,『요한묵시록』한국신학연구소, 1987.

신은영,「중세극에 나타난 악마」, 프랑스고전문학연구, 14호, 한국 프랑스고전문학회,
　　　2011, pp44-65.

이혜정,「요한묵시록의 여인에 대한 기호학적 분석」이성과 신앙. 제52호, 수원가톨릭대
　　　학교 이성과신앙연구소, 2012.09, pp.67-112.

장록희,「스페인의 묵시록 사본삽화 연구-모르간 베아투스 (Morgan Beatus)를 중심으
　　　로」미술사학연구회/미술사학보 2000.

허규,「요한묵시록과 그 해석」(가톨릭)신학과 사상74호 신학과사상학회, 2014. 겨울,
　　　pp.11-54.

박명건,『중세 유럽 마법의 역사적 변천 연구-악마적 마법 개념의 형성과정을 중심으로』
　　　서울대학교 대학원 석사학위 논문, 1998.

인터넷자료

http://sciencev1.orf.at/science/gastgeber/30242
http://www.faksimile.de/unter_der_lupe/index.php?we_objectID=11
http://www.johannesoffenbarung.ch/bilderzyklen/facundus.php
http://www.johannesoffenbarung.ch/bilderzyklen/trierer1.php

리멘슈나이더(Tilman Riemenschneider; 1460 경-1531)의 작품세계 : 사회적 격변과 조형적 신앙고백

리멘슈나이더(Tilman Riemenschneider; 1460 경-1531)의 작품세계 : 사회적 격변과 조형적 신앙고백

김재원(인천가톨릭대학교 교수)

Ⅰ. 들어가는 말

　1822년, 뷔르츠부르그(Würzburg)시(市)[1]의 주교좌 대성당(마리아 성당)에 속해있던 옛 공동묘지 구역의 도로공사 중에 발견된 리멘슈나이더(Tilman Riemenschneider; 1460 경-1531)의 묘비는 전설적으로 이름만 전해져 내려오던 조각가에 대한 연구에 활기를 불어넣기에 충분한 것이었다.(도판 1) 프랑켄 지역에 산재해 있는 그의 많은 작품들에도 불구하고 그는 몇 백 년 동안 완전한 망각의 영역에 멈춰있었던 것이다.[2] 뷔르츠부르그의

※ 본 논문은 미술사학보 제 23집에 게재되었던 논문을 수정, 보완한 것이다.
1) 2004년으로 탄생 1300주년을 맞은 뷔르츠부르그 시는 원래 켈트족의 정착지였으며 704년 피르텔부르흐(Virtelburch)라는 이름으로 처음 문헌에 언급되었고, 741년 보니파치우스(Bonifacius)에 의하여 주교관구가 되었다. 10세기 경 프랑켄 공국이 해체된 뒤 주교가 신성로마제국의 영주로서 관할하여 오다가 1805년부터는 잠시 독립적인 뷔르츠부르그 대공국으로 머물렀지만, 결국 1814년 바이에른 공국에 속하게 되어 현재에도 행정적으로 바이에른 주(州)에 속해있다. 19세기 초의 이러한 바이에른 주로의 행정적 이전, 그리고 옛 독일의 전통과 문화에 대한 열정을 강조하던 낭만주의적 가치관이 대두된 이후, 뷔르츠부르그의 역사와 예술에 대한 관심이 싹트게 되었다.
2) Gottfried Sello, Tilman Riemenschneider, Lexikographisches Institut, München, 1983, pp. 7-8.
　Petra Bosetti, Ein Seelenforscher im Altarraum, in; Art:Das Kunstmagazin Nr. 4, April 2004, 79-80,

도판 1. 1822년 뷔르츠부르그에서
발굴된 리멘슈나이더의 묘비

사가(史家) 샤롤드(Karl Gottfried Scharold)는 뷔르츠부르그
가 행정적으로 바이에른 공국에 속하게 되자 1818년부터
공국 정부로부터 허락을 받아 마리아 성당의 역사적 자
료들을 수집하고 연구하는 작업을 시작하였다. 그는 동료
사가 베커(Karl Becker)등과 함께 리멘슈나이더의 삶의 행
로와 작품활동에 관한 문헌들을 발굴, 수집하는 한편, 그
의 작품들을 조명하기 시작하였다. 그 첫 번째 연구결과
물인 단행본《리멘슈나이더의 삶과 예술》이 1849년에 베
커에 의하여 출판되면서 리멘슈나이더의 독일 미술사적
의미뿐만 아니라 그의 역동적 삶이 주목받게 되었다. 근
래에 이르기까지 리멘슈나이더는 독일의 미술사적, 문화
사적 연구의 대상이 되고 있으며, 그의 극적인 삶은 연극
과 오페라의 주제로 번안되기도 하였다. 그는 독일의 고
딕 말기를 상징하는 조각가로 꼽히고 있다. 더구나 뷔르
츠부르그 시는 1300주년을 기념하기 위하여 그 도시의
대표적 예술가인 리멘슈나이더 특별전을 열었을 정도로
이 도시에서의 리멘슈나이더의 의미는 각별하다.[3]

리멘슈나이더는 화가 뒤러(A. Dürer; 1475-1528), 그뤼네발트(M. Grünewald; 1460/1475 ?
-1528), 조각가 슈토쓰(V. Stoß ; 1445경-1533) 등과 동시대인이었으며, 뷔르츠부르그에 완전
히 정착하기 전(前)에 라이덴(N. Gerhaert von Leyden; 1420/30 ?- 1473 ?)의 작품을 비롯한 네

재인용.
셀로(G. Sello)는 리멘슈나이더가 농민전쟁에서 교회의 입장을 비판하고 농민을 지지하였던 결과 많
은 현실적 고통을 감내해야 했던 상황에 처하면서, 세인들에게 종교개혁과 농민전쟁이라는 사회적
격변으로부터의 참담한 기억과 함께 그도 잊혀졌던 것으로 보고 있고, 마이어(V. Mayr)는 그의 조형
언어가 고딕 양식에 집중되어 있어, 곧이어 새로이 르네상스 조형언어가 확산되면서 그의 작품이 과
거의 양식으로 간주되어 잊혀졌던 것으로 분석하고 있다.
3) 전시 도록; Tilman Riemenschneider, Master Sculptor of the Late Middle Age, Text; Till-Holger
Bochert, National Gallery of Art, Washington(3. 10. 1999- 9. 1. 2000), The Metropolitan Museum of
Art, New York(7. 2.-14. 5. 2000), pp. 123-126.

덜란드의 15세기 리얼리즘과 조우하며 그로부터 많은 영향을 받았을 것으로 추측된다. 또한 숀가우어(M. Schongauer; 1425/30?-1491) 회화로부터의 영향도 간과될 수 없는 것으로 지적되고 있다.[4] 당시는 루터가 교회의 개혁을 요구하면서 시작된 종교개혁과 문예부흥이라는 정치적, 문화적, 사회적 격변의 시기였으며, 특히 종교개혁 움직임의 진원지인 독일에서는 교회의 권력구도에 깊은 균열이 일어났고, 그 균열의 파장은 농민전쟁이 보여주듯 저항세력과 권력층 사이의 불행한 대결과 참담한 결말로 이어졌다. 사회적 격변으로 인한 인식의 대전환기에 활동하던 리멘슈나이더는 결과적으로 자신의 현실참여적 의지와 예술 그리고 개인적 신앙을 각각 분리하려 했으나 현실적 격변 속에서 그의 이러한 시도는 비극적 삶으로 귀결될 수 밖에 없었다. 그의 작품들은 예외없이 깊은 종교적 신앙을 그 내용으로 하고 있으며, 초기에는 중세적 전통을 보여주는 소박한 것으로 시작되었으나 완숙기에는 고딕후기의 전통과 북유럽 르네상스의 새로운 조형성을 중첩하여 드러낸다. 그는 오직 소박하고 표현적인 형상을 통하여 자신의 절실한 종교적 감동을 드러내고 있으며, 거의 모든 주제의 성상(聖像)과 성화(聖畵)들을 총망라하여 수많은 석조나 목조의 환조와 부조로 제작된 초상적 조각작품을 남겼다. 초기에 자주 보이던 화려한 채색의 목조조각이 점차로 사라진 것은 종교개혁으로 인하여 제기된 우상숭배 비판에 대한 반응으로 지적되고 있다.[5]

이에 본 논문에서는 그의 대표적 초기작으로, 첫 번째 뷔르츠부르그 시와의 공식적인 계약에 의히여 제작된 〈아담과 이브〉 상과 함께, 완숙기에 제작되었으며 보존 상태가 완벽한 두 곳의 제단화-로텐부르그(Rothenburg)의 성 야콥(St. Jacob)성당에 있는 〈성혈 제단화(Heiligeblutaltar)〉와 크레글링겐(Creglingen)의 천주성당(Herrgottskirche)에 있는 〈성모 제단화(Marienaltar)〉-에서 드러나는 조형적 특성들을 관찰하여 그 변화과정을 추적해 보고자 한다. 특히 제단화를 주목하는 이유는 주일이나 축일 미사에서 신자들의 종교적 감동을 극대화하려는 의도에서 제작되는 제단화는 그 어떤 작품에서보다 당시의 신학적 해석과 조각가의 역량이 극적으로 만난 예로써, 예술가가 자신의 최고의 기량을 집중하였을 것이기 때문이다. 이어서 그의 삶에서 드러나는 정치적이고 사회참여적인 행보와 그

4) Max H. von Freeden, Tilman Riemenschneider, Leben und Werk, Deutscher Verlag, München, 1972, p. 17. 그 외에도 대부분의 리멘슈나이더 연구자들이 같은 견해를 피력하고 있다.
5) Max H. von Freeden, Ibid, p.21.

의 작품에서 베어나는 신앙심이 보여주는 평행적 자취를 확인해 보려한다.

II. 사회적 격변, 그리고 리멘슈나이더

1. 사회적 격변: 종교개혁과 농민전쟁

11세기에 있었던 십자군 전쟁이나 카노사의 굴욕, 그 이후의 하인리히 4세의 공격 등 교황의 권위를 실추시키는 사건들에도 불구하고 교회의 권위와 부(副)는 막강한 것이었고, 그로 인한 교회내의 부조리는 루터가 등장할 때까지 변화하지 않았다. 교회내의 개혁을 요구한 비텐베르그 항의문(1517년 10월 31일) 이후로도 루터는 〈독일의 그리스도교인 귀족에게〉, 〈교회의 바벨론 포수〉, 〈그리스도교인의 자유에 관하여〉, 〈선행에 관하여〉 등의 많은 논문들을 통하여, "독일 교회는 독일 민족 교회 산하에 들어있어야 한다"는 민족주의적 입장, 만인 사제론, 만인 성서해석권, 그리스도교인의 자유의식 고취 등을 천명하였다. 천 년 이상 당연한 것으로 받아들여졌던 교회의 권위에 과감하게 도전한 루터의 개혁요구는 혁명적인 것이었다.[6] 이러한 루터의 혁명적 요구 가운데 특히 모든 인간의 "신(神)앞에서의 평등"이란 이념은 지금껏 억압과 고통 속에서 살아온 농민계층의 자아의식을 불러일으키기에 충분한 것이었고, 간접적으로나마 농민 해방운동을 서서히 자극하기 시작하였다. 그는 농민이야말로 성서적 인간이며, 농업이 하느님을 가장 기쁘게 하는 직업이라고 설교하였다.[7]

독일의 농민들은 루터의 주장으로 변화에 대한 희망을 가지기 시작하였다. 더구나 루터가 1521년 4월 보름스(Worms) 의회에 출두하여 세상의 권력과 영화의 상징이었던 황제와 교회의 권력층 앞에서 "자신의 주장"을 취소하라는 요구에 맞서 자신의 주장을 다시 한 번 당당하게 강조하고도 -100여년 전의 후스(Johannes Huss: 1370-1415)와 달리- 살아서 돌아온 것에 고무되어, 대규모 봉기를 준비하였다.[8] 1524년 5월경부터 독일 남부

6) 장문강 루터와 농민전쟁 연구사에 대한 비판적 고찰, 사회과학,제 39권 제 1호(통권 50호), 2000, 186.
7) 임영천, 개혁자 루터와 독일 대농민전쟁(I), 기독교 사상, 제 310집, 1984.4., 152-153.
8) 장문강, 루터 정치사상의 그리스도교적 기초와 농민 전쟁, 정치 사상 연구 3권, 2000-I, 224.

지방에서 지역적 규모로 시작된 농민 봉기는 이듬해 3-4월에는 독일 중부까지 세력이 확대되어 공동 강령으로 사제 임명권, 소십일조 폐지, 농노제 폐지, 노역경감, 몰수토지 반환 등 12개조의 요구서를 내걸게 되었다.[9] 농민의 지도자들 -뮌쩌(Thomas Müntzer), 파이퍼(Heinrich Pfeiffer), 샤플러(Christoph Schappeler) 등-의 확고한 행동주의 신념과 조직적 전략에도 불구하고, 전투와 전비(戰費)확보에 경험이 없었던 농민들은 막강한 제후들의 연합에 밀려 열세에 놓이게 되었다. 이에 루터는 농민들에게 "평화권고"를 통하여, "여러분은 분명히 하느님의 진노 아래 있다. 여러분 스스로 자신의 사건을 재판하고 스스로 복수함으로써 악을 행하고 있고, 그리스도교인이라는 이름을 무가치하게 하고 있다 간단히 말해서 하느님께서는 폭군도 반란자도 싫어하신다"며 경고하였다. 나아가서 루터는 농민들에게 바오로의 가르침처럼 "결코 직접 복수하지 말고 하느님의 진노에 맡기라(로마서 12장 19절)"고 권하였다.[10] 그의 권고와 경고에도 불구하고 농민들의 분노와 증오심은 더욱 폭력적으로 치달았고, 급기야 루터는 제후 동맹군을 향해 "살인과 약탈을 일삼는 농민을 공격하라"는 과격한 주장을 역설하기에 이른다. 루터는 농민들에게 자유에의 희망을 안겨주었으나, 결과적으로는 또 다시 농민을 그 희망의 제물로 내몰았다. 1525년 4월 뮌쩌가 이끈 농민군의 프랑켄하우젠(Frankenhausen)에서의 참담한 패배 이후, 군사적 전략과 재원이 풍부했던 제후동맹군(봉건세력)의 승리가 1525년 6월 즈음에는 확연히 드러났다. 그들은 승리가 확실해지자 무참한 처형으로 가혹한 보복을 단행하였다. 전란이나 고문, 처형에 의하여 희생된 농민이 10-12만 명에 이르렀다고 한다.[11]

한편, 리멘슈나이더가 정치인으로, 조각가로 활동하던 뷔르츠부르그의 상황도 크게 다르지 않았다. 1525년 4월 초 뷔르츠부르그의 사제들로 이루어진 진압군은 농민군의 기세에 밀려 시 외곽의 푸라우엔부르그(Frauenburg) 요새로 퇴각하여 뷔르츠부르그 정치인들에게 영내 기병대의 지원을 요청하였으나 거절당하였다. 농민군이 집결하여 요새를 포위한 가운데, 제후 동맹군을 기다리며 시간을 끌던 진압군은 다른 지역에서의 농민군

(Thomas Carlyle은 1521년 4월 17일 보름스에서의 루터의 변론을 "근대 인류 역사에서 가장 위대한 순간"이라 하였다.)
9) 임영천, Ibid.,153.
10) 장문강, 루터 정치사상의 그리스도교적 기초와 농민 전쟁, 정치 사상 연구 3권, 2000-I, 235.
11) 임영천, Ibid.,153-154.

패배와 때를 맞추어 대대적인 공격을 가하여 6월초에는 완전히 진압하였다. 이어서 루터의 프로테스탄티즘을 거부하고 구교를 지지하던 뷔르츠부르그 교구 성직자들의 주도하에 대대적인 처형과 고문이 뒤따랐다.[12] 농민들의 요구 -과중한 부담 경감, 과두한 과세 경감, 정당한 채무처리-를 지지하고 진압군의 지원병 요청을 거부한 결과는 리멘슈나이더에게도 가혹한 결과로 되돌아 왔다. 이와 같이 종교개혁은 농민전쟁과 직접적인 연관 관계에 있었으며 이러한 사회적 격변은 결국 예술가를 포함한 민초들의 삶에 비극적 희생을 치르게 하였다. 리멘슈나이더의 참담한 삶은 이러한 사회적, 정치적 격변이 한 작가의 예술적 가능성을 처참하게 희생시킨 예를 분명하게 보여준다.

2. 농민전쟁과 리멘슈나이더(Tilman Riemenschneider; 1460 경-1531)

중세 말엽에 이미 도시에 따라서는 그 도시의 역사와 문화 제반에 걸친 자세한 역사기술이 행해진 곳도 있으나, 뷔르츠부르그는 그 경우에 해당되지 않는다. 리멘슈나이더에 관한 기록이 충분히 발견된 것이 아니기 때문에 그의 삶은 그와 관련된 간헐적 기록들 -주문계약서나 시(市) 문헌보관소의 기록 등- 을 통하여 재구성된 것이다.[13] (도판 2)

리멘슈나이더는 대략 1460년경 동명(Tilman Riemenschneider)이었던 동전제조 장인[Münzenmeister]의 아들로 튀링겐(Thüringen)의 하일리겐슈타트(Heiligenstadt)에서 태어나,

도판 2. 리멘슈나이더, 자화상

12) Gottfried Sello, Ibid., p16.
13) Max H. von Freeden, Ibid, p.10-18.
 전시도록;Tilman Riemenschneider, Master Sculptor of the Late Middle Age, Text; Till-Holger Bochert, National Gallery of Art, Washington(3. 10. 1999- 9. 1. 2000), The Metropolitan Museum of Art, New York(7. 2.-14. 5. 2000), pp.69-82.
 Gottfried Sello, Ibid., pp.7-16.
 위의 세 참고문헌에서 리멘슈나이더의 생애에 관한 부분을 발췌하여 정리하였다.

1465년에는 오스터로데(Osterode am Harz)로 이주하였으며, 일거리를 찾아 중남부 독일 지역을 전전하던 부모를 따라 여러 지방에서 성장했던 것으로 보인다. 화폐제조 과정에서의 비리에 연루되어 어려움에 봉착했던 그의 아버지는 뷔르츠부르그에서 주교의 공증인으로 신임을 받고 있던 자신의 형을 찾아가 조언을 구하였는데, 이 때에 14세 정도였던 리멘슈나이더는 아버지를 따라 뷔르츠부르그를 방문하여, 이 보수적이고 유서깊은 도시와 조우하게 되었다. 수공예에 익숙한 환경에서 자라난 리멘슈나이더는 조각가가 되기로 결심하고 18세의 나이에 뷔르츠부르그에서 안정된 삶을 누리고 있던 백부에 의지하여 이 도시에 정착하게 되었다. 이 도시에서 가장 거대한 규모였던 성 루카스 길드 (St. Lukasgilde)에 속하는 도제가 되기는 하지만 그가 어느 작업장에서 누구의 도제로 수업을 받았었는지에 관한 자료는 발견되지 않고 있다. 도제기간(4-5년) 후에 당시의 관행대로 수학여행[Wanderschaft] 시기를 2-3년 지냈을 것으로 짐작된다. 이 기간 중에 그는 이탈리아 르네상스 미술과 직접 조우할 기회는 갖지 못하였던 것으로 보이나, 틀림없이 당시 고도의 문화를 지니고 있던 스트라스부르그(Straßburg), 울름(Ulm)을 방문하여 에르하르트(Michel Erhart)나 라이덴, 숀가우어 등의 작품과 조우하며 견문을 넓혔을 것이며, 또한 플란드르 지방이나 네델란드의 리얼리즘을 알게 되었을 것이다. 또한, 가까운 프랑켄 도시들에서 활동하던 조각가 슈토쓰(Veit Stoß), 크라프트(Adam Kraft) 등의 작품을 대했을 것으로 크롬(H. Krohm)을 비롯한 대부분의 리멘슈나이더 연구자들이 그의 초기 작품을 근거로 추정하고 있다.

고달픈 도제생활 가운데 금세공 장인의 미망인, 우헨호퍼(Anna Uchenhofer)와 결혼하면서(1485) 그는 조각가 장인[Meister]의 칭호와 재산 그리고 뷔르츠부르그 시민권을 획득하게 되었다.[14] 가족과 작업장, 재산 등을 한꺼번에 얻은 그는 근면함으로 제작활동에 집중하였으며 자신의 전성기를 향하여 도약하였다. 명성을 얻게 된 그는 주문의 부족을

14) 당시에는 숙련된 도제라 하더라도 결혼을 하지 않은 도제이거나 시민이 아닌 도제들은 장인이 되거나 작업장을 가질 수 없었다. 그 규제의 가장 중요한 이유는 작업장의 식솔들을 보살필 아내가 필수적이었기 때문이다. 따라서 기술을 연마한 도제들 가운데에서 장인의 미망인과의 결혼은 행운을 의미하는 것이기도 하였다. 안나와 사별한 후의 아내들-안나 라폴트(Anna Rappolt)와 마가레타 부르츠바흐(Magaretha Wurzbach)-과의 잇단 사별과 재혼(네 번째 아내, 마가렛이 그의 임종을 지켰다)을 거치며, 아내들이 데려온 자제와 자신의 자제로 구성된 복잡하고 거대한 가족을 형성하였다.

염려하지 않아도 되었다. 이는 그의 작가적 성실성 외에도 권력층에 밀착되어 있던 백부의 영향력도 작용하였을 것이다. 깊은 신앙심이 배어있는 작품들을 통하여 그는 "뷔르츠부르그의 장인" 혹은 "장인 틸(Meister Til)"이라는 애칭으로 불렸고, 삶과 예술의 원숙기에 접어들자 그는 뉘른베르그를 예술적으로 상징하는 뒤러가 있었듯이 뷔르츠부르그의 예술적 상징이 되었다. 그는 뷔르츠부르그를 벗어나 프랑켄 지역의 여러 곳에도 많은 제단화 대작들을 남겼다.[15] 뒤러가 프로테스탄티즘을 적극 지지하며 두 번에 걸친 이탈리아 여행을 통해 이탈리아 르네상스 미술을 익히고 네델란드를 여행하며 높은 화가적 역량을 과시하면서 명성을 누렸던 반면에, 리멘슈나이더는 독일의 전통적 미술을 고수하며 구교를 지지하던 프랑켄 지역의 보수적 요구를 충실하게 실천한 작가였다.

작가적 명성뿐만 아니라 사회적 영향력도 날로 높아진 그는 1500년대 초반부터 시의원으로 추대되어 활동하면서 시(市)의 재정이나 행정 등에 참여하다가 시장(1520-24)에 선임되기에 이른다.[16] 그는 성실한 조각가였으며 동시에 인색하지 않은 정치인이었던 것으로 전해진다. 그의 거의 모든 작품들이 깊은 종교적 신앙의 표현이었음에도 불구하고 그는 대주교의 측근으로 머물렀던 슈토쓰와 달리 교구와 특별히 밀착되어 있지는 않았다. 그는 곧이어 발생한 농민전쟁(1525)에 관여하게 되면서 파면과 고문이라는 불행한 사태에 처하게 되었다. 교회의 권위를 내세우며 채무의 의무를 소홀히 하던 주교에게 과감하게 그의 의무수행을 요구하고 비리를 지적하면서 농민의 입장을 지지했던 것이 화근이 되어, 농민전쟁을 평정하고 다시 구교의 입장에서 종교개혁을 강력히 반대하며 이 도시에서 권력을 장악한 교회로부터의 탄압을 받게 되었고, 많던 재산도 몰수당하였다.

농민전쟁 이후 교회의 무리한 요구에 적극적으로 반대하던 시민 40여명은 즉시 처형

15) 리멘슈나이더의 왕성한 제작활동을 관찰해 보면 한 작가의 작품이라고 믿기지 않을 정도로 많은 작품을 남겼는데, 그의 작업장에는 십여 명의 도제와 조수들이 상주하였으며, 그들은 장인의 명성을 좇아 자신들의 고향을 떠나 머나먼 뷔르츠부르그로 왔다고 전해진다.

16) 비텐베르그(Wittenberg)의 크라나흐(Lukas Cranach)나 레겐스부르그(Regensburg)의 알트도르퍼(Albrecht Altdorfer)의 예에서 볼 수 있듯이 당시 장인이었던 예술가가 시장에 선임된 예가 드문 것은 아니었다. 다만 크라나흐나 리멘슈나이더가 시장직을 수행했던 것에 반하여, 알트도르퍼는 그의 대작 〈알렉산더 대첩(Alexanderschlacht)〉의 제작을 더 중요한 것으로 여겼다는 차이가 있다.

되었는데, 그 가운데에는 리멘슈나이더의 절친한 동료였던 화가 디트마이어(Philipp Dittmeier)의 참혹한 처형도 속한다. 소극적으로라도 농민을 지지하며 개선을 요구하던 리멘슈나이더를 비롯한 시민 60여명은 6-8주 동안의 재판과정을 거치면서 심한 고문과 불이익을 당하였다. 역사 수록가이며, 그 역시도 구속되었던 크론탈(Martin Cronthal)의 증언에 의하면 고문으로 인하여 양손에 장애를 얻은 리멘슈나이더는 출옥 후 그가 사망할 때까지 농민전쟁 중에 파손된 키찡겐(Kitzingen am Main)에 있는 베네딕트 수녀원 성당의 제단 보수작업(1527)과 마르크트브라이트(Marktbreit)에 있는 성당 제단의 보수작업(1529) 이외의

도판 3. 뒤러, 사도들, 1526

주문을 수행하지 못하였다고 한다. 리멘슈나이더와 동시대인이었던 뒤러가 농민전쟁의 실패에 대한 분노를 〈사도들〉에서 표현할 수 있었던 것과는 대조를 이루는 것이기도 하다.(도판 3) 그의 초라해진 작업장, 신체적 고통, 빈곤으로 이루어진 고난스런 말년은 그와 그의 명성을 1822년 그의 묘소가 발견될 때까지 오랜 망각의 세계로 몰아넣었다.[17]

앞서 보았듯이 리멘슈나이더의 조형활동은 1520년대로 접어들면서 정치적 활동과 사회참여로 소강상태에 이르게 된다. 더구나 농민전쟁(1525년)으로 인하여 그의 작품활동은 단절되었고 그의 후기작인 크레글링겐의 마리아 제단화에서 부분적으로 드러나는 르네상스적 표현은 더 이상 꽃을 피우지 못하였다. 그의 새로운 조형적 시도는 정치적 격

17) 리멘슈나이더의 장남(Jörg) 역시 루카스 길드에 속하는 조각가가 되어 그의 작업장을 이어받았으나 뚜렷한 족적을 남기지 못하였고, 차남(Hans)은 정치적 활동을 꿈꿨으나 농민전쟁으로 인한 재앙이 있은 후 뉘른베르그로 옮겨 역시 조각가의 길을 걸었으며, 막내 아들(Bartholmäus)은 티롤 지방으로 옮겨서 딜(Barthel Dill)로 개명하고 화가로서의 활발한 활동을 전개하여 국제적으로 활동 무대를 넓혀 조각가 리멘슈나이더의 예술혼을 이었다.

변에 의하여 좌절되었던 것이다. 참혹하게 처형된 농민화가 라트겝(Jerg Ratgeb:1480년경-1526)의 예에서 볼 수 있듯이 농민전쟁에서 희생된 예술가가 비단 리멘슈나이더만은 아니었던 것이다.

III. 리멘슈나이더의 작가적 반응

1. 뷔르츠부르그 마리아 성당의 〈아담과 이브〉 석상(1490-1493년)

뷔르츠부르그 시의회가 1490년 7월, 그 도시의 시내에 위치해 있으며, 유일하게 시(市) 소속이었고, 시민들로부터 가장 애호되던 마리아 성당(Marienkapelle am Marktplatz)의 남쪽입구에 세워져 있는 기존의 〈아담과 이브〉 석상은 성당 내부로 옮기고, '장인 틸(Meister Tyl)'에게 실제 인물보다 크고(아담상 높이: 189cm, 이브상 높이: 188cm) "애잔하고(zierlich) 현대적인 (modern)" 〈아담과 이브〉석상 신작을 주문하기로 결정하였다는 것이 계약서에 기록되어 있다.(도판 4-5) 뷔르츠부르그의 세 조각가 가운데 장인 틸에게 주문한다고 밝히고 있으며, 이어서 장인 틸이 이 석상들을 성실하고 대가다운 솜씨로 성공적으로

도판 4. 뷔르츠부르그 마리아성당 정면

제작한다면, 시의회로부터 공식적으로 지급되는 제작비 100굴덴 이외에도 20굴덴의 상금을 추가로 더 받게 될 것이라고 명시되어 있고, 1493년 9월에 그 120굴덴의 약속은 어김없이 이행되었다고 전해진다.[18] 이 계약서의 내용과 이행결과를 보면 이 신작에 대한

18) Gottfried Sello,, Ibid., pp.7-8.
　　전시도록;Tilman Riemenschneider, Master Sculptor of the Late Middle Age, Text; Hartmut Krohm,

도판 5. 리멘슈나이더, 아담, 이브 석상, 1491-93　　　　도판 6. 베커의 판화, 아담과 이브 묘사, 1846

시의회의 관심과 작품에 대한 만족도를 짐작할 수 있다.[19] 석상의 정확한 재료, 조각상이 세워질 위치, 조각상이 세워지는 형식 등이 상세하게 주문되었음을 기록에서 발견할 수 있다. 이 작품은 오랜 세월 속에서 많은 우여곡절을 겪었는데, 시의회가 1700년에 성당의 수리과정에서 이 석상을 재료의 색과 같은 색으로 도색하기로 결정하여, 도색작업을 맡았던 브란트(J. C. Brandt)는 이미 이브의 한 쪽 팔과 손이 손상되어 있어서 보수해야한다고 기록하였다. 이후 1843-53년에 걸친 대대적인 성당 보수작업을 위해 이 조각상들을 옮기면서 아담의 왼팔과 양발에 손상이 갔고, 이브의 양발과 뱀도 손상되었다고 베커

National Gallery of Art, Washington(3. 10. 1999- 9. 1. 2000), The Metropolitan Museum of Art, New York(7. 2.-14. 5. 2000), p.52.

19) 리멘슈나이더는 이 두 조각상 이 외에도 1500-1506년 사이에 마리아 성당에 그리스도의 12 제자상과 세례 요한 그리고 살바도어를 포함하여 모두 14석상을 제작했던 것으로 기록되어 있는데, 아마도 제작비의 액수로 보아 전체 석상의 제작비였던 것으로 추측된다. (그 중에서 현재 9개의 성인상은 원래의 모습 그대로 뷔르츠부르그 시립 미술관에, 4개의 성인상은 뷔르츠부르그 주교좌 성당(Würzburger Dom)에 보관되어 있으며, 1개의 성인상은 유실되었다.)

는 언급하였다.[20] (도판 6) 또한 1894년에는 당시 교구장이던 브라운(Dompfarrer Dr. Braun) 신부가 나신상이 성당 외벽에 세워져 있는 것은 타당치 않다고 시정을 명령하여 원래의 위치에서 사라지게 되었다. ㄱ 이후로 이 조각상들은 1975년 뷔르츠부르그시에서 활동하던 조각가 징어(E. Singer)에 의해 제작된 복제작이 원래의 위치에 세워질 때까지 프랑켄의 여러 미술관을 전전해야 했다. 1981년에야 이 조각가의 대규모 회고전이 기획되면서 뷔르츠부르그에 위치한 시립 미술관(Mainfr nkisches Museum)에 리멘슈나이더 전시실이 마련되어 그의 많은 작품들과 함께 아담과 이브 모두 왼쪽 팔뚝이 잘려나간 채 보관되어 있다.[21]

리멘슈나이더가 이 "현대적이고 애잔한 아담" 제작에 많은 고민을 하였던 것으로 짐작되는데, 그는 1492년 아담을 얼굴에 수염이 없는 앳된 청년의 모습으로 제작하겠다는 의사를 시의회에 밝혔다. 인류의 조상인 아담을 위엄있는 모습이 아니라, 젊고 수염이 없는, 나약해 보일 수도 있는 모습으로 제작하겠다는 제안에 시의원들은 많은 논란을 벌였는데, 기록에 의하면 다수의 의견에 따라서 작가의 의도는 관철되었다고 전해진다.[22] 가벼운 콘투라포스토 자세로, 아직 성장기에 있는 듯이 젊고 애잔한 모습으로 서 있는 아름다운 곱슬머리의 아담은 비교적 큰 두상, 넓은 어깨, 상대적으로 가늘고 빈약한 하반신 그리고 흉부에 약간의 근육이 묘사되어 있다.

그런데 교회는 왜 애잔하고 젊은 아담을 원했을까?

아마도 교회와 도시의 개혁을 추구하는 강력한 의지의 표출이 아닐까 사려된다. 트리엔트 공의회가 말해 주듯이 교회에 대하여 파격적 개혁을 요구하는 목소리가 높아지고 있는 당시의 사회적 분위기 속에서 교회는 젊고 패기있는 인류의 조상상(祖上像)을 부각

20) 전시도록; Tilman Riemenschneider, Master Sculptor of the Late Middle Age, Text; Till-Holger Bochert, National Gallery of Art, Washington(3. 10. 1999- 9. 1. 2000), The Metropolitan Museum of Art, New York(7. 2.-14. 5. 2000), pp.123-128.
21) 전시도록; Tilman Riemenschneider -Fr he Werke-, Text; Hanswernfried Muth, Mainfränkisches Museum, Würzburg(5. 9.-1. 11. 1981), pp. 243-247.
22) Gottfried Sello,, Ibid., p.8.

도판 7. 뒤러, 아담과 이브, 1505 　　　　　도판 8. 리멘슈나이더, 1495-1505

시켜 새롭고 참신한 변화에의 의지와 때묻지 않은 순수함을 강조하려 했을 것으로 추측된다. 완벽한 비례의 아름다움과 입체감의 표현을 추구하던 동시대 이탈리아 르네상스 작가들의 작품과는 달리 이 뷔르츠부르그의 아담상은 신체적 아름다움보다는 내면적 사실성을 강조하는 고딕 후기의 특징을 여실히 드러내고 있다. 그러나 마리아 성당의 아담의 거의 무표정한 얼굴은 그가 몇 년 후에 제작한, 유혹에 번민하며 갈등하고 있는 아담(도판 8)이나, 뒤러가 제작한 운명을 받아들이는 완숙한 표정과 완벽한 비례의 남성적인 아담(도판 7)과 비교할 때, 유혹에 깊이 빠지기 전에 낙원에서 생활하고 있던, 번민을 알지 못하는 아담의 모습으로 짐작된다.(도판 5)

　요염하고 소녀적인 아름다움을 지닌 이브는 그 제작과정에서 논란을 일으키지 않았던 것으로 보인다. 이브는 태생적으로 원죄의 근원으로써 요염하게 유혹하는 모습으로 성경에 묘사되어 있는 인물이고, 그의 원죄는 신학상 순결과 순명의 상징인 마리아의 무염시태(無染始胎)에 의해서 구원된다. 이미 그리스도 구원의 역사는 이브의 원죄에 기초

하고 있는 것이다. 이러한 맥락에서 이브가 인류의 조상으로서의 듬직하고 자애로운 모습으로보다는 유혹적이고 아름다운 긴 머리와 타원형의 얼굴, 가늘고 곡선적인 이목구비, 아름다운 반구형의 가슴, 그리고 육감적인 하반신으로 묘사되는 것이 당연한 것으로 받아들여졌을 것이다. 이브가 오른손에 사과를 들고 있고, 발치에 이미 뱀이 올려다보고 있지만, 이브의 표정은 오히려 순수하고 평화로워 보이며 뱀의 모습도 그다지 공격적으로 보이지 않는다. 이 아담과 이브상은 죄의, 사탄의 유혹에 시달리기 전의 순수한 상태를 표현하고 있는 것으로, 낙원에 대한 향수를 암시하려 했던 것으로 보인다.

또한 시청에서 발견된 기록에는 "완전히 뒤러식의 아담과 이브"라고 묘사되어 있으나 근본적으로 신교의 입장을 지지하며 이탈리아 르네상스에 경도되어 있던 뒤러의 세계와 구교를 지지하며 아직 해부학적, 기하학적 완벽성을 버거워하고 중세적 전통에 머무르고 있던 리멘슈나이더의 세계는 실제로는 서로 조형적 관련을 맺지 못하고 있다. 이 〈아담과 이브〉 석상은 그의 초기 작품 가운데 비교적 고딕적 특성을 약하게 보여주고 있기는 하나, 셀로가 지적하였듯이 아직 새로운 시대로의 전환점을 통과하지는 못하였다.[23]

2. 성혈 제단화(Heiligeblutaltar) : 로텐부르그(Rothenburg ob der Tauber)의 성 야콥(St. Jacob) 성당 (도판 9)

뷔르츠부르그 마리아성당 조각상 〈아담과 이브〉 제작 이후 리멘슈나이더는 밤베르그(Bamberg), 비텐베르그(Wittenburg), 로텐부르그(Rotheburg ob der Tauber) 등 여러 곳으로부터 감당하기 어려울 정도로 많은 주문을 받았고, 1501년 4월에는 로텐부르그 시의회로부터 그 곳에서 유명한 순례성당이었던 성 야곱 성당의 목조 삼단 제단화 제작을 의뢰받게 된다.[24] 당시의 여느 주문과 마찬가지로 계약내용에는 주제의 표현에 대한 신학적 해

23) Max H. von Freeden, Ibid., p. 23-24.
24) 제단은 신(神)과 인간이 성찬을 나누는 식탁(Mensa)의 확대개념으로서, 일상적으로 성서와 촛대 이외에는 아무 것도 제단에 올려놓지 않았으나, 중세부터 교회력에 따라서 주일미사나 축일미사에 성당의 주보성인과 관련된 성화의 장면들을 화려한 조각이나 회화작품으로 제작한 삼단 제단화가 사용되기 시작하였다. 이는 신학적으로는 '삼위일체'를 의미하며, 실질적으로는 접힌 상태로 보관되었다가 용도에 따라 펼쳐서 사용하려는 의도에서 삼단으로 제작되었다. 교황청 공의회의 결정에 따라서 미사 중 사제의 위치가 변화하면서 -신자들과 마주보게 되거나 같은 방향으로 향하거나- 삼단 제단화는 열렸을 때뿐만 아니라 닫혔을 때에도 양측에서 바라보도록 제작된 제단화의 한 형

석과 작업의 분할관계, 제작기간, 제작비에 이르기까지 상세하게 수록되어 있다. 이 제단은 그리스도의 거룩한 희생을 상징하는 "성혈"에 봉헌된 것으로 예수의 수난이 주제이다. 따라서 "예수의 예루살렘 입성", "예수가 12제자들과 나눈 최후의 만찬", "겟세마니 동산에서의 기도"로 구성되도록 주문되었다. 이 제단화의 모든 조각상들은 리멘슈나이더가, 그리고 전체 외곽틀과 장식 부분은 로텐부르그에서 명성이 높던 목수, 하르슈너(E. Harschner)가 분할하여 제작하도록 명시되어 있고, 그들이 약속을 성공적으로 이행할 경우 각각 50굴덴씩 지급할 것이며, 추가로 10굴덴의 상금도 가능하다고 밝히고 있다. 이 제단화에 들어있는 조각상들은 1505년까지 완성되었으며, 리멘슈나이더는 60굴덴을 받았

도판 9. 로텐부르그 성 야콥성당의 성혈제단화 전경, 1501-1505

고, 하르슈너는 조각가의 주문을 잘 못 이해하여 두 번 제작하여야 했기 때문에 이를 참작하여 시의회는 104굴덴을 지급한 것으로 19세기 중반에 발견된 로텐부르그 시의회 자료에 기록되어 있다.[25]

식이다. 13세기부터 15세기 사이에 집중적으로 확산되었으며, 신자들의 종교적 감동을 극대화하려는 목적에서 제작되었기 때문에 신학적 중요성은 증대되었고 그 제작에 심혈을 기울일 수 밖에 없었던 것이다. 고딕양식의 삼단 제단화는 대부분 중앙의 삼면화 부분과 하단(Predella) 그리고 상단(Gesprenge)으로 구성되어 있으며(초기에는 상단부분은 생략되었었다), 핵심적 부분인 중앙의 삼면화는 양측 날개와 중앙화면(Schrein)으로 이루어진다. 대체로 상단은 환조 조각상이나 고딕식의 장식 등으로, 하단은 장방형의 화면을 구성하며 저부조나 회화로 제작된 성화로 이루어진다. 중앙의 삼면은 모든 부분이 회화 작품으로 이루어진 경우와 중앙화면은 3/4 환조 정도의 고부조로 양날개부분은 대부분 닫힐 때의 기능을 고려하여 저부조나 회화로 제작되는 등 나름대로 그 형식이 다양하다. 로텐부르그의 성 야콥(St. Jacob) 성당은 종교개혁 이후 1544년경부터 이 지역이 개신교화하면서 개신교회당으로 사용되고 있으나 성혈 제단화는 성가대석에 특별 보존, 관리되고 있다.

25) Gottfried Sello, Ibid., pp.22-23.

로텐부르그 시에 리멘슈나이더가 제작한 제단화는 모두 4곳에 있었으나, 야콥성당의 제단화는 이 시에 완벽한 상태로 존재하는 유일한 제단화이다. 전형적인 고딕 성당 내부에 안치된 고딕 양식의 제단화 최상단에는 가시관을 눌러쓰고 피흘리며 고통받고 있는 예수상이 고딕식 천개 아래에 세워져 있다. 그 하단 중앙에는 예수의 고통과 희생의 상징인 십자가와 그 십자가를 양쪽에서 무릎꿇고 떠받치고 있는 작은 크기의 두 천사상이, 그리고 양옆으로는 수태고지의 상징인 성모와 가브리엘 천사상이 최상단의 예수상과 비슷한 크기로 화려한 고딕식 천개 밑에 위치하여 서 있다. 제단화 중앙의 삼면에는 예수 수난의 주요 세 장면이 묘사되어 있는데, 좌측 날개부분에는 예수의 예루살렘 입성장면이, 우측 날개부분에 예수의 겟세마니 동산에서의 기도 장면이 부조로 제작되어 있고, 중앙화면[Schrein]에는 예수가 12제자와 마지막 만찬을 나누려고 둘러앉아 있는 모습이 3/4 환조로 제작되어 있다. 삼면 제단화 하단[Predella]에는 죽음을 상징하는 해골 위에 십자가가 세워져 있으며 양옆에 천사들이 배치되어 예수 희생의 대가로 열릴 부활의 가능성을 암시하고 있다. (도판 10-12)

이 제단화에서 가장 중요한 부분인 중앙화면의 "최후의 만찬" 장면에서는 두 가지 주목되는 것이 있는데, 그 하나는 리멘슈나이더가 이 장면의 배경부분을 열어 놓음으로써 전혀 새로운 신선함을 연출하고 있는 것이다. 셀로는 이러한 시도는 리멘슈나이더의 수많은 기존의 제단화에서도, 이전의 다른 작가들의 제단화에서도 보이지 않았던, 미술사상 최초의 것이며, 조각가의 이러한 시도는 아마도 시의회와, 그리고 목수와의 격론의 결과 관철된 것일 것으로 보고 있다.[26] 전면과 배면으로부터 여러 방향의 광선을 유도하므로서 실내 공간에 둘러앉아 있는 조각상들의 입체감이 강조되었고, 마치 실제의 고딕식 창이 있는 공간 안에서 벌어지고 있는 만찬 장면을 신도들이 마주하고 있는 듯한 현실감이 형성되고 있다. 시각(時刻)에 따라 혹은 햇빛의 강도에 따라 각기 다른 분위기를 연출하며 이 마지막 만찬 장면의 현장감을 더욱 고조시키고 있다. 다른 하나는 예수의 위치이다. 가장 중요한 인물을 중앙에 두는 대칭적 배치를 선호하던 고딕식 구성을 거부하고, 악역인 유다를 중앙에 세우고 그 좌측에 예수를 위치시킨 것이다. 이는 셀로나 샤피스

26) Ibid., p.22.

도판 10. 좌측날개: 예수의 예루살렘 입성

도판 11. 우측 날개: 겟세마니 동산에서의 기도

도판 12. 중앙화면: 최후의 만찬

(J. Chapuis)가 지적하고 있듯이, 두 가지 가능성을 생각해 볼 수 있는데, 우선 리멘슈나이더가 유다가 지닌, 성경에서 약속하고 있는 구원의 대역사를 완성하는데 없어서는 안 될 악역의 중요성을 인식하고 있었을 -새로운 신학적 해석- 가능성이다.[27] 다음으로는 작가가 기존의 가치에 대한 비판적 인식을 가지고 있었을 가능성을 생각해 볼 수 있다. 이는 훗날 농민전쟁에서의 그의 개혁적 입장 표명과 관련지어질 수 있는 것이며, 나아가서 그의 종교적 정직성의 문제로 귀결된다. 어떠한 경우이든 간에 리멘슈나이더의 이 새로운 구성은 엄격한 신(神) 중심의 중세적 해석이 이완되고 있다는 것을 간접적으로, 그러나 분명하게 드러낸다. 시의회의 주문에 의하여 로텐부르그 순례성당에 안치된 제단화 중앙에 등장한 유다는 아마도 교회와의 협의에 따라 제작된, 새로운 신학적 해석의 결과로 보는 것이 타당할 것으로 생각된다.

최후의 만찬 장면은 요한복음 13장 21절, "'정말 잘 들어 두어라. 너희 가운데 나를 팔아 넘길 사람이 하나 있다'고 내놓고 말씀하셨다. 제자들은 누구를 가리켜서 하시는 말씀인지를 몰라 서로 쳐다보았다."는 부분을 형상화한 것으로, 예수가 유다에게 빵을 건네주는 순간의 묘사이며(요한복음 13장 26-27절), 이로써 유다의 악역은 예수에 의해 예고되고 있다. 예수에게서 빵을 받고 있는 유다는 왼 손에 그의 상징물인 돈주머니를 쥐고 있으며, 예수의 애제자인 사도 요한은 "예수의 무릎에서 쉬고 있는" 부분으로 거의 졸고 있는 듯이 모호한 표정으로 뒤돌아보고 앉아있다. 예수 좌측의 베드로는 예수의 말에 자신의 가슴에 손을 얹고 놀라움을 표시하고 있고, 화면의 우측에는 토마스와 시몬이 의자에 앉아 격론을 벌이고 있는 모습이 현실감있게 표현되어 있다. 이 작품보다 5년 정도 앞서 완성된 레오나르도 다 빈치의 최후의 만찬은 자연스럽고 여유로운 공간에 예수를 중앙에 위치시키고 제자들을 세 사람씩 네 그룹으로 나누어 표현하고 있는 것에 반하여, 리멘슈나이더는 중앙의 유다를 중심으로 좌우의 두 부분으로 나누어 묘사하고 있다. 이 작품에서 조형적 표현상의 문제점으로 지적하고자 하는 부분 -즉, 화면 양측에 무리스러

27) Ibid., 22-23.
　　전시도록; Tilman Riemenschneider, Master Sculptor of the Late Middle Age, Text; Julien Chapuis, National Gallery of Art, Washington(3. 10. 1999- 9. 1. 2000), The Metropolitan Museum of Art, New York(7. 2.-14. 5. 2000), pp.5-6.

울 정도로 촘촘하게 묘사되어 있는 제자들의 모습과 유다 이외의 등장인물들이 모두 둘러앉아 있는 것인지, 아니면 예수를 포함하여 정면을 향한 인물들이 서있는 것인지 분명히 드러나지 않는 것- 을 관찰해 보면, 이탈리아의 르네상스 작가이던 레오나르도가 예수가 제자들과 마지막 만찬을 나누고 있는 공간을 기하학적 정확성을 갖춘, 편안하고 아름다운 지상(地上)의 이상적 공간으로 우리에게 각인시키고 있는 반면에, 북부 유럽의 고딕적 전통을 고수하고 있던 리멘슈나이더는 가난하고 보잘것없던 예수가 실제로 제자들과 함께 했을 듯한, 비좁고 초라한 공간을 우리에게 연출해 내고 있다는 차이를 보여준다. 이것이 바로 리멘슈나이더가 추구하고 목표한 리얼리티인 것이다.

좌측 날개 부분의 예루살렘 입성 장면은 나귀에 올라탄 예수가 유다인들의 환호를 받으며 예루살렘에 입성하는 부분(마르코 복음 11장 1절)을 묘사하고 있다. 예수의 제자들이 그의 뒤를 따르고 있고, 사람들은 예수가 가는 길에 그들의 옷을 벗어 깔고 있다. 그러나 나뭇가지를 들고 환호하는 유다인들의 모습은 제외되었고, 화면 중앙에 있는 나무로 올라가 이 광경을 구경하고 있는 인물이 묘사되어 있다. 이는 리멘슈나이더의 제단화에 자주 등장하는 모티브이다. 아마도 그는 루카복음에 등장하는 자호이스(Zachäus)일 것으로 성경학자들은 보고 있는데, 그는 사악한 부자로 공포에 차서 예수의 행차를 먼 발치에서 나무에 올라 바라보며 자신의 죄를 자성하는 것으로 해석되고 있다.[28] 우측 날개에는 예수의 겟세마니 동산에서의 기도 장면(마르코 복음 14장 32절) 이 부조되어 있는데, 바위산에 올라가 예수가 기도하고 있는 동안 깨어있으라고 이른 제자들 -베드로와 야곱, 요한- 은 이미 깊은 잠에 빠져들었고, 유다가 데려 온 이들은 예수를 잡아가려 기다리고 있다. 이 겟세마니 동산에서의 기도 장면은 리멘슈나이더가 이전에도 제작했던 주제이고, 당시에 매우 애호되던 장면이기도 하다. 이러한 현상은 의식의 대전환기이던 당시에 동반되었던 정신적 혼란과 구원에 대한 갈망을 의미하는 주제였기 때문에 생겨났을 것이다.

3. 성모 제단화(Marienaltar) : 크레글링겐(Creglingen)의 천주성당(Herrgottskirche)

중세에 크레글링겐 근교의 야산에서 한 농부가 밭일을 하다가 우연히 '성체(Hostie)'를

28) Gottfried Sello, Ibid., pp.24-25.

도판 13. 크레글링겐, 천주성당, 성모제단화 전경

발견했다는 장소에 세워진 이 작은 성당의 성모 마리아 목조 삼단 제단화는 16세기 초 종교개혁이 일어나자 성당의 저장고 칸막이 뒤에서 몇 백년 동안의 긴 수면에 들어갔다. 1832년 성당의 저장고에서 발견된 이 마리아 제단화는 완성도 높은 대가의 작품인데다가 완벽하게 보존된 상태여서, 독일 고딕 후기의 조각을 상징하는 귀중한 미술사적 작품으로 인정받고 있다.(도판 13) 그러나, 연구자들은 아마도 로텐부르그의 성혈제단화와 같은 조각가의 작품일 것으로 추정하였을 뿐, 정확한 작가를 알지 못하고 "로텐부르그 대가", 혹은 "크레글링겐 대가"로 부르다가, 19세기 중반 로텐부르그 시 기록보관소에서 성혈 제단화 제작에 관한 자세한 기록이 발견되면서 이 작품도 리멘슈나이더의 것이 확실하다고 결론지었다.[29] 프랑켄과 슈바벤의 경계에 위치한 크레글링겐에 있는 이 작품은 그의 명성이 상당히 넓은 지역에까지 이르고 있었음을 확인시켜 준다. 아쉽게도 이 제단화에 관한 직접적인 기록은 아직 발견되지 않고 있다. 이 성모 제단화는 리멘슈나이더가 제작한 많은 제단화 가운데 매우 장식적이며, 손상되거나 분리되지 않고 완벽하게 남아있는 흔하지 않은 예를 보여주는 것이기도 하다.

중세 후기에 이르러 십자군 전쟁과 상업의 발달 등으로 기존 봉건 사회의 기반이 흔들리기 시작하면서 교회내부의 권력구도에도 서서히 변화와 분열이 일기 시작하였고, 이에 따라 마리아의 자비와 모성으로 교회의 위기를 극복하려는 마리아 신학이 대두되었다.[30]

29) Karl Scheffler, Der Creglinger Altar des Tilman Riemenschneider, Verlag Karl Robert Langewiesche, p. 2.
30) Gerhardt Gruber, Das Große Buch der Heiligen, Geschichte und Legende im Jahreslauf, Südwest

그리하여 12세기경에는 프랑스 고딕 성당의 팀파늄이나 스테인드 글래스에 마리아의 생애, 죽음, 승천, 천상에서의 대관장면이 적극적으로 등장하면서 전유럽으로 확산되었다. 마리아의 승천, 마리아의 대관장면 등의 크레글링겐 마리아 제단화에서 보이는 주제들은 아기예수를 안고 있는 마돈나상과 함께 마리아의 "영광"을 드러내는 전형적인 주제이다.

이 '성모 제단화'는 로텐부르그의 '성혈 제단화' 제작 이후 대략 1505년에서 1510년경에 제작되었을 것으로 추정되고 있다.[31] 이 제단화의 최상단은 성혈제단화의 예수와 비교할 때 인체비례나 제스추어가 좀 더 자연스럽게 묘사되어 있다. 이는 성혈제단화에서 피흘리고 서 있는, 중세적 비례감으로 표현된 예수와는 매우 대조적이다. 이 제단화의 최상단에는 무릎꿇고 합장하고 있는 마리아의 대관 장면이 조각되어 있는데, 마리아의 머리 위 양 옆에서 환영의 몸짓으로 무릎꿇고 떠있는 천사들과 마리아 양옆의 성부와 성자상 그리고 마리아 상으로 그룹을 형성하고 있다. 좌측의 나이가 든 모습의 성부와 우측의 중보기도[Fürbitten]의 자세를 보이는, 젊은 성자 모두 머리에 왕관을 쓰고 있으며, 왕관을 쓰고 한 자리에 있는 그들의 모습과 제단화에서의 위치는 이 장면이 천상에서 이루어지고 있는 것임을 암시하고 있다.(도판 14) 가장 핵심적 부분인 삼단화의 중앙화면[Schrein]에는 '마리아의 승천' 장면이 3/4환조로, 양쪽 날개에

도판 14. 제단화 최상단, 성모의 대관식

Verl., München, 1978, pp. 514-515; 마리아의 생애나 마리아의 승천은 대부분 성서에 기록된 사실이 아니라 외경을 통해 전해져 왔던 것으로, 마리아는 예수의 어머니로써 자비와 모성을 상징하며 동시에 모든 신자들을 자비와 모성으로 포용한다는 의미에서 교회를 상징하기도 한다. 초대 교회 시기부터 내려오는 구원의 역사인 구세사(救世史) 안에서 그 역할이 언급되었고, 4세기경부터 당시 순교자나 성인들을 그들의 사망일에 기념하던 관습에 따라 성모의 죽음과 승천을 기념하는 축일을 정하여 지내기 시작한 것으로 전해지고 있다.

Hans Sedlmayr, Die Entstehung der Kathedrale, Akademische Druck u. Verlagsanstalt, 1976, Graz-Austria, pp. 253-254.

Lexikon der Kunst, Bd. III, Verlag für das Europäische Buch, Westberlin, 1981, pp. 157-161.

31) Gottfried Sello, Ibid., p. 26.

도판 15. 중앙화면: 성모의 승천장면

는 '수태고지', '마리아의 엘리자벳 방문', '예수의 탄생', '예수 봉헌'의 네 장면이 저부조로 제작되어 있다. 또한, 삼단화 최하단[Predella]은 '삼왕내조', '베로니카의 수건', '성전에서 설교하는 어린 예수"의 부조 장면들로 구성되어 있다. (도판 15-22)

이 제단화는 로텐부르그 제단화와 달리 목수의 도움없이 독자적으로 제작하였을 것으로 연구가들은 보고 있다.[32] 특히, 중앙의 삼단화 부분의 외곽틀과 그 위로 뻗어올라간 고딕 장식부분[Gesprenge]은 주제와 연관되어 특별한 의미를 지니는 것으로 보인다. 엄격하고 단순하게 제작된, 희생과 고통이 주제였던 '성혈제단화'와 비교할 때, 여기에서는 조각상 이외의 건축적 부분들이 극도로 장식적이고 화려하게 제작되었음을 볼 수 있는데, 이는 리멘슈나이더의 그리스도교적 겸양이나 청빈의 자세가 변화한 것이기 보다는, 이 마리아 제단화의 주제 –마리아의 영광과 기쁨-를 더욱 강조하고자 한 것으로 사려된다. 삼단화 중앙 상부 외곽의 뾰족한 상승선의 형태는 마리아의 승천을 극적으로 강조하며 마리아의 대관장면으로 이어지고 있고, 마리아의 기쁘고 영광스런 장면들을 이러한 환상적 구성과 화려한 장식으로 강조하고 있다.

중앙의 마리아 승천 장면에서도 리멘슈나이더는 역시 배경을 열어놓음으로써 그 현실감을 다시 한 번 사실적으로 연출, 강조하고 있다. 이 열린 배경처리는 예수의 제자들

32) Karl Scheffler, Ibid., p. 2.
 Gottfried Sello, Ibid., p. 26.
 전시도록; Tilman Riemenschneider, Master Sculptor of the Late Middle Age, Text; Julien Chapuis, National Gallery of Art, Washington(3. 10. 1999- 9. 1. 2000), The Metropolitan Museum of Art, New York(7. 2.-14. 5. 2000), p. 34.

이 있는 지상의 실내공간과 마리아가 승천하고 있는 천상의 공간을 대비시키며 마리아를 더욱 신격화하고 있다. 날개를 활짝 핀 다섯 명의 천사들이 마리아상을 에워싸며 만돌라를 이루고 있고, 마리아상은 화려한 고딕식 천개를 위로하고, 비스듬한 S자형을 이루며 두 손을 가볍게 합장하고 풍성한 옷주름을 가볍게 휘날리며, 신중하면서도 기쁨에 찬 얼굴로 승천하고 있다. 마리아의 발밑에는 예수의 열 두 제자가 양 쪽의 두 그룹으로 나뉘어져서, 승천하는 마리아를 바라보고 있다. 제자들의 다양한 표정, 곱슬머리, 수염, 손동작, 옷주름, 소품 등의 개별적 특성들을 치밀하게 묘사하고 있어서, 전체적 비례보다는 세부적 묘사에 더 집중하는 15세기 북부 유럽의 사실주의적 특성을 다시 한 번 확인시키고 있다. 만돌라를 이루는 천사들에 둘러싸인 마리아상은 리멘슈나이더가 뮈너슈타트(Münnerstadt) 성당의 성 마리아 막달리아 제단화에서 보여준 중앙화면의 구성과 유사함을 발견할 수 있다.(1490-1492년)

양측 날개에 묘사된 네 장면은 좌측 하단으로부터 시작하여 시계방향으로 마리아

도판 16. 좌측하단: 수태고지

도판 17. 좌측상단: 엘리자벳 방문

도판 19. 우측 하단: 아기 예수 봉헌

와 예수의 이야기로 구성되어 있는데, 좌측 날개는 상, 하단의 두 부분으로 나뉘어져 하단에는 수태고지가, 상단에는 마리아의 방문이 묘사되어 있다.(도판 16-17) 실내공간에서 독서 중인 마리아는 가브리엘 천사로부터 하느님의 말씀을 다소곳하고 경건한 자태로 전해 듣고 있고, 천사의 날개는 매우 섬세하게 묘사되어 있으며(루가복음 1장 26절-38절), 마리아가 엘리자벳을 방문한 장면(루가복음 1장 39절-56절)에서는 젊고 청순한 마리아와 나이든 엘리자벳의 모습이 대조를 이룬다. 우측 상단에는 예수의 탄생(루가복음과 마태복음은 예수의 탄생으로 시작된다)이 묘사되어 있는데, 구유의 내부와 외부가 분명히 드러나지 않고 있고, 특히 아기 예수가 매우 작게 묘사되어 있어 현실감이 감소되었다.(도판 18) 하단은 아기 예수 봉헌(루가복음 2장 22절-28절) 장면인데, 성전에 봉헌되고 있는 아기 예수의 장면은 -아기예수를 안고 있는 시몬의 모습 등- 경건하기 보다는 오히려 부자연스럽고 경직되어 보인다.(도판 19) 프레델라의 세 장면은 날개부분의 저부조에 비해 고부조로 제작되었으며, 이국적인 모습의 동방박사들로부터 경배를 받고 있는 마리아는 위엄있는 모습으로 묘사되어 있고(마태복음 2장 1절-12절), 성전에서 학자들과 토론하고 있는 예수의 장면(루가복음 2장 41절-52절)에서는 우아한 자태의 마리아가 아들에 대한 자랑스러움을 감추지 않고 있다.(도판 20-21) 미술사학자들은 예수와 토론하고 있는 학자들 가운데 중앙에 위치한 인물을 아마도 리멘슈나이더 자신의 모습일 것으로 추측하고 있다.[33](도판 2)

33) Chapuis, Sello, Scheffler 외에도 많은 미술사가들이 리멘슈나이더의 자화상이라는 견해에 동의 하고 있다. 이러한 예는 비엔나(Wien)의 주교좌 대성당(Stephandom)에서 조각가 필그람(A. Pilgram)의 모습을 찾을 수 있듯이 드물지 않게 발견되고 있다.

도판 20. 최하단 좌측: 삼왕내조 도판 21. 최하단 우측: 학자들과 토론하는 예수

　이 제단화 조각상들 -성혈제단화도 마찬가지이지만- 을 자세히 관찰하여 보면 쉐플러(Karl Scheffler)가 주장하듯이 리멘슈나이더의 작품과 도제들의 작품이 혼재해 있는 것으로 추측되는데, 최상단의 예수상이나 승천하는 마리아, 제자들의 모습 그리고 마리아의 대관 장면 등의 환조부분은 인체 비례의 표현이나 얼굴의 표정묘사, 옷주름, 몸짓표현에 이르기까지 숙련된 대가의 것으로 보이고, 북부 유럽 르네상스 미술로의 대전환을 암시하고 있으나, 저부조부분의 표현은 인체 비례의 미숙함이나 경직된 몸짓, 전통적이고 단조로운 구도 등 여전히 전형적인 고딕의 표현양식을 확인하게 하며, 대가의 솜씨가 아닐 것으로 짐작된다.[34]

34) Karl Scheffler, Ibid., p.2.

IV. 나오는 말 : 조형적 신앙고백

　토마스 만(Thomas Mann)은 종전 직후인 1945년 5월 29일 아직 망명 중이던 미국(국회도서관)에서 행한 "독일과 독일인"이라는 제목의 연설에서 독일의 역사에서 지적(知的) 자유와 정치적 자유를 위하여 투쟁한 인물들이 많았다는 것을 강조하면서, 자신은 지적 자유를 추구하였지만 정치적 자유를 갈망하던 프랑켄의 농민군과 갈등했던 루터와, 자신의 개인적 자유나 예술보다도 농민의 자유와 정의를 위한 투쟁에 적극 나섰던 조각가 리멘슈나이더를 대비시켰다.[35] 그는 조각가로써의 성공과 정치가로써의 성공에 힘입어 지적 자유와 예술적 자유를 누릴 수 있는 위치에 있었음에도 불구하고 자유의지로 고난의 길을 택한 그의 위대함을 강조하였던 것이다.

도판 22. 리멘슈나이더, Pieta,
라우파흐 교구성당, 초기작

　작품에 작가의 이름을 밝히는 것도, 자신의 정치적 입장을 직접적으로 드러내는 제작태도도 생소하던 시대였기 때문에 리멘슈나이더의 작품에서 직접적인 정치적 메시지를 기대하기는 어렵다. 하지만 그는 스스로의 판단과 선택에 따른 용기있는 행동을 통하여 직접적으로 그의 정치적 입장을 증명하였고, 동시에 당시 최고의 주문자였던 교회의 보수적 요구에 매우 충실한 작품을 제작하므로서 그리스도교인 예술가로써의 순명의 의무에 충실하였던 것이다. 그는 반 종교개혁적 입장이나 교회의 부조리에 대한 반대 그리고 농민군에 대한 지지의 입장을 작품을 통하여 표명하지는 않았다. 예를 들어 애잔하고 모던한 아담이나 배신자 유다의 파격적 위치설정, 그리고

35) 전시도록; Tilman Riemenschneider, Master Sculptor of the Late Middle Age, Text; Till-holger Borchert, National Gallery of Art, Washington(3. 10. 1999- 9. 1. 2000), The Metropolitan Museum of Art, New York(7. 2.-14. 5. 2000), p. 119.

배신자 유다의 적극적인 자세와 예수의 애제자였던 사도 요한의 나른한 자세의 대비 등은 아마도 리멘슈나이더의 개인적 선택뿐만 아니라, 당시의 변화와 개혁을 추구하던 교회내의 신학적 해석 - 신(神)중심의 중세적 해석의 이완 현상 - 과도 일치하는 부분이었을 것이다. 그러나 초기부터 말기에 이르기까지 제작된 '애도' 작품들을 비교해 보면 그의 초기작에서 보여주던 도식화되고 경직되었으며 표현적인 인체 묘사로부터, 인체의 비례를 고려한 사실적 표현으로 변화하였음이 발견된다.(도판 22-

도판23. 리멘슈나이더, 애도, 그로소스하임 (Grossosheim)성당, 1510년 경

24) 이것이 그의 조형적 특성을 고딕과 르네상스의 중간 지점에 위치시키도록 하는 중요한 요인이다. 샤피스는 리멘슈나이더의 제단화 가운데 마이드브론(Maidbronn)의 주교좌 성당(Pfarrkirche)에 있는 〈애도 (1519-23)〉가 가장 아름다운 것이라는 주관적 견해를 밝히고 있다.(도판 24) 그러나 확실한 것은 이 애도 장면이 리멘슈나이더보다 더욱 적극적으로 이태리 르네상스를 수용하였던 뒤러의 애도장면(도판 25)과 매우 유사한 구도로 이루어졌음이 관찰되는 점이다. 이는 아마도 샤피스의 미적 판단이 이태리 르네상스를 근거로 하여 보았

도판24. 리멘슈나이더, 애도, 마이드브론 교구성당 제단화, 1519-1523

던 것으로 사려된다.[36](도판 23-26) 앞서 보았듯이 리멘슈나이더는 과감한 조형적 변화도

36) 전시도록; Tilman Riemenschneider, Master Sculptor of the Late Middle Age, Text; Till-holger Borchert, National Gallery of Art, Washington(3. 10. 1999- 9. 1. 2000), The Metropolitan Museum

도판 25. 뒤러, 애도, 1500

시도하였는데, 삼면제단화에서 중앙 화면 (Schrein)의 배경부분을 투명 유리로 처리하여 다양한 방향의 광선을 이용함으로써 현실적 공간감을 강조한 것은 그의 작가적 역량을 보여주는 참신한 창의적 예라고 하겠다.

종교개혁과 농민전쟁이라는 사회적 격변으로 인하여 그의 완숙기 작품의 전개가 중단된 것은 작가의 개인적 불행인 동시에 독일 르네상스 초기 조각사에도 큰 손실로 남는다. 토마스 만이 지적했듯이 그는 예술가이기 이전에 진정으로 용감한 신앙인이었으며, 그의 작품들은 막강한 교회의 주문에 따른 단순하고 충실한 이행만이 아니라, 교회에 대한 순명과 조형적 새로움의 추구라는 작가적 임무를 진지하게 받아들인 결과였으며, 무엇보다도 이들은 리멘슈나이더 자신의 강렬한 조형적 "신앙고백"이었던 것이다.

of Art, New York(7. 2.-14. 5. 2000), p. 35.

참고문헌

Tilman Riemenschneider, Master Sculptor of the Late Middle Age, National Gallery of Art, Washington(3. 10. 1999- 9. 1. 2000), The Metropolitan Museum of Art, New York(7. 2.-14. 5. 2000).

Tilman Riemenschneider -Fr he Werke-, Text; Hanswernfried Muth, Mainfränkisches Museum, Würzburg(5. 9.-1. 11. 1981).

Gottfried Sello, Tilman Riemenschneider, Lexikographisches Institut, München, 1983.

Max H. von Freeden, Tilman Riemenschneider, Leben und Werk, Deutscher Verlag, München, 1972.

Karl Scheffler, Der Creglinger Altar des Tilman Riemenschneider, Verlag Karl Robert Langenwiesche.

Gerhardt Gruber, Das Große Buch der Heiligen, Geschichte und Legende im Jahreslauf, Südwest Verl., München, 1978.

Hans Sedlmayr, Die Entstehung der Kathedrale, Akademische Druck u. Verlagsanstalt, Graz-Austria, 1976.

Iris Kalden-Rosenfeld, Riemenschneider and his workshop, Langenweischer Verl., 2004.

Camela Thiele, Skulptur, Dument, 1995.

크랙 하비슨(Craig Harbison) 저, 김이순 역, 북유럽르네상스의 미술, 예경, 2001.

사카자키 오쯔로오 저, 이철수 역, 반체제 예술, 과학과 사상사, 1990.

[기독교 사상], 임영천, "개혁자 루터와 독일 대농민전쟁"(I),(II), 기독교 사상, 제 310집, 제 311집, (1984. 4., 5.)

[사회 과학], 장문강, "루터와 농민전쟁 연구사에 대한 비판적 고찰", 사회과학, 제 39권 제 1호(통권 50호), 2000.

[정치 사상 연구], 장문강, "루터 정치사상의 그리스도교적 기초와 농민 전쟁", 정치 사상 연구 3권(2000-I).

[Art: Das Kunstmagazin], Petra Bosetti, "Ein Seelenforscher im Altarraum", Nr. 4, April 2004,

[Kunsthistorisches Arbeitblaetter: Zeitschrift für Studium und Hochschulkontak], Nr. 2, 2001.

Lexikon der Kunst, Bd. III, Verlag für das Europäische Buch, Westberlin, 1981.

카라바조의 구상

카라바조의 구상

최병진(인천가톨릭대학교 교수)

1. 들어가는 말

예술품이 메시지의 전달 매체라는 생각은 전 시대를 관통하는 화두일 것이다. 예술가는 작품의 메시지를 구성하며, 이 때 가장 효율적인 전달 방식을 선택한다. 효율적인 전달 방식으로 적용한 예술가의 개인적인 표현 방법을 작가의 '양식(style, maniera)'이라고 한다면, 양식은 단순히 색이나 선의 배치나 의미가 아니라 예술가들의 선택을 드러낸다. 이러한 선택의 과정 속에서 예술가들은 적절한 도구를 사용한다. 도구가 사용자의 의도를 설명해주는 것처럼, 도구를 활용해서 구성된 작가의 표현 방식은 예술가의 입장에서 세계와 작품을 바라보는 관점과 작품의 의도를 이해할 수 있는 열쇠가 된다.

인류학적 관점에서 도구의 의미는 단순히 일을 하기 위한 고안물이 아니며, 인간의 신체를 확장시키고 도구가 적용되는 범위에서 인간이 할 수 있는 범위를 확장 시켜주는 요소라고 볼 수 있다[1]. 화가의 경우 손으로 그림을 그릴 수도 있고, 붓을 사용할 수도 있으며, 나이프를 활용해서 마티에르를 강조할 수도 있다. 하지만 미술 감정의 역사에서 의사였지만 20세기 미술사의 방법론과 이후 예술품 진단학의 발전에 중요한 영향을 끼쳤던

※ 이 글은 "최병진, 〈카라바조의 구상〉, 이탈리아어문학회, 2014년 4월, 41집, pp. 171-201."에 게재되었던 논문임.

1) Leroi-Gourhan, André. *L'homme et la metière*. Paris: Édition Albin Michel. 1943.

조반니 모렐리Giovanni Morelli의 언급처럼 동일한 방식으로 도구를 통해 표현하는 예술가는 없으며, 작품의 세부 디테일은 의식적이든 무의식적이든 여러 가지 작품에 대한 기록들을 남겨놓을 수밖에 없다. 이런 점에서 회화 작품의 표면은 화가의 선택을 통해 원작자의 정체성을 반영하고 있다. 본 연구는 이런 점을 고려하여 양식을 통해 카라바조의 작품 제작을 둘러싼 심층적인 규칙의 체계(épistémè)를 검토하고자 한다. 이와 연관해서 이 논고는 피렌체 대학의 복원 전문가인 로베르타 라푸치Roberta Lapucci교수의 2009년 논고인『카라바조와 광학적 현상들』[2]과 예술사학자인 미나 그레고리Mina Gregori 교수의『카라바조. 걸작의 탄생』[3]에서 다루었던 복원의 기록을 검토하며 카라바조가 작품을 위해서 그가 선택했던 작업 도구 외에도 광학 기기를 활용했다고 보는 가설을 양식, 문헌자료와 기법을 통해서 분석한 후 문화적 해석을 이끌어낼 것이다.

2. '카메라 옵스쿠라'의 역사와 카라바조

카메라 옵스쿠라(camera obscura)는 카메라가 제작될 수 있는 광학적 현상을 다룬 기기들을 의미한다. 앞서 언급한 인류학적 관점에서 해석해 보았을 때, 카메라 옵스쿠라는 화가의 필요성에 따라 선택할 수 있는 도구이다. 이는 도구를 통해서 작가의 의도를 분석할 수 있는 자료를 구성한다. 화가가 이 도구를 활용한다고 본다면, 적어도 우리는 그가 작업하는 메시지가 현실에 있는 풍경들이 가지고 있는 의미를 전달하기 위한 관심을 가졌다고 볼 수 있다. 이런 점에서 작품의 제작기법과 도구는 매우 중요한 출발점을 제공한다.

역사적으로 화가들 중에서 카메라 옵스쿠라와 연관되어 있는 도구에 대한 지식을 전달했던 가장 오래된 시각 사료는 토마소 다 모데나Tomaso da Modena가 1351년부터

2) Lapucci, Roberta. "Caravaggio e l'ottica: aggiornamenti e riflessioni" in Caravaggio e l'Europa: l'artista, la storia, la tecnica e la sua eredita, ed.by. Luigi Spezzaferro. Milano: Silvana Eitoriale. 2009. pp. 59-68; Lapucci, Roberta. Caravaggio e i "quadretti nello specchio ritratti." Paragone, March-July. 1994. pp. 160-70.

3) Gregori, Mina. "Caravaggio. come nascono i capolavori" in Come dipingeva Caravaggio. Torino: Electa. 1996.

도판 1. 토마소 다 모데나, 〈도메니코 수도회의 위인들〉, 트레비소 산 니콜로 수도원, 1532.

1352년까지 제작했던 트레비소의 산 니콜로 수도원의 〈도메니코 수도회의 위인들〉[도판1]이다. 이 작품은 인문학적 관점에서 인물전의 형태로 제작된 일련의 초상화들이다. 프레스코 기법을 활용한 이 그림의 디테일에서 안경, 확대경과 같은 도구들을 발견할 수 있고, 이런 점은 이 시기 이전에 이미 카메라 옵스쿠라와 연관되어 있는 광학 도구가 실용적인 관점에서 활용되고 있었다는 점을 알려준다.

만약 문헌과 연관된 기록을 검토하게 된다면 광학 도구의 활용, 혹은 직접 '카메라 옵스쿠라'의 현상을 다룬 것은 더 오랜 역사를 지니고 있다는 점을 발견하게 된다. 이미 아리스토텔레스Aristoteles(384-322년경)는 일식과 같은 자연 현상을 검토하는 과정에서 카메라 옵스쿠라를 활용한 기록이 남아있으며, 중세의 경우 1308년 이슬람 문화에서 유럽 문화권으로 유입되고 번역된 알하잔Alhazan의 문헌에서 카메라 옵스쿠라의 개념을 설명하고 있다[4]. 르네상스 시기 유럽과 이슬람의 무역을 통해서 다양한 과학적 저술을 번역하고 보존하고 있는 도시 중 하나가 피렌체였다. 레오나르도 다빈치Leonardo da Vinci는 자신의 논고에서 카메라 옵스쿠라가 예술 분야에서 유용한 점을 기술한 바 있다[5]. 그는 그림을 그리는 사람이 몸을 넣을 수 있을 정도의 크기를 지닌 카메라 옵스쿠라에 대

4) Sarton, George. *Introduction to the History of Science*. Huntington(NY): R. E. Krieger Pub. Co. 1975; Alacensis Liber de aspectiibus et vocatur prospectiva (Online-Ressource http://db.biblhertz. it/alhacen/), zuständig für die Online-Edition waren Laura Sandrock (Strukturdaten des Manuskripts, Bildbearbeitung) und Martin Raspe (technisches Konzept, XML-Verarbeitung, Erstellung des Frameworks und des Viewers, Gestaltung der HTML-Seiten). Roma: Bibliotheca Hertziana. 2010.
5) Leonardo da Vinci, Leonardo. *Trattato della pittura*. Roma: Libri d'Arte. 1994.

한 기구를 도안했고, 이 도구가 자신을 포함한 동시대의 예술가들의 작품에 유용하기보다는 도시 기획처럼 특수한 상황에서 더 유용하다는 관점을 기술했다. 다빈치의 관점은 이후 16세기 중반 발전하기 시작한 고전주의 규범으로 대표되는 아카데미의 작품에 대한 가치 판단 기준과 함께 이 도구에 대한 일반적인 관점을 구성해갔다. 이 시기를 대표하는 바사리Giorgio Vasari에서 17세기 초의 벨로리Giovan Pietro Bellori[6]에 이르기까지 예술품의 평가 기준에서 가장 높이 평가되었던 것은 현실에 대한 재현적 요소가 아니라 화가의 생각을 통해 고안된 이데아였으며, 이런 점은 르네상스 시대에 형성된 예술가의 자의식으로서 방법론에 대한 논의에서 카메라 옵스쿠라에 대한 논의들이 상대적으로 매우 적었던 이유를 제공했다. 그럼에도 불구하고 이 도구를 활용했던 것으로 보이는 작가들은 매우 많으며 예술과 과학의 연계성을 토대로 다양한 연구들이 진행되어 왔다. 또한 데이비드 호크니 같은 현대 작가 역시 자신의 저술을 통해 15세기 이후 등장한 광학도구와 거울을 활용했던 작가와 이전에도 이를 활용했을 가능성이 있는 작가들에 대해서 가설을 세우기도 했다[7].

적어도 17세기부터 18세기까지 몇몇 화가들은 작품의 제작 과정에서 카메라 옵스쿠라를 활용하고 있었다는 확신을 주는 자료들을 남겨주었다. 베르메르의 경우 동일한 장소에서 그림을 그리고 반복적인 배경과 구도를 만들어내는 이미지의 크기와 당시 베르메르의 친구이자 당시 광학 도구 제작자였던 레벤호크Anthonie van Leeuwenhoek가 제작했던 카메라 옵스쿠라가 구성하는 장면의 규모를 통해 그가 카메라 옵스쿠라를 활용했다는 근거를 확인할 수 있다[8]. 또한 남유럽의 경우 베니스에서 활동했던 카날레토는 도시경관화(Veduta)를 위해서 이 도구를 활용했고, 이런 점은 그가 세상을 떠났을 때 남겼던 유산 목록에 이 도구가 포함되어 있다는 사실을 통해서 확인할 수 있다[9].

본 연구에서 다루는 미켈란젤로 메리시 다 카라바조Michelangelo Merisi da Caravaggio

6) Giovan Pietro Bellori, *Le de' pittori, scultori e architetti moderni. Venezia*: Neri Pozza. 1998.

7) Hockney, David. *Secret Knowledge: rediscovering the lost techniques of the Old Masters*. London: Thames & Hudson. 2001.

8) Fink Daniel A. *Vermeer's Use of the Camera Obscura - A Comparative Study*. The Art Bulletin 53. 1971; Steadman, Philip. *Vermeer's Camera: Uncovering the Truth Behind the Masterpieces*. Oxford. 2001; Westermann Mariet. *Vermeer and the Dutch Interior*. Madrid. 2003.

9) *Canaletto. Prima maniera*, exhibition catalog. ed.by. Alessandro Bettagno. catalogo della mostra. Torino: Electa. 2001.

는 레오나르도 다빈치 이후 카날레토의 시대 중간에 위치하며, 시대적인 변화를 관찰한 다면 카메라 옵스쿠라에 대한 문화가 발전했던 시기라는 점에서 카라바조가 광학 기기에 관심을 가지고 활용했을 가능성을 열어준다. 그러나 카라바조의 경우, 문헌 자료에서 광학 기기의 활용에 대한 직접적인 사료가 남아있지 않기 때문에 작품의 양식과 기법을 통해 이 가설을 검토할 수밖에 없다. 중요한 점은 그가 광학기기를 활용했다고 해도 작품을 판단하는 기준이 될 수는 없다는 점이다. 카라바조는 롬바르디아 미술의 전통을 이어받아 종교화와 풍속화를 많이 남기고 있으며, 이 중에서 종교화의 경우 현실의 이미지를 옮기는 것이 작품의 목적이 될 수 없기 때문이다. 인화지가 없었던 시기에 현실의 이미지를 모델을 통해서 작업하고, 이 과정에서 광학 기기를 활용했다고 하더라도 발주자의 취향에 따라 작품을 주문받고 제작했던 카라바조는 당시의 문화적 관점과 자신의 표현이 구성하는 주관적 관점의 긴장감 속에서 주제를 표현하기 위한 판단을 내려야 했을 것이라는 점은 명확하다. 광학기기가 작품의 결과를 바꿀 수 있지만 그것은 그가 붓이나 물감을 선택하는 것처럼 자신의 생각을 표현하기 위한 도구라는 점에서 예술가의 선택이다. 만약 이 가설이 타당성을 지닌다면 그것은 카라바조가 현실에 대한 관심을 가지고 있었다는 의도를 설명해주며, 동시에 이를 통해서 구성한 표현은 문화적 현실에 대한 해석을 드러내고 있다는 점에서 예술가의 문화적 정체성을 드러낸다고 보아야 할 것이다.

카라바조에 대한 전기적인 기록은 조반 피에트로 벨로리의『근대 건축가, 화가, 조각가의 전기』를 통해서 확인할 수 있다[10]. 그의 본명은 미켈란젤로 메리시였으나 르네상스의 거장인 미켈란젤로와 구분하기 위해서 당시 관습에 따른 별명을 지니게 되었고, 화가의 출신 도시명인 밀라노 근교에 있는 카라바조가 그의 이름을 대신하고 있다. 당시 로마의 산 루카 아카데미를 이끌던 벨로리는 자신이 기술한 예술가 열전에서 다른 고전주의 작가들과 달리 부정적인 실례로 그의 일대기를 저술하고 있다. 벨로리는 카라바조가 모델 없이 작업 할 수 없었던 작가로 설명하며, 현실의 이미지에 기대어 이미지를 만들어낸다는 점에서 화가 자신의 이테아의 부재를 강조하고 신랄하게 비판했다.

그러나 아카데믹한 관점과는 달리 당대의 예술가들은 카라바조의 작품을 높이 평가했다. 예를 들어 당시 이탈리아에서 자신의 작품 세계를 발전시켰던 루벤스는 카라바조

10) Giovan Pietro Bellori, *Le de' pittori, scultori e architetti moderni*, Venezia: Neri Pozza, 1998.

도판 2. 카라바조, 〈예수강가〉,
로마, 바티칸미술관, 1600년경.

도판 3. 피터 파울 루벤스, 〈예수강가〉,
1611-1612.

의 〈예수강가〉를 모델로 〈무덤으로 옮겨지는 그리스도〉를 제작했다. [도판2-3] 또한 카라바조 이후 많은 작가들이 어두운 배경에 플래시를 터트린 것 같은 이미지를 통해 주제를 강조하는 방식이 메시지의 전달에 매우 효율적이라는 판단을 내리며 이후 평론에서 '테네브리즘' 혹은 '만프레디즘'이라고 명명된 방식을 유행시켰고, 효율적인 명암을 활용해서 등장인물의 시선을 강조해서 극중 인물들의 대화를 유도하고 관람객의 참여에 호소하는 방법은 이후 로마에서 발전하게 되었던 바로크 문화의 전사(前史)를 구성하는 화가로 카라바조를 재평가할 수 있는 근거를 마련했다.

3. 카라바조의 작업실: 작품을 위한 모델과 드로잉의 부재

카라바조의 작품들을 통해 확인할 수 있는 점은 그가 전형적인 작업실 작가였다는 점이다. 이런 점은 벨로리의 문헌을 통해서도 확인할 수 있지만, 그의 작품들을 통해서도 분석할 수 있다. 예를 들어 〈마르타와 마리아 막달레나〉(디트로이트 미술관 소장, 1598년경), 〈유디트와 올로페르네〉(로마, 바르베리니 미술관 소장, 1599), 〈성모의 죽음〉(파리, 루브르 박물

도판 4. 카라바조, 〈유디트와 올로페르네〉, 로마 바르베리니 국립 고대 미술관, 1599년경.

도판 5. 카라바조, 〈성모의 죽음〉, 루브르 박물관, 1604-1605년경.

도판 6. 카라바조, 〈마르타와 마리아 막달레나〉 디트로이트 미술관, 1598년경,

관 소장, 1604)[도판 4-6]의 경우 등장인물 사이에서 늘 같은 여인이 등장한다. 그녀는 막달레나로, 유디트로, 성모의 죽음을 슬퍼하는 여인으로 등장한다. 종교화의 등장인물은 성서나 성인들에 대한 이야기를 전달하며, 본질적으로 문화적 기호로 독립적이고 다른 이미지를 가져야 했지만 이를 벗어난 작품들이었다는 점은 당시 작품을 보던 사람들 사이에서 큰 파장을 불러일으킬 수밖에 없었다. 이 여인의 이름은 필리데 멜란드로니Filide Melandroni라는 이름으로 알려져 있었고 당시에 여러 차례 스캔들을 일으켰으며 결국 교황청의 문서에서도 로마에서 추방된 여인으로 기록 될 만큼 당시에 유명한 인물이었다는 점에서 사회적으로 논란이 심화될 수밖에 없었다.[11] 문화적 기호를 전달해야 하는 종교화에 재현적인 이미지가 적용되었다는 점이 화가의 의도적인 선택이라면 재현적인 이미지가 줄 수 있는 다른 장점이 있었기 때문이라고 판단하는 것이 가능할 것이다. 이와 연관해서 안토니오 피넬리Antonio Pinelli는 자신의 저술에서 카라바조가 반종교개혁의 고정된 모델이 반복되는 과정 속에서 사람들이 이미지에 대한 관심이 낮아지는 상황 속에서 현실적 감정을 강조할 수 있는 방법이 카라바조가 선택한 재현적인 이미지에 대한 연구로 이어졌다고 해석하고 있다[12]. 앞서 언급한 것처럼 그의 회화적 양식을 선택한 화가들이 많다는 점은 당시 이런 시도 역시 감상자에게 호소력을 가지고 있었다고 볼 수

11) "Filida Corteggiana scandalosa" (Roma, Arch. storico del Vicariato, S. *Andrea delle Fratte*, Stati delle anime, 33, c. 68r), 1598; "all'improviso d'ordine del Papa è stata presa una tal Fillide famosa cortegiana et mandata fuori di Roma con ordine che non vi debba più tornare" (Arch. di Stato di Firenze, *Mediceo del principato*, filza 4028, c. 365bis). 1602. 4. 1.
12) Pinelli, Antonio. *La bella maniera*. Torino: Einaudi. 1993.

있고, 그의 작품에 대한 호의적인 평가도 이루어지고 있었다는 점을 알려준다.

카라바조가 모델을 활용한다는 점은 그가 모델을 관찰할 수 있는 장소로서 작업실이 필요하다는 점을 알려준다. 이와 관련해서 롱기 재단의 컬렉션을 다루었던 로베르타 라 푸치가 2005년 출판했던『카라바조와 광학적 현상들』은 흥미로운 문헌을 발굴해냈다. 그는 카라바조가 로마에서 화실 지붕에 구멍을 냈다는 이유로 소송이 일어났다는 점을 확인했다. 그는 이를 토대로 그가 볼록렌즈와 오목거울을 활용해서 이미지를 직접 투사해서 그림을 그렸다는 가설의 근거로 활용했다. 그러나 앞서 언급한 것처럼 카라바조가 광학기기를 활용했다는 사실에 대해 직접 설명하는 문헌이 남아있지 않기 때문에 이는 작품 분석을 통해서 검증해야 할 필요가 있다.

이런 점 때문에 카라바조의 회화적 기법은 매우 중요한 출발점이 된다. 일반적으로 드로잉의 경우 작품을 구상하는 과정을 보여주기 때문에 작품의 분석에서 중요한 역할을 담당하지만 카라바조의 경우는 드로잉이 남아있지 않으며, 카라바조의 작품이라고 여겨지는 드로잉의 경우도 논란이 일고 있다. 이런 점은 그가 로마에서 생활한 후 일어난 결투 사건으로 인해서 여행자로서 여러 장소를 옮겨 다녔기 때문이라고 보기도 하지만, 주문자의 경우 작품을 주문하기 전에 간략한 기획안을 요구했던 당시의 문화를 비추어볼 때 상당히 의외의 경우라고 볼 수 있다. 또한 바사리 이후 예술가 열전의 서술 모델에서 관례적으로 스케치에 대해 언급함에도 불구하고 벨로리의 카라바조의 일대기에서

도판 7. 카라바조, 〈성 마태의 부름〉, 로마 콘타렐리 예배당, 1599-1600년경. (X선 분석)

다른 작가에 비교해볼 때 드로잉에 대한 설명이 거의 등장하지 않는다는 점도 의문점이 될 수 있다. 이 때문에 카라바조의 작품에 대한 선행 연구들은 작품을 제작했던 기법에 많은 관심을 가지고 있었다. 20세기 카라바조에 대한 연구사를 관찰해본다면 1951년 로베르토 롱기 Roberto Longhi가 기획한 밀라노의 전시[13]를 통해서 역사적 작품의 가치에 대한 재평가의 과정에서 강조되었고, 이후 로마의 복원한 연구

13) *Mostra del Caravaggio e dei Caavaggeshi*. exhibition catalog. ed.by. Roberto Longhi. Milano. 1951; Longhi, Roberto. Caravaggio. Roma: Editori Riuniti. 1952.

소ICR에서 로마의 콘타렐리 예배당에 있는 〈성 마태의 순교〉[도판 7]에 대한 방사선 테스트를 진행하면서 역사적인 데이터를 확장했다. 이후 1974년 디트로이트 막달렌Detroit Magdalen의 연구와 1985년과 1991-1992년의 전시는 카라바조의 미술품에 대한 감정과 역사적인 지식을 발전시켰다. 또한 1996년 미나 그레고리Mina Gregori는 1996년 롱기 파운데이션Fondazione Roberto Longhi의 소유였던 작품을 통해 기법 상의 특징을 분석했으며[14], 1998년 런던 내셔널 갤러리의 작품을 분석하고 연구했던 래리 케이스Larry Keith는 작품의 재료와 분석에 대한 심도 있는 연구를 진행했다[15]. 이 같은 연구는 다음과 같은 관찰들을 이끌어냈다. 카라바조는 일반적으로 주로 린넨으로 제작한 캔버스를 활용했고 유화를 재료로 활용했다. 프레스코 화를 그렸던 경우가 있더라고 그는 유화 기름과 템페라의 재료인 황란을 섞어 메디움으로 활용했다. 또한 롬바르디아 지방에서 화가들이 사용했던 방식으로 그림을 그리기 전에 밑칠을 했으며, 적갈색 톤의 배경색 위에 특정한 색채를 적용해서 이미지를 강조했다. 그러나 방금 언급했던 연구사는 동시에 예술품 진단학의 발전과 더불어 다양한 광학적 기기가 활용되었다. 예술품의 역사적인 사료를 수집하기 위해서 비파괴 기법(X선 사진, X선 형광 분석, 회절사진, 방사선 사진 등)은 카라바조의 작업의 또 다른 특징을 밝힐 수 있는 자료를 구성하게 되었고 이 과정에서 그가 그린 작품의 물감 두께가 균일하다는 점을 확인하게 되었다. 이런 점은 당시 다른 작가들이 흰색 물감을 먼저 칠하거나 다른 색으로 칠한 후 위에 다른 색을 겹쳐서 불투명한 색채를 표현했던 것과는 대조적이다. 이런 표현 방식은 유화가 지닌 색채의 대비를 강조하는 데 있어서 매우 효율적이라고 볼 수 있다. 하지만 동시에 화가는 색을 칠하기 전에 자신의 작업에 대한 구상이 끝나있거나 확신이 없으면 적용하기 어려운 방식이기도 하다. 또한 이를 통해서 확인할 수 있었던 점은 카라바조의 스케치가 대부분 간결한 선으로 실수가 거의 없는 이미지를 만들어내고 있다는 점이며[도판 7, 11], 종종 스케치가 색채 위에 놓여있기 때문에 때로는 색을 먼저 칠한 후 스케치를 통해 작품을 완성해갔다는 점도 알려준다. 이런 점을 통해서 미술 감정가였으며 미술사가인 페데리코 제리Federico

14) Gregori, Mina. Caravaggio, "come nascono i capolavori" in *Come dipingeva Caravaggio*. Torino: Electa. 1996.

15) Keith, Larry. "Three Paintings by Caravaggio" in *National Gallery Technical Bulletin*. vo. 19. 1998. pp.37-59.

Zeri는 카라바조가 드로잉 없이 모델을 직접 표면에 옮겨그렸다는 점을 지적한 후, "스케치 없이 진실을 통해 얻은 그림(una pittura dal vero senza disegno)"이라고 평가했다[16].

4. 카라바조의 선택: 작품의 디테일이 구성하는 정보들과 작품 세계

카라바조의 작품들에서 확인할 수 있는 특징 중 하나는 설득력 있는 재현적인 이미지이지만, 공간 속의 배치를 고려해볼 때 신체의 비례와 형태가 왜곡되어 있는 부분이 지속적으로 등장한다는 점이다.

1600년 경 제작된 〈엠마오의 저녁식사〉[도판 8](런던, 내셔널 갤러리)는 이런 점에서 흥미로운 실례이며 동시에 카라바조의 종교적인 기호로서 이미지에 대한 지식을 드러내준다. 이 작품의 정물화 부분의 디테일은 그리스도의 수난과 죽음을 둘러싼 상징들이 배치되어 있으며, 그리스도의 얼굴의 경우, 당시 종교개혁과 반종교 개혁의 새로운 시대적 분위기에서 고려되었던 그리스도의 본질을 둘러싼 신학적 관점이 반영되어 있다[17]. 이 작품의 배경은 어둡지만 식탁과 인물의 배치는 충분히 공간감을 구성한다. 그러나 순례자의 의상을 입고 양팔을 벌리고 있는 오른편 인물을

도판 8. 카라바조, 〈엠마오에서의 저녁 식사〉,
밀라노, 브레라 미술관, 1606.

16) Zeri Federico. *Caravaggio. La vocazione di San Mattero*. Milano: Rizzoli,1998.
17) 이 작품에서 그리스도의 이미지는 매우 젊게 묘사되어 있으며, 이는 9세기 스코투스 에우리게나(Scoto Eurigena)의 신학적 관점이 반영되어 있으며("그리스도는 자연의 분류를 통합하며, 남성성과 여성성을 모두 지니고 있다. 죽은 자들로부터 얻을 수 있는 자료는 성별이 적용된 것이 아니라 인간으로서 남는다. 이처럼 그리스도 안에서는 남성도 여성도 존재하지 않는다."《Gesu raccolse in se stesso a unita la divisione della natura, cioe quella di maschio e femmina; infatti risorse dai morti non in sesso corporeo, ma soltanto nell'uomo; in lui infatti non ce' maschio, ne femmina.》), 작품에 등장하는 정물의 알레고리도 그리스도의 순교를 상징한다. 당시 페데리코 보로메오는 그리스도의 얼굴과 성모의 얼굴이 유사하게 그려져야 한다고 설명한 바 있다.

관찰한다면 표면적으로 보이는 손의 크기가 유사하다는 점을 확인할 수 있다. 만약 이를 작품의 공간이 만들어내는 거리에 따라 분석한다면 관람객이 보았을 때, 멀리 있는 오른손이 왼손보다 더 크다는 점을 알 수 있다. 그렇다면 인물의 재현적인 성격을 충분히 묘사할 수 있고, 빠른 속도로 간결하고 정확한 스케치를 남겨놓았던 카라바조가 왜 공간과 비례를 다르게 구성했는가라는 문제가 도출된다.

미나 그레고리와 로베르타 라푸치는 카라바조의 〈바쿠스〉[도판 9]에서 이런 점을 설명할 수 있는 해석의 열쇠를 찾는다[18]. 이 작품은 〈엠마오의 식사〉를 제작하기 전인 1595년 경 제작되었다. 우피치 미술관에서 소장하고 있는 이 작품을 연구하는 과정 속에서 두 사람은 적외선 회절 사진을 통해 쉽게 관찰할 수 없는 디테일을 발견했다. 왼편 아래 부분에 있는 병에 담긴 포도주의 표면에서 인물의 잔상[도판 10-11]을 발견했던 것이다. 이 인물은 바쿠스라는 소재와 아무런 연관이 없다는 점에서 도상학적 해석의 중심이 될 수는 없지만 적어도 카라바조가 현실을 둘러싼 놀라운

도판 9. 카라바조의 〈바쿠스〉, 로마 보르게제 미술관, 1595.

도판 10. 카라바조의 〈바쿠스〉(세부, 전체), 1595. 비파괴 분석법

도판 11. 카라바조의 작품들에 대한 분석 작업을 위해 도입한 비파괴 기법 분석 작업(X선 분석)

18) Lapucci, Roberta. "Il Bacco degli Uffizi: Scheda tecnica identificativa del dipinto", in *Nuove scoperte sul Caravaggio*. Servizi Editoriali. 2009.

관찰력을 지녔다는 사실을 알려줄 수 있는 자료라는 점은 명확하다. 화가는 모델을 활용해서 그림을 그린다고 하더라도 보이는 것이 아니라 인지한 것을 통해 작품의 이야기를 선택한다. 그러나 작품의 내용과 연관이 없다는 점에서 잔상을 넣었다면 작가의 의도가 반영되었다고 볼 필요가 있으며, 이런 점에서 두 연구자는 이 이미지가 화가의 자화상이라고 설명한다.

다른 한편으로 〈바쿠스〉라는 이 작품은 기존의 '바쿠스'를 소재로 다루었던 작품들과 비교해 볼 때 또 다른 특이점을 가지고 있다. 대부분의 바쿠스는 왼손잡이로 묘사되지 않는다는 점이다. 글을 왼쪽에서 오른쪽으로 적는 유럽 문화는 보통 오른 손이 중심이라고 본다면 바쿠스가 왼손잡이여야 할 이유가 있어야 하거나 작품의 양편이 바뀌었을 가능성을 확인하게 된다. 왼손잡이여야 할 특별한 이유가 없다면 작품의 양편이 바뀌었다고 볼 수 있다. 이 때문에 많은 연구자들을 거울을 활용했다고 설명한다. 화가들에게 거울을 사용하는 것은 그렇게 낯선 일이 아니었으며, 종종 자화상을 그리기 위해서 거울을 활용했다. 하지만 앞서 살펴본 대로 포도주의 잔상이 자화상이라면 바쿠스는 늘 모델을 활용했던 카라바조의 경우, 모델의 양편이 바뀌었다고 볼 수 있다. 또한 카라바조 역사 자신의 작품에 자화상을 그렸던 경우를 쉽게 발견할 수 있기 때문에 이런 점은 설득력을 지닌다.

이 과정에서 로베르타 라푸타는 카라바조를 둘러싼 로마의 소송들을 분석했다. 유명한 조반니 발리오네Giovanni Baglione와 겪은 작품에 대한 소송도 있지만, 주목받지 못했던 작은 소송들도 있었다. 집과 연관된 소송은 그가 자신의 소유가 아닌 집의 지붕에 구멍을 내고 작업했기 때문이었다. 그가 살았던 집이 작업실이라는 점에서 이 공간에 구멍을 낸다면 조명을 위한 목적을 가지고 있었다고 볼 수 있고, 다른 점에서는 공간이 어두웠다는 사실을 알게 되며 동시에 작품에서 플래시를 받은 것 같은 인물의 명암과 어두운 배경의 처리를 이해할 수 있게 된다. 또한 강한 빛의 처리가 가능하려면 실내 공간은 어둡더라도 강한 빛이 비칠 수 있는 시간대를 구성한다는 점에서 오후의 강한 햇빛을 활용했을 가능성이 높아진다. 이런 점은 앞서 언급한 〈엠마오의 식사〉의 비례에 대한 문제를 어느 정도 설명할 수 있다. 왜냐하면 햇빛의 강도도 변하지만 동시에 방향도 바뀌기 때문에 화가가 모델을 옮겨서 작업할 필요가 있고 그 때마다 화가 역시 자리를 바꿔 앉아야 한다면 세부적인 디테일들을 묘사하는 거리가 변할 수밖에 없으며, 카라바조가 현실

의 모델을 보고 관찰해서 작품을 그린다는 점에서 그 장소와 순간에 충실했다고 본다면 비례도 바뀔 수 있기 때문이다.

그러나 동시에 제한된 빛이 통과될 수 있는 작은 구멍과 어두운 공간은 '카메라 옵스쿠라'의 기본적인 조건을 구성한다는 점에서 그가 카메라 옵스쿠라를 실험했을 가능성을 제공한다. 이를 정리해본다면 카라바조는 1) 어두운 공간에서 작은 구멍을 통과한 강한 조명을 활용했으며, 때로는 2) 거울을 활용해서 양편을 바꿀 수 있는 방법을 알고 있고, 3) 자신과 모델을 함께 활용해서 작업했다. 만약 이 상황에서 그의 작업실이 카메라 옵스쿠라라고 본다면 한 가지 문제가 생긴다. 그것은 대상이 외부에서 비치는 것이 아니라 내부에서 비친다는 점이다. 이 경우라면 배경과 대상의 색채는 어느 정도 조화로운 관계를 구성하게 되며 카라바조와 같은 작품에서 관찰할 수 있는 명암, 채도의 대비를 구성하기는 어렵다. 또한 모델이 실내에 있다는 점에서 그가 활용했던 방식은 원리를 활용하지만 고안된 구조가 적용된 것은 아니었다고 볼 수 있다. 이 때문에 실내의 이미지를 빛을 통해서 투사할 수 있는 방법은 다른 두 가지 도구가 필요하다. 그것은 볼록렌즈와 오목거울이다.

〈젊고 병든 바쿠스〉[도판 12]의 경우는 유사한 제목을 거의 찾아볼 수 없는 작품이다. 이 작품은 1593년 카라바조가 카발리에리 다르피노Cavalieri d'Arpino의 공방에서 작업했을 때 제작한 작품으로 1607년 공방의 재정적인 문제로 작품의 소유주가 교황 파올루스 5세가 되었지만 그가 조카이자 당시 미술품 수집가였던 쉬피오네 카파렐리 보르게제에게 주었고, 오늘날 보르게제 미술관에 남아있다. 이 작품의 관습적인 제목은 동일한 소재를 다룬 다른 작품들과의 차이점을 명확하게 전달한다. 이 작품에서 바쿠스의 색채는 조금 차가운 느낌을 지니며, 동시에 신체에 대한 묘사에

도판 12. 카라바조, 〈병든 바쿠스〉, 로마 보르게제 미술관, 1502-1503년경.

서도 보편적인 해부학적 비례가 공간에 맞게 구성되었다고 보기 어렵다. 몇몇 연구자들은 이 작품이 카라바조가 말의 뒷다리에 채여 부상당한 후 병원에 있었던 개인적 경험

이 심리적 표현으로 작품에 투영되었다고 설명하기도 하지만[19], 이 경우도 '바쿠스'를 병든 사람처럼 묘사해야 할 문화적 이유가 명확하지 않다. 또한 그가 모델을 활용했음에도 신체가 관객을 향해 돌출되어 있는 느낌을 받을 만큼 왜곡되어 있다면, 렌즈를 활용해서 인물을 투사했을 가능성에 대해서 생각할 수 있으며, 천장에 배치된 구멍을 통해 얻은 강한 빛을 모델의 이미지에 비추고 캔버스에 투사한 것으로 본다면 이 왜곡은 작품을 제작하는 과정에서 활용된 도구적 성격을 반영한다고 해석하는 것도 가능하다.

비슷한 시기에 그렸던 〈도마뱀에 물린 소년〉[도판 13]에서도 특이한 점을 확인할 수 있다. 이 작품의 목적은 교훈을 주기 위한 풍속화로 허영(vanitas)의 교훈, 즉 '모든 즐거움에는 고통을 수반한다.'는 메시지를 전달하고 있다. 그러나 이 작품을 관찰해본다면 주인공인 소년의 얼굴이 부자연스럽다는 사실을 발견할 수 있다. 그 이유는 얼굴의 양편이 서로 다른 색조, 명도, 채도가 적용되어 있기 때문이다. 만약 얼굴에 코를 기준으로 수직선을 그어 따로 분석한다면 각각의 작품은 매우 자연스러워 보인다[도판 14]. 그렇다면 이 작품은 두 부분을 나누어 그렸고, 마치 오늘날 아셈블라주 기법을 활용하는 것처럼 서로 다른 이미지를 조합했다는 가설을 도출할 수 있다. 앞서 언급한 것처럼 인물을 관찰하기 위해서 어두운 공간에 강한 자연광을 활용한다고 본다면 시간에 따른 빛의 강도

도판 13. 카라바조, 〈도마뱀에 물린 소년〉, 롱기 파운데이션, 1593-1594. 도판 14. 카라바조, 〈도마뱀에 물린 소년〉, 1594(세부, 얼굴의 중앙선)

19) Adamo, Rossella Vodret. *Caravaggio. L'opera completa.* Cinisello Balsamo: Silvana Editoriale. 2009. p.44; Marini, Maurizio. *Caravaggio. Michelangelo Merisi da Caravaggio "pictor praestantissimus".* Roma: Newton Compton. 1989. p.87.

와 위치는 지속적으로 변화해야 하며, 이 때문에 매 순간 다른 명암을 현실에서 관찰했던 화가의 조건을 도출하게 된다.

이와 연관해서 델 몬테 추기경의 소유였으며 오늘날 포트워스의 킴벨 미술관(Kimbell Art Museum, Fort Worth)에 남아있는 〈카드놀이를 하는 사기꾼들〉[도판 15]과 같은 작품은 서로 다른 시간에 관찰하고 제작한 모델을 하나의 작품에 합쳤던 제작 과정에 대한 확신을 준다. 이 작품에 등장하는 인물들 중 오른쪽에서 카드를 감추는 인물과 왼편에 있

도판 15. 카라바조, 〈카드놀이를 하는 사기꾼들〉,
포트워스, 킴벨 미술관, 1594-95.

는 인물은 동일한 인물로 보인다. 이 작품은 피카레스크 소설이나 성서의 '방탕한 아들'과 같이 여러 가지 사회 풍자적인 이야기를 통해 주인공의 뉘우침을 다루는 풍속화였다[20]. 그러나 만약 이런 주제를 표현하기 위해서 쌍둥이 모델을 참고한다는 것은 작품의 의미가 퇴색할 수도 있는 경우였다. 그렇기 때문에 모델을 통해 작업했던 카라바조가 동일한 모델을 활용할 필요가 없었다. 특히 이 인물은 카라바조의 작품들 사이에서 약 12번 정도 등장하는 모델이며, 카라바조가 로마에서 활용했던 시기의 작품들이 여기에 해당 한다[21]. 프롬웰은 이 모델이 동시대 카라바조가 카발리에리 다르피노의 공방에서 작업할 때의 동료였으며 이후 카라바조의 화풍을 시칠리아에서 발전시켜나갔던 마리오 민니티Mario Minniti라고 분석한다. 이런 점은 다른 화가였던 조반니 발리오네가 〈승리의 큐피트〉에 대한 소송을 통한 자료에 그의 이름이 등장할 뿐만 아니라, '어떤 마리오'가 코르소 거리에 살았으며 이곳에 오기 전까지 카라바조와 같은 집에서 생활했다는 문헌 자료가 남아있다

20) Frommel, Christoph Luitpold. "Caravaggio's Fruhwerk und der Kardinal Francesco Maria del Monte" in *Storia dell'arte*. Firenze. 1971. n°. 9-10. pp. 5-52.
21) 동일한 모델이 등장하는 작품 목록: Fanciullo con canestro di frutta, 1593c.; Buona ventura, 1594c.; I Bari, (한 작품에 두 번 등장) 1594; Concerto, (한 작품에 두 번 등장) 1595; Suonatore di liuto, (2점의 작품) 1595 1596; Ragazzo morso da un ramarro, 2점의 작품, 1595-1596; Vocazione di san Matteo, 1599c.; Martirio di San Matteo, 1599c.

는 점과 민니티의 초상화를 분석해보았을 때 높은 설득력을 지니고 있다[22]. 이런 점을 고려해 보았을 때 민니티는 〈카드놀이를 하는 사기꾼들〉을 제작했을 때 두 번에 걸쳐 모델을 섰던 것으로 추정할 수 있다. 이 과정에서 두 번 걸쳐 등장한 민니티의 묘사에서 명암의 처리는 서로 다른 광원이 적용되며, 뒤편에 있는 다른 인물 또한 다른 방향의 광원을 지니고 있다. 이런 점은 카라바조가 각각의 모델을 그렸던 시간이 다르며, 이 과정에서 현실의 명암을 여과 없이 적용해서 하나의 장면으로 구성하고 있다는 점을 알려준다. 그 결과 각각의 세부는 정교하고 현실적이지만 전체적인 장면은 자연스럽지 않다.

카라바조가 그림을 그렸던 작업실의 조건, 그리고 작품의 세부적인 특징들, 그리고 준비를 위한 드로잉이 남아있지 않는다는 점과 회화적 기법이 모델을 캔버스에 직접 옮겨 놓는다는 점, 그리고 인물의 왜곡과 명암의 변화, 그리고 테네브리즘이라고 알려진 양식적인 특징은 광학기기를 활용했을 가능성을 높여주는 이유들을 구성한다. 이런 점을 받아들인다면, 모델의 현실적인 감정을 효율적으로 표현하려는 화가의 의도가 작품의 표현 형식을 구성한다고 생각할 수 있다.

이 과정에서 인물에 대한 명암의 처리는 또 다른 해석의 가능성을 열어준다. 왜냐하면 통일성있는 하나의 공간에 등장인물들을 배치하지만 동시에 각각의 인물들의 명암은 다 다른 방식으로 표현되어 있고, 이런 점은 지속적으로 현실의 모델을 바라보았던 카라바조의 경우 공간에 통일성있는 명암을 적용할 줄 몰랐다고 판단하기 어렵기 때문에 작가의 선택이라는 점을 알려주는 이유가 된다.

이 글의 도입부분에서 언급했던 카라바조의 작품과 루벤스의 작품을 비교한다면 이런 점은 더 명확하게 관찰할 수 있다. 〈예수 강가〉[도판.2-3]를 다룬 이 두 작업을 관찰해본다면 카라바조의 경우 명암의 광원이 여러 방향에서 구성되어 있다는 점을 확인할 수 있으며, 루벤스의 경우 이 작업을 다시 복사하는 과정 속에서 일관성 있는 광원을 설정한 후 명암을 수정해서 작품을 재구성했다는 점을 확인할 수 있다.

물론 카라바조의 다양한 방향에서 묘사된 광원은 이후 바로크 미술에 대한 특징으로 제시되는 '연극성', 혹은 로마 바로크의 '극장주의'라는 개념과도 연관되어 있다. 로마의 바로크 미술이 가지고 있는 특징 중의 하나는 이미지에 대한 표현 방식이 공간을 기획하

22) Bertolotti, Antonino. *Artisti lombardi a Roma nei secoli XV, XVI e XVII* …. Milano. 1881. vol. II. p. 60; Cacopardo, Giuseppe Grosso. *Memorie dei pittori messinesi*. Messina. 1821.

는 과정에서 관람자의 거리에 따라 다양한 표현을 발견하도록 만들거나, 작품이 설치된 장소의 지각 방식을 다양한 방식으로 변형해서 작품의 의미를 강조했던 점이다. 이런 점에서 회화적 양식의 연극성은 이미지를 마치 연극처럼 다양한 방식으로 드러내는 것이며, 다른 부분에서 비치는 빛을 상정한 명암의 처리 방식은 카라바조의 회화 작품에 연극적인 느낌을 부여하는 요소로 볼 수 있다. 명암의 방향이 다르기 때문에 현실적이지만 더 이상 현실적이지 않고 메시지를 구성하는 작가의 주관을 드러낸다. 작품의 공간은 다양한 빛의 처리를 통해 리듬감을 만들어내고 이야기를 더 극적으로 보여주게 되는 것이다.

카라바조의 작품들에서 명암의 방향이 다르다는 점, 그리고 반복되는 모델을 활용하면서 동시에 서로 다른 신체의 비례가 등장한다는 점, 그리고 일반적으로 활용하지 않는 세부적인 디테일에 대한 발견, 그리고 카라바조의 화실에 대한 문헌 기록은 카라바조가 광학 도구를 활용했고, 현실을 반복적으로 복사하는 과정 속에서 이야기를 구성하고 있었다는 설명의 근거로 활용되고 있으며 이런 일관적인 제작 방식의 발견은 타당성을 부여하고 있는 것으로 보인다.

그러나 광학도구를 활용해서 작품을 제작했기 때문에 카라바조를 단순히 현실을 복제한 후 한 화면에 구성했던 작가로 판단할 수는 없다. 그가 광학 도구를 활용해서 작품을 묘사했을 가능성을 부정하기는 어렵지만, 현실을 지속적으로 관찰했던 카라바조가 작품의 개별적인 부분에 대한 명암의 처리를 인식하고 있었다면 작품 전체의 명암 처리를 이해하지 못했다고 보기 어렵다. 이런 판단이 설득력을 가지고 있다면 작품 전체에 대한 명암의 처리는 메시지를 강조하기 위한 작가의 판단이 반영되었다고 보는 것이 더 합리적이다.

카라바조가 회화를 배웠던 상황을 고려해본다면, 그는 1584년 13살의 나이로 티치아노Tiziano (1485-1576)의 제자였던 시모네 페테르자노Simone Peterzano의 화실에서 수학했고, 그는 같은 시기에 엘 그레코El Greco(1541-1614)와 함께 티치아노의 화실에 있었던 것으로 추정된다. 이 세 사람의 공통점은 색채의 주관적인 표현 방식에 관심을 가졌던 매너리즘 화가였으며, 카라바조 역시 색채의 주관적인 표현에는 늘 관심을 가지고 있었다.

이런 점은 카라바조의⟨성모의 죽음⟩[도판.5]을 통해서 확인할 수 있다. 루브르에서 소장하고 있는 이 작품은 법률가였던 라에르테 케루비니Laerte Cherubini가 로마의 산타 마리아 델라 스칼라에 있는 가문의 샤펠을 위해서 주문했던 작품으로 1604년경에 완성되

었을 때에는 이미 마감 기한을 넘겼던 경우였다. 이 작품의 제작 과정에 대한 기록이 남아 있는 것은 아니지만 앞서 언급했던 여성 모델인 펠리데가 포함되어 있다는 점에서 모델을 관찰하고 그렸던 작품으로 볼 수 있다. 그러나 이 작품은 발주자로부터 전통적인 성모의 도상을 반영하지 않았다는 이유로 거절한 기록이 남아있으며, 전통적인 성모의 도상으로 볼 수 없는 이유는 성모의 도상을 구성하는 의상과 색채가 적용되지 않았기 때문이다. 그렇다면 카라바조의 경우 왜 성모의 색채를 변화시켰는가라는 문제를 다루게 된다. 종교화의 문제는 현실을 다루지 않으며, 문화적인 기호를 다루고 있고 소통의 과정에서 기호가 고려되지 않는다면 보는 사람의 입장에서 이 작품을 이해하기 어렵다는 점은 분명하지만, 그럼에도 카라바조가 색채를 변경했다면 그 이유는 작가가 전달하고자 했던 메시지와 의도에 대한 분석이 필요한 경우이다. 이 작품의 목적은 '성모의 죽음'이라는 소재를 다루며, 그가 전달해야 하는 것이 만약 현실의 감정을 전달하는 것이라면 성모의 전통적인 도상으로서 화려한 이미지는 분명히 이 작품의 의미에 부합하지 않는다. 이런 점에서 그는 색채를 통해서 이 작품의 의도를 강조할 수 있는 주관적인 판단 속에서 이 작품을 완성했다고 볼 수 있을 것이다.

엄밀한 의미에서 그가 광학 기기를 활용했다고 본다면 '카메라 옵스쿠라'는 명암이나 채도에 적용하는 기준이라고 판단하기 어렵다. 왜냐하면 카라바조가 주관적 색채를 활용해서 작품에 적용하고 있다면, 현실에서 관찰할 수 있는 명암을 상황에 따라 화면에 옮겼다고 하더라도 카라바조의 판단이라고 볼 수밖에 없기 때문이며, 이는 종교화의 성격상 사람들과 소통을 위한 문화적 기호를 구성하는 것이 작품의 목적이지만 작품의 목적을 표현하기 위한 인물들의 모습에 주관적인 색채를 통해서 작품에 대한 자신의 해석을 적용하고 있다고 볼 수 있다.

이런 점에서 현실과 유사하지만 만들어내는 이미지가 현실과 다른 관점에서 강조되어 주관을 전달하는 카라바조의 작품은 바로크 시대의 '극장주의(Teatrum Mundi)'의 출발점이 된다. 바로크의 어원학적 의미에서 '찌그러진 진주'라는 점을 떠올린다면, 그것은 회화 분야의 경우 르네상스의 회화작품과 비교해보았을 때 메시지가 바뀌는 부분이 아니라 메시지를 재현하는 부분이 변화되었기 때문이다. 찌그러진 진주'역시 전달되는 메시지는 '진주'라고 본다면 메시지가 아니라 메시지를 주관적으로 구성하는 방식은 관람객에게 현실적인 감각과 연극의 스포트라이트처럼 다양한 방향의 명암처리의 조합으로 메시지를 고

양시킨다. 이런 점은 카라바조가 문화적인 의미를 지닌 상징적인 색채를 어느 정도 고려하고 메시지의 소통을 강조했던 르네상스 종교화의 전통을 넘어서 현실에서 얻은 자료와 종교적, 문화적 기호, 그리고 작가의 주관적 표현을 통합하며 새로운 개인적 표현 양식을 발전시켰고 다른 작가들에게 새로운 양식을 위한 토대를 마련했다는 점을 알려준다.

5. 나가는 말

본 연구는 카라바조의 일관성 있는 작품의 표현 형식들을 분석하고 작가의 작업 조건, 기법의 문제를 검토했고 이런 점이 카메라 옵스쿠라와 같은 원리를 적용했을 가능성에 대해서 분석했다. 회화 작품을 설명할 때, '양식'(style)은 색채나 선으로 구성된 작가의 표현 방식에 대한 논의가 아니라 기법과 과정을 통해서 구성된 예술가가 현실을 바라보는 인식론적 관점을 드러낸다는 점에서 중요한 의미를 지닌다. 양식에 대한 분석은 기법에 대한 연구를 통해 화가의 도구적 선택을 알려주며, 이는 곧 예술가의 관점을 드러내면서 예술가와 작품의 정체성을 구성한다.

카라바조가 이 과정에서 광학 도구를 적용했는지에 대한 판단은 직접적인 기록이 없기 때문에 논란의 여지를 남긴다는 점은 분명하지만, 작품이 보여주는 데이터의 정보들이 결론을 이끌어내는 것이 아니라 작품에서 확인할 수 있는 데이터의 해석이 이런 관점을 뒷받침해줄 수 있고, 카라바조의 작업실의 조건, 모델의 활용, 드로잉의 부재, 작품의 왜상과 명암과 같은 요소들은 로베르타 라푸치가 제안했던 논제였던 광학적 도구를 적극적으로 활용해서 카메라 옵스쿠라의 원리를 적용했던 화가라는 가설은 어느 정도 타당성을 부여한다.

그렇다고 해서 카라바조가 '카메라 옵스쿠라' 혹은 '볼록렌즈'나 '오목렌즈'를 활용했다는 점이 그의 작품에 대한 가치와 평가를 바꾸어 놓는 이유가 될 수 없다는 점은 명확하다. 광학 기기가 작품을 구성하는 것은 아니며, 그는 이 도구를 통해 현실을 관찰했고, 메시지를 구성했으며 색채를 통해 강조했다. 만약 광학 기기를 활용했던 예술가라는 사실이 논리적으로 의미를 지닌다면, 이 도구는 카라바조가 현실을 인식하는 관점을 드러내 준다. 그리고 그는 현실을 인식하는 관점에서 얻은 자료들을 조합해서 주관적으로 보

는 사람의 감정을 고조시킬 수 있는 새로운 양식으로 발전시켰다.

그는 분명히 현실에 대한 감수성을 자신만의 논리적이고 합리적인 접근 방식으로 작품에 적용했으며, 종교적인 기호로서의 이미지에 현실의 감정을 극적으로 적용해서 분산된 명암표현과 색채를 통해서 주관적인 양식을 만들어냈다. 그가 적절한 도구를 활용하고 과정을 구성했다면 동시대의 아카데믹한 기준을 따르며 직관적으로 이데아(idea)를 표현했던 예술가는 아니었다고 볼 수 있지만, 예술가로서 명확한 목적을 가지고 현실을 분석적으로 다루었다는 점을 확인할 수 있으며 이런 시도를 당시의 문화적 논쟁 속에서 일관성을 유지한다는 점에서 예술가로서 명확한 자의식을 지녔던 화가라고 볼 수 있을 것이다.

참고문헌

Alhazen. *Alacensis Liber de aspectiibus et vocatur prospectiva* (Online-Ressource http://db.biblhertz.it/alhacen/), zuständig für die Online-Edition waren Laura Sandrock (Strukturdaten des Manuskripts, Bildbearbeitung) und Martin Raspe (technisches Konzept, XML-Verarbeitung, Erstellung des Frameworks und des Viewers, Gestaltung der HTML-Seiten). Roma: Bibliotheca Hertziana. 2010.

Leonardo da Vinci, Leonardo. *Trattato della pittura*. Roma: Libri d'Arte. 1994.

Giovan Pietro Bellori, *Le de' pittori, scultori e architetti moderni. Venezia*: Neri Pozza. 1998.

Cacopardo, Giuseppe Grosso. *Memorie dei pittori messinesi*. Messina. 1821.

Bertolotti, Antonino. *Artisti lombardi a Roma nei secoli XV, XVI e XVII ···*. Milano. 1881. vol. II.

Leroi-Gourhan, André. *L'homme et la metière*. Paris: Édition Albin Michel. 1943.

Mostra del Caravaggio e dei Caavaggeshi. exhibition catalog. ed.by. Roberto Longhi. Milano. 1951.

Longhi, Roberto. *Caravaggio*. Roma: Editori Riuniti. 1952.

Fink Daniel A. *Vermeer's Use of the Camera Obscura - A Comparative Study*. The Art Bulletin 53. 1971.

Frommel, Christoph Luitpold. "Caravaggio's Fruhwerk und der Kardinal Francesco Maria del Monte" in *Storia dell'arte*. Firenze. 1971. n°. 9-10. pp. 5-52.

Sarton, George. *Introduction to the History of Science*. Huntington(NY): R. E. Krieger Pub. Co. 1975.

Scribner, Charles. "In alia effigie: Caravaggio's London Supper at Emmaus" in The Art Bulletin. 59. 1977. pp.375-382.

Pfatteicher, Philip H. Caravaggio's conception of time in his two versions of the 'Supper at Emmaus' in Source. 7. 1987. 1. pp.9-13.

Marini, Maurizio. *Caravaggio. Michelangelo Merisi da Caravaggio "pictor praestantissimus"*. Roma: Newton Compton. 1989.

Pinelli, Antonio. *La bella maniera*. Torino: Einaudi. 1993.

Lapucci, Roberta. Caravaggio e i "quadretti nello specchio ritratti." Paragone, March-July.
1994. pp. 160-70.

_____. "Caravaggio e l'ottica: aggiornamenti e riflessioni" in Caravaggio e l'
Europa: l'artista, la storia, la tecnica e la sua eredita. ed.by. Luigi Spezzaferro.
Milano: Silvana Eitoriale. 2009. pp. 59-68.

_____. "Il Bacco degli Uffizi: Scheda tecnica identificativa del dipinto", in *Nuove
scoperte sul Caravaggio*. Servizi Editoriali. 2009.

Gregori, Mina. "Caravaggio. come nascono i capolavori" in *Come dipingeva Caravaggio*.
Torino: Electa. 1996.

Zeri, Federico. *Caravaggio. La vocazione di San Mattero*. Milano: Rizzoli. 1998.

Keith, Larry. "Three Paintings by Caravaggio" in *National Gallery Technical Bulletin*. vo.
19. 1998. pp.37-59.

Puglisi, Catherine. *Caravaggio*. London: Phaidon. 2000.

Steadman, Philip. *Vermeer's Camera: Uncovering the Truth Behind the Masterpieces*.
Oxford. 2001.

Hockney, David. *Secret Knowledge: rediscovering the lost techniques of the Old
Masters*. London: Thames & Hudson. 2001.

Canaletto. *Prima maniera*, exhibition catalog. ed.by. Alessandro Bettagno. catalogo della
mostra. Torino: Electa. 2001.

Westermann, Mariet. *Vermeer and the Dutch Interior*. Madrid. 2003.

Crary, Jonathan. *The camera obscura and its subject Reprinted from Jonathan Crary
Techniques of the observer*. Cambridge: MIT Press. 2003.

Marini, Maurizio. *Caravaggio. Pictor praestantissimus*. Roma: Newton Compton. 2004.

Adamo, Rossella Vodret. *Caravaggio. L'opera completa*. Cinisello Balsamo: Silvana
Editoriale. 2009.

16~17세기 중국의 선교(宣敎)미술 :
마테오 리치의 활동시기를 중심으로

16~17세기 중국의 선교(宣敎)미술 : 마테오 리치의 활동시기를 중심으로

윤인복 (인천가톨릭대학교 교수)

Ⅰ. 들어가는 글

선교는 일반적으로 그리스도교를 다른 나라에 전달하는 것을 말한다. 현대의 선교는 그리스도교의 정체성 속에서 예술문화의 역할이 큰 비중을 차지하고 있다. 선교 방법의 다양성은 음악분야에서 시작되어 모든 문화예술 분야로 확산되었다. 선교 방법에서 문화예술은 중요한 위치를 차지하고 있다. 선교에서 문화의 중요성은 이미 16~17세기 중국에 파견된 유럽 선교사들에게서도 찾아 볼 수 있다.

명나라 초기에 중국의 서구와의 교류는 사실상 해금정책(海禁政策) 등의 이유로 불가능하였다. 그러나 16세기에 접어들면서 유럽은 '지리상의 발견' 시대를 맞이하게 되었고 그 영향은 중국에까지 영향을 미쳤다. 1515년에 포르투갈 사람이 중국 해안에 도착하였고, 1603년에는 네덜란드 군함이 중국 해안에 이르렀다. 이로써 중국은 서구와의 접촉이 본격화되었다. 중국 해안에서는 유럽 선박의 출현으로 빈번한 분쟁이 야기되었고, 이 틈새를 이용하여 중국에 처음으로 유럽의 예수회 소속 신부인 프란치스코 하비에르 (Francisco Xavier, 1506-1552)가 오게 되었고, 그 이후 계속 선교사들이 도착하였다.

유럽의 선교사들은 자신들의 서구 문명과 다른 독자적인 역사를 가진 문명대국인 중

※ 본 연구는 2012년 한국미술사교육학회(26)에 게재되었던 논문임.
　본 연구자는 선교사들이 선교의 수단으로 이용한 미술을 '선교미술'이라 지칭하고자 한다.

국, 중화사상을 강한 자부심과 긍지로 지니고 있는 지식층, 그리고 세계와 뿌리 깊게 경계를 이루고 있는 중국황실에 복음적 메시지를 알려야 했다. 이러한 민족에게 선교는 신중하게 전개되어야 했다. 무엇보다도 그들과 다른 문화의 존재를 이해시키고, 그들에게 호기심을 가지게 하여 무엇인가 더 알기를 갈망하도록 지속시키는 것이었다. 즉 선교사들은 중국인에게 복음전파의 개척을 위하여 우선 그들의 마음을 사로잡을 수 있는 수단으로써 유가적인 중화사상을 극복하려는 데 최대의 노력을 기울였으며, 중국보다 상대적으로 우위에 서 있는 서양의 실증적인 과학의 힘을 이용했다. 또한, 이들은 시각적 이미지, 즉 성화(聖畵)를 활용하여 가톨릭 교리를 전달하려 했다. 예수회(Jesuit) 선교사 마테오 리치(Matteo Ricci, 1552~1610, 중국명 이마두)를 선두로 하여 중국에 정착하였던 그의 동료는 유럽에서 가지고 온 다양한 책이나 회화 작품을 선교의 수단으로 응용하였다. 리치의 중국 선교활동이 실질적인 동서 문화교류의 시작이 되었다.

많은 학자의 연구에서 마테오 리치가 명나라 말기에 동(東)과 서(西)의 문화교류에 역사적으로 중요하다는 점을 규명되었다. 세계 각국의 신학자, 역사학자, 선교학자들을 비롯하여 한국의 많은 학자[1]는 이미 리치를 통해 서학과 유학의 접촉이 조선후기 사회에 어떠한 갈등적 요소를 낳았으며, 그것이 조선후기의 성리학과 초기 천주교회에 미친 영향에 대해 많은 연구를 해왔다. 그리고 미술 부분 역시 동서 미술문화 교류에 관한 연구는 마이클 설리반(Michael Sullivan) 교수의 많은 연구 업적을 통해서 동서 문화의 만남에 큰 가치를 부여하였다. 16세기 이후 시작된 동양서양의 문화교류는 자연스럽게 동아시아에 서양화의 도입으로 연결되었다. 따라서 대부분의 미술사 연구자들은 동아시아의 초기 서양화의 유입과 전개, 그리고 서양화의 기법적인 부분에 중점을 두었으며, 그 시기 또한 17세기 중반 이후부터 심층적으로 다루었다. 따라서 본 연구는 17세기 중반 이전, 즉 동아시아에 초기 서양화 유입의 발단(發端)이 된 초기 유럽 선교사들의 그리스도교 미

1) 다음과 같은 한국학자의 연구가 있다. 강재언, 『서양과 조선: 그 이문화 격투의 역사』, (서울: 학고재, 1998); 금장태, 『조선후기 유교와 서학: 교류와 갈등』, (서울: 서울대학교출판부, 2003); 원재연, 『조선왕조의 법과 그리스도교: 동서양의 상허 인식과 문화충돌』, (서울: 한들출판사, 2003); 차기진, 『조선후기 서학과 척사론 연구』, (서울: 한국교회사연구소, 2002); 금장태, 「조선후기 유학-서학 간의 교리논쟁과 사상적 성격」, 『교회사연구』, 제1집, 1979, pp.89-137; 이원순, 「명청래 서혁서의 한국사상적 의의」, 『한국천주교회사논문집』, 제1집, 1976, pp.137-156; 최기복, 「명말 청초 예수회 선교사들의 보유론과 성리학 비판」, 『교회사 연구』, 제6집, 1988, pp.45-118.

술에 대한 고찰이다. 특히 본 연구는 선교사들의 주된 목표가 복음전파란 맥락에서 초기 선교사들이 중국에 소개하고 보급한 종교회화의 종류와 변화에 대해 주목하였다. 초기 유럽 선교사들이 중국에 가지고 온 그리스도교 미술은 선교의 성과를 이루었을 뿐만 아니라 기존의 그리스도교 미술 도상을 변화시키며, 중국인들의 요구에 상응하는 선교미술을 제작하게 되었다. 그리고 이러한 초기 선교미술의 보급과 제작은 마태오 리치의 중국 선교의 여정(旅程)에 따라 전파되었다. 그러므로 본 연구는 리치의 중국 도착부터 북경에 이르기까지 소개된 서양미술을 먼저 고찰하고, 중국의 초기 그리스도교 미술의 탄생을 제시하려고 한다. 여기에서 간과되어서는 안 될 것은 중국인들의 서양미술에 대한 인식과 반응이다. 그리고 중국의 초기 그리스도교 미술의 유형과 특징들을 제시하고, 이러한 특징들의 유형학적 계보를 찾아 비교분석 할 것이다. 마지막으로 마태오 리치 활동시기와 그 이후 제작된 그리스도교 미술의 유물을 통해 중국의 선교미술과 미술 토착화의 관계성을 제시하고자 한다.

II. 마태오 리치와 서양미술의 소개

중국의 가톨릭 복음 전파는 1294년 이탈리아 출신인 조반니 다 몬테코르비노(Giovanni da Monte Corvino, 1247-1328)에 의해 출발하였다. 프란체스코회 소속인 그는 칸발리크(Khanbalik)[2]에 최초의 가톨릭교회를 설립하고 그 지역의 첫 번째 주교가 되었다. 대부분 이탈리아 사람으로 구성된 프란체스코 회원들의 중국에의 첫 복음전파는 14세기 중엽부터 기울어지기 시작하여 16세기 중엽까지 맥을 잇지 못하였다. 이것이 중국에 진출한 가톨릭 선교의 첫 번째 단계였다. 이 시기에 선교사들이 중국에 보급한 미술에 관한 기록은 1306년[3]에 조반니 다 몬테코르비노가 남긴 "나는 구약과 신약성서의 주제에 대한 여섯 개의 그림을 그리게 하였다. 그리고 그 그림에는 라틴어, 터키어 그리고 위구르(uigur)

2) 13세기 북경의 이름으로 '대도'로도 불렸다.
3) 조반니 다 몬테코르비노는 1305년과 1306년 극동지역에서의 로마 가톨릭 교회의 선교활동에 관한 보고서를 편지형식으로 보냈다.

어로 설명을 붙였다"[4]는 문장이 유일하다.

유럽 선교사들의 첫 번째 포교(布敎)는 기존의 중국사상에 영향을 미칠 정도로 새로운 종교를 침투시키지는 못하였다. 그 후 몇 세기가 지난 후에야 비로소, 즉 명말 청초에 이르러서야 서양의 학술과 종교사상이 중국 사회에 엄청난 반향을 불러일으키며 서학이란 것이 본격적으로 형성되었다.

유럽 선교사들의 첫 번째 전교(傳敎) 이후, 즉 거의 두 세기 뒤, 예수회 창립 일원인 프란치스코 하비에르는 1551년 중국에는 갔지만 입국하지 못한 채, 이듬해 광동 성 앞의 섬에서 열병으로 별세하고 말았다. 그러나 이 계기를 통해 선교사들, 특히 예수회 회원들은 중국의 복음화 전파를 위한 새로운 도약을 하게 되었다.

중국의 명말 청초, 유럽에서는 루터의 종교개혁으로 쇠약해가고 있던 로마 가톨릭 교회의 권위를 회복하기 위해 바오로 3세는 교황청의 개혁 선두자로 꼽히는 일련의 추기경들을 선택하여 '개혁추기경회'(1536년)를 조직했으며, 몇몇 수도회로 하여금 '개혁교단'들을 구성하게 했다. 이러한 분위기 속에서 스페인 출신인 이냐시오 로욜라(Ignatius Loyola, 1491~1556)는 1540년 9월 27일에 교황 바오로 3세로부터 예수회 설립 인가를 받고, 교황에게 성실히 봉사하였다. 새로이 설립된 예수회는 가톨릭 포교활동과 개혁의 반려자로, 프로테스탄트 종교분열의 대응책으로 가톨릭교회를 안으로부터 개혁하고자 하는데 큰 역할을 떠맡게 되었다. 그리하여 예수회 회원들은 교황의 허가 하에 '지리상의 발견'에 따라서 세계 각지에 그리스도교를 포교함으로써 교세를 확장하려 하였다. 이러한 활동의 하나로 중국에 선교사들이 들어왔으며, 그 선두에 선 사람이 이탈리아의 마체라타(Macerata) 출신인 마테오 리치였다. 그는 1582년 마카오에 도착하였고, 이어 1583년 9월 10일에 미셀 루지에리(Michele Ruggieri, 1543-1607)와 함께 광동성의 조경에 정주(定住)하며 가톨릭 선교의 토대를 잡아갔다. 이후 그는 소주, 남창, 남경 지역을 거치고, 중국에 도착한 지 20년이 지난 1601년 북경에 들어가 선교활동의 기지를 확립하고, 거기서 1610년 5월 11일 생애를 마감하였다.

마테오 리치를 비롯한 예수회 선교사들의 포교는 선교사들의 가톨릭 복음전파를 넘어 서양과학기술과 학술, 예술과 종교사상을 보급하게 되는 결과를 낳았다. 16~17세기

4) Van den Wyngaert, *Sinica Franciscana*, Quaracchi, 1929, I, p.352

선교사들은 대부분 이탈리아 사람이었으며 그들은 자신들의 고국에서 만들어진 물건들을 중국에 가져가 선교의 도구로 사용했다. 그들이 가지고 간 물건들로는 추시계, 베네치아 유리 삼각주, 그림들(천주, 로마의 산타 마리아 마조레 성당의 성모자, 성인들), 금장식으로 엮은 두꺼운 성서, 수학과 천체 기구 등으로 모두 서양문화를 알리고 라틴문화를 높이 평가할 수 있는 것들이었다. 중국인들은 한 번도 보지 못한 이러한 다양한 서양 물건들에 대해 호기심을 보였다. 예수회 신부들은 종교화의 활용을 중요하게 여겼다. 이미 유럽에서 조형미술은 대상의 수준에 따라 교리를 가르치는 보조적인 수단으로 이미 오래 전부터 내려오던 전통이었다. 가톨릭 교리나 성서 이야기는 대성당, 성당, 그리고 경당에 프레스코화나 모자이크를 제작하여 신자들에게 전달한 것처럼, 문맹자가 많고 특히, 다른 언어를 사용하는 중국인들에게 시각적인 매체를 통해 복음적 메시지를 전하였다.

중국에 서양미술이 모습을 드러낸 시기는 리치와 그의 몇몇 예수회 형제들이 중국인의 귀족 집이나 성당에 성화를 배치하고, 선교사들이 개종을 원하는 사람들이나 고관들, 그리고 황제를 비롯하여 누구에게나 유럽의 물건들을 증정할 때부터였다.

1583년 리치는, 미셸 루지에리와 광동성의 조경에 도착했을 때, 이탈리아에서 가지고 간 물건들에 대해 "로마에서 잘 그려진 작은 그림의 성모마리아"[5]라 표현하고, 그 작품을 선교사들의 거처에 전시했다. 그 도시의 모든 중국인은 처음 접하는 이미지에 대해 대단한 호기심을 가졌다. 기록에 의하면 그로부터 며칠 후, 신부들은 로마에서 가지고 간 작은 그림이나 그와 유사한 그림을 그들의 작은 경당의 제대에 놓았다고 한다. 제대에 놓인 그림은 〈아기 예수를 팔로 안고 있는 성모마리아〉로 고관, 지식인들, 일반 대중들 심지어 스님들까지 수많은 방문객이 경당에 모여들었고, 그들은 강한 인상을 그림에서 받았다. 리치는 이들이 경배의 최고 표시로 모두 "세 번 무릎을 꿇고 바닥까지 얼굴을 숙여 굉장한 경건함을 표하였다"[6]고 기술했다.

1586년 이탈리아 출신으로 예수회 5대 총장인 클라우디오 아쿠아비바(Claudio Acquaviva, 1543-1615)는 작가 미상으로 로마에서 탁월한 화가가 그린 〈천주 *Salvatore*〉 그림을 보냈다.[7] 또한, 일본교구의 초대 부관구장(Vice-Provinciale) 신부인 가스파르 꼬엘로

5) Tacchi Venturi, *Opere Storiche del P. Matteo Ricci*, Macerata, 1911-1913, I, p.127.
6) Tacchi Venturi, *Ibid.*, I, p.132.
7) Tacchi Venturi, *Ibid.*, I, p.157.

(Gaapar Coelho, 1530년 추정-1590)는 리치에게 이탈리아 출신의 예수회 소속 신부인 콜라 우라 불리는 조반니 니콜라오(Giovanni Nicolao)[8]가 그린 〈천주〉 그림을 보냈다.[9] 조반니 니콜라오는 1582년 리치와 함께 먼저 마카오에 도착하고, 일본으로 건너가 일본 신학교[10]에서 서양화를 가르쳤다. 나폴리 출신인 니콜라오는 자신의 고향에서 배운 화법을 바탕으로 학생들에게 프레스코, 유화 그리고 동판화 기법을 전수하였고, 또한 개종한 사람이나 그리스도교를 믿지 않는 사람들 누구에게나 유럽 회화 기법을 가르쳐 종교 미술뿐 아니라 비종교 미술까지 제작하기에 이르렀다. 그는 중국에 도착하자마자 〈천주〉 그림을 그렸으며, 그 후 몇 년 뒤, 일본에서 14명의 젊은이에게 그 그림을 그리도록 가르쳤다. 그는 1586년부터 일본에서 중국의 선교사들에게 자신이 그린 〈천주〉 그림을 보냈고, 1596년 리치가 남창에 황제에게 선물한 성 로렌조, 혹은 성 스테파노로 추정되는 작은 이미지 역시 그의 작품이었다.[11] 같은 시기에 필리핀에서는 중국의 선교사들에게 스페인에서 보내온 〈아기 예수를 안고 있는 전형적인 스페인의 성모 마리아와 함께 서 있는 성 요한〉 그림을 보냈다. 당시의 자료를 보면, 이 그림의 표현은 "보기 드문 기교로 색채와 인물을 생생하게 다룬 작품"[12]이라 서술하였다.

중국인들은 선교 신부들이 가져온 로마의 물건들을 보기 위해 긴 행렬을 이루었고 새로운 물건에 대한 소문도 이어졌다. 이러한 광경에 리치는 "우리를 힘들게 하는 것은 이상한 모습의 외국인 신부들과 물건들(성모 마리아 그림, 우리의 책들 그리고 다른 여러 물건과 같은)에 관한 소문이 돌아 각 계층의 사람들이 이것들을 보기 위해 멀리서 여러 번 방문하고, 사람들이 폭주하는 것이었다.(……)그들이(중국인) 외국인들에게 적대적인 것만큼

8) 1560년 이탈리아 나폴리 출신으로 1577년 12월 예수회에 입회하고 1581년 고야로 출발했다. 그는 1582년 4월 26일 프란체스코 파시오와 다른 네 명의 동료 선교사들과 함께 고야에서 일본으로 출발했다. 먼저 6월 24일 말라카에 도착했고 다시 7월 3일 말라카에서 출발해서 8월 7일 동료 파시오와 리치, 그리고 다른 다섯 명의 선교사들과 함께 마카오에 도착했다. 그는 마카오에 머무는 동안 '천주' 그림을 그렸다.

9) 마카오와 중국은 16세기 말까지 일본 부관구장의 책임담당 지역에 속해 있었기 때문에, 일본 선교와 중국 선교는 불가분의 관계를 맺고 있었다.

10) 아시아 선교 관찰사 알레산드로 발리냐뇨(Alexsandro Valignano, 1539-1606)는 1579년 일본에 도착한 후 선교사들을 소집하여 회의를 거쳐 세미나리오(Seminario)와 콜레지오(Colegio) 설립을 추진했다.

11) Tacchi Venturi, *Ibid.*, I, p.65.

12) Tacchi Venturi, *Ibid.*, I, p.158.

우리는 사람들(중국인들)의 마음과 의지를 얻기 위해 좋은 인상을 보여야 하며, 그들이 무엇인가 희망할 수 있도록 우리의 모든 좋은 점을 최대한 그들에게 베풀 수 있도록 준비하였다"는 기록이 있다. 이들 선교사는 모두에게 좋은 모습을 보여야 하며, 방문자 모두를 친절하게 접대해야 했다. 이와 함께 선교사들은 유럽에서 건너온 여러 종교화를 보급할 기회를 자주 마련했다. 이 가운데 성모마리아를 그린 그림 중 하나는 조경의 지부(知府)였던 왕판에게 증정되었다. 1585년 말쯤 선교사들은 왕판이 가족을 위해 그의 집에서 그림을 보기를 원한다는 말을 듣고, 신부들은 자신들을 그 도시에 정주하도록 허락한 것에 대한 보답으로 지부에게 그림을 선물하였다. 왕판은 외국인들에 대해 좋지 않은 인상을 받고 있는 동료나 상위계층들의 심상치 않은 분위기 때문에 거절하였다. 그러나 그는 증정품 중에 로마에서 그려진 성모마리아 그림은 받아들였다. 하지만 왕판은 그의 집에 그림을 보관하지 않고 조경에서 멀리 떨어진 소흥 지방에 사는 그의 연로한 아버지에게 보냈다. 1587년 1월에 루지에리와 데 알메이다(de Almeida) 신부가 70세의 이 노인에게 세례를 주러 갔을 때, 노인은 신부들이 도착하기 전에 "이미 집에 경당과 같은 장소를 준비하고 있었고, 거기에는 마테오 리치가 조경의 지부인 그의 아들에게 증정한 마리아 그림을 모셔놓고 있었으며, 그곳에서 노인은 무릎을 꿇고 자세를 낮추고 매일 로사리오 기도를 바쳤다"[13]고 한다.

마테오 리치는 1595년 6월 29일 남창에 도착했고, 그곳에 머무는 동안 건재(乾齋)라는 군제(郡制)와 매우 가깝게 지내던 중, 그해 8월 20일쯤 아름다운 성모마리아 그림을 군제에게 선보였다. 리치의 글에 따르면 이것은 1586년쯤 일본에서 꼬엘로 신부가 중국으로 보낸 작은 그림의 동판 작품이었다. 이 작은 그림은 무릎을 꿇고 기도하는 성 스테파노 부제[14] 또는 성 로렌조를 나타낸 것으로 성 로렌조에 더 가깝다.[15] 작품 제작은 니콜라오 신부나 그가 가르쳤던 학교에서 그린 것으로 추정된다. 군제는 그림을 받고 난 후, 그것을 즉시 검은 흑탄 목재에 값비싼 돌과 잘 정돈된 금은보석 등을 끼우게 하였고, 그것을 다시 리치에게 보여주기 위해 보냈다.[16] 사실상 군제는 선교사들이 증정한 종교화의

13) Ricci M., *"Lettera del P. Matteo Ricci in data del 29 ottobre 1586"*, in Civiltà Cattolica, 1935, n. 2, p.23.
14) Tacchi Venturi, *Opere Storiche del P. Matteo Ricci*, Macerata, 1911-1913, Ⅱ, p.159.
15) Tacchi Venturi, *Ibid.*, pp.176, 186, 210.
16) Ricci M., *Ibid.*, pp.23-24

본질적인 내용을 이해하지 못한 것이다. 하지만 결과적으로 1595년 11월 4일부터 리치는 '유화로 잘 그려진 성모자' 그림과 더불어 서양의 종교화를 중국인들에게 하나씩 점차 증가시키며 유포한 것이다.

1597~1598년 리치는 처음으로 북경에 가려고 시도했다. 그는 황제를 위해 스페인에서 온 〈성모마리아〉 제단화와 필리핀의 하느님께 〈봉헌된 사제 devoto Prete〉[17] 그리고 세폭 제단화 〈천주 Salvatore〉 그림을 가지고 갔다. 리치가 북경을 가기 위해 남직례의 지방을 통과할 때, 총독(부왕)은 오랫동안 서구대륙에 관한 이야기를 들었기에 그를 궁궐에 초대했다. 초대를 수락한 리치는 황제에게 증정할 몇 개의 선물을 그에게 선보였다. "유리로 덮여 있는 매우 아름다운 그림인 '천주' 그림"을 가지고 갔는데, 이 그림은 총독(부왕)뿐만 아니라 모든 부하에게 커다란 인상을 남겼다.[18] 그러나 많은 중국인의 호기심과는 다르게 리치의 첫 번째 북경 방문은 아무런 성과를 이루지 못했다. 두 번째 준비를 위해 리치와 동행하였던 라자로 카타네오 신부(Lazzaro Cattaneo)는 리치만을 북경에 남겨두고 마카오로 되돌아갔다. 그리고 그는 1599년 10월 12일 로마의 총책임자에게 "몇 명의 훌륭한 화가와 과학에 숙련된 사람을 요청하며, 이러한 방법으로 선교사들이 중국에 들어와 거주할 수 있다"는 내용의 글과 "황제에게 증정할 가능한 커다란 몇 개의 유화 걸작품"을 보내주기를 바라는 서한을 보냈다. 또한, 그는 큰 그림들뿐 아니라 중국인 친구들과 은인들을 위해 작은 그림들도 보내줄 것을 간청하였다. 그는 중국인들은 "'천주'와 그의 '생애'에 대한 그림과 하늘과 땅의 여왕이시며 창조주의 어머니이신 '성모마리아' 그림을 매우 경건하게 경배한다"고 서술했다. 더욱이 그는 나달(Gerolamo Nadal, 1507-1580)의 『복음사사도해(福音史事圖解)』가 간행된 사실을 이미 알고 있었기 때문에 "'예수의 생애'의 삽화가 담긴 새로운 책과 다른 예술 소품들"도 요청하였다.[19] 또한, 1599년 12월 12일 남창의 연로한 임마누엘 디아스 신부(Rettore Emanuele Diaz)는 총책임자(Generale)에게 보낸 서한에 신임 외교관들에게 "'어느 정도 탁월하고 색상이 좋은 유화 작품'을 가져가기를 요청하였다. 왜냐하면, 중국인들은 이것들 이외에 다른 것들은 만족하지 않기 때문이다"는 기록이

17) Tacchi Venturi, *Ibid.*, Ⅱ, p.25
18) Pasquale M.D'Elia, *Le Origini dell'arte cristiana cinese(1583-1640)*, Roma Reale accademia d'Italia 1939, p.28.
19) Archivio Romano della Compagnia di Gesu, Jap,-Sin. 13, f. 319 v⁰

있다. 특별히 그는 "천주, 성 루카의 성모마리
아, 성모승천, 동방박사의 경배, 교황관을 쓰고
있는 그레고리오 성인, 주교관을 쓰고 있는 암
브로지오 성인, 모자를 쓰고 있는 지롤라모의
경배 등처럼 몇 개의 중요한 성인들의 그림을
명시했다. 왜냐하면, 중국 상류층들은 외적인
장중함을 대단히 중요시하기 때문이다".[20] 커다
란 그림은 황제에게 바쳤고, 작은 그림들은 황
후와 다른 고관들에게 각각 증정되었다.

마침내 1600년 5월 19일 리치는 북경에 도
착했고, 황제에게 세 개의 선물을 증정했다.
그것들은 유화로 그린 아름다운 커다란(83×
122cm) 두 점의 그림과 작은 크기의 한 작품이
었다. 커다란 두 점 중 하나는 〈성 루카의 성모
마리아〉[21](도판1)를 나타낸 것이었고, 다른 하

도판 1. 작가미상, 〈성 루카의 성모마리아〉, 12세기경,
나무에 템페라, 로마, 산타 마리아 마조레 성당

나는 〈요한과 아기 예수를 안고 있는 성모마리아〉[22], 세 번째로 작은 그림은 〈천주〉를 표
현한 것이었다. 모두가 탁월한 미술가들에 의해 그려진 것이었다. 남창의 책임자 임마누
엘 디아즈 신부는 로마에서 온 대단히 큰 그림이면서 잘 그려진 〈산타 마리아 마조레 성
모마리아 (혹은 성 루카의 성모마리아)〉를 선물하도록 했다. 1601년 1월 말 만력의 신종제
가 이 그림을 보았을 때 '이것은 산 부처다' 다시 말해 '이것은 진짜 신이다'며 굉장히 놀
란 반응을 보였다. 국왕은 이 생생하게 살아 있는 그림들에게서 무서운 인상을 받았다.
그래서 단지 작은 〈천주〉 그림을 남기고 분양한 후, 다른 두 개의 그림 〈성 루카의 성모
마리아〉와 〈요한과 아기 예수를 안고 있는 성모마리아〉는 황태후에게 보냈다. 그러나 그
녀 역시 두려움에 그것들을 보물 창고에 넣어두었다.[23] 그려진 천주 이미지가 그림답지

20) Archivio Romano della Compagnia di Gesu, op.cit., f. 359 r⁰
21) 16~17세기 예수회는 산 루카의 성모 신심 신앙이 특별하였다. 프란체스코 보르지아는 〈산 루카의
 성모마리아〉 도상 모사본들을 선교지에 많이 보급하였다.
22) 이 그림은 스페인에서 유래되어 1586년 필리핀에서 중국에 보내진 것이었다.
23) Tacchi Venturi, Ibid., II, p. 366.

않고 마치 '살아 있는 신'처럼 생동감 있다는 표현은 선묘 위주의 중국 초상화 표현에 젖어 있는 그들에게 너무나 충격적이었던 것이다. 이러한 중국인들의 반응에도 리치는 성모마리아 그림을 다시 모사하였다. 왜냐하면, 1605년 6월 24일, 성 세례자 요한 축일(祝日)을 위해 리치는 북경에 있는 그의 경당 제대 양쪽에 각각 아름다운 '성모자'와 경배하고 있는 '세례자 요한'의 커다란 그림을 놓기 위해서였다. 이러한 것은 예수회의 창설자인 이냐시오 성인에게서도 찾아볼 수 있다. 오늘날 여전히 로마의 예수 성당에 성 이냐시오가 살았던 작은 방에는 이와 유사한 〈요셉과 무릎을 꿇고 있는 세례자 요한 그리고 성모자〉 그림이 보관되어 있으며, 이냐시오 성인은 이 그림 앞에서 기도를 드리고, 미사를 집전하였다.[24]

이 밖에 마테오 리치는 동판으로 된 네 개의 성서 삽화[25]를 중국의 출판업자 정대약(程大約)에게 전달해서 1605년 말경 간행된 『정씨묵원(程氏墨苑)』에 수록하도록 했다. 이곳에 실린 삽화는 모두 예수와 관련된 주제이지만 리치가 앞서 중국인들에게 유포한 성화와 구별된다. 천주나 성모마리아, 성모자상, 복음사가 등 초상화와 같이 단독 인물만을 소재로 그린 것이 아니라 인물들이 크게 풍경 속에 그려져, 마치 풍경 속의 풍속화 같은 화풍이다. 또한, 리치가 중국문헌에 소개한 삽화는 비록 종교적인 주제이긴 하지만 일반적인 유럽 화풍이 중국의 신자뿐 아니라 일반인에게도 보급되는 계기가 되었다.[26]

III. 중국의 초기 그리스도교 미술

가톨릭교회는, 전례헌장 103조 항에서 "구원 업적과 끊을 수 없이 결합하여 있는 하느님의 모친 복되신 마리아를 특별한 애정으로 공경한다"고 밝히고 있다.[27] 가톨릭교회의 마리아의 신성한 모성의 교리는 신성한 하느님 아들의 신앙과 연결되기 때문에 마리

24) Pasquale M.D'Elia, *op.cit.*, p.34.
25) 〈물에 빠진 베드로〉, 〈엠마오로 가는 길〉, 〈소돔의 남자들〉, 〈성모자〉 삽화.
26) 이중희, 『한·중·일의 초기 서양화 도입 비교론』, 얼과 알, 2003, p.38, 참조.
27) 한국교회사연구소, 『한국 가톨릭대사전』제 4권, (한일아트, 2004)

아에 대한 신심은 가톨릭 정신의 독특한 양식이다. 마찬가지로 선교미술에도 '성모마리아'의 표현이 중요시되었으며 그 유포 역시 많았다.

선교사들의 가톨릭 복음전파는 큰 교단을 중심으로 행해졌고, 선교사들은 교리서와 성서뿐만이 아니라 종교화를 가지고 선교지에 갔다. 종교화는 '성모마리아'를 다룬 도상이 다수였는데, 그 가운데 루카의 산타 마리아 마조레(Santa Maria Maggiore detta S. Luca), 즉 '로마 백성의 구원 Salus Populi Romani'이라 불리는 그림이 가장 보급이 많았다. 로마에서 제일 많이 사랑받던 도상(圖像)이면서 특히 예수회에서 애착을 뒀던 그림이다.[28] 예수회의 제3대 총책임자 보르지아(San Francesco Borgia, 1510-1572)는 1569년 교황 비오(Pio) 5세의 특별한 허가로 16~17세기에 로마 바실리카, 즉 산타 마리아 마조레(La Basilica di Santa Maria Maggiore) 성당에 있던 '성 루카의 성모마리아'에 대한 대안으로 이 도상의 복제를 허용받았다. 이 도상은 점차 특별한 집이나 세계 여러 나라 예수회 성당에 보내졌으며 복음전파의 수단으로도 소개되었다. 가톨릭 교리에서 성모마리아의 신성한 모성애에 대한 고유한 신앙심을 표현한 도상이 선교지에서 유럽문화를 알리는 초석(礎石)이 된 것이다. 교리가 단지 독서나 설교를 통해 전파된 것이 아니라 그림을 통해서도 전달된 것이다. '성 루카의 성모마리아'[29] 도상은 예수회 선교사들의 중국 선교에서도 찾아볼 수 있고, 빠른 속도로 모든 오리엔트 지역으로 보급되었고 복사본도 증가하

도판 2. 작가미상, 〈성 루카의 성모마리아〉, 캔버스에 유채, 로마, 갈로로(Galloro) 예수회 수련소

28) 이 이콘 작품에 대한 연대는 논쟁 꺼리였다. 가장 사실적인 추측은 아마토(Amato) 신부가 그것을 12~13세기로 간주한 것이다.

29) 호데게트리아(Hodegetria):왼팔에 아기예수를 안은 성모의 유형은 비잔틴 양식의 성모상으로, 획기적인 성모의 모습이다. 호데게트리아의 원형은 오이도키아 (Eudokia)라는 여황제가 4세기 말 예루살렘에서 콘스탄티노플로 옮겨왔다고 한다. 그 후 1세기에 복음서를 쓴 루카가 호데게트리아를 그렸으며, 이것이 진짜 성모상의 원형이라는 설이 지배적이다.

였다. (도판 2)

도판 3. 작가미상, 〈성 루카의 성모마리아〉,
1600년경, 견본, 시카고, 필드 박물관

중국학 연구자 베르톨드 라우퍼(Berthold Laufer, 1874-1934)는 1910년 '중국 성모마리아'[30]를 발견했다. 현재 이 그림은 라우퍼가 오랫동안 관장으로 있었던 시카고의 필드 박물관(Field Columbian Museum)에 소장 되어있다. 라우퍼는 종이 위에 길게 (가로 55 ×세로 120cm) 그려진 이 그림을 1600년경 리치가 북경으로 가져간 로마의 〈산타 마리아 마조레의 성모마리아〉 그림을 보고 그렸을 것으로 추정하고 있다.[31] 이 추정으로 중국의 그리스도교 미술의 첫 번째 유물은 라우퍼가 발견한 〈중국 성모마리아〉(도판 3)로 간주할 수 있다.

산타 마리아 마조레의 위엄 있는 하느님의 어머니(Mater Dei Dignissima)와 중국 성모 마리아를 간략히 비교하면, 〈중국 성모마리아〉 그림은 〈산타 마리아 마조레의 성모마리아〉 그림으로부터 매우 독립적인 것을 알 수 있다. 중국 화가는 성모마리아 머리에 덮은 베일 위에 십자가를 고려하지 않았다. 그러나 처음으로 그것을 비교한 맥 골드릭(W.Mc Goldrick)은 "성모 마리아의 머리, 아기 예수의 머리, 아기 예수의 손에 들린 책, 성모와 아기 예수의 팔과 손의 자세, 그리고 성모의 베일에 잡힌 주름 수조차 모두 같아 중국 화가는 마치 '성 루카의 성모마리아' 그림 앞에 있는 것 같다"[32]고 서술하였다. 그림의 제목은 중국인들에게 대대로 전해져 내려오는 '하늘 아버지의 어머니(Madre del Signor del cielo)'로 로마의 '하느님의 어머니(Mater Dei)'를 시사 하는 천주성모의 칭호를

30) '산타 마리아 마조레의 성모마리아'와 구별하기 위해 그림의 제목을 '중국 성모마리아'라 부르고자 한다.

31) Pasquale M.D'Elia, op.cit., p.48.

32) W. Mac Goldrick, *La Madre di Dio di S.Maria Maggiore*, riprodotta nell'antica arte cinese in Illustrazione Vaticano, Roma, 1932, p.37-38.

붙이고 있다.[33] 중국 성모의 밝고 넓은 폭의 옷은 팔에서부터 잡힌 많은 주름으로 거의 발밑까지 늘어져 흘러내리고 있다. 중국 성모는 왼손에는 손수건을 꼭 쥐고 있고 그 위에 오른손을 살짝 올려놓고 있으며, 가슴 안쪽 옷 색상은 짙은 붉은색이고 후광은 밝은 빨간색이다. 로마의 원본과 중국 모사본에서는 몇 가지 차이점이 있다. 먼저 로마의 원본 혹은 성 프란체스코 보르지아에 의해 이루어진 복사본에는 흉부까지만 그려진 성모 마리아가 중국 성모마리아에서는 1600년대 중국 여인에게 도덕적으로 적합해 보이지 않는 부분일 수도 있는 모습으로 성모의 발까지 전신상을 그리고 있다. 그리고 성모마리아의 옷 색깔은 로마의 다른 복사본들[34]처럼 짙은 푸른색을 띠고 있지만, 중국 성모마리아의 옷은 밝은 흰색이다. 성모마리아와 아기 예수의 동작은 두 그림 모두 거의 비슷하나, 얼굴 생김새는 차이를 보인다. 성모마리아와 아기 예수의 생김새는 전형적인 중국 여인과 중국 소년처럼 표현하고 있어 로마 원본의 인물들과 상당히 구별된다. 소년의 머리는 머리카락 다발을 만들어 중국적인 특징을 확고히 하고, 로마 원본에서 붉은 기운이 감도는 예수의 노란색 의상이 어두운 붉은색으로 바뀌었다. 책 역시 절단면을 보이는 로마 원본과는 달리 중국 성모에서는 책의 절단면의 반대편을 보이게 하여 중국 책의 특징을 살렸다. 지금까지 살펴본 바와 같이 두 그림의 차이점은 서양의 원본을 중국 사회에 적합한 회화 언어로 표현하려는 의도라 볼 수 있다.

15세기 중엽까지 미술사가들이나 비평가들은 산타 마리아 마조레의 성모마리아 도상의 진짜 모사본이 몇 개인지 언급한 바가 없다. 그러나 마르티니(Martini)의 논문에서는 화가 안토니아조 로마노(Antoniazzo Romano, 1430년경-1510년경)를 이 그림의 유일한 모방화가로 보고 있다.[35] 안토니아조 로마노의 활동 시기는 1461년부터 1510년으로, 그는 페자로(Pesaro)의 영주인 알레산드로 스포르자(Alessandro Sforza)를 위해 산타 마리아 마조레의 성모마리아를 모사하여 헌납한다. 더욱이 첼리니(Cellini)는 "안토니아조는 고관들에게 주

33) Tacchi Venturi, op.cit., Ⅱ, pp. 126, 128, Tavole XIV e XV.
34) 첫 번째 모사품은 로마의 교황청 산하 그레고리안 대학교의 경당에 소장되어 있고, 두 번째는 로마 갈로로(Galloro)지역에 예수회 수련소에 한 점, 그리고 세 번째 작품 역시 로마 성 안드레아 알 퀴리날레 성당에 스타니슬라오가 사망한 방에 놓여있다.
35) Mario Martini, "La Madonna di S. Maria Maggiore in Cina verso il 1600", Universita degli Studi di Roma, 1946, 참조.

기위해 성화를 많이 복제한 화가였다"고 인용하고 있다.[36] 그는 곤팔로네회의 시종 겸 재무관(Camerlegno di Compagnia di Gonfalone)이면서 성모마리아의 이미지가 보관된 제대의 감실 열쇠를 소유할 권한이 있었기에 이 성모마리아 도상을 모방할 가능성이 있었다. 그러나 그가 제작할 수 있는 것은 개인적 작품이 아니라 고관들을 위한 그림으로 그 수 또한 제한적이었다. 후에 곤팔로네에 있던 '로마 백성의 구원, *Salus Populi Romani*'이라 불리는 성모마리아 그림은 로마에 산타 마리아 마조레 성당의 파올리나(Paollina) 경당[37]으로 옮겨졌고, 그것은 지금도 그곳의 제대위에 놓여있다.

〈중국 성모마리아〉 그림은 〈산타 마리아 마조레의 성모마리아〉의 모사본을 원본으로 했을 것이다. 이 모사본이 1368년 전에 중국에 도착했을 가능성은 없다. 따라서 〈중국 성모마리아〉 그림이 13~14세기에 초기 프란체스코 회원들 가운데 누군가가 중국에 가져간 것을 원본으로 모방했을 가능성은 거의 없다. 사끼니(Sacchini)의 논문을 보면 〈산타 마리아 마조레의 성모마리아〉 도상의 모사본 중의 하나는 성 프란체스코 보르지아에 의해서 이냐시오 데 아제베도(B.Ignazio de Azevedo, 1527-1570)에게 전해졌고, 다른 하나는 마찬가지로 보르지아로부터 이냐시오 데 아제베도를 통해 포르투갈 공주 카타리나(Caterina)에게 보내졌다는 기록이 있다.[38] 안토니아조의 모사본들이 아직 전부터 선교사들과 그리스도교인들도 없었던 시기에 중국에 누군가가 가져갔으리라는 것은 불가능하다고 본다. 그러므로 중국의 초기 그리스도교 미술은 마테오 리치와 그의 직접적인 후임자들의 선교활동 시기에서 그 특징들을 찾아볼 수 있다.

라우퍼는 〈중국 성모마리아〉 그림을 발표하기 전에 마찬가지로 중국에서 사들인 것으로 비단에 유럽적인 주제를 모사한 여섯 점의 그림 앨범을 출판했다. 첫 번째 그

36) *La Madonna di S. Luca in S. Maria Maggiore*, Roma, 1934, pp. 33-35.
37) 파올리나(Paolina)경당: 보르지아 가문 출신 교황 바오로 5세는 1605년 폰지오(Flaminio Ponzio)가 설계한 이 경당의 건축을 허가하였다. 교황에 선출된 지 얼마 되지 않아서였다. 이 대성당에서 가장 아름다운 경당이며, 성모께 바쳐진 제대는 세계에서 감히 겨루는 제대가 없을 만큼 화려하게 꾸미라고 교황 친히 명령을 내렸다고 한다. 1612년에 성모 제단이 완성되었고 1613년 1월 27일에 대제대 위쪽에 자그마한 성모 성화가 안치되었는데 이 성모는 '로마 백성의 구원(*Salus Populi Romani*)'이라는 칭호를 갖고 있다. 전설에 의하면 이 성모 성화는 복음사가 루카가 그렸다고 하며, 로마시민은 전통적으로 이 성화에 극진한 공경을 표해왔다. 몇몇 역사적 기록에 의하면 서기 590년에 로마에 흑사병이 창궐할 적에 이 역병이 물러가게 해달라고 대 그레고리오 교황이 행렬한 적이 있는데, 그때 모시고 간 성화상이 이 성모 성화였다고 전한다.
38) *La Heroica Vida del Grande S.Francisco de Borgia*, Madrid, 1717, Lib. V, 2, pp.379-380 참조.

도판 4. 라우퍼가 출판한 앨범에 삽입된 〈마태오〉 장면:
파스쿠알레 엘라의 자료
(D' Elia P., Le origini dell' arte cristiana in Cina (1583-1640),
Roma: Reale Accademia d' Italia, 1939.)에서 복사.

도판 5. 라우퍼가 출판한 앨범에 삽입된 〈조반니 요한〉
장면: 파스쿠알레 엘라의 자료
(D' Elia P., Le origini dell' arte cristiana in Cina (1583-1640),
Roma: Reale Accademia d' Italia, 1939.)에서 복사.

림은 나무 그늘에 앉아 있는 복음사가 마태오로 오른손에는 만년필을 쥐고 왼손에는 펼쳐진 책을 들고 있다.[39] 복음사가 마태오[40]의 상징인 사람은 중국 소년의 모습을 하고 책을 바라보고 있다.(도판 4) 두 번째는 허리에 칼을 두른 두 명의 군인이 역시 허리에 칼을 찬 네덜란드 장군을 수행하고 있는 그림이다. 군인 중 한 사람은 커다란 방패를 들고 있다. 세 번째는 나달이 그린 성서의 이야기 가운데 성심강림주일 후 세 번째 주일(N.CXXX)부분을 뽑아 인쇄한 장면이다. 네 번째는 복음사가 요한으로 추정된다.(도판 5) 다리를 꼬고 궤 같은 상자에 앉아 있는 사람이 털옷을 걸친 채 자신의 꼬리를 물고 있는 뱀[41]을 손에 들고 있다. 다섯 번째는 나무 밑에 앉아 있는 중국인

39) Pasquale M.D'Elia, op.cit., p.57.
40) 요한 묵시록 4장 7절에서 "첫째 생물은 사자 같고 둘째 생물은 황소 같았으며, 셋째 생물은 얼굴이 사람 같고 넷째 생물은 날아가는 독수리 같았습니다."라고 기록되어 있다. 여기서 네 생물 모습은 복음사가 각자의 상징을 이루고 있다: 사람(마태오), 사자(마르코), 소(루카), 독수리(요한),
41) 자신의 꼬리를 물고 있는 뱀은 고대 그리스미술에서 치유의 뜻으로 의학을 상징한다. 따라서 도상

얼굴의 복음사가 루카가 나타난다. 그의 상징인 소위에 걸터앉아 오른손에는 펜을 들고 무릎에는 책을 펴놓고 있다.(도판 6) 마지막 작품에는 알레고리적 인물이 묘사되어 있다.[42] 이 모든 장면에 등장한 인물은 동양적인 신체적 특징에 중국식 복장을 갖추었으며, 배경 또한 전형적인 동양적인 성격을 나타낸다. 단지 유럽 선교사들은 그리스도교 교리의 내용만을 서양적 요소로 남기고, 중국인들의 정서에 맞는 이미지를 찾아 변화시킨 것이다.

도판 6. 라우퍼가 출판한 앨범에 삽입된 〈루카〉 장면: 파스쿠알레 엘라의 자료
(D' Elia P., Le origini dell' arte cristiana in Cina (1583-1640),
Roma: Reale Accademia d' Italia, 1939.)에서 복사.

IV. 1620년경 중국의 그리스도교 미술의 14개 유물

1561년에 초기 예수회 선교사 중 한 명인 마르코 조르즈 신부(Marco Jorge)는 『그리스도교 교리』 책을 썼고, 그 후 1566년 예수회에서는 첫 번째로 이것을 포르투갈어로 출판했다. 이 교리서는 모든 왕조에 널리 보급되었고 많은 언어로 번역되었는데 그 언어 중의 하나가 중국어였다. 또한, 마테오 리치의 초기 협력자 중 한 사람인 조반니 다 로카 신부(Giovanni da Rocha, 1565년-1623년)는 중국 체류 기간에 『교리서』와 『로사리오[43] 규칙

학적 관점에서 자신의 꼬리를 물고 있는 뱀은 또한 고대 그리스미술에 영향을 받은 초기 그리스도교 미술에서 의사였던 복음사가 루카를 상징하기도 한다.
42) Pasquale M.D'Elia, op.cit., p.57.
43) '장미화관', '장미 꽃다발'이란 뜻을 지닌 라틴어이며 묵주(默珠), 혹은 묵주의 기도를 가리키는 말이다. 묵주란 구슬이나 나무 알을 열 개씩 구분하여 여섯 마디로 엮은 염주형식의 것으로 십자가가 달린 물건이며, 이를 사용하여 성모 마리아께 드리는 기도를 묵주의 기도라 한다. 로사리오는 예수

Regole del Rosario』 책을 중국어로 번역하고,
'로사리오 기도' 방법을 중국어로 설명해 놓았
다.(도판 7) 예수회 신부이자 중국학 연구학자
인 파스쿠알레 엘라(Pasquale M. Ella)는 로마의
예수회 고문서 관에서 리치가 죽은 후 10년이
지난 1620년경 책인 중요한 『초판 *princeps*』
를 찾았다. 이 책에는 '로사리오 기도'의 열다
섯 개 신비[44]에 목판 그림이 각각 수반되어 있
었다. 전체 그림은 14개로 구성되어 있고, 15
번째는 포함되어 있지 않았다. 이 모든 판화는
'그리스도교 미술의 토착화'의 관점에서 높은
가치를 나타낸다.

도판 7. 다 로카, 로사리오 방법의 첫 페이지,
1620년경, 로마, 예수회 고문서관

앞서 언급한 라우퍼의 앨범처럼, 목판 인
쇄된 로사리오 기도 내용의 설명 장면은 동
양적인 얼굴 생김새의 등장인물들로 전체적
으로 중국적인 분위기로 장식되었다. 예수와
성모마리아, 그리고 천사는 모두 중국인의 얼굴 생김새로 처리되었다. 또한, 각각의 장
면 안에 등장하는 주변 인물들, 특히 로마 병사들 역시 중국인 인상으로 표현되었다.(도
판 8-10) 이러한 중국적 인상과 더불어 마리아의 흘러내리는 넓은 치맛자락과 꽃장식 복
장(도판 11), 겟세마니 동산의 전원(도판 14)과 도시 외관, 예수가 탄생한 베들레헴, 십자가
처형에서 군인들의 창과 갑옷 등은 동양적 특징을 사실적으로 묘사하였다.

그리스도의 신비를 묵상하면서 염경기도를 드리는 것이다. 한국교회사연구소,『한국 가톨릭대사전』
제 5권, (한일아트, 2004), pp. 2849-2851, 참조.

[44] 로사리오의 방식은 여러 가지이며, 교황 성 비오 5세의 칙서(1569년)는 그 방식을 표준화시키는데
도움을 주었다. 그 표준에 따르면 로사리오는 염경기도와 묵상기도로 구성되어 있다. 즉 성모송 열
번과 주의 기도 및 영광송 각 한 번이 모여 한 단을 이루고 그 한 단이 모여 5단 또는 15단이 된다.
묵상기도의 내용은 구원의 역사이며 이를 환희의 신비, 고통의 신비, 영광의 신비로 구분하였는데,
각 신비는 5개의 묵상주제로 이루어졌으므로 모두 15개의 주제가 되어, 염경기도 15단을 드릴 때
단마다 각 주제를 묵상하도록 하였다. 한국교회사연구소,『한국 가톨릭대사전』제 5권, (한일아트,
2004), pp. 2849-2851, 참조.

도판 8. 나달, 〈수태고지〉, 『복음사사도해』, 1593년, 로마, 예수회 고문서관 /
다 로카, 〈수태고지〉, 『로사리오 규칙』, 1620년경, 로마, 예수회 고문서관

도판 9. 나달, 〈성모 마리아의 방문〉, 『복음사사도해』, 1593년, 로마, 예수회 고문서관 /
다 로카, 〈성모 마리아의 방문〉, 『로사리오 규칙』, 1620년경, 로마, 예수회 고문서관

도판 10. 나달, 〈성전에 드리는 예수〉, 『복음사사도해』, 1593년, 로마, 예수회 고문서관 /
다 로카, 〈성전에 드리는 예수〉, 『로사리오 규칙』, 1620년경, 로마, 예수회 고문서관

또한, 로사리오 기도에 삽입된 이미지에서 중국적 건축이 매우 특징적이다. 고통의 신비 1단에 예루살렘 성벽, 환희의 신비[45] 3단에 베들레헴 부근의 아치형 문, 환희의 신비 1단과 4단 그리고 5단에 계단, 환희의 신비 1단에 종이로 바른 사각형 나무 창문(도판 8), 나자렛 의 집(도판 8) 그리고 엘레사벳의 집(도판 9)에 지붕은 모두 중국 취향을 따른 것이다. 〈수태 고지〉(도판 8) 배경에서 무릎을 꿇고 있는 마리아 앞에 놓인 탁자나 성모마리아 가까이 있는 침대겸용 소파처럼 집에 놓인 가구도 토착문화를 염두에 두고 있다. 또한, 고통의 신비[46] 1

45) 환희의 신비
 1단 마리아께서 예수님을 잉태하심을 묵상합시다.
 2단 마리아께서 엘리사벳을 찾아보심을 묵상합시다.
 3단 마리아께서 예수님을 낳으심을 묵상합시다.
 4단 마리아께서 예수님을 성전에 바치심을 묵상합시다.
 5단 마리아께서 잃으셨던 예수님을 성전에서 찾으심을 묵상합시다.
46) 고통의 신비
 1단 예수님께서 우리를 위하여 피땀 흘리심을 묵상합시다.
 2단 예수님께서 우리를 위하여 매 맞으심을 묵상합시다.
 3단 예수님께서 우리를 위하여 가시관 쓰심을 묵상합시다.
 4단 예수님께서 우리를 위하여 십자가 지심을 묵상합시다.
 5단 예수님께서 우리를 위하여 십자가에 못 박혀 돌아가심을 묵상합시다.

도판 11. 나달, 〈성모의 죽음〉, 『복음사사도해』, 1593년, 로마, 예수회 고문서관 /
다 로카, 〈성모의 죽음〉, 『로사리오 규칙』, 1620년경, 로마, 예수회 고문서관

도판 12. 나달, 〈십자가에 못 박히신 그리스도〉, 『복음사사도해』, 1593년, 로마, 예수회 고문서관 /
다 로카, 〈십자가에 못 박히신 그리스도〉, 『로사리오 규칙』, 1620년경, 로마, 예수회 고문서관

단 혹은 영광의 신비[47] 2단에서처럼 식물도 동아시아에서 자라는 것이다. 특히 중국 화가들의 탁월함은 고통의 신비 5단(도판 12)에서 황량한 언덕 표현과 영광의 신비 2단에서 양식화된 구름의 표현으로 확인된다. 이 특징은 〈수태고지〉, 〈예수탄생〉, 예수의 〈겟세마니 동산에서 기도〉, 〈예수승천〉, 〈성령강림〉, 〈성모승천〉 등에서 나타난다. 로카 신부의 '로사리오 기도'에 삽입된 그림들은 서구의 주제를 다루고 있으나 표현된 방법은 지역문화, 즉 전형적인 중국적 특징을 진지하게 받아들이고 있다.

물론 모든 그림이 중국 화가로부터 새롭게 창조된 것만은 아니다. 그림들에서 유럽적 특징이 확인된다. 환희의 신비 4단에 뒤틀린 기둥과 등불(도판 10), 환희의 신비 5단(도판 13)과 고통의 신비 2단에 기둥과 주두, 고통의 신비 4단의 성곽의 탑(도판 15)은 서양의 모델을 연상시킨다.

파스쿠알레 엘라에 따르면, 그가 로마에서 『로사리오 규칙』에 삽입된 이미지들을 몬시뇰 코스탄티니(Costantini)에게 보였을 때 몬시뇰은 16세기 인쇄된 오래된 책에서 비슷한 몇 가지 것을 보았다는 증명이 있었다. 실제로 1595년의 나달[48]의 성서를 삽화 한 (다 로카로부터) 판화들을 함께 비교하면, 중국 화가에게 영향을 주었던 자료가 바로 나달의 삽화임을 확인할 수 있다. 1595년 인쇄된 나달의 예수의 탄생부터 죽음, 부활에 이르기까지의 전 생애를 다룬 153장의 삽화는 다 로카 신부가 1600년경에 남창에서부터 남경에 거주할 때에 전해졌다. 다 로카 신부는 이 삽화들을 몇 명의 동기창 화파 화가들에

47) 영광의 신비
 1단 예수님께서 부활하심을 묵상합시다.
 2단 예수님께서 승천하심을 묵상합시다.
 3단 예수님께서 성령을 보내심을 묵상합시다.
 4단 예수님께서 마리아를 하늘에 불러올리심을 묵상합시다.
 5단 예수님께서 마리아께 천상 모후의 관을 씌우심을 묵상합시다.
48) 지롤라모 나달(1507-1580): 1574~1577년부터 예수회의 젊은 학생들에게(스페인, 이탈리아, 독일과 다른 지역) 설교를 돕기 위하여 모든 복음사가에 대해 노트와 명상을 적었다. 이 결과에 성서 내용에 따른 아름다운 그림을 삽입하기를 원하였다. 작업은 1575년 10월 1일 마무리 되었으나 지역의 정치적 상황으로 인쇄할 수 없었다. 그가 죽은 후에야, 1595년 교황 클레멘테 8세에 의해 나달의 153개의 그림을 포함해 앤버사(Anversa)에서 인쇄할 수 있었다. 1595년 니콜로 롱고바르도 신부는 포르투갈에서 출발하였을 때 그가 이미 로마에서 나달의 작품을 보았으리라는 것은 알 수 없다. 확실한 것은 중국에 도착한 그는 1598년 10월 18일 아쿠아비바 신부에게 선교사, 책 그리고 종교화이 세 가지를 요청하는 서안을 보냈다. "……우리에게는 새로운 그리스도교인들을 위로하고 도울 수 있는 책과 또한 그림을 가지는 것이 필요합니다.……"

도판 13. 나달, 〈학자들과 논쟁하는 예수〉, 『복음사사도해』, 1593년, 로마, 예수회 고문서관 /
다 로카, 〈학자들과 논쟁하는 예수〉, 『로사리오 규칙』, 1620년경, 로마, 예수회 고문서관

도판 14. 나달, 〈겟세마니 동산에서 기도〉, 『복음사사도해』, 1593년, 로마, 예수회 고문서관 /
다 로카, 〈겟세마니 동산에서 기도〉, 『로사리오 규칙』, 1620년경, 로마, 예수회 고문서관

게 보였고, 그는 1620년경 중국인들을 위한 『로사리오 규칙』을 제작하는데 15장의 삽화를 선택했다.[49] 1605년 5월 12일 리치는 아콰비바 총장의 보좌관이었던 조반니 알바레스(Giovanni Alvarez)에게 보낸 서한에 "이 책은 심지어 성서보다 유용할 때가 있다. 대화 도중에 글만으로 분명하게 보여줄 수 없었던 것을 그들의 눈앞에 바로 보여줄 수 있기 때문이다"[50]고 언급한 것처럼 나달의 삽화가 중국 선교에 유용했음을 알 수 있다.

한편, 중국 화가는 나달의 그림들을 눈여겨보았음에도 원본을 그대로 모사하지 않고, 화가 나름대로 원본을 지적으로 해석하여 재구성하였다. 나달의 동판화에서 〈십자가에 못 박히신 그리스도〉(도판 12)와 〈십자가에서 숨을 거둔 그리스도〉(도판 19)의 연속된 각각의 장면은 다 로카의 책에서는 한 장면으로 통합되었다. 다 로카의 삽화는 등장인물이나 배경의 동양적 분위기의 연출 이외도 원본의 상당 부분을 삭제하여 새롭게 구성하였다. 무엇보다도 원본에서 로마병사가 창으로 예수의 죽음을 확인하려 창으로 찌르는 장면과 예수와 함께 십자가에 매달려 죽은 두 강도의 모습은 다 로카의 책에서는 찾아볼 수 없다. 단지 다 로카의 삽화에는 로마병사가 긴 창을 들고 있는 것으로만 묘사되었다. 1585년 리치가 아쿠아비바 총장에게 "중국인들은 그리스도의 수난을 자세히 묘사한 그림을 아직 이해하지 못합니다"라는 서한을 보낸 것처럼, 그리스도의 수난 장면은 서로 다른 문화와 관습에서 오는 이질감이나 오해를 일으키지 않으려고 사실상 '사실적인 묘사'를 회피한 것이다. 실제로 초기 예수회 선교사들은 중국인들의 요구에 수용 가능한 포교활동을 위해서 예수의 수난시기와 십자가의 죽음에 관한 교리는 제지하였다. 중국인들은 성모자에 대한 공경과는 달리 리치가 지니고 다녔던 십자가에 매달려 피를 흘리는 조그마한 나무 조각 십자고상(十字苦像)은 적대감을 가졌었다. 따라서 선교사들은 십자가에 매달려 처형당하는 예수의 장면을 중국인들에게 이해시키는 교리는 매우 어려운 부분이었다. 리치와 루지에리는 중국 입국과 더불어 가톨릭 교리의 핵심 가운데 하나인 '예수의 십자가 위에 죽음'을 예외 없이 중국 지식인들에게 알렸으나, 예수의 수난 장면과 십자고상과 같은 종교미술을 매우 신중하게 다루었다. 이러한 가운데 선교사들은 '예수의 수난기'를 판화 작업에 삽입하여 그들 포교의 과단성을 입증시켰다. 다 로카 신부의 '로사리오 기도'에 삽입된 삽화 이전에 이미 1610년 리치가 죽은 해에 그의 초창기 협력자 중 한 명이 중국 종이 위

49) Pasquale M.D'Elia, op.cit., pp.82-83.
50) Pasquale D'Elia, *Fonti Ricciane*, 3 vol. Roma, 1942-1949, pp.283-284

도판 15. 나달, 〈십자가를 지고 가시는 그리스도·골고타 언덕〉, 『복음사사도해』, 1593년, 로마, 예수회 고문서관 /
다 로카, 〈십자가를 지고 가시는 그리스도·골고타 언덕〉, 『로사리오 규칙』, 1620년경, 로마, 예수회 고문서관

도판 16. 나달, 〈예수 승천〉, 『복음사사도해』, 1593년, 로마, 예수회 고문서관 /
다 로카, 〈예수 승천〉, 『로사리오 규칙』, 1620년경, 로마, 예수회 고문서관

도판 17. 나달, 〈예수 탄생〉, 『복음사사도해』, 1593년, 로마, 예수회 고문서관 /
다 로카, 〈예수 탄생〉, 『로사리오 규칙』, 1620년경, 로마, 예수회 고문서관

도판 18. 나달, 〈예수부활〉, 『복음사사도해』, 1593년, 로마, 예수회 고문서관 /
다 로카, 〈예수부활〉, 『로사리오 규칙』, 1620년경, 로마, 예수회 고문서관

도판 19. 나달, 〈십자가에서 숨을 거둔 그리스도〉,
『복음사사도해』, 1593년, 로마, 예수회 고문서관

도판 20. 나달, 〈마리아를 하늘에 불러올리심〉,
『복음사사도해』, 1593년, 로마, 예수회 고문서관

에 28장, 즉 56페이지에 복음사가들과 신학적 가르침을 바탕으로 예수의 수난기를 판화[51]로 제작했다. 그리고 다 로카 이후, 1635년 알레니(Giulio Aleni, 1582-1649) 신부의 『그림을 통한 성서 설명』에서 여섯 점, 1640년 아담 샬 신부가 숭정제에게 증정한 12개의 판화(Tavole delle Stampe)에 예수의 수난 장면이 확인된다. 예수회 선교사들은 종교화 유포를 통해 대중과 상류층을 이해시키는 데 주저함이 없었던 것이 명백하다.

또 다른 두 장면 〈성모의 죽음〉(도판 11)과 〈성모승천〉(도판 20)에서도 두 이야기의 그림을 하나로 압축하였다. 두 그림을 하나로 통합한 다 로카의 이 그림은 상반부와 하반부로 나누어져 있으며 각각 마리아의 임종 장면과 하늘에 올라 예수와 만나는 장면이 표현되었다. 중국식 실내에는 서양식 침대 대신 동양식 침대로 대체되었고 그 위에는 성모 마리아가 죽음을 맞이하고 있다. 상반부에는 어린아이의 얼굴에 날개를 단 케루빔 대신

51) 이 판화의 연구 결과는 발표되지 않았지만, 이것은 선교미술을 통한 초기 예수회 선교사들의 중국 포교활동을 더욱 구체적으로 연구할 수 있는 자료라고 생각된다.

에 어깨에 날개를 단 전신상의 천사를 그려 넣었다. 이렇듯 '로사리오 기도'를 위한 책의 모델은 원본보다 좀 더 가벼우면서 중국인 정서에 적합한 분위기로 변형되었다. 아울러 영광의 신비 1단(도판 17)과 2단(도판 16)에 베들레헴의 동굴이나 돌을 파낸 예수의 무덤 표현처럼 원본의 핵심적 교리는 잘 따르고 있으나 그 표현에는 중국식 발과 고분같이 둥근 구덩이 모양으로 아래서 위로 돌을 쌓아올린 벽돌같이 중국식 특징이 나타난다.(도판 18) 결과적으로 중국인들에게 익숙하지 않은 도상은 어느 정도 수정하거나 일부를 삭제하여 문화적 차이를 좁히고자 했음을 알 수 있다. 1620년대 경 예수회 선교사들이 복음 전파를 위해 제작한 시각적 이미지는 원본의 변용(變容)을 통해 완전한 창작은 아니지만, 중국식으로 새롭게 탄생하였다.

다 로카 신부 이후, 1635년 줄리오 알레니 신부는 나달의 동판화 복음서에서 50개 정도의 삽화를 간추려 중국식 목판으로『그림을 통한 성서 설명, *Spiegazione del Vangelo per mezzo di Immagini*』을 간행했다.[52] 이 가운데 일부 장면은 다 로카신부가 제작한 도판을 재사용한 것이었다. 그 후 4년 뒤, 1640년 9월 8일 아담 샬 신부(Adam Schall von Bell, 1592-1666)는 1601년 리치가 중국 황실에 증정한 하프시코드를 손보기 위해 황제의 일을 하던 중에 두 개의 종교 관련 선물을 증정했다. 하나는 동방 박사들이 경배하는 채색된 밀랍 조형물이고, 다른 하나는 성서 내용과 함께 인쇄된 '예수의 생애'의 중요한 45개의 장면이 포함되어있는 150개 양피지 사본을 수집한 것이었다. 이 '예수의 생애'에는 얇은 은색 덮개에 라틴어로 "네 명의 복음사가 기록한 우리 주 예수 그리스도이며, 하느님의 아들이며, 성모 마리아의 아들의 '생애'를 라인강 왕궁의 백작이며 바비에레(Baviere)의 공작인 마씨밀리아노가 중국의 위대하고 강인한 황제와 군주에게 1617년 보낸다"는 헌사의 글이 담겨 있었다. 아담 샬 신부는 이 기회에 숭정제에게 책의 내용을 이해시키기 위해 중국어로 된 책을 간행하였다. "황제에게 헌납된 판화 *Stampe offerte all'Imperatore*"란 제목이 적혀 있으며, 간단한 성서 주석과 함께 판화 48점의 삽화를 다시 제작하였다.[53] 줄리오 알레니와 아담 샬 신부가 제작한 삽화들은 그리스도교 미술과 중국문화의 융합 문제를 고려해볼 때

52) 알레니 신부가 제작한 49점의 삽화들은 로마의 빅토리오 엠마누엘레 도서관에 보관되어 있다.
53) 아담 샬 신부가 제작한 48점의 삽화들은 로마의 빅토리오 엠마누엘레 도서관에 보관되어 있다. 이 가운데에 23(사마리아 여인), 24(돌아온 탕자), 25(부자와 가난한 나자로), 28(예수의 유혹), 29(심판), 30(만찬)번은 나달의 삽화를 재인용했다.

다 로카가 제작한 삽화보다 비교적 적게 중국식 표현을 염두에 두었다. 등장인물은 중국인들의 모습을 보이고 있으나, 장식은 특별하게 나달의 삽화를 따르고 있다.

V. 나오는 글

16세기 말 마테오 리치를 선두로 하여 중국에 정착했던 초기 유럽 선교사들이 중국에 가지고 온 서양미술은 대부분 포교의 수단으로 이용된 '천주' 도상이나 '예수의 생애'를 주제로 그린 삽화, 그리고 가장 많이 보급된 '성모마리아' 도상들이었다.

선교의 목적으로 쓰였던 성화들은 중국인들에게 가톨릭교회의 복음전파뿐 아니라 오랜 전통을 고수했던 중국미술의 변화에 적지 않은 영향을 끼쳤다. 앞서 언급한, 라우퍼 앨범에 실린 여섯 점의 삽화 혹은 다 로카의 『로사리오의 규칙』에 삽입된 목판화처럼 예수회 선교사들은 유럽 성화를 성서의 내용을 이탈하지 않는 범위에서 소재와 등장인물 그리고 그림의 배경을 중국인들의 요구에 상응하는 선교미술로 제작하였다. 이것은 예수회 선교사들의 지침이었던 지역문화의 존중과 가치를 부여하는 적응주의 노선의 입장을 선교미술로 실행한 것이다.

예수회의 설립자 성 이냐시오 로욜라는 '영신수련(靈神修練)'에서 감각과 신앙을 능동적으로 결합하는 방법론을 제시했다. '영신수련'의 방법론은 인간이 자신의 상상력과 감각을 조직적이며 체계적으로 총동원하여 명상으로 몰입하는 것을 요체로 한다. 이 방식은 명상과 기도를 통해 자신을 완벽하게 제어하는 힘을 갖게 되며, 시각적 상상력을 요구하는 명상방법으로 종교미술과 밀접한 연관성이 있다. 이런 관점에서, 예수회 소속인 리치를 비롯해 서양 선교사들이 중국 선교에 활용한 선교미술은 물리적 신앙을 영성적 신앙으로 이끌고, 외적 측면에서 미술이 중세시기에는 문맹 인들을 위해서도 제작된 점으로 볼 때, 다른 언어를 가진 중국인들을 위해 중국어 역할을 담당한 것이다. 또한, 선교사들은 유럽의 성화, 교리 혹은 기도서에 삽입된 도상을 지역문화에 적합한 도상으로 변화시켜, 서양미술과 중국미술의 표면적 융화를 통해 그리스도교 미술의 '토착화'를 위한 선구적 역할을 한 것이다. 즉, 16~17세기 예수회 선교사들의 선교미술은 중국에 첫 번째 '그리스도교 미술의 토착화'를 이룬 것이다.

참고문헌

김성근,『동서문화의 교류와 예수회 선교역사』, 한들출판사, 2006.

이중희,『한·중·일의 초기 서양화 도입 비교론』, 얼과 알, 2003.

한국교회사연구소,『한국 가톨릭대사전』, 제 5권, 한일아트, 2004.

Alabiso A., *"La mostra su G.Castiglione"*, in Mondo cinese, n.72, 1990, pp.69-74.

Bertuccioli Giuliano, *"Come l'Europa vide la Cina nel secolo XVIII"*, in Mondo cinese, n.54, 1986, p.21-29.

Corradini P., *"Il secolo XVIII in Cina"*, in Mondo cinese, n.54, 1986, pp.8-20.

D'Elia P., *"La prima diffusione nel mondo dell'immagine di Maria Salus Populi Romani"*, in Fede e Arte II, 1954.

D'Elia P., *"Missionari artisti in Cina"*, La Civiltà Cattolica, n.33, 1939, pp.3-24.

D'Elia P., *"Roma presentata al letterati cinesi da Matteo Ricci"*, La Civiltà Cattolica, 1939, n.34, pp.149-190.

D'Elia P., *Il Mappamondo del P. Matteo Ricci*, Biblioteca Apostolica Vaticano, Città del Vaticano, 1938.

D'Elia P., *Le origini dell'arte cristiana in Cina (1583-1640)*, Roma: Reale Accademia d'Italia, 1939.

Delumeau Jean, *Il cattolicesimo dal XVI al XVIII secolo*, Mursia, 1976.

F. Saverio, *Dalle terre dove sorge il sole, lettere documenti dall'Oriente 1535-1552, i volti della storia*, Città Nuova, 2002.

F. Saverio, *Dalle terre dove sorge il sole*, lettere documenti dall'Oriente 1535-1552, i volti della storia, Città Nuova, 2002.

Fahr-Becher Gabriele, *Arte dell'Estremo Oriente*, Koln: Köremann, 2000.

Fois Mario, *Il Collegio Romano ai tempi degli studi del P.Matteo Ricci*, In Convegno Internazionale di Studi Ricciani, Macerata, 22-25 ottobre 1982, a cura di Maria Cigliano, Macerata, Centro Studi Ricciani, 1984.

G..Borsa, *La nascita del moderno in Asia Orientale*, Milano: Rizzoli, 1977.

M.Milanesi, *Il primo secolo della dominazione europea in Asia*, Frenze: Sansoni, 1976.

Mac Goldrick W., *La Madre di Dio di S. Maria Maggiore*, riprodotta nell'antica arte cinese in Illustrazione Vaticano, Roma, 1932.

Mario Rosa, Marcello Verga, *Storia dell'Età Moderna 1450-1815*, Milano: Bruno Mondadori, 2000.

Olmi P., "*Matteo Ricci*", in Mondo cinese, n.47, 1984, p.55.

Pirazzoli_t'sersteuens Michéle e collaboratori, *L'arte della Cina*, Torino: Utet, 1996.

Ricci M. "*Lettera del P. Matteo Ricci in data del 29 ottobre 1586*", in Civiltà Cattolica, n. 2, 1935, p.23.

Ripa Matteo, *Storia della fondazione della Congregazione e del Collegio dei Cinesi sotto il titolo della Sacra Famiglia di Gesù Cristo*, vol.1, Napoli, 1832.

Rosa M., Verga M., *Storia dell'Età Moderna 1450-1815*, Milano: Bruno Mondadori, 1998.

Tacchi Venturi, *Opere Storiche del P. Matteo Ricci*, Macerata, 1911-1913.

Van den Wyngaert, *Sinica Franciscana*, Quaracchi, 1929.

20세기 후반 현대미술에 나타나는
〈성모마리아〉도상의 차용과 재해석 연구

20세기 후반 현대미술에 나타나는
〈성모마리아〉 도상의 차용과 재해석 연구

김연희(인천가톨릭대학교)

I. 들어가는 글
II. 그리스도교의 성모마리아
 1. 성모마리아의 전통적인 이미지
 2. 성모의 현대화 시도
III. 20세기 후반 현대미술에 나타난 성모마리아

1. 교리적 재해석
2. 여성성의 조명
3. 사회적 고발자
4. 도그마에의 도전
IV. 맺는 글

I. 들어가는 글

언제부터인가 대중들은 성모마리아를 바라보며 전구를 청하는 기도 대신 '재미있다', '신가하다', '성모마리아가 맞을까?' 하는 호기심과 의구심을 일으키는 성모마리아를 차용한 미술작품을 만나고 있다. 교회가 아닌 미술관에서도 언제든지 만날 수 있게 된 성모마리아는 로마가톨릭과 동방정교회가 공경하고 사랑하는 여인이다.

성모마리아는 예수의 어머니로 그리스도교 교회의 원형(Ecclesia)[1]이자 예형(Typus)으로 신앙인의 모범이 되는 인물이다.[2] 431년 에페소 공의회에서 'Theotokos(하느님의 어머니)' 칭호를, 553년 콘스탄티노플 공의회에서 마리아의 '평생동정성'을 공식적으로 인정받으며 이후 신앙의 포화상태[3]라 일컫는 서유럽의 12-15세기를 걸쳐 신과 인간의 중재

※ 본 논문은 현대미술사 연구 제 35집(2014)에 게재되었던 논문임.
1) 그리스어로 '소집된 모임'이라는 뜻에서 유래한 고대 그리스 도시국가의 민회를 지칭한다. 이교도(유대교)를 뜻하는 '시나고그(Synagogue)'에 대립되는 개념으로서 그리스도교 교회 전체를 가리키는 말로 사용되었다.
2) 볼프강 바이너르트, 『마리아: 오늘을 위한 마리아론 입문』, p. 65.
3) 요한 하위징아, 『중세의 가을』, 이희승맑시아(역), 동서문화사 2010, p. 223.

자로 그 위상이 높아져 갔다. 이후 종교개혁과 계몽주의의 영향으로 성모공경은 우상화의 일례로 공격받았지만 16세기말에서 17세기 초 독립된 신학의 한분야인 마리아론이 성립되면서 19세기까지 성모공경은 다시 활발하게 이루어졌다. 특히 제 2차 바티칸 공의회에서 1964년 11월24일자로 반포된 「교회에 관한 교의헌장」제 8장을 통해 마리아 공경에 대한 올바른 자세와 마리아론에 대한 바람직한 연구방향을 제시하면서 현재까지 이어져 오고 있다.[4]

성모공경은 첫 8세기동안 초기 그리스도교 공동체를 출발점으로 신약성서에서 시사된 예수의 모친상의 면모와 교리가 계발되어 성화되었다는 특징을 지닌다. 가톨릭교회에서 공인한 성모 마리아의 4대 교리 평생 동정성, 하느님의 어머니, 원죄 없으신 잉태, 성모승천은 예수그리스도의 신성과 인성이 결합된 분임을 증명하는 동시에 예수그리스도의 강생에 성스러움과 신비함을 부가시키는 가톨릭적 바탕이 되고 있다. 이는 성모 마리아의 전통적인 이미지를 확립하는 주요 동기라 할 수 있으나 교리 중 원죄 없으신 잉태, 성모승천은 가톨릭의 대중적 경향과 교황의 무류권이 영향을 미쳤다는 이유로 가톨릭 이외의 그리스도교 교단에 지난한 공격을 받기도 한다.

20세기 후반은 철학과 예술에서 포스트모더니즘이 성행하고 이전부터 불거져온 불가지론(不可知論)적이거나 무신론적인 경향을 지닌 대중들의 등장이 본격화되면서 생명과 종교에 대한 무관심과 경시는 일상생활 전반에 확대되고 예술작품에서도 반영되기 시작하였다. 예를 들어 십자가고상을 오줌 속에 담궈 사진을 찍거나 늙고 힘없어 보이는 요한 바오로 2세 교황이 큰 운석을 맞고 쓰러져 있는 모습을 설치해 놓기도 하고 성모 마리아의 배에 커다란 파이프를 박아 세우는 등 종교적 오브제를 가지고 하는 예술적 표현의 정도가 단순한 재현에서 벗어나 포스트모던화 되어 간다.[5]

따라서 본 연구는 오늘날의 예술가들이 사회, 정치, 문화, 인간적인 변화를 예술적으로 표현하기 위해 종교를 중간매개체로 사용하기도 하는 상황에서 그리스도교 도상중 하나인 '성모 마리아'를 '어떻게', '왜' 차용하고 있는지 살펴볼 것이다. 과연 성모 마리아가 눈에 보

4) 조규만, "마리아론", 『한국가톨릭 대사전』4, 한국가톨릭대사전편찬위원회(편), 한국교회사연구소 2000, p. 2387.
5) 관련 작품은 안드레 세라노 Andres Serrano 〈오줌 그리스도 Piss Christ, 1987〉, 마우리치오 카텔란 Maurizio Cattelan 〈아홉번째 시간 La nona ora(The Ninth Hour), 1999〉, 로버트 고버(Robert Gober) 〈무제 설치작품, 1997년〉이다.

이는 그대로 도그마에 대한 도전이란 위험한 수단으로 선택되어졌는지 혹은 가톨릭 교리를 동반한 현대 작가들의 새로운 시선들이었는지 알아보고 현대미술에서 성모 마리아라는 기호와 이미지가 반복되면서 어떻게 변화되고 자리 잡아가는지 규명해보고자 한다.

II. 그리스도교의 성모마리아

1. 성모마리아의 전통적인 이미지

마리아의 형상화는 이교도의 여신상과 장례미술들을 기원[6]으로 이미 2세기경 로마의 카타콤의 벽화에서 비공식적으로 진행되었으며 에페소 공의회(431년)는 성모에 대한 경배와 형상을 공식화하였다. 이후 성모 마리아의 이미지는 급속히 증가하였으며 로마에 있는 산타마리아 마조레(Santa Maria Maggiore)성당의 벽화에서 이 공의회의 결정에 대한 빠른 수용을 쉽게 찾아 볼 수 있다. 이 시기부터 성모 마리아를 표현하던 방법은 자세나 의상, 색깔 등에서 일정한 틀을 갖추기 시작하였고 나아가 비잔틴 미술에서는 정해진 규범에 따라 다양한 유형의 성모상이 이콘으로 나타났다.

우선 전통적인 성모 마리아에게서 보이는 이미지는 교의나 신앙전달의 구심점과 함께 청원기도의 대상에서 교리적 내용을 크게 벗어나지는 않는다. 따라서 성모 마리아는 어머니라는 큰 범주 안에 놓고 초기 그리스도교회에서부터 내려오는 하느님의 어머니임을 알리는 '성스러운 어머니' 이미지에 이어 슬픔, 연민, 애정을 드러내는 '인간적인 어머니' 이미지가 나타난다. 예수의 신성과 인성을 드러내고자 하는 간접적이고 일차적인 수단으로 어머니의 이미지가 가장 두드러진 역할을 한다고 보기 때문이다. 성모 마리아가 어머니라는 지위 이외에 가지게 되는 또 다른 이미지로 여왕의 이미지와 신부의 이미지를 찾아 볼 수 있다. 교회의 권위를 상징하는 '천상의 여왕'과 영적인 결혼식의 주인공 '천상의 신부'로 묘사되는 이 이미지는 중세시대의 대표적 주제로 당시의 성모공경을 강하게 알려주고 있다. 이외에도 성모 마리아 안에 세속화된 '지상의 여인' 이미지가 나타나고 있다. 단순히 교리를 알리는 교육적 수단이나 기도의 대상이 아닌 각 시대에 따라

6) 앙드레 그라바, 『기독교 도상학의 이해』, 박성은(역), 이화여자대학교출판부 2007, pp. 67-68.

이상화된 여인이나 아름다운 여인을 성모 마리아에 연결시켜 모범적인 여인이나 사랑스런 여인 등으로 이미지화한 것이다. 초기그리스도교부터 보이는 이 이미지들은 근 현대에 이르러서 좀 더 교리에서 벗어난 자유로운 해석을 통해 앞으로 살펴볼 여러 성모마리아의 재해석의 출발점이 되었다고 할 수 있다.

2. 성모의 현대화 시도

한편, 가톨릭교회에서 많이 사용하고 있는 성모 마리아 성상들은 성모 마리아의 발현 모습을 재현한 모습이다. 교회의 정식인가를 받은 멕시코의 과달루페, 루르드, 파티마, 바뇌 등의 성모마리아 성상들로 교리를 알리기 위해 가능한 한 여러 상징을 사용하기도 하고 기도자의 감정을 극대화하기위해 신비스럽거나 고통스러운 이미지를 연출하고 있다. 세계적으로 가장 많이 알려진 성모상 중 하나인 '루르드의 성모 마리아'[7]도 1854년 원죄없는 잉태의 교리가 선포되던 시기의 전후에 있었던 발현당시의 모습으로 근대 마리아신심의 일면을 보여주면서도 1200여년 만에 나타나는 마리아에 대한 새로운 교리를 강조한 이미지이다. 하지만 이 성모상은 키치적인 성모 마리아 이미지의 대표적 사례라 할 수 있다. 성물의 보급화에 일정부분 도움이 되었다고 간주되나 지나치게 상품화되어 성물의 키치화라는 위험에 쉽게 노출되어 있다. 조악한 모습과 함께 종교적 성스러움과 신비스러움마저 희석되어 종교적 관조의 목적으로 쓰여야 할 성모마리아 성상이 장식용, 감상용으로 전락하면서 현대미술에서 작가들은 성모마리아 차용에 대한 도발적이고 과감한 시도를 하는 수단으로 사용되고 있다.

다음으로 가톨릭 교회는 성모마리아의 이미지를 민족과 지역을 대표하는 토착화나 모든 민족과 국가가 함께 공감할 수 있는 대중화 등으로 다양하게 모색하고 있다. 엘리아데가 상과 상징에 의해 종교적 감동이 전달될 수 있는 가능성을 제시하면서 "가톨릭 신자가 성상을 보면서 단순히 아이를 안고 있는 부인상으로 지각하는 게 아니라 성모마리아, 즉 신의 어머니와 신적 지혜를 바라보는 것"[8]이라고 했던 것처럼 한국여인의 둥근

7) 1864년 리용의 조각가 조셉 파비쉬(Joseph Fabisch)가 발현당시의 모습을 증언한 내용과 메시지를 담아 루르드의 동굴벽감에 설치한 성모상이다. '원죄없는 잉태'를 알리는 흰색옷의 푸른 띠를 두르고 묵주기도를 권하듯 오른팔에 묵주를 늘어뜨린 채 발아래에는 두 송이 노란 장미가 놓여 있고 양손을 가슴에 모으고 있다.
8) M. 엘리아데, 『상징, 신성, 예술』, 박규태(역), 서광사 1997, p.17.

얼굴과 작은 눈, 소박한 미소 등을 성모마
리아로 표현한 최종태, 최봉자 수녀의 성
모는 우리나라 어디에서나 쉽게 볼 수 있
는 어머니의 얼굴이자 소녀의 표정이다.
마찬가지로 로스엔젤리스 소재인 〈천사
들의 모후 성당(Cathedral of Our Lady Of the
Angels)〉(도판1)의 정문위에 서 있는 로버
트 그라함(Robert Graham)의 성모 마리아는
로스엔젤리스의 여러 민족이 모여 사는 지
역 및 문화, 정치적인 특성을 고려하여 메
스티조(mestizo)미인의 얼굴을 한 히스패
닉, 아시안, 아프리카계 미국인, 코카시안
등 어떤 민족으로도 비춰질 수 있는 주민
이다.[9] 성모 마리아를 여러 민족과 인종의
구심점인 여인으로 평가한 것이다. 샤를렌

도판 1. 로버트 그라함, 〈천사들의 모후 Our Lady Of the Angels〉, 브론즈, 243.8㎝, 2002, 로스엔젤리스 천사들의 모후 성당(Cathedral of Our Lady Of the Angels)의 정문.

스프레트낙(Charlene Spretnak)은 "성모 마리아는 모든 여인들의 마리아로 세상의 모든 여
인처럼 비슷하게 묘사된다"[10]며 비(非) 서유럽지역의 수백만 가톨릭신자들이 성모 마리
아를 자신들과 닮은 여인으로 볼 때 하느님의 어머니, 천국과 지상의 여왕이라는 교리를
납득하기가 훨씬 쉽고 확실하다고 주장하였다. 이점은 성모 마리아가 단순한 토착화뿐
만 아니라 세계의 여러 나라, 어느 민족이 보더라도 공감할 수 있는 새로운 여인, 오히려
민족성이 사라져 어디에서나 쉽게 볼 수 있는 친근한 여인으로 재현될 수 있는 가능성을
제시했다고 볼 수 있다. 이런 현대화 시도는 다양한 민족들이 한 도시에서 살고 있는 미
국이나 남미 등지의 가톨릭교회를 중심으로 점차 확산되고 있다.

9) Judith Dupré, *Full of Grace : encountering MARY in Faith, Art, and Life*, New York, randomhouse 2010. p. 267.
10) Charlene Spretnak, *Missing Mary: The Queen of Heaven and Re-Emergence in the modern Church*, New York, palgravemacmillan 2004, p. 225.

III. 20세기 후반 현대미술에 나타난 성모마리아

1. 교리적 재해석

마리아에 대한 4대 기본 교리(평생 동정성, 하느님의 어머니, 원죄 없으신 잉태, 성모승천)와 영적 모성, 중재자, 공동구속자의 역할 등을 포함한 성모공경의 기본 카테고리는 그리스도교 미술에서 재현되고 있는 성모 마리아의 종교적 속성이다. 이러한 훈도적인 성격이나 상징성을 지닌 종교적 부속품의 목적과 기능[11]에서 벗어나 삶과 죽음, 사회적 관계와 소통, 영적 치유 등 가톨릭 교리와는 무관한 현대사회의 현실적 문제들에 대하여 범종교적인 재해석이 가능한 성모마리아를 차용한 작품을 찾을 수 있다.

도판 2. 로버트 고버, 무제 설치작품, 1997.

로버트 고버(Robert Gober)의 1997년 무제 설치작품(도판2)은 맨 먼저 관람자가 설치 공간 안으로 들어왔을 때 밝은 회색빛의 벽으로 이루어진 간결하고 텅 빈 방에 전선통과용으로 쓰이는 커다란 파이프가 복부를 관통한 6피트의 성모 마리아상을 만날 수 있다. 기이하고 낯선 두려움을 느낄 수 있지만 오히려 성모 마리아가 설치된 공간 안으로 들어와 시간을 보내면서 명상과 정화의 시간을 가질 수 있도록 만들어져 있다.[12] 이 방의 맞은 편 벽 한 가운데에는 오르내리는 나무계단이 설치되어 있어 성모 마리아에게 접근하면 할수록 텅 빈 파이프 안으로 계단이 집중적으로 보인다. 마리아의 복부를 지나가는 파이프는 자궁의 자리를 대신하고 은총의 도랑 즉, 아기를 잉태하는 통로를 통하여 인간이 신에게 다시 연

11) 칼 퀸스틀레, 「기독교미술의 상징사용과 도상학」, 『도상학과 도상해석학』, 에케하르트 케멀링(편), 사계절 1997, p. 83.

12) Eleanor Heartney, *Postmodern Heretics. The Catholic Imagination in Contemporary Art*, New York, Midmarch arts press 2004, p. 144.

결되는 관이다. 계단을 따라 지하에 숨은 작은 동굴로 흘러 들어가는 물은 마치 세례식에서 속죄의 능력을 불러일으키는 것처럼 보인다. 침례를 통한 새로운 탄생과 강한 믿음은 갓난아기와 두 다리를 통해 제시되고 여행용가방은 이들 여정과 변화의 상징이 된다.[13] 결국 파이프는 그녀의 임신이나 동정성 등을 공격하는 것이 아니라 천국과 지상사이를 끝없이 중재한 성모 마리아의 표현 수단으로 볼 수 있다. 이미 중세의 성 베르나르(St. Bernard)도 마리아의 중재역할이란 하느님의 모든 은총과 자비가 마리아를 통하지 않고서는 전해질 수 없는 관개수도(灌漑水道)와 같은 것임을 강조하였다.[14] 성모가 파이프에 박히는 위험한 시도는 작가의 직접적인 의도와는 상관없이 성모 마리아가 세워진 공간 안의 다른 오브제의 종류와 위치들로 인해 얼마든지 종교적 분위기를 환기시킬 수 있으며 이를 통해서 마리아를 교리적으로 재해석할 가능성도 생긴다.[15]

미카엘 트리겔(Michael Triegel)의 〈양을 안은 마돈나 Madonna mit Lamm〉(도판3)는 예수그리스도의 상징인 어린 양을 품에 안은 채 한 손에는 날카로운 단검을 들고 있다. 그녀가 들고 있는 날카로운 칼로 아기를 해치려는 듯 살인자처럼 표현된 성모 마리아는 후에 그의 또 다른 작품 〈메디아 Medea〉에서 볼 수 있다.[16] 이런 트리겔의 상상력과 교리적 재해석은 전통적인 그

도판 3. 미카엘 트리겔, 〈양을 안은 마돈나 Madonna mit Lamm〉, 유화, 50×60㎝, 1998.

13) 엘레노어 허트니가 고버의 작품을 지나치게 종교적 접근에서 해석한 것으로 볼 수도 있다. 앞 책, p. 145.
14) 당시 클레르보의 성 베르나르도, 시에나의 성 베르나르딘, 성 보나벤투라는 성모님을 중개자로 찬송하였다. 마리아를 은총이 되시는 예수님의 통로가 된다고 보았다.
15) Erika Doss, "Robert Gober's 'Virgin's Installation: Issues of Spirituality in Contemporary America Art," in: *The Visual Culture of American Religions*, David Morgan/ Sally M. Promey Morgan(ed.), Berkeley, University of California Press 2001, p. 144.
16) Peter Guth, "Mysticism, Games and Divine Inspiration," in *Michael Triegel: The World in the Mirror*, Karl Schwind(Ed.), Wienand 1997, p. 40.

리스도교를 보여주기보다 그리스 로마 등의 신화와 혼합하거나 스스로의 주관적 재해석을 제시하고 있다.[17] 그리스 신화에 나오는 자식을 직접 살해한 악녀 메디아처럼 트리겔의 성모는 자식을 안고 칼을 들고 있는 여인이다. 마치 비잔틴 이콘에서 아기예수의 몸을 수의로 감싸거나 비애에 가득 찬 성모마리아의 슬픈 표정이 다가올 예수의 죽음을 암시하는 것처럼 칼은 죽음을 의미할 수 있다. 어쩌면 성모 마리아가 자식에게 직접 칼을 겨눔으로써 현대인들이 믿으려 들지 않는 아들의 신적요소를 직접 제거하려는 모습처럼 보여 메디아처럼 자식을 죽인 악녀의 이미지로 재해석하였다는 것이다. 트리겔은 고버처럼 성모 마리아를 여러 상징적 장치와 다른 신화들의 컨텍스트를 접목시켜 교리적 재해석을 시도하고 있다.[18]

도판 4. 애니쉬 카푸어, 〈마돈나 madonna〉, fiberglass and blue pigment, 285×285×155㎝, 1989.

애니쉬 카푸어(Anish Kapoor)의 마돈나는 부드러운 형태의 반구로 그리스도교의 신성을 상징하는 전통적인 코발트블루를 띠고 있다(도판4). 카푸어는 "토르첼로의 마돈나(Madonna of Torcello)를 재해석하였다"고 밝히며[19] 비잔틴 시대의 돔(dome)의 한가운데에 모자이크로 표현한 짙푸른 옷을 입고 있는 성모 마리아를 베니스 도시가 가진 3개의 문화적 특성인 그리스도교, 비잔틴 문화, 서유럽의 문화를 통합시키는 위치에서 표현해 보고자 하였다. 비잔틴의 성모마리아가 깊이를 알 수 없을 정도의 짙푸른 속을 가진 반구형으로 표현되어 가운데는 무엇이든 담아내거나 품고 있을 것 같아 비어 있으면서도 어두워 그곳은 생명, 슬픔, 고뇌를 동시에 품었던 자리처럼 보

17) 김재원, 「사회주의 국가와 그리스도교적 전통의 인식」, 『성경의 재해석』, 그리스도교미술연구총서7, 인천가톨릭대학교 조형예술대학 그리스도교미술연구소(편), 학연문화사 2013, p. 166.
18) 앞 책, pp. 171-172.
19) http://anishkapoor.com/441/Interview-by-William-Furlong.html. (2014년 1월 15일)참조.

인다. 마치 존재와 부재, 안과 밖, 비움과 채움, 처음과 끝이 공존하는 듯하다. 심지어 카푸어의 마돈나는 빛마저 빨아들이는 블랙홀처럼 속이 빈 반구의 짙푸른 어두움과 심미적, 정신적 차원에서 심연의 어두움마저 느끼게 하는 수용적인 이미지이다. 정물화로 유명한 샤르댕(Jean Siméon Chardin)이 말한 '물질이 지닌 정신적인 힘'[20]이 마치 어두운 덩어리 내부에서 느껴지는 영지주의적이고 신비주의적인 느낌으로 나타나 카푸어가 강조한 색상과 비구상적 형태에서 종교적인 가치를 동시에 표현한 것처럼 보인다.

현대작가들은 성모 마리아가 가지는 가톨릭적인 전통 이미지나 교리를 무조건 그대로 재현하거나 무비판적으로 수용하지는 않는다. 종교적 도상에 불과한 성모마리아를 재현하는 것이 아니라 그 이면에 교리적 재해석이나 철학적 질문들을 담아내려 하고 있으며 새로운 조형적 형태에 성모 마리아의 구상적 이미지를 차용하여 작가 특유의 미술적 수단으로 이용하는 것이다. 현대의 작가들은 성모 마리아에 관한 자신들의 주관적이고 자의적인 해석들이 로마 가톨릭교회의 입장에서는 다소 모순적이고 혼란을 야기할 위험성을 소지하고 있더라도 관람자들에게 성모 마리아의 보편적인 이미지를 마음대로 느끼고 경험하라고 질문을 던지고 있다.

2. 여성성의 조명

여성신학자 로즈마리 류터(Rosemary Ruether)는 동정성을 성적 결합의 결여란 문제에 고착하기보다는 초연함에 대한 내적인 태도와 정신의 영적 향상을 위한 은유에 가깝다고 해석하였다. 나아가 동정성을 신학적으로 해석해 보면 마리아의 신앙에 연유한 자율성과 독립성이라 여기고 동정잉태를 하느님의 창조적 행위를 받아들이는 용기 있는 결단으로 간주하였다.[21] 시인 캐슬린 노리스(Kathleen Norris)도 동정성이란 이기심을 버리고 새로이 정체성을 찾는 정신적인 상태로 가정하였다.[22] 이렇듯 성모의 동정성에 관한 새로운 해석은 여성의 '몸'이라는 맥락에서 성모 마리아의 여성다움을 해체시킬 수 있는 가능성과 함께 또 다른 성모 마리아의 여성성을 강하게 드러내 보이는 원동력이 되고 있다.

성모 마리아의 이미지는 여성성에 관한 강조와 부정을 동시에 갖는 논리적인 모순성을

20) M.엘리아데(1997), p. 68.
21) R. R. 류터, 『새 여성 · 새 세계』, 손승희(역), 현대사상사 1980, pp. 80-83.
22) Kathleen Norris, *Meditation on Mary*, N.Y., Viking Studio 1999, p. 17.

이미 갖고 있었다. 우선 가톨릭의 교리에서 요구하는 성스러운 여인이 되기 위해서는 예수 그리스도를 낳은 순결한 동정녀의 이미지가 필요했기 때문에 하느님의 어머니로서 여성성을 포기하였다. 마리아는 인간의 몸을 빌려준 여인이자 하느님의 어머니이므로 어머니의 현존을 드러낼 때 여성성과 여성의 육체를 굳이 부각시킬 필요가 없으므로 초기교회부터 중성적인 얼굴과 남성적인 체격으로 위엄스럽게 표현해 왔다. 현재까지도 가톨릭 성상으로 사용되는 대부분의 성모 마리아 상이 납작한 가슴, 몸매를 감춘 헐렁한 겉옷 등 여성성이 일부 부각되지 않고 있는 것을 그 예로 지적할 수 있다. 그러나 교리의 의도와는 전혀 다른 상반된 이미지인 아름다운 얼굴과 몸매, 풍성한 머리카락과 여성스러움이 강조되는 자세를 통해 성모 마리아의 여성성을 알리기도 한다. 즉, 몸과 분위기가 여성적인 면이 부각되면 될수록 성모 마리아는 모든 여성들의 이상이 되고 귀감이 될 수 있다고 보기 때문이다.

성모 마리아의 여성성에 관한 입장이 앞에서 설명한 것처럼 오래전부터 강조되기도 하고 부정되기도 했다는 사실은 현대의 페미니스트들에게 흥미롭게 비춰질 수 있다. 여성 범주마저 실종시키는 해체주의와 해체후의 타자의 공간을 여성적 기호로 전환하는 본질주의 사이에서 여성성의 해체냐 강조냐 사이를 왕래하는 포스트모던 페미니즘의 내재적 딜레마와 비슷하기 때문이다.

오늘날 미술에서 성모 마리아는 여성의 정체성과 여성성을 개인적이고 주관적인 관점으로 다양하게 표현할 수 있는 작가들의 좋은 대상이다. 특히 여성의 몸을 표현할 때 성모 마리아는 여성의 성적 특성에 관한 전통적인 가톨릭의 이중적이고 모호한 메시지를 이용하여 더욱 복잡하고 은유성을 띄게 되면서 여성이라는 분명한 사실도 강조할 수 있다. 비평가 허트니는 가톨릭 교리에서 "인간의 육체를 신성한 영혼이 담긴 용기"[23]라고 간주하며 가톨릭 교회가 강조했던 육신의 중요성이야말로 현대의 많은 작가들의 작품세계에서 영감을 불러 일으키는 근원으로 해석하였다.[24] 나아가 허트니는 "여성성에 관한 가톨릭의 해석에서 볼 수 있는 내부의 충돌은 깊이 있고 다양한 예술작품의 출발"[25]이라고 덧붙였다. 성모마리아의 몸과 여성성이 포스트모던적인 이미지를 만드는 중요한 요소가 된 것이다.

23) 원죄없는 잉태, 십자가 수난, 부활, 예수그리스도의 성체 성혈의 실체변화, 예수 승천, 성모승천, 성인들의 유해 등등 가톨릭의 교리나 예식 등에서 몸과 관련된 내용은 많이 찾을 수 있다.
24) Erika Doss, "Robert Gober's 'Virgin's Installation: Issues of Spirituality in Contemporary America Art," p. 137.
25) Eleanor Heartney(2004), p. 141.

가톨릭 교육을 받았던 키키 스미스(Kiki Smith)는 성모 마리아라는 도상을 페미니즘적 재해석을 할 수 있는 매력적인 이미지로 보았다. 스미스는 여성의 신체를 일종의 저항과 전복의 기표로 사용하였으며 서구의 전통적인 여성상들에서 보이는 우아하고 정제된 포즈를 거부하였다.[26] 성모 마리아가 그 대표적인 인물의 예가 될 수 있으며 마리아가 보이는 수용적 자세들은 여성성의 지나친 표현으로 보일 수 있기 때문이다. 키키 스미스의 〈성모 마리아 Virgin Mary, 1992〉(도판5)는 팔을 앞으로 벌리고 곧게 서있는 전통적인 자세에서 수동적이고 남성에 취약한 여성임을 알리고 있지만 생물학적인 육체를 드러내고 훼손된 신체를 강조하여 여성이 가질 수밖에 없는 상처와 고통까지

도판 5. 키키 스미스, 〈성모 마리아 Virgin Mary〉,
왁스, 혼합매체, 1992.

강하게 보여주고 있다. 가부장 중심사회에서 형성된 여성의 성적인 수동성을 거부하고 인간 본연의 육체에서 일시적이고 부분적인 실체를 찾아내고자 노력하는 여인으로 드러날 수 있다. 마찬가지로 신디 셔먼(Cindy Sherman)의 〈역사 초상〉시리즈 중 〈무제〉#216이나 셔먼 자신의 초상인 마돈나(도판6)도 하느님의 어머니이자 성스러운 어머니인 마리아조차 가부장제의 여성 스테레오타입에서 벗어나지 못하였음을 보여주고 이상적이고 숭고한 이미지를 바라면 바랄수록 인물은 더욱 더 그로테스크하고 불완전한 대상으로 바뀔 수 있음을 알리고 있다. 아기예수에게 젖을 먹이는 성모마리아나 아름다운 동정녀 마리아는 '육욕적인 여성다움'에 대한 반대유형으로서 정신적인 아름다움의 상징[27]이라고 알려져 있으나 그 또한 남성들의 시각이 기호로 고착되었음을 자신의 이중적인 초상으로 지적하고 야유하는 듯하다. 셔먼은 성모 마리아라는 도상을 여성성의 충돌을 표현하고 여성이 처한 사회

26) 김성희, 『20세기 후기 미술에서 신체기호의 의미 분석과 해석: 아바카노비치와 키키 스미스를 중심으로』, 박사학위논문, 홍익대학교대학원 2006, p. 126.
27) R. R. 류터(1980), p. 36.

도판 6. 신디 셔먼, 〈무제 Untitled (Madonna)〉, 젤라틴 실버프린트, 1975.

도판 7. 크리스틴 에네디, 〈25년 동정 25 years of Virginity: A Self Portrait〉, 퀼트, 속옷 1997.

적 현실이 얼마나 왜곡되고 불안한지 알리는 페미니즘의 도상으로 쓰고자 한 것이다.

결국 가부장사회가 만들어 낸 여성의 신체적 제약과 멸시의 구체적이고 직접적인 증거는 여성만이 강요당하고 당연시 여겼던 육체적 순결이다. 크리스틴 에네디(Christine Enedy)는 여성의 성기모양의 동굴 안에 성모상을 설치한다든가, 속옷 가랑이에 붉은 십자가를 박은 25장의 여성용 팬티들을 꿰매 연결한 퀼트 작품[28]을 만들어 가톨릭 지역 교구에 논쟁을 불러 일으켰다(도판7). 어린 시절 맨 먼저 자신과 동일시했던 인물이 동정녀 마리아라고 밝힌 작가는 자신의 예술작품 안에 가톨릭교도와 여인이라는 두 가지 문제를 병합해 다루고 싶었다고 말했다.[29] 또 "결코 가톨릭에 대항을 하려는 것이 아니라 단지 교회 안에서 일어나는 여성의 억압과 일반적인 여성의 억압을 이미지로 묘사하기 위한 시도일 뿐"[30]이라고 피력하며 단지 자신의 정체성을 찾고자 하는 과정에서 성모 마리

28) 펜실베니아 주립대학교 예술학과 기말과제로 낸 작품들로 인해 가톨릭 교구와 마찰을 빚고 교내의 전시철회를 요구한 사건. http://www.texnews.com/religion97/ art031597.html (2014년 1월 12일) 참조.

29) Kate Miller, "Censors Target Art Education," *Voices of Central Pennsylvania*, April 10, 1997, p.19.

30) Eleanor Heartney(2004), pp. 146-147.

아를 차용하였음을 밝혔다. 허트니 또한 에네디의 작품을 "성모 마리아의 평생 동정성이 막상 현실에서는 종교적 교리로 다가오는 게 아니라 남성이 여성에게 던진 위협이자 여성이 스스로 찬 정조대로 쓰였음을 고발한 것"으로 강조하였다.[31]

성모 마리아의 동정은 그리스도교 역사전체를 통해 원죄를 벗어나려는 보상기제의 방법도 되지만 동시에 다른 여성의 억압기제로 작용해 왔다.[32] 여성의 평등과 섹슈얼리티를 다루는 데 일부 가톨릭교회가 여전히 소극적인 자세를 취하는 기저에는 성모 마리아의 순종과 동정성에 대한 남성중심의 시선과 기대가 여전히 깔려있기 때문이다. 교부 예로니모(Hieronymus)도 여성을 '그리스도의 신부'로 묘사하면서 여성들이 금욕적인 삶을 살 때 원죄에서 벗어난다고 설명하였으며 그리스도에게 봉헌된 동정생활을 결혼생활보다 높게 평가하였다. 에네디조차 그녀의 작품에서 25년간 자신이 지켜온 순결은 가톨릭이 만든 결과물이었음을 고백한 것처럼 성모 마리아의 동정녀 개념은 대다수 여인들의 동정과 순결에 대한 요구로 이어져 가톨릭에서 오랫동안 지속되어 왔다. 물론 현재의 가톨릭교회에서는 성모의 동정성이 생물학적 차원에만 속해 있는 것이 아니라 신앙적 영적 차원까지 포함하고 있다는 것으로 주장하고 있다.[33]

반면 여성의 신체적인 조건보다 여성이 처한 현실을 조명하기 위해 성모 마리아를 차용하기도 한다. 리자 벤디텔리(Lisa venditelli)의 〈다리미판의 형상 La apparizione of the ironing board〉(도판8)은 다리미질의 열로 얼룩져 마치 오랜 시간에 걸쳐 생긴 것처럼 보이게 한 성모 마리아는 여성성이란 고정된 것이 아니라 역사적 사회적으로 오랫동안 형성되었음

도판8. 리자 벤디텔리, 〈다리미판의 형상 La apparizione of the ironing board〉, 다리미 판, 차 염색, 속옷, 타일, 높이57," 바닥25" ×48, 1997.

31) 앞 책, p. 147.
32) 김재현, 「악마로 이끄는 통로인가? 그리스도의 신부인가: 기독교 역사에 나타난 여성연구/기독교의 기원으로부터 1500년까지」, 『종교와 문화』제11호, 서울대학교종교문제연구소 2005, p. 87.
33) 조규만, 『마리아 은총의 어머니: 마리아 교의와 공경의 역사』, 가톨릭대학교출판부 2010, p. 341.

을 보이고 있다.[34] 마리아는 순종과 인내를 강요하는 가장 성스럽고 훌륭한 어머니이자 이탈리아 가정주부의 모범인 성모이지만 한편으론 억압기제로 사용되어 의존성, 이차적인 존재, 가사노동, 성적 차취 등이 다림질판위의 마리아로 투영되고 있는 것이다. 교황 요한 바오로 2세의「여성의 존엄」에서 여성의 역할을 여전히 가사에 힘쓰고 출산과 자녀 교육에 집중시키고 있다는 사실[35]은 가톨릭교회가 현재까지도 여성의 역할과 인식에 있어 한계를 여전히 드러낸다는 점을 읽을 수 있다.

도판 9. 메릴린 아투스, 〈I Told You This One Meant Business〉, Digital Collage on Canvas with Hand Embroidery & Acrylic, 31" ×21, 2010.

반면 작품 속에서 성모 마리아의 차용을 즐기는 메릴린 아투스(Marilyn Artus)의 경우 동정녀 마리아를 오히려 최초의 페미니스트라고 여기며 역사적으로 가장 훌륭한 행동을 한 여인으로 평가하고 있다(도판9). 처녀성에 대한 스테레오타입을 연상시키는 자수[36]를 촘촘히 놓아 만든 핑크 빛 무기는 여성성이 구속이자 무기임을 항변하는 듯하다. 아투스는 "성모 마리아를 모독하려는 것이 아니라 단지 단결을 표현하려는 것뿐이다. 마리아는 남성중심의 가톨릭 조직에서 보면 순종의 희생자처럼 보인다"[37]며 남성들의 노예가 된 성모 마리아를 보수단체나 가톨릭교회 내에서 여성의 권리를 찾기 위한 선동자로 바꿔 묘사하였다고 강조하였다. 당시 유대사회의 관습으로 봤을 때 어쩌면 마리아는 가장 용감한 여성이었을 수 있다. 온갖 모욕과 죽음까지 몰릴 수 있는 상황에서 마리아가 혼전임신을 받아들이는 행동을 현대의 페미니스트들이나 작가들은 남성들의 시각인 '순종'이 아니라 '용기'라는

34) http://lisavenditelli.com/ (2014년 1월 10일) 참조.
35) 한순희, 「열린 존재로서의 여성과 열린 교회」, 『신학전망』제109호, 광주가톨릭대학교신학연구소 1995, p. 53.
36) 로지카 파커, 「여성성의 창조」, 『페미니즘과 미술』, 조의영(역), 윤난지(편), 눈빛 2009, p. 350.
37) http://www.marilynartus.com/news (2014년 1월 10일) 참조.

독립된 시각으로 받아들이기도 한다. 이런 면에서 아투스의 성모 마리아는 경건하게 기도를 하지만 총칼을 들고 다시 교회의 지도자들을 향해 겨누며 용감하게 문제점을 들춰내고 있는 여인이다.

역사가인 마리나 워너(Marina Warner)는 "성모 마리아란 본질적인 여성의 원형이 아니라 꿈이 육화한 것이다"[38]라고 말하며 여성을 성모 마리아와 동일시시키려는 시도가 현실에서는 불가능함을 강조하였다. 결국 가톨릭 교회가 완벽함을 추구하기 위하여 여신, 어머니, 동정녀, 온화함, 순종 등을 동등한 한 가치 안에 모아놓고 만든 성모 마리아의 모순성은 현대여성이 남성중심의 세계에서 살아가는데 전혀 도움이 되지 않는다고 주장하고 있다. 여성의 성(性)적인 역할이나 주부, 어머니로서의 역할만을 강요하면서도 고결하고 영적인 여성만을 지향하는 남성들에게 모순된 성모 마리아 이미지가 오늘날에도 여전히 건재함을 고발하고 있다. 나아가 아직까지도 남성들이 갖는 지배적이고 공격적인 시선을 눈치채지 못하며 출산과 가사 등 일상의 진부함과 속박을 당연한 듯 받아들이는 여성들에게는 성모마리아가 결코 그녀들의 모델이 될 수 없다는 것을 보여주는 것이다. 여성성과 순종성을 대표해 왔던 성모마리아의 이미지를 차용, 훼손 또는 변형하는 시도는 페미니즘이론을 뚜렷이 인식시키려는 페미니즘 예술가들의 전략적 수단이라 짐작할 수 있다.

3. 사회적 고발자

성모 마리아는 '천상의 여왕', '중재자로서 힘과 권력을 가진 여성', 이런 상징성이 부여됨으로써 교회 내에서 강한 이미지가 자리잡혀있고 시대와 사회를 대변하는 중요한 텍스트로 활용되어왔다. 아들 그리스도보다는 오히려 죄 많은 인간에 더 가까운 여인이기에 가톨릭교회 내에서 마리아를 '보이지 않는 강한 권력을 가진 여인', '힘 있는 전구자'로 결국 우리의 대변자일 수 있다고 본 것이다.[39] 사회학자이며 신부인 앤드류 그릴리(Andrew Greeley)가 가톨릭신앙을 가진 젊은이들을 대상으로 진행한 설문조사에서 성모 마리아를 '따뜻', '인내심 많은', '위로가 넘치는', '온화한' 이미지로 답했으며 이 이미

38) Marina Warner, *Alone of All Her Sex. The Myth and The Cult of The Virgin Mary*, New York, Vintage Books 1983, p. 335.
39) R. R. 류터(1980), p. 77.

지를 결정하는 척도가 사회적 현실참여, 기도의 빈도, 인종차별에 관한 관심, 혼인생활의 성적 만족 등과 같은 사항에서 밀접한 관련을 가진다고 보았다.[40] 결과적으로 많은 사람들이 현대사회의 힘든 현실과 이에 직면한 여러 문제들을 안고 해결하는데 성모 마리아의 이미지가 매개체 역할로 가능하다고 보았다.

도판 10.바네사 비크로프트, 〈쌍둥이를 안은 마돈나 White Madonna with Twins〉, Digital c-print, 230×180㎝, 2006.

예를 들면 인종차별, 여성혐오, 계층주의를 적극적으로 고발하려는 시도를 성모 마리아의 피부색에서 찾을 수 있다. 바네사 비크로프트 (Vanessa Beecroft)가 재현한 흰색의 마돈나(도판 10)는 백인으로 하여금 자기는 선택받았고 흑인은 신의 저주를 받았다는 것을 상징하는 '자연스런' 상징체계를 피부색깔의 차이에서 읽을 수 있다.[41] 오히려 사진에서 표현된 피부색의 강렬한 대조는 모성애나 자비로움보다 모순된 인류애와 백인우월주의를 향한 비판을 통해서 아프리카가 처한 막막하고 비참한 현실을 알리고 있는 듯하다. 이처럼 성모 마리아가 가지는 피부색은 인종 또는 민족 차별주의를 비판하는 상징적 모티프로 사용되고 있다.[42] 물론 성모의 피부색은 황색, 갈색, 검정 등 다양하게 재현하는 수준에서 표현해 오고 있지만 흑백의 성모자상이나 유색인 여성을 도전적인 마리아로 표현하는 점은 민족이나 인종차별에 중점을 두고자 하는 목적이 강하다. 르네 콕스(Renee Cox)의 경우 직접 자신의 두 살 된 아들을 옆구리에 끼고 벌거벗은 채 당당하게 관객을 향해 쳐다보며 서있는 모습은 동정녀 마리아라기보다는 오히려 여전사같은 모습이다(도판11). 가톨릭교회가 보내는 사랑과 자비의 메시지가 여전

40) Andrew Greeley, *The Catholic Imagination*, Berkeley, University of California Press 2000, p. 101.
41) R. R. 류터(1980), p. 46.
42) 바네사 비크로프트는 2006년 사진 작업을 하기 위해 아프리카 수단을 방문하던 중 고아원의 이들 쌍둥이를 입양하려고 했으나 가족의 반대, 수단의 입양법 부재와 쌍둥이 생부가 있는 관계로 입양을 포기하였다. 이 내용은 〈예술가와 수단쌍둥이〉라는 제목의 다큐멘터리로 제작되기도 했다.

히 여성과 사람들의 피부색에는 여전히 위선적으로 다가오며 특히 미국 문화가 지닌 청교도적인 자세는 여성의 몸, 특히 흑인일 경우 그 비하가 얼마나 심한지를 전하는 것이다.[43] 콕스는 가톨릭 신자이면서 아프리카계 미국여성작가가 느끼는 여러 겹의 모순성과 소수민족의 고충을 전하기 위해 모성애와 성적인 단면을 동시에 보이면서도 동정성도 드러난 여인 즉, 성모 마리아를 선택하였고 그것을 표현하기 위해 아무것도 걸치지 않은 흑인 여인을 내세웠다. 성모 마리아를 협조자이자 그리스도인의 모범으로서 불의와 불평등에 관해 항쟁하는 더욱더 적극적이고 능동적인 여성의 원형으로 바꾸어 놓았다.

도판 11. 르네 콕스, 〈요마마 THE YO MAMA〉, 사진, 1993.

과달루페의 성모는 오래전부터 멕시코와 치카노(Chicano)계 가톨릭교회의 자유와 민족해방의 아이콘으로 여겨져 왔으며 비공식적으로 정치적 활동의 저항적 상징으로도 사용되고 있다. 1987년 롤랜도 드 라 로사(Rolando de la Rosa)가 섹시아이콘으로 알려진 마릴린 몬로의 얼굴과 가슴 사진을 과달루페의 성모 이미지에 꼴라주해 '악마와 같은 신성모독'이라 불리는 성모[44]를 만들어 내면서 이미 과달루페 성모는 어떤 식으로든 위험하게 차용될 불안한 위치였다. 이

도판 12. 알마 로페즈, 〈성모 Our Lady〉, 14" × 17.5 사진, 1999.

43) Eleanor Heartney(2004), p. 155.
44) 작가는 마릴린 몬로와 과달루페 성모를 합친 작품제작의 의도를 우리 소비사회가 상업적 목적을 위하여 종교적이고 신성한 상징을 얼마나 함부로 사용하는지 증명하기 위하여 시도한 것이라고 설명하였다. Lucy Lippard, *Mixed Blessings : New Art in a Multicultural America*, New York, Pantheon Books 1990, p. 43.

후, J. 마이클 워커(J. Michael Walker)는 과달루페 성모의 얼굴을 멕시코 치와와주의 인디언 여인의 얼굴로 묘사하여 구원이나 중재를 부탁하기에는 너무나 멍한 표정과 초췌하고 고뒤 행색을 보이다. 과달루페의 이미지를 변형시키는 시도는 알마 로페즈(Alma Lopez)에게 와서 더욱더 과감해져 섹시한 여인으로 변모하였다(도판12). 장미꽃 비키니를 입은 현대의 치카나 여성이 과달루페의 성모가 있던 자리에 한쪽 다리에 힘을 주고 건방지듯 서 있고 풍만한 가슴을 드러낸 천사가 그것을 떠받들고 있다. 멕시코 해방, 치카노들의 권리를 위한 투쟁과 대량학살의 시기에 인디언들의 정체성을 찾기 위하여 충격적이고 문화적인 여성의 이미지를 담기위하여 치카나를 과달루페 성모의 모델로 사용하였다.[45]

알제리계 작가인 지네브 세디라(Zineb Sedira)는 서구의 아랍 무슬림문화 사이에 존재하는 여성의 정체성과 재현에 관한 질문의 수단으로 성모 마리아를 차용하였다. 세디라의 〈자화상 또는 성모 마리아, Self Portrait or the Virgin Mary〉(도판13)는 세 폭 제단화 형식의 사진으로 하얀 챠도르를 입은 여인이 좌, 뒤, 우 세 방향을 각각 바라보는 모습을 그려내

도판 13. 지네브 세디라, 〈자화상 또는 성모 마리아 Self Portrait or the Virgin Mary〉,
Triptych, C-Prints, mounted on aluminum, 각각 170×100cm, 2000, 영국 멘체스터 코너하우스.

45) Eleanor Heartney(2004), pp. 150-151.

고 있다. 한 여인이 여러 방향으로 돌아서면서 찍은 사진이지만 왼쪽과 가운데의 여인은 얼굴을 전혀 볼 수 없더라도 성모 마리아처럼 느껴진다. 하지만 오른쪽의 여인을 본 순간 무슬림의 드레스를 입고 얼굴의 일부를 가린 채 눈만 내놓은 여인임을 알 수 있다.

성모 마리아는 그리스도교와 이슬람교의 대표적 여인으로 신약성경과 코란에 모두 등장하는 여인이다. 두 종교 모두 성모 마리아의 위치가 공경의 대상이라는 공통점을 통해 베일은 쓴 여인이 성모 마리아인지 이슬람의 어머니인지 되묻는 것이다. 세디라는 "내가 베일을 글자 그대로 가리는 용도로 사용하든 젠더문제에 관한 메타포로서 사용하든 간에 베일은 나의 어머니뿐만 아니라 모든 여성의 역사를 받아들이는 도구가 된다"[46] 고 밝혔다. 알제리의 어머니들이 쓰는 베일(haik)과 그리스도의 어머니인 동정녀 마리아가 쓰는 베일은 세디라가 태어나 자라온 두 지역 종교인 그리스도교와 이슬람교의 유사성을 보여주고 있다.[47] 이점을 통해 서구의 그리스도교 사회가 가지는 베일의 의미 즉, 젠더 간 불평등, 광신적 행위, 가부장제에서 벌어지는 억압의 상징이 어느 한쪽의 일방적인 강요이자 시선임을 알리고 싶었던 것이다. 특히 포스트 식민주의의 디아스포라에서 지금도 벌어지고 있는 여성들의 베일착용에 관한 문제[48]와 현실사회에서의 종교적 실천이 어디까지 필요한가에 관한 이교문화 간 페미니스트들의 논쟁에 세디라는 어느 정도 다른 목소리를 내기 위하여 성모 마리아를 차용한 것으로 추측할 수 있다.[49] 결국 베일을 쓴 성모 마리아는 포스트 식민주의 국가의 민족과 젠더가 가지는 모호한 불평등성을 언급하면서 종교적 상징의 이질감을 완화시키는 징검다리 역할을 위해 차용된 것이다. 서

46) Zineb Sedira in collaboration with Jawad Al-Namab, "On becoming an Artist: Algerian, African, Arab, Muslim," in *Shades of Black: Assembling Black Artists in 1980s Britain*, Duke University Press 2005, p. 70.

47) http://www.artscouncilcollection.org.uk/uploads/assets/The_White_Show_release_ final. pdf.(2013 년11월 17일)

48) 1989년 프랑스 우아즈 도(道)의 공립중학교에서 시작된 '히잡 사건'은 2004년 3월 15일 '공립학교 내 종교적 상징물 착용금지법'으로 종결되는 듯 보였으나 2009년 부르카 사건으로 진화, 2010년 9월 상원에서 '부르카, 니카 착용금지법'이 통과되었다. 프랑스에서 무슬림전통복장착용을 금지하는 이유는 처음에는 라이시테(la cit)라는 측면이었으나 나중에는 '여성의 존엄성'과 심지어 '공공안전'의 문제로 변모하였다. 프랑스의 무슬림 이민자들에 대한 문제와 일종의 '문화전쟁'이라 일컫는 문화다양성에 관한 민감한 현안을 안고 있다. 참조: 박단, 「'히잡 금지'와 '부르카 금지'를 통해 본 프랑스사회의 이슬람 인식」,『프랑스사 연구』24호, 한국프랑스사학회 2011/2, pp. 85-111.

49) Katherline Eve Hammond, *Body and Homeland: Exploring the Art Practices of Zineb Sedira and Mona Hatoum*, Master of Arts (MA), Ohio University, Art History (Fine Arts), 2010, pp. 54-55.

구의 특정한 종교에 국한된 보편적이고 성스러운 인물이라기보다는 타 민족과 타 문화를 이해하려는 정치, 사회, 문화, 종교의 혼성체로 보인다.

위에서 언급한 여러 작가들은 성모 마리아가 갖는 해석의 다양성이나 모호성을 사회의 약자나 소수자들이 원하는 소통의 수단이자 특징으로 여겼으며 변칙적으로 얼마든지 사용할 수 있다고 보았다. 과도한 소비경제, 급속도로 팽창하는 정보사회, 지나친 개인주의와 성적 문란이 범람하고 한편으로는 빈곤과 인종차별, 소수민족과 여성들에 대한 억압, 민족 전쟁과 종교 간의 불화 등이 일어나는 복잡한 현대사회에서 성모 마리아가 갖는 용기 있는 고발자는 도전적이고 공격적이다. 성모 마리아에게 기대는 이런 분위기를 놓고 라틴아메리카의 해방신학의 말을 빌리면, 교회로서의 마리아는 하느님의 "가난한 자 선호"를 대표하고 있고[50] 이점은 성모 마리아가 억압과 해방을 상징하는 믿음의 모델이 되어 라틴작가들에게 자주 차용되는 점이다. 여성신학자 류터는 성모 마리아 자신이 해방행위의 주체이며 객체로 하느님의 구원의 힘을 통해 찬양받을 보잘 것 없는 피억압자들을 구현하고 있다고 주장했다.[51] 교황 바오로 6세도 사도적 권고 〈마리아 공경〉에서 "하느님의 백성은 마리아를 '근심하는 이의 위안', '병자의 구원', '죄인의 피난처'라고 일컬으면서 괴로울 때 위로를, 아플 때 새 힘을, 죄 중에서 해방의 힘을 얻고자 하였다"[52]고 하였다. 이처럼 성모 마리아에게 전구를 청하던 서구 가톨릭의 오랜 분위기는 일부 현대 작가들에게 공경의 대상은 아니더라도 성적 소수자, 유색민족들에의 전구의 대상으로, 비윤리적인 과학기술과 물질만능의 사회를 고발하는 대변자로서 성모 마리아를 택했을 가능성도 비친다.

4. 도그마에의 도전

교황 요한 바오로 2세는 예술가들에게 보낸 서한의 서두에서 "신의 부재(不在)나 신과 대립하는 것으로 특징지을 수 있는 또 다른 형태의 인문주의가 고개를 들면서 때때로 예술계와 신앙계를 분리시키는 분위기가 형성되었으며 이에 따라 많은 예술가들이 종교

50) R. R. 류터, 『성차별과 신학』, 안상님(역), 대한기독교출판사 1985, p. 170.
51) 앞 책 p. 167.
52) 참조: 교황 바오로 6세의 사도적 권고, 마리아 공경(MARIALIS CULTUS), 한국천주교중앙협의회, 1995.

적 주제에 관심을 가지지 않게 되었다"고 피력하였다.[53] 가톨릭교회가 현대 예술과의 거리감을 느끼고 이를 직간접적으로 시인했음을 의미한다. 또한 신성모독을 아우구스티누스가 "신에 대하여 거짓된 일을 확언하는 것"으로 보고 신의 본성에 대해 부정하고 의문을 가지면서 이와 관련하여 거짓된 것을 주장하는 생각, 말, 글 모두의 행위[54]라고 정의를 내린 가톨릭교회의 전통적 해석의 견지에서로 본다면 수많은 현대작품들이 이 시선을 피하기는 어렵다고 본다.

크리스 오필리(Chris Ofili)의 성모 마리아(The Holy Virgin Mary)는 이전에 보아왔던 아름다운 마리아의 모습도 아니고 최근에 많이 시도되는 토착화나 현대화와도 거리가 멀다(도판14). 검은 피부와 두드러진 입술, 하얀 눈동자 등 조금은 과장된 모습이 문화적 정체성 안에서 갈등하는 오필리의 자화상처럼 비치며 코끼리 똥은 자연의 일부이지만 정체성을 형성하는 가치있는 오브제로 조정관념과 정해진 예술의 틀이 아닌 창의력과 실험정신이 드러난 고급과 저급예술의 경계를 허무는 도전으로 쓰였다.[55] 오히려 가톨릭 신자인 오필리는 정체성이라는 시선 이면에 원죄없는 잉태에 내재된 성모 마리아의 '동정녀가 어머니가

도판 14. 크리스 오필리, 〈동정녀 마리아 The Holy Virgin Mary〉, 캔버스에 아크릴, 유채, 합성수지, 코끼리 똥, 243.8×182.8㎝, 1996.

되었다'는 모순성을 담아놓았다. 아프리카에서 비옥함과 다산의 상징이자 성스러운 물질이라고 알려진 코끼리 똥과 함께 성(性)적 경험을 보이는 포르노 그라프 천사들을 나

53) 현대 예술계를 바라보는 가톨릭교회의 입장이다. 참조: 교황 요한 바오로 2세의 교서, 「예술가들에게 보내는 서한: 보시니 참 좋았다」, 한국천주교중앙협의회 1999(4/4), pp. 21-24.

54) 이혜민, 「'혀의 죄악'과 신성모독: 중세의 언어적 일탈」, 『한국서양중세사학회 연구발표회』제60호, 한국서양중세사학회 2009, p. 16.

55) 주하영, 「아프리카 디아스포라와 현대 미술: 잉카 쇼니바레(Yinka Shonibare)와 크리스 오필리(Chris Ofili)를 중심으로」, 『기초조형학 연구』12권(5호), 한국기초조형학회 2011, p. 537.

란히 배경으로 등장시켜 놓은 오필리의 성모 마리아를 보며 허트니는 "관능적인 면은 보이지 않더라도 마리아의 성적경험의 가능성과 동정성에 관해 아주 위험하면서도 어려운 질문들을 재치 넘치게 던지고 있다"[56]고 전한다.

도판 15. 미셸 쥬르니악, 〈동정녀 어머니 Le Vierge Mere〉, 행위예술, 칼라사진(1/20, 24×18cm) VHS 15분, 1982-83.

행위예술가인 미셸 쥬르니악(Michel Journiac)은 자웅동체의 형상을 가진 동정녀〈Le Saint Vierge, 1972〉를 퍼포먼스와 함께 선보였다. 이 동정녀는 양성적인 모습으로 표현되어 남성과 여성, 정신과 신체의 불가분리성을 암시하며 원죄없이 잉태된 성모의 순수한 여성성과 예수나 이슬람의 신들이 가지는 초월적인 남성성을 합쳐 성(性)과 성(聖)을 극단적으로 섞어 놓았다. 이 작품은 형상과 제목에서 성모 마리아라는 종교적인 면을 갖추고 있지만 동성애자의 육체와 사고로 재해석되었다고 볼 수 있다. 어린 시절 가톨릭 교육을 받고 한때 사제까지 되고자 했던 쥬르니악은 인간의 육체를 '사회의식을 가진 하나의 고깃덩어리'에 지나지 않는다고 언급하면서

살아가고 부딪치며 나타나는 함정들 즉 종교, 정치, 성정체성, 에로티시즘 등을 직설적으로 표현하는 데 적절한 수단이라 보았다.[57] 1982년 발표한 퍼포먼스 〈동정녀 어머니 Le Vierge Mere, 1982-83〉(도판15)에서 그는 성모 마리아처럼 분장하고 임신, 출산, 자식인

56) Eleanor Heartney, (2004), p. 144.
57) 동성애자인 쥬르니악은 그 책임과 변명을 수도자에서 예술가로 전향한 후 종교가 가지는 양면성을 고발하는 작품으로 대신했다고도 할 수 있다. 인간의 성(性)과 육체를 지나칠 정도로 적나라하게 종교적 이미지로 패러디하였다. 동정녀〈Le Saint Vierge〉는 마리 프랑스(marie-france)와 행위예술을 통해 남겨진 조각으로 이 작업을 마친 뒤 "신은 예술가가 아니지만 미셸 쥬르니악은 그렇다"고 언급하였다. Arnaud Labelle-Rojoux, "C'est ainsi qu'un blondinet de Nazareth est Dieu," in: *Michel Jouriac, les musées de strasbourg* 2004, pp. 140-159.

아기인형의 죽음에 괴로워하는 행위 내내 '남성'인 마리아이다. 퍼포먼스를 통해 동성애자이며 남자인 자신을 동정녀 어머니와 동일시하여 마치 성모 마리아의 '원죄없는 잉태'를 부정하고 힐난하듯 위험스런 모습을 보이지만 성정체성과 종교에 대한 자신의 의구심과 고통을 여실히 드러내고 있다. 쥬르니악은 성모 마리아의 몸을 훼손하여 육체적인 성(性)마저 불확실하게 만든 후 자신의 성정체성에 대한 내면의 갈등을 투영해 놓았다. 결국 성모마리아에게 양성(兩性)적 형태의 방법을 쓴 것은 자신이 알고 있는 성모 마리아의 의미체계 일반이 결코 절대적이지도 고정적이지도 위계적이지도 않다는 사실을 증명해 보이려는 위험한 시도로 추측할 수 있다.[58]

성녀와 창녀의 이원화된 여성상이 과거부터 현대 서구사회까지 얼마나 여성들을 지배하였는지, 또 이런 사회적 분위기에 성모 마리아의 여성상이 남성들에게 얼마나 고정된 여성상을 만들었는지 이런 의문을 던지기 위하여 많은 작가들은 에로티시즘 나아가 창녀라는 이미지를 성모 마리아에게 덧씌우는 극단적이고 도발적인 작업을 시도하였다.

오를랑(Orlan)은 여성에게 모성애와 순결을 강요하고 육체적 쾌락과 유혹을 터부시하도록 요구하던 남성지배사회에서 성모 마리아라는 그리스도교 도상을 택하여 성녀와 창녀의 이분법적인 여성상을 해체시키려 하였다. 그러기 위해서 일단 마리아의 동정성과 모성을 극단적인 노출과 신성모독의 행위로 희화화시키고 있다. 〈우연한 스트립〉과 〈다큐멘터리 연구: 바로크의 옷 주름〉 등의 퍼포먼스에서 오를랑은 이미 성모 마리아의 신성함, 순결함, 모성을 모두 부정하였다. 특히 예수를 상징하는 헝겊인형을 두 동강내는 행위나 마리아로 분장했던 옷을 벗어버리고 노출을 시도하는 모습은 남성중심의 가치체계에서 요구하는 모성과 순결의 허구성을 지적하는 듯하다. 오를랑의 이런 시도는 그리스도교적 상징을 강하게 부정하고 모독하는 행위이지만 그녀에게 있어서 성모나 예수와 같은 종교적 이미지는 남성중심의 담론들을 공격하고 고정된 여성상을 해체하기 위한 수단에 불과하다는 것을 보여준다. 어쩌면 성모 마리아의 존재가 여성의 억압기제로 사용되었음을 알리기보다 전통적으로 각인되어온 신성한 마리아의 이미지가 아예 존재한 사실조차 없었음을 알리려는 듯하다. 고정된 여성상의 모순과 남성중심의 가치체계에서 요구하는 순결과 모성이 얼마나 역설적인지 알리는 시도를 오를랑은 성모 마리아의 여

58) Charles Dreyfus, "Michel Journiac. Corps-viande ton contenu est social…," inter: *art actuel*, n° 87(2004), pp. 61-63.

성성을 강조하는 동시에 이미지 존재 그 자체를 완전히 부정하고 희화화하는 것처럼 보인다.

그리스도교적 관점에 비춰본다면 이런 현대 미술은 신성모독이라는 위험한 일탈행위에 적극적으로 동참하는 경향을 보이고 있다고 할 수 있으며 앞서 제시한 작품들을 통해서 성모 마리아 이미지가 의도적으로 모욕당하고 조롱받고 파괴 및 변형되고 있는 것을 알 수 있다. 동정녀가 어머니가 되고 완벽한 여성으로서 자리매김하는 것이 비이성적이며 비논리적임을 증명이라도 하듯이, 현대의 작가들이 이성적이고 과학적인 견해와 종교적인 도그마사이의 불일치를 주장하기도 하고 이에 따라 공격하는 방법을 배설물의 사용이나 외설적인 표현 등 노골적이고 자극적인 수단으로 사용하기도 한다. 물론 성모 마리아의 몸을 훼손하거나 더럽히려는 시도는 작가의 의도나 해석이 어떤 식으로 진행되던 간에 가톨릭의 입장에서는 '모독'이라는 시선을 선뜻 가질 수밖에 없어 보수적인 지역사회나 일부 가톨릭 교구에서 심한 논란의 대상이 될 수 있다.

IV. 맺는 글

20세기 후반 현대미술에서 성모마리아 도상은 예수의 어머니로서 존경받던 여인의 위치에서 벗어나 순종적이고 성스러운 전통적 이미지가 완전히 와해되었음을 여러 작품을 통해 확인할 수 있었다. 절대적 교리 중심, 통합된 사고, 남성 중심적 시각에 주로 편향되었던 전통적인 성모마리아의 조형적인 이미지가 얼마나 해체되고 다양하게 해석되었는가 하는 변화는 매우 크다. 우선 현대의 많은 작가들이 성모마리아를 통해 자신들의 재해석으로 성모마리아를 단지 하나의 오브제나 개념적 도구로 취급하고 있다. 남성인 마리아, 우스꽝스러운 마리아, 옷을 벗은 마리아뿐만 아니라 몸이 훼손되거나 배설물로 더럽혀진 마리아 등은 작가 자신의 정체성이나 사회성을 표현할 뿐만 아니라 도그마에의 도전까지 포함하고 있어 마치 양날의 칼처럼 마리아를 사용하고 있다.

성모 마리아는 이미 가톨릭 교리나 그리스도교 역사적 배경 안에서 경계에 놓여 있는 인물이다. 성모 마리아를 가톨릭의 교리에서 출발하는 전통적인 이미지와 20세기 포스트모더니즘 미술까지 살펴보면 성(聖)과 속(俗), 성(聖)과 성(性)의 영역을 걸쳐 다중적이

고 모호한 이미지로 표현되어 있다. 어머니도 되고 처녀도 되며 순종적인 여인도 되지만 용감한 여인도 되고 하늘에 오른 몸이지만 땅에서 태어난 여인이다. 성모 마리아는 이전에 가진 절대적이고 획일적이고 고정적인 이미지만이 아니라 그녀가 가진 교리의 동시성과 양가성으로 인해 오히려 다원적이고 모순적이며 다변적인 방향으로 재해석이 가능할 수 있다는 점이다. 이것이 성모마리아가 종교미술의 도상에 국한되지 않고 현대미술에서 차용되는 또 다른 이유로 들 수 있다.

나아가 성모마리아를 차용한 작품의 작가들 상당수가 한때 가톨릭 교육을 받았거나 가톨릭 신자라는 점은 성모 마리아가 그들에게 가장 친숙한 이미지로서 자신이 표현하고자 하는 내용과 종교적 사회적 비판 등을 대중들에게 드러낼 수 있는 소통의 수단으로 쉽게 인식했다고 보인다. 작가가 가톨릭교회에 대한 비판적 시각과 교리적 의구심에 대한 직접적인 표적으로 성모마리아를 삼았을 수도 있지만 개인과 현대사회의 불안한 정치, 경제, 문화적 현실을 비추거나 여성과 동성애자, 소수민족의 상황을 고발하는 복합적이고 다의적인 표현에 교묘히 편승시켰다고 보인다.

성모마리아 도상은 그리스도교 교리로부터 출발하였지만 현대에 와서는 많은 담론들을 담아내는 도상으로 적극적으로 사용되고 있다. 특히 젠더를 재현하는 중심영역에서 남성적 응시의 결과물로 해체되어 다시 탄생된 성모마리아는 새로운 의미의 성상파괴가 진행되고 있는 예일 수 있다. 포스트모던예술가의 입장에서 성모 마리아 뿐만 아니라 종교적 도상이 가지는 이중적이고 모호한 면은 다양한 질문을 던지고 많은 답을 찾아낼 수 있는 매력있는 대상이었을 것이다. 성모마리아 도상을 차용하여 다양한 입장을 반영하고 있는 현대 작품들을 관찰하면서 이러한 현상을 현대미술과 가톨릭교회간의 괴리감으로 볼 것이 아니라 부정적이든 긍정적이든 서로에게 적극적으로 다가가는 시선으로, 나아가서 종교와 현대사회의 소통을 희망하는 또 다른 발언으로 봐야할 것이라 사려된다.

참고문헌

성경, 한국천주교 주교회의, 2005.

제2차 바티칸 공의회 문헌, 한국천주교중앙협의회, 1992.

교황 바오로 6세의 사도적 권고, 마리아 공경(MARIALIS CULTUS), 한국천주교중앙협의회, 1995.

교황 요한 바오로 2세의 사도적 서한, 여성의 존엄 (MULIERIS DIGNITATEM), 한국천주교중앙협의회, 1988.

교황 요한 바오로 2세의 교서, 「보시니 참 좋았다-예술가들에게 보내는 서한」, 한국천주교중앙협의회, 19(1999.4.4).

게라두스 반 데르레우후, 『종교와 예술-성과 미의 경계에 대한 현상학적 이해』, 윤이흠(역), 열화당 1996.

니콜라스 미르조예프, 『바디스케이프: 미술 모더니티 그리고 이상적인 인물상』, 이윤희이필(역), 시각과 언어 1999.

류터, R. R., 『새 여성 · 새 세계』, 손승희(역), 현대사상사 1980.

_____, 『성차별과 신학』, 안상님(역), 대한기독교 출판사 1985.

메리 데일리, 『교회와 제2의 성』, 황혜숙 (역), 여성신문사 1997.

바버라 J. 맥해피, 『기독교 전통속의 여성』, 손승희(역), 이화여자대학교출판부 1995.

볼프강 바이너르트, 『마리아: 오늘을 위한 마리아론 입문』, 심상태(역), 성바오로출판사 1980.

아서 단토, 『예술의 종말 이후』, 이성훈 · 김광우(역), 미술문화 2004.

앙드레 그라바, 『기독교 도상학의 이해』, 박성은(역), 이화여자대학교출판부 2007

엘리아데, M., 『상징, 신성, 예술』, 박규태(역), 서광사 1997.

조규만, 『마리아 은총의 어머니: 마리아 교의와 공경의 역사』, 가톨릭대학교출판부 2010.

김재원, 「사회주의 국가와 그리스도교적 전통의 인식」, 『성경의 재해석』, 그리스도교미술연구총서7, 인천가톨릭대학교 조형예술대학 그리스도교미술연구소(편), 학연문화사 2013, 147-185쪽.

박단, 「'히잡 금지'와 '부르카 금지'를 통해 본 프랑스사회의 이슬람 인식」, 『프랑스사 연구』24호.(2011.2), 한국프랑스사학회, 85-111쪽.

손희송, 「어제와 오늘의 마리아」, 『가톨릭 신학과 사상』제30호, 신학과 사상학회 1999.

122-153쪽.

이혜민, 「'혀의 죄악'과 신성모독: 중세의 언어적 일탈」, 『한국서양중세사학회 연구발표회』60호, 한국서양중세사학회 2009, 13-19쪽.

주하영, 「아프리카 디아스포라와 현대 미술: 잉카 쇼니바레(Yinka Shonibare)와 크리스 오필리(Chris Ofili)를 중심으로」, 『기초조형학 연구』12권(5호), 한국기초조형학회 2011, 529-539쪽

최경용, 「성모 마리아 공경에 대한 신학적 바탕」, 『성모 마리아』, 그리스도교 미술연구총서4, 인천가톨릭대학교 조형예술대학(편), 학연문화사 2009, 13-36쪽.

칼 퀸스틀레, 「기독교 미술의 상징사용과 도상학」, 『도상학과 도상해석학』, 에케하르트 케멀링(편), 사계절 1997, 71-88쪽.

Brown, R. E., *Virginal conception and bodily resurrection of Jesus*, New York, Paulist press 1973.

Cunneen, Sally., *In Search of Mary : The Woman and The Symbol*, New York, Ballantinebooks 1996.

Doss, Erika., "Robert Gober's 'Virgin's Installation: Issues of Spirituality in Contemporary America Art," in: *The Visual Culture of American Religions*, David Morgan/Sally M. Promey Morgan (ed.), Berkeley, University of California Press 2001.

Dupré, Judith., *Full of Grace : encountering MARY in Faith, Art, and Life*, New York, randomhouse 2010.

Ebertsh user, Caroline H. et al., *Mary: Art, Culture. and religion through the Ages*, peter Heinegg(trans.), New York, The Crossroad Publishing company 1998.

Ergmann, Raoul., *Chef-d'oeuvre de la Peinture Française*, édition de Olympev 1996.

Ferguson, George., *Signs & Symbols in Christian Art*, London/ Oxford/New York, Oxford University Press 1961.

Greeley, Andrew., *The Catholic Imagination*, Berkeley, University of California Press 2000.

Guth, Peter., "Mysticism, Games and Divine Inspiration," in *Michael Triegel: The World in the Mirror*, Karl Schwind(Ed.), Wienand 1997.

Heartney, Eleanor., *Postmodern Heretics : The Catholic Imagination in Contemporary Art*, New York, Midmarch arts press 2004.

Katz, Melissa R.(ed.), *Divine Mirrors: The Virgin Mary in the Visual Arts*, Oxford/New York, Oxford University Press 2001.

Labelle-Rojoux, Arnaud., "C'est ainsi qu'un blondinet de Nazareth est Dieu," in: *Michel Jouriac*, Hergott. Fabrice, et al(ed.)., les musées de strasbourg 2004.

Lippard, Lucy., Mixed Blessings: *New Art in a Multicultural America*, New York, Pantheon Books 1990.

Norris, Kathleen., *Meditation on Mary*, New York, Viking Studio 1999.

elikan, Jaroslav., *Mary Through the Centuries : Her Place in the history of Culture*, New Haven/London, Yale University Press 1996.

Preston, James J.(ed.), *Mother Worship : Theme and Variation*, Chaple hill, The Univ. of North Carolina Press 1982.

Robertson, Jean./Mcdaniel, Craig., *Themes of Contemporary Art- Visual Art after 1980-*, New York, Oxford University ²2010.

Sedira, Zineb./ Al-Namab, Jawad., "On becoming an Artist: Algerian, African, Arab, Muslim," in: *Shades of Black : Assembling Black Artists in 1980s Britain*, Duke University Press 2005.

Spretnak, Charlene., *Missing Mary : The Queen of Heaven and Re-Emergence in the modern Church*, New York, palgravemacmillan 2004.

Warner, Marina., *Alone of All Her Sex : The Myth and The Cult of The Virgin Mary*, New York, Vintage Books 1983.

Wills, Garry., *Papal sin : Structures of Deceit*, New York, Doubleday 2000.

Wright, Rosemary Muir., *Sacred Distance-Representing the Virgin*, Manchester/New York, Manchester University Press 2006.

Dreyfus, Charles., "Michel Journiac. Corps-viande ton contenu est social⋯," inter: *art actuel*, n° 87, 2004.

Heartney, Eleanor., "Thinking Through the Body: Women Artists and the Catholic Imagination," in: *Hypatia*, vol.18, no.4, 2003, pp. 3-22.

사이 톰블리(Cy Twombly 1928-2011)의
레판토(Lepanto) 연작

사이 톰블리(Cy Twombly 1928-2011)의 레판토(Lepanto) 연작

김재원(인천가톨릭대학교 교수)

Ⅰ. 여는 글

- 그리스도교 동맹군과 이슬람교 종주국의 대 혈전, 레판토 해전(1571년)

2001년, 제 49회 베네치아 비엔날레 황금사자상(Leone d'Oro for Lifetime Achievement) 수상작가로 선정된 사이 톰블리(Cy Twombly 1928-2011)는 12개의 대작(210.8~217.2 x 287.7~340.4cm)으로 구성된 레판토 연작을 새로 제작하여 비엔날레에 출품하였다. 추상표현주의 작가로 분류되는 미국 태생의 톰블리는 널리 알려진 바대로 고전적이고 주관적인 주제의 작품을 주로 제작하였다. 그는 연필로 그려지거나 쓰여진 섬세한 선들, 서툰 글자들, 다양한 색채의 각양각색의 낙서처럼 보이는 형상들, 그리기-지우기-덧칠하기 등의 다채로운 조형적 요소들을 차용하여 표현하는 독자적 추상세계를 구축해 왔다. 특히 그의 그리스, 로마의 역사와 신화 그리고 고전문학에 대한 깊은 관심과 해박한 지식은 그가 1957년 이탈리아로 이주해 온 이후의 작품들에서 잘 묻어난다. 1978년 호머의 일리야드에서 영감을 10개의 작품으로 제작한 '일리암에서의 50일 Fifty Days at Iliam' 연작을 시작으로 과거의 역사적 사건이나 신화를 주제로 하여 대작들로 구성된 기념비적

※ 본 논문은 미술사학보 제 39권(2012년 12월)에 게재되었던 연구자의 논문을 수정, 보완한 것이다.

연작들을 제작하였다.[1] 레판토 연작도 이러한 맥락에 속하는 역사화이다. 오늘날에 이르기까지 여전히 종교적 갈등으로 대립하고 있는 그리스도교와 이슬람교 양 문화권의 지난한 갈등의 역사 속에서 베네치아 공국에 감격적인 승리를 안겨준 레판토 해전을 주제로 그는 베네치아 비엔날레 출품작을 제작하였다.

레판토 해전은 베네치아 공국이 1489년부터 실질적으로 통치하고 있던 사이프러스(Cyprus)섬을 1570년 오스만 제국(Ottoman Empire)이 점령함에 따라 영토분쟁이 야기되었고, 1571년 베네치아의 입장을 지지하여 구성된 그리스도교 신성동맹군(Holy League)과 이슬람교의 중심이었던 오스만 제국사이의 전쟁으로 확대되면서 종교전쟁의 성격을 강하게 띠게 되었다. 레판토 해전은 오스만 제국과의 전쟁 가운데 베네치아 역사상 잊을 수 없는, 힘겨웠던 만큼 감격적인 첫 승리였다. 그리하여 해전이 일어났던 10월 7일은 베네치아 공국의 국경일로 선포되었고, 가톨릭교회도 이 날을 축일로 제정하여 오늘에 이르고 있다.[2] 이 감동적인 경험은 많은 예술작품에 반영되기도 하였는데, 예를 들면 이 전쟁에 직접 참전했던 스페인의 작가 세르반테스는 이 전투에서 왼쪽 팔을 잃는 쓰라린 상처를 입었으나, 참전경험을 그의 대표작 돈키호테에 생생하게 담아내었다. 베네치아 화가 틴토레토, 베로네제, 티치아노, 스페인의 엘 그레코 등 가톨릭국가의 많은 화가들도 레판토 해전에서의 승리를 작품으로 영구히 남겼고, 이 승리에 고무된 유럽 가톨릭 국가의 교회공간에도 빈번히 등장하는 주제가 되었다.

톰블리는 아직도 끝나지 않은 날카로운 대립의 양 진영 사이에서 16세기에 벌어진 그 치열했던 전쟁을 12개의 화폭에 담았다. 물론 레판토 해전의 역사적 의미나 베네치아 공국의 영광스런 승리로 마무리된 힘겨웠던 전쟁이었음을 염두에 두고 베네치아 비엔날레 출품작의 주제로 택하였을 것이다. 그러나 그의 레판토 연작은 레판토 해전을 묘사한 전통적 역사화들과는 다르게 이 전쟁의 구체적 진행을 정확하게 전하지는 않는다. 때문에 본 연구에서는 우선, 톰블리가 이 연작을 통하여 무엇을 표현하려 한 것인지를 살펴

1) Cy Twombly - Sensations of the Moment(전시도록), (Wien: mumok-Museum Moderner Kunst Stiftung Ludwig Wien), 04. 06. - 26. 10. 2009, p.308.
2) http://www.heiligenlexikon.de/BiographienM/Maria-Rosa.html

볼 것이고 나아가서 그의 추상회화에서 보이는 것과 이야기될 수 있는 것의 한계를 고찰해보려 한다. 이를 위하여 레판토 해전의 역사적, 종교적 의미를 조명할 것이고, 레판토 주제의 전통적 역사화의 사례에서 드러나는 도상학적 특성과 톰블리의 레판토 연작에서 찾아지는 조형적 특성을 비교할 것이다. 이어서 톰블리의 레판토 연작 12개의 각 작품들을 상세히 관찰하고, 그의 회화에 관한 기존의 연구들과 톰블리 자신의 회화에 관한 언급을 토대로 레판토 연작에서 발견된 조형적 특성과 그가 이 연작에서 담아내고자 한 레판토 해전의 상징적 의미를 해석해 보고자 한다. 그럼으로써 추상회화로 표현된 역사화의 현대적 의미도 유추될 것으로 사료되기 때문이다.

톰블리의 레판토 연작은 그와 매우 돈독한 인간관계를 가지고 있었던 수집가 브란드호르스트 부부(Udo Fritz-Hermann and Anette Brandhorst)가 베네치아 비엔날레 직후 구입, 소장하였다. 현재는 뮌헨 시(市)가 도심에 야심차게 세계적인 미술관지역으로 집중개발 중인 쿤스트아레알(Kunstareal)에 위치해 있는 브란드호르스트(Brandhorst) 미술관의 특별전시실에 상설 전시되어 있다. 브란드호르스트 부부는 1971년부터 전후의 현대미술 작품을 중심으로 수집하였고, 700여점에 달하는 소장품을 브란드호르스트 미술관을 신축하여 거기에 독립적으로 전시하는 조건으로 바이에른 주(州)에 기증하였다. 뮌헨시 소유의 부지에 주정부가 미술관 건물을 신축하여 2009년에 개관하였으며, 미술관 운영비는 브란드호르스트 재단이 후원한다.[3] 환경친화적 건물자체의 아름다움도 눈에 띠지만, 미술관 건물의 설계단계에서 이미 톰블리의 레판토 연작을 위한 다각형의 특별전시실이 확정되었던 것은 더욱 인상적이다. 한 쪽 벽이 긴 다각형인 레판토 특별전시장 자체의 아우라와 전시장의 긴 한 면을 비워둔 채 전시된 레판토 연작(대형의 12작품으로 구성)의 역동적 강렬함은 서로 잘 조화되어 감상자에게 신선한 충격으로 다가온다. 정확한 사각형의 전시공간이 아니기에 더욱 파격적이다.

3) Ina Ströher, Cy Twomblys Lepanto-Zyklus als abstrakte Bilderzählung, Grin-Verl., 2010, p. 4.
http://www.kath-akademie-bayern.de/tl_files/Kath_Akademie_Bayern/Veroeffentlichungen/zur_debatte/pdf/ 2009/2009_04_schulze-hoffmann.pdf

II. 레판토 해전

II-1. 레판토 해전과 그 종교적, 역사적 의미

오스만 제국은 1453년 비잔틴제국을 무너뜨린 후 지중해에서 그 세력을 꾸준히 확장시켜 나갔다. 1538년 프레베자(Preveza) 해전에서 승리를 거두며 사실상 동지중해의 해상권을 장악했을 뿐만 아니라, 터키지역을 중심으로 중동지역과 북아프리카에 이르기까지 막강한 영향력으로 성장하였다. 이러한 세력확장을 기반으로 하여 지중해의 완벽한 패권을 확보하려 하였다. 레판토 해전은 지중해에서의 영향력 확장을 둘러싼 베네치아 공국과 오스만 제국간의 다섯 번째 전쟁이었다. 1463년 이후 1503년까지 총 4회에 걸쳐 양국사이에 전쟁이 있었으나 매번 오스만 제국의 승리로 종결되었다. 그에 따라 오스만 제국의 서진(西進)에 위협을 느껴오던 베네치아 공국은 사이프러스섬 사태를 계기로 오스만 제국의 유럽침략을 저지할 필요성을 더욱 절실히 느껴 교황청을 비롯한 그리스도교 국가들에 도움을 요청하였다. 베네치아 공국은 해상 무역국가로서 과거에는 교황의 가톨릭 동맹군 결성요구에 매우 미온적 태도를 보였었으나 자국의 영토를 점령당하여 공국의 수많은 사이프러스 주둔군이 희생되고 최고 지휘관이 포로로 잡혀 온갖 치욕을 당하고 있는 이 다급한 상황에서는 적극적이지 않을 수 없었다. 그리하여 당시의 교황 비오 5세(Pius V 1566-1572 재위)에게 반(反) 오스만 동맹을 호소하였던 것이다.[4]

사실상 16세기 중엽의 가톨릭교회는 종교개혁으로 인하여 이미 힘겨운 내부갈등을 겪고 있었고, 가톨릭 국가 간의 결집력도 매우 약화되어 있었다. 이러한 상황을 이슬람교도들은 자신들의 기회로 여겼고, 지중해에서의 완벽한 패권을 장악하기 위해 개신교도들이나 해적들과의 제휴도 서슴지 않았다. 이 위기를 극복하려는 의지가 강했던 소박하고 청빈한 도미니크 수사 출신의 교황 비오 5세는 가톨릭교회의 쇄신과 결속을 강조하였다. 그러나 이슬람 세력과의 잦은 전쟁으로 이미 많은 기사의 희생과 군사력의 쇠퇴를 경험한 유럽에서 신성동맹군을 결성하는 일은 쉽지 않았다. 뿐만 아니라 당시 가톨릭의 중심국 역할을 하고 있던 스페인은 지중해의 패권수호보다도 북쪽의 개신교와의 대립이

4) 이에인 딕키, 마틴 J. 도헤티 등, op. cit., pp. 96-104.
기우셉퍼 오라반조 저, op. cit., pp. 111-118.

더 시급한 상황이었다. 그러나 사이프러스에서 벌어지고 있던 오스만군의 가톨릭 포로들에 대한 만행을 종식시키고자 했던 교황 비오 5세의 군은 의지와 스페인의 국왕 필립 2세(Philip Ⅱ of Spain 1527-1598)의 정치적 결단, 그리고 피해 당사국인 베네치아 공국의 다급한 요청으로 인하여 신성동맹군은 형성될 수 있었다. 교황청을 중심으로 하여 피해 당사국인 베네치아 공국과 스페인 왕국, 제노바 공화국, 사보이 공국과 피렌체, 사보이, 파르마, 우르비노, 말타 등 5개국의 제후국을 포함하여 총 9개국이 참여하는 그리스도교 신성동맹군이 구성되었다.5)

레판토 전투에서 신성동맹군은 많은 논란 끝에 필립 2세의 요구에 따라 신성로마제국의 황제 칼 5세(Karl V. 1500-1558)의 서자(庶子)이며 당시 24세였던 필립 2세의 이복동생인 돈 후안 데 아우스트리아(Don Juan de Austria 1547-1578)가 총지휘를 맡게 되었고, 오스만 제국의 군주 셀림 2세(Selim Ⅱ. 1566-1574집권)의 사위였던 알리 파샤(Ali Pascha)가 오스만군을 이끌었다. 신성동맹군은 1571년 8월 메씨나(Messina)에 집결하였고, 10월 7일 코린트 만(灣) 레판토 앞바다에서 총 206척의 갤리선과 베네치아가 개발한 6척의 대형 갤리선에 십자가가 그려진 기(旗)를 달고, 오스만군은 260척의 갤리선에 낫이 그려진 군기를 달고 서로 대치하였다. 아침 9시 경에 승리를 기원하는 미사를 지낸 신성동맹군은 돈 후안 데 아우스트리아의 명령에 따라 10시가 조금 지난 시각에 선전포를 쏘았고, 그에 알리 파샤가 화답하면서 이 격렬한 전투는 시작되었다. 정오가 조금 지난 시각에 정밀하게 설계된 대형 갤리선의 집중 공격을 받은 오스만군의 총지휘관 알리 파샤가 전사하였다. 돈 후안 데 아우스트리아의 반대에도 불구하고 신성동맹군의 지휘선에 적장의 머리를 매달고 진격하면서 오스만군의 사기가 현저히 떨어져 전세는 급격히 기울었다.6) 전투는 신성동맹군의 대승으로 종결되었고, 해가 질 무렵 레판토 앞바다는 완전히 피로 물들었다.7) 신성동맹군 측의 젊고 뛰어난 총지휘관, 돈 후안 데 아우스트리아는 동맹군 내부

5) http://www.catholicculture.org/culture/library/view.cfm?recnum=7391
6) 이에인 딕키, 마틴 J. 도헤티 등, 한창호 역, 『해전의 모든 것-전략, 전술, 무기, 지휘관 그리고 전함』, 휴먼&북스, 2010, pp. 96-104.
 기우셉페 오라반조 저, 조덕현 역, 『세계사 속의 해전』, 신서원(주), 2006, pp. 111-118.
 정토웅 저, 『세계전쟁사 다이제스트 100-05』, 가람기획, 2010, pp. 155-158.
7) 미술관 도록(München); Museum Brandhorst ausgewählte Werke, Herg. Bayerische Staatsgemälde-

의 노명장들의 노련한 전술과 조언을 과감하게 수용하는 신뢰의 전략을 구사함으로서, 계속된 승전으로 자만에 빠진 오스만 군과의 해전을 승리로 이끌 수 있었다. 결과적으로 양군 도합 약 460여 척의 갤리선이 동원된 이 전투에서, 신성동맹군은 오스만 제국 함대를 크게 격파하였고 170여 척의 오스만 갤리선을 포획하였다. 또한 신성동맹군 측은 약 8천여 명의 사상자가 발생하였는데 반해 약 33,000여명의 오스만군을 희생시켰으며, 오스만군의 노예로 전쟁에 투입된 12,000명의 그리스도교인 포로들을 해방시킬 수 있었다. 이 전쟁은 역사적으로 보면 19세기까지 일어난 전쟁 가운데 단 5시간이라는 짧은 시간에 가장 많은 전사자를 냈던 전쟁으로 기록될 정도로 유례없이 치열했던 전투였다.[8] 레판토 해전에서의 신성동맹군의 대승리는 막강했던 오스만군의 위협으로부터 유럽 가톨릭 국가들이 자국을 수호하는 데에 있어서 자신감을 가질 수 있게 하였다. 뿐만 아니라, 이후 이슬람교도들은 해상침략을 포기하고 지상군을 강화하는 전략으로 수정하였다. 오스만 제국은 머지않아 다시 지중해의 패자로 떠오르지만 패전 이후 더 이상 유럽으로의 해상진출을 꾀하지 않았기 때문에 레판토 해전의 승리로 그리스도교 세력은 서지중해에서의 해상권을 지켜낼 수 있었고, 안전을 보장받을 수 있게 되었다. 또한 군사적으로도 갤리선을 이용한 마지막 해전이라는 의미에서 다수의 전략 연구가들이 그 중요성을 강조하고 있으며,[9] 이 해전은 정치적, 종교적, 군사적 측면에서 유럽 역사상 하나의 중요한 전환점이 되었다고 전해진다.[10] 크로커(H. W. Crocker)가 레판토 해전에서의 승리는 유럽을 구원한 전쟁이었다는 견해를 밝혔는데,[11] 이 역사적 승리는 신화화되어 정치적으로도 빈번히 인용되고 기념되었으며, 많은 예술가들에게도 예술적 영감을 주어 회화나 벽화로 혹은 문학작품이나 음악으로 영구히 기념되고 있다.

15세기 중반(1450년경)에 쾰른의 도미니크회 수사들이 성모 마리아가 도미니크(Saint

sammlung, Berlin, München, London, New York, Prestel, 2009, p. 140.
 8) 기우셉퍼 오라반조, op. cit., p. 117.
 정토웅, op. cit., p. 157.
 9) 이에인 딕키, 마틴 J. 도헤티 등, op. cit., p. 103.
 레판토해전은 대규모의 인원이 노(櫓)를 젓는 갤리선(船)을 중심으로 한 마지막 해상 전투로 알려져 있다.
 10) http://www.catholicculture.org/culture/library/view.cfm?recnum=7391
 11) http://www.catholicculture.org/culture/library/view.cfm?recnum=7391

Dominic 1170~1221) 성인에게 묵주를 전달하였다고 주장하며 마리아를 묵주기도의 여왕으로 선포하였다. 도미니크 수도회 출신인 교황 비오 5세는 1571년 오스만 제국과의 레판토 해전을 앞두고 묵주기도를 통하여 신성동맹군의 승리를 기원할 것을 신자들에게 독려하였다. 또한 레판토 전장에서도 갤리선에서 노를 젓는 노예나 가톨릭병사들에게 전투 중에 손에서 묵주를 결단코 놓지 말 것을 명령하였다. 레판토 해전에서의 승리 이후 묵주기도는 더욱 강조되어, 교황 비오 5세의 후계자 교황 그레고리우스 8세(Gregor XIII. 1572-1585년 재위)는 1573년에 레판토 해전이 있었던 10월 7일을 '묵주 기도의 복되신 동정 마리아 기념축일Our Lady of the Rosary'로 선포하였고, 1883년에는 당시의 교황 레오 13세(Leo XIII. 1878-1903재위)가 10월을 묵주기도의 달로 선포하여 오늘에 이르고 있다.[12] 레판토해전의 승리로 신성동맹군의 결집력과 위력이 증명될 수 있었고, 비록 단기간이었다 하더라도 교황의 권위도 회복될 수 있었다. 종교전쟁의 양상으로 진행된 레판토 해전에서의 승리는 단순한 군사적 승리의 의미를 넘어 그리스도교를 이끄는 하느님의 이슬람교의 알라신에 대한 승리로 확대 해석되면서 가톨릭교회 내에서 더욱 강조되었다.

II-2. 미술사 속의 레판토 해전

유럽의 가톨릭 지역에서 1571년 레판토 승전을 주제로 제작된 회화나 벽화는 과거 알렉산더 대왕의 전쟁화 만큼이나 자주 보인다. 갈망하던 승리로 마무리된 해전에 대한 높

도판 1. 베르텔리(Fernando Bertelli), 〈레판토 해전〉, 1572년, 판화, 스토리코 나발레 미술관 (Museo Storico Navale) 소장, 베네치아.

도판 2. 로타(Martin Rota), 〈레판토 해전〉, 1572년, 판화.

12) http://www.heiligenlexikon.de/BiographienM/Maria-Rosa.html

은 관심을 반영하듯 생생하게 레판토 해전을 기록화로 남긴 작품들도 있었고(도판 1, 2),
공적 차원에서 이 영광스런 승리를 영원히 기념하기 위한 상징적 작품들을 의뢰하기도
하였다. 예를 들어 베네치아 공국의 의회는 이 승리를 기념하기 위하여 레판토 전투장면
을 두칼레궁(Palazzo Ducale)에 벽화로 제작할 것을 틴토레토에게 의뢰하였다. 그러나 그의
'레판토 해전의 승리'는 1577년의 두칼레궁 화재를 견뎌내지 못하였다.[13] 베네치아 공국
뿐만 아니라 유럽 전역에서도 이 승리에 대한 감동의 열기가 이어졌다. 현존하는 작품의
예로써 우선 베네치아의 화가 베로네제의 '레판토 해전의 알레고리'를 들 수 있는데, 그
는 이 작품을 레판토 해전 다음해인 1572년에 승전을 기념하여 제단화로 제작하였다.(도
판 3) 화면의 하단에는 양 진영 간의 치열한 해상 전투장면이 묘사되어 있고, 상단의 구름
위에는 성모마리아 주변에 성 베드로(교황은 성 베드로의 후계자), 성 야콥(스페인의 수호성
인), 성 유스티치아(10월 7일은 파두아의 성녀 유스티치아의 축일), 성 마르코(사자로 상징되는 베
네치아의 수호성인)가 동반하고 있으며, 아드리아 해를 상징하는 하얀 옷을 입은 여인이 성

도판 3. 베로네제(Paolo Veronese), 〈레판토 해전의 알레고리〉, 1572년, 유화, 아카데미아 미술관(Gallerie dell' Accademia) 소장, 베네치아.

도판 4. 티치아노(Tiziano Vecellio), 〈레판토 해전의 알레고리〉, 1573-1575, 유화, 프라도 국립미술관(Museo Nacional del Prado) 소장, 마드리드.

13) Ina Ströher, *op. cit., p. 8.*

모 마리아에게 승리를 기원하고 있다. 이들 곁에는 한 무리의 천사들이 모여 오스만군을 향해 이미 불화살을 쏘고 있다.[14] 이와 같이 베로네제는 이 영광스런 승리를 허락해 준 성모 마리아와 성인들의 은총을 찬양하였다. 이 작품은 현재 베네치아의 아카데미아 미술관 Gallerie dell'Accademia에 소장되어 있으나 아마도 해전에 참전했던 무라노 섬 출신의 쥬스티니안Pietro Giustinian이 레판토 해전의 승리를 기념하여 무라노 섬의 성 베드로 순교 성당에 있는 묵주의 제단에 봉헌하기 위해 베로네제에게 의뢰했던 작품으로 추정된다.[15]

또한 필립 2세의 주문으로 티치아노가 제작한 동일한 제목의 작품(도판 4)에서 전투의 장면은 배경으로 사라지고 하늘에서 내려오고 있는 천사와 스페인의 필립 2세가 안고 있는 아기, 즉 페르디난드 왕세자Prince Ferdinand(1571-1578)가 서로 마주하며 팔마가지와 "Maiora tibi(위대한 미래가 너를 기다린다)"가 쓰여있는 띠를 마주잡고 있다. 이 장면에서 신성동맹군의 형성에 막대한 영향력을 행사했던 필립 2세는 이 승리로 새로운 거대한

도판 5. 바사리(Giorgio Vasari), 〈레판토 해전〉,
1572, 프레스코, 바티칸 소장.

도판 6. 틴토레토(Tintoretto), 〈레판도 해진〉.

14) Ibid. p. 11.
15) http://answers.yahoo.com/question/index?qid=20071030101732AAVm0V0

도판 7. 엘 그레코(El Greco), 〈레판토 해전의 알레고리〉,
1577년경, 유화.

시대가 도래하였음을 1571년 12월에 태어난 자신의 아들, 페르디난드 왕자를 통하여 은유적으로 표현하려 하였고, 이(레판토 해전의 승리와 왕자의 탄생의 연관성)는 곧 하늘의 뜻임을 공고히 하려 하였던 것이다. 화면 하단에 묶인 채 웅크리고 앉아서 바닥에 떨어져있는 자신의 터반을 바라보고 있는 포로는 오스만제국의 패배를 상징하는 것으로 보인다. 교황 비오 5세도 바사리에게 바티칸의 교황접견실 살라 레지아 Sala Regia에 레판토 해전을 주제로 한 프레스코 제작을 주문하였다.(도판 5) 그 외에도 틴토레토나 엘 그레코(도판 6-7) 등 미술사에서 발견되는 레판토 해전 작품은 매너리즘기에 집중적으로 제작되었고, 이후 낭만주의에 이르기까지 간헐적으로 제작되었다. 이 작품들은 승리로 끝난 레판토 해전을 생생하게 묘사하였거나, 이 영광스런 승리를 허락한 하느님의 은총에 대한 화답이자 찬양을 목표로 제작되었다.

그러나 같은 주제이지만 해전의 생생한 기록도, 승전을 허락한 절대자에 대한 찬양도 보이지 않는 추상연작으로 제작한 톰블리는 무엇을 표현한 것이며, 어떻게 해석될 수 있을까?

II-3. 사이 톰블리의 레판토 연작(2001)

제 49회 베네치아 비엔날레의 총감독이었던 제만(Harald Szeemann)은 톰블리 초대전을 기획하면서 그의 기존작품들로 전시장을 구성할 것을 제안하였으나 새로운 작품을 출품하겠다는 작가의 의지에 따라 12폭의 작품으로 구성된 레판토 연작이 제작되었다.[16]

16) Ina Ströher, op. cit., p. 7.

도판 8. 톰블리(Cy Twombly), 〈레판토 연작 1/12〉, 2001
년, 아크릴, 크레용(210.8×287.7cm), 브란드 호르스트
미술관(Museum Brandhorst), 뮌헨.

도판 9. 톰블리(Cy Twombly), 〈레판토 연작 2/12〉, 2001
년, 아크릴, 크레용(217.2×312.4cm), 브란드 호르스트
미술관(Museum Brandhorst), 뮌헨.

도판 10. 톰블리(Cy Twombly), 〈레판토 연작 3/12〉, 2001
년, 아크릴, 크레용(214×293.4cm), 브란드 호르스트
미술관(Museum Brandhorst), 뮌헨.

도판 11. 톰블리(Cy Twombly), 〈레판토 연작 4/12〉, 2001
년, 아크릴, 크레용(215.9×303.5cm), 브란드 호르스트
미술관(Museum Brandhorst), 뮌헨.

도판 12. 톰블리(Cy Twombly), 〈레판토 연삭 5/12〉, 2001
년, 아크릴, 크레용(211.5×304.2cm), 브란드 호르스트
미술관(Museum Brandhorst), 뮌헨.

도판 13. 톰블리(Cy Twombly), 〈레판토 연작 6/12〉, 2001
년, 아크릴, 크레용(216.5×340.4cm), 브란드 호르스트
미술관(Museum Brandhorst), 뮌헨.

도판 14. 톰블리(Cy Twombly), 〈레판토 연작 7/12〉,
2001년, 아크릴, 크레용(215.9×334cm), 브랜드 호르스트
미술관(Museum Brandhorst), 뮌헨.

도판 15. 톰블리(Cy Twombly), 〈레판토 연작 8/12〉,
2001년, 아크릴, 크레용(215.3×335.3cm), 브랜드 호르스트
미술관(Museum Brandhorst), 뮌헨.

도판 16. 톰블리(Cy Twombly), 〈레판토 연작 9/12〉,
2001년, 아크릴, 크레용(215.9×334cm), 브랜드 호르스트
미술관(Museum Brandhorst), 뮌헨.

도판 17. 톰블리(Cy Twombly), 〈레판토 연작 10/12〉,
2001년, 아크릴, 크레용(215.9×334cm), 브랜드 호르스트
미술관(Museum Brandhorst), 뮌헨.

도판 18. 톰블리(Cy Twombly), 〈레판토 연작 11/12〉,
2001년, 아크릴, 크레용(216.2×335.9cm), 브랜드 호르스트
미술관(Museum Brandhorst), 뮌헨.

도판 19. 톰블리(Cy Twombly), 〈레판토 연작 12/12〉,
2001년, 아크릴, 크레용(214.6×293.4cm), 브랜드 호르스트
미술관(Museum Brandhorst), 뮌헨.

이 연작은 베네치아 비엔날레 이후 2000년대에 뉴욕(2002년), 뮌헨(2002년), 휴스톤(2005년), 브레겐스(2007), 마드리드(2008년) 등 여러 도시의 대규모 전시회에서 대중들에게 공개되었고, 소장자가 2009년 뮌헨 시에 기증한 브란드호르스트미술관에 이 연작을 위한 특별전시장을 신설하여 상설 전시되고 있다.(도판 8-20)

도판 20. 뮌헨 브란드호르스트 미술관(Museum Brandhorst)의 톰블리 레판토 특별전시실 전경.

톰블리는 현재 마드리드 근교의 엘 에스코리알El Escorial 왕궁박물관에 소장되어 있는, 6개의 패널로 구성된 파스텔 톤의 레판토 타피스트리 연작에서 영감을 받았다고 한 인터뷰에서 밝혔다.[17] 이 타피스트리 작품은 1591년 제노아의 도리아 팜필리(Doria Pamphilj) 가문의 왕궁(Palazzo del Principe)을 위해 주문제작된 것이었다.[18] 사실 이 타피스트리 연작은 루카 캄비아소(Luca Cambiaso 1527-1585)가 필립 2세에게 헌정한 회화작품 '레판토 해전'(도판 21-23) 작품들을 기초로 하여 6개의 타피스트리로 확대, 제작된 것이다.[19] 이 타피스트

도판 21. 캄비아소(Luca Cambiaso), 〈레판토 해전 1〉, 1584년경.

17) Cy Twombly: Cycles & Seasons(전시도록), (London: Tate Modern), Schirmer/Mosel, 2008, p. 48. (Nicholas Serota가 2007년 9월과 12월 두 차례에 걸쳐 Cy Twombly와 로마에서 가졌던 인터뷰를 종합하여 전시도록에 실었다.)
18) Ina Ströher, Ibid., p. 11.
19) http://www.artdaily.com/index.asp?int_sec=11&int_new=24817&int_modo=1
 http://www.museodelprado.es/en/exhibitions/exhibitions/at-the-museum/lepanto-cy-twombly/the-lepanto-paintings/

도판 22. 캄비아소(Luca Cambiaso), 〈레판토 해전 2〉, 1584년경.　　　도판 23. 캄비아소(Luca Cambiaso), 〈레판토 해전 3〉, 1584년경.

리 연작의 각 패널은 대리석 원주형태의 테두리 안에 전투의 진행상황을 상징하는 알레고리인 여인상들이 좌우양면에 등장하고, 천사의 수호를 받는 신성동맹군의 활약상이 갤리선들의 전투장면을 통해 상세하게 묘사되어 있다. 즉, Ⅰ)메씨나 출발(La partenza da Messina), Ⅱ) 칼라브리아 해안 항해(La navigazione lungo le coste calabre), Ⅲ) 함대의 대치와 전투의 시작(L'incontro delle flotte e l'inizio della battaglia), Ⅳ) 전투(La battaglia), Ⅴ) 그리스도교의 승리와 터키 갤리선 7척의 도주(La vittoria cristiana e la fuga di sette galee turche), Ⅵ) 함대의 코르푸항 귀환(Il ritorno a Corfù della flotta)의 6패널로 구성되어 있다.[20] (도판 24-29) 톰블리는 조나단 도리아 팜필리 Jonathan Doria Pamphilj(1963-)로부터 이 연작의 사진 몇 장을 받았으며, 이 작품은 각각의 독립된 원주형태의 테두리 안에서 하나의 드라마가 이루어지고 있었다고 회상하였다.[21] 그는 이 타피스트리 연작에서 영감을 받아 12작품으로 구성된 레판토 연작을 제작한 것이다.

　톰블리는 1996년에 이미 레판토를 제작한 바 있다. 소형(72.2 X 51.1 cm)의 세 작품, 레판토 Ⅰ, Ⅱ, Ⅲ의 각각 검은색 화면은 서툴게 하얀 선으로 드로잉한 갤리선 한 척으로 채워져 있다.(도판 30-32) 이 작품들에서 바다에 대한 혹은 함선(갤리선)에 대한 그의 관심 이상의 해전에 대한 열정을 확인하기는 어렵다. 그로부터 5년 후 그는 베네치아 비엔날레를 계기로 12폭으로 구성된 레판토 연작을 자신의 고향(미국 버지니아주, 렉싱턴)에 있는

20) http://www.dopart.it/genova/gli-arazzi/gli-arazzi-della-battaglia-di-lepanto/
21) Cy Twombly: Cycles & Seasons(전시도록), (London: Tate Modern), Schirmer/Mosel, 2008, p. 49.

도판 24. 작가미상, 〈레판토 연작 1-메씨나 출발〉,
1591년, 타피스트리, 엘 에스코리알 미술관(El Escorial) 소장, 마드리드 근교.

도판 25. 작가미상, 〈레판토 연작 2-칼라브리안 해안 항해〉,
1591년, 타피스트리, 엘 에스코리알 미술관(El Escorial) 소장, 마드리드 근교.

도판 26. 작가미상, 〈레판토 연작 3-함대의 대치와 전투의 시작〉,
1591년, 타피스트리, 엘 에스코리알 미술관(El Escorial) 소장, 마드리드 근교.

도판 27: 작가미상, 〈레판토 연작 4-전투〉, 1591년, 타피스트리, 엘 에스코리알 미술관(El Escorial) 소장, 마드리드 근교.

도판 28: 작가미상, 〈레판토 연작 5-그리스도교의 승리와 터키갤리선 7척의 도주〉,
1591년, 타피스트리, 엘 에스코리알 미술관(El Escorial) 소장, 마드리드 근교.

도판 29: 작가미상, 〈레판토 연작 6-함대의 코르푸항 귀환〉,
1591년, 타피스트리, 엘 에스코리알 미술관(El Escorial) 소장, 마드리드 근교.

작업장에서 2, 3일 정도의 단시간에, 스스로도 놀라울 정도로 집중하여 역동적으로 완성하였다고 전하였다. 렉싱턴 작업장의 벽면은 캔버스 네 점을 세우고 작업할 정도의 규모였기 때문에 네 점씩 세 번에 걸쳐서 교대로 작업했으며 자유로운 영감으로 신속하게 제작되었으나, 12폭을 전체적으로 펼쳐놓고 재작업하지는 않았다고 회상하였다.[22] 이 연작은 1996년 작(作)과는 전혀 다르게 대형의 화면에 매우 강렬하고 다양한 색상의 점과 선, 그리고 그의 전형적인, 낙서같이 그린 형상들(아몬드모양의 형상들, 갤리선 등)로 표현되었다. 역사화 연작이란 과거에 있었던 사건을 기념하기 위하여 그 진행상황을 여러 작품에 나누어서 상세히 묘사하는 것이며, 자연스럽게 각 장면은 서로 시간과 공간상의 연관성을 가진다는 것이 일반적인 기대일 것이다. 그러나, 톰블리의 이 연작은 레판토 해전을 묘사하고 있지 않으며, 서로의 연관성을 확인하기도 쉽지 않다. 12폭의 작품은 원경과 근경에서 바라본 듯 교차되는 시각의 변화를 암시하고 있으며, 첫 번째, 네 번째, 여덟 번째, 그리고 마지막 작품은 서로 유사한 화면구성을 보여주는데, 하얀색을 배경으로 하여 각기 다른 분량의 밝은 노란색과 오렌지색, 빨간색이 주조를 이루면서 크고 작은 빨갛고 자유분방한 아몬드형의 형상들이 화면의 상단에 모여 있다. 아몬드형의 형상들은 그 내부가 노란색이나 약간의 검은색, 빨간색으로 채색된 것과 빨간 혹은 노란 선으로 그려진 것이 혼재되어 있다. 톰블리는 랩스터의 빨간색과 같은 묘한 빨간색으로 시작하였다고 회상하였다.[23] 그 아몬드형상으로부터 수직적 방향으로 마치 검붉은 물감이 흘러내리듯 직선들이 화면의 하단을 메우고 있다. 이 네 화면은 각기 다른 비례로 묘사된 밝은 색조의 아몬드형상과 수직방향의 검붉은 색선들로 이루어져 있으며 이 장면들은 마치 조감(鳥瞰)과 같이 높은 곳에서 레판토 해전을 내려다보며 전투의 운명적 격렬함과 그 격렬함의 고저(高低)를 암시하고 있는 듯하다.

차가운 푸른 바다색을 배경으로 여러 척의 갤리선이 단순하나 단호한 검은 선으로 묘사된 두 번째와 세 번째 작품에서는 갤리선들의 움직임이 감지되며 불행한 운명에 처한 갤리선들도 벌써 등장한다. 이 두 화면의 여기저기에서 밝은 노란색과 약간의 오렌지색이 흘러내리고 있어 혼란스럽고 참혹한 해전의 현실이 느껴진다. 전투는 클라이막스

22) Ibid., pp. 49-50.
23) Ibid., p. 53.

도판 30: 톰블리, 〈레판토 1〉,
1996년, 판화(72.2x51.1 cm).

도판 31: 톰블리, 〈레판토 2〉,
1996년, 판화(72.2x51.1 cm).

도판 32: 톰블리, 〈레판토 3〉,
1996년, 판화(72.2x51.1 cm).

를 향해 치닫고 있는 듯 다섯 번째 작품에서는 푸른 바다 표면을 채우고 있는 역시 검은
선으로 단순하게 묘사된 갤리선들 가운데 이미 좌초한 것으로 보이는 여러 척이 뭉개져
흔적만 남아있다. 여섯 번째 작품에서는 화면 좌측에 몇 척의 검은색 갤리선의 흔적들
이 힘없이 떠있고, 상단의 중앙에는 검붉은 색선으로 묘사된 갤리선 한 척이 정지된 듯
서 있다. 화면의 우측은 화염에 싸여 있는 듯이 보이는 검붉은 색과 어두운 보라색의 갤
리선들로부터 흘러내리는 초록색, 노란색, 빨간색, 보라색의 얼룩들과 수직방향의 색선
들로 꽉 메워져 있다. 이미 갤리선의 모습은 사라지고 푸른 바다를 배경으로 다양한 색
상의 얼룩들과 빨간색, 노란색, 검붉은 색의 수직방향의 선들이 일곱 번째 작품의 하단
을 메우며 극심한 혼란을 암시하는 듯하다. 특히 화면 하단을 가로질러 사선방향으로 떠
있는 다섯 개의 빨간 거친 붓자국은 불길한 역동감을 화면에 불어넣고 있다. 아홉 번째,
열 번째와 열한 번째 작품에서는 이미 전세가 확인된 듯 푸른 바다 위에 떠있는 많은 갤
리선들과 침몰하고 있어 흔적만 희미하게 보이는 갤리선들이 화면을 메우고 있는데, 여
전히 검붉은색, 노란색, 빨간색의 얼룩들과 수직방향의 색선들이 그려져 있다. 특히 열한
번째 작품에서 보이는 화면의 하단과 우측의 빨간 얼룩들과 수직방향의 빨간 선들은 피
로 물든 레판토바다의 참혹함을 연상시킨다. 해전의 장면을 암시하는 이 작품들은(두 번
째, 세 번째, 다섯 번째, 여섯 번째, 일곱 번째, 아홉 번째, 열 번째 그리고 열한 번째) 치열한 현장에
대한 상세한 설명은 역시 부재하나 전장에 접근하여 바라본 듯한 인상이 강하다. 첫 번

째와 마지막 작품을 통해 해전이 시작과 종료의 시점에 뿜어내는 역동성과 격렬함을 표현하고 있는 듯이 보인다. 그러나 추상으로 제작된 이 연작은 역사적 사건을 담아내는 연작으로서의 시작과 끝맺음의 당위성과 완결성은 전달하지 못하고 있다. 다시 말하면 연작의 완결이라기보다는 경우에 따라서는 더 이어져 그려질 수도 있을 것 같은 미완의 여운이 느껴진다.

그런데 이 레판토연작은 왜 12폭의 작품으로 구성되었을까? 스트뢰어(Ina Ströer)는 이 레판토 연작제작에 결정적 영감을 주었던 타피스트리 연작의 경우와 마찬가지로 톰블리의 연작도 이 작품이 처음 전시될 베네치아 비엔날레 전시관의 규모가 이 작품의 크기와 수를 결정하였다고 주장한다.[24] 이 견해를 반박하는 자료를 아직은 발견하지 못했다.

Ⅲ. 사이 톰블리의 레판토 연작
- '보이는 것'과 '이야기될 수 있는 것'의 한계

과거의 전쟁화와는 다르게 톰블리의 레판토 연작에는 아군도 적군도, 승자도 패자도, 생사(生死)를 가르는 전투 장면도, 종교적 감동도 보이지 않는다. 다만 작품에서 드러나 보이는 조형적 요소들과 특성들을 통해 앞서 시도되었듯이 해전의 격정적 시작과 정점을 향한 치열한 공방 그리고 피비린 내나는 종결이라는 가상의 진행상황에 기초하여 막연하게 상상하고 추정할 뿐이다. 더구나 보이는 것과 이야기될 수 있는 것의 경계 또한 매우 모호하여 그 추정도 주관적일 수밖에 없다. 이 연작에서는 전투의 역동성과 농축된 분위기를 감지할 수 있을 뿐이다. 하여서 이 레판토연작에서 피상적이지만 분석의 단초를 제공하는 조형언어적 요소들-형상, 강렬한 색채, 그리기/지우기-을 기존 연구자들의 분석과 연계하여 해석 가능성을 고찰해 보고, 그의 조형세계에 관한 견해들을 종합해 보고자 한다.

이 연작에서 보이는 형상들가운데 하나는 유일하게 서사적 암시를 제공하는 것으로,

24) Ina Ströher, op. cit., p. 13.

선(線)으로 간략하게 그려진 갤리선(船)이고, 다른 하나는 다양한 굵기의 낙서같은 선(線)으로 그려진 아몬드형의 형상이다. 톰블리 자신은 그 다양한 감성적 표현가능성으로 인하여 배가 떠있는 바다풍경을 그리기를 무척 좋아해 왔으며, 오래 전부터 자주 그렸다고 언급하였다.[25] 그는 선(線)은 무한한 정서를 표현할 수 있는 아주 중요한 표현수단이며, 동시에 자신의 기억들과 밀접하게 연관되어 있다[26]고 언급하였다. 슈미트(Katharina Schmidt)는 톰블리가 이미 알고 있었을 끌레나 폴락의 선과 비교하여 그의 선의 특징을 다음과 같이 분석하였다. 끌레의 선은 연속적인 구조와 형상의 경험으로부터 추상화된 선이고, 폴락의 선은 문학적이고 초현실적인 자유로운 연상에 의한 자동기술적 선으로 그에게 있어서 그린다는 행위는 곧바로 그의 고유한 표현수단인 반면에, 톰블리의 선은 실제체험의 조형언어화라는 것이다.[27] 또한 제만도 기억을 의미하는 톰블리의 선들은 가볍고 자연스럽고 힘들지 않은 손동작의 결과로 남겨진 독자적 진술이라고 그의 선의 특징을 해석하였다.[28] 그럼에도 불구하고 아군도 적군도 보이지 않는 이 해전연작에서 톰블리는 치열한 전장에서 오갔던 갤리선들과 전장의 함성과 굉음들을 단순한 선으로 이루어진 형상에 담아냈고, 시간과 공간을 초월하여 주관적으로 해석한 현장의 간접적 기억을 조형언어화한 것이라는 추측이상의 해석은 어려워 보인다.

그 다음으로 강렬한 색채를 언급할 수 있는데, 강한 색의 거친 붓자국들, 얼룩들 그리고 흘러내린 색선들은 각 화면의 정서적 표현에서 가장 중요한 조형언어로 역할하고 있다. 제만은 유럽 이주 후의 톰블리의 작품들을 다음과 같이 네 단계로 분류하였다; 첫 번째 단계는 로마로의 이주 직후부터 대략 1960년대 중반까지의 시기로, 이 시기를 "자유로움과 새로운 가능성의 시기"로 보았다. 고명도의 모노크롬 배경위에 낙서를 연상시키는 크고 작은 연필선들, 색점들, 글자들 그리고 그렸다가 뭉개버린 흔적들이 자유롭게 그려져 있는 작품들로 '레다와 백조', '아테네 학파'연작 등 다수의 작품이 이 시기의 작품이다. 두 번째 단계는, 1960년대 후반부터 1970년대 중반까지 이어진 시기인데, 마치 칠

25) Cy Twombly: Cycles & Seasons(전시도록), (London: Tate Modern), Schirmer/Mosel, 2008, p. 45.
26) Ibid., p. 41.
27) Cy Twombly(전시도록), (Baden-Baden: Staatliche Kunsthalle), 1984, pp. 61-62.
28) H. Szeemann (ed.), *Cy Twombly: Paintings, Works on Paper, Sculpture* (Munich: Prestel Verlag, 1987), p. 8.

판에 분필로 써넣은 듯이 어두운 배경색의 큰 화면에 반복적으로 연결되는 밝은 색의 구체적 혹은 기하학적 형상(예를 들어 다양한 크기로 연결되어 반복된 필기체 'e')을 그려넣은 시기이며, 이 시기를 "혼란기"로 보았다. 세 번째는 1970년대 후반기에 제작된 꼴라쥬의 시기로 "혼란기를 벗어나는 회복기"이다. '마르스와 예술가', 'Vergil' 등이 이 시기에 속한다. 마지막으로 1980년대 이후, 즉 톰블리의 후기 작품기로 "새로운 전환기"를 맞아 신화, 역사, 문학으로부터의 주제들을 대작으로 제작한 시기라는 견해이다.[29] 구체적으로는 앞서 언급한대로 '일리암에서의 50일' 제작이후 1980년대부터 강렬한 색채를 담아낸 대규모 연작들이 여기에 속하며, 레판토 연작도 이 시기의 전형적인 작품으로 분류된다. 마지막 단계에서 발견되는 변화에 관하여 2005년 휴스톤 미술관에서 열린 톰블리 회고전을 기획하면서 워커(Barry Walker)는 1980년대 그가 이루어낸 조형적 변화는 최근의 미술사에서 가장 뛰어난 업적일 것이라고 극찬하였다.[30] 실제로 그의 후기작품에 나타난 이 강렬하고 거친 색채들은 그의 섬세하고 잔잔하며 침묵적이던 1970년대까지의, 특히 제만이 분류한 "자유로움과 새로운 가능성의 시기"나 "혼란기를 벗어나는 회복기"의 작품들과는 강한 대비를 이룬다. 제만은 그의 색채는 형상의 묘사를 보조하는 것이 아니라 형상과 물질의 본질적 요소로 보았다.[31] 이러한 견해들을 종합하여 보면 레판토연작에서의 강렬한 색채는 바로 전장의 역동성과 치열함이 농축된 분위기로 볼 수 있을 것이다.

레판토 연작의 다섯 번째와 여섯 번째 작품에서 침몰하는 갤리선으로 짐작하게 하는 '그리기-지우기'가 발견되는데, 이는 그의 작품에 자주 등장하는 조형언어이다. 톰블리의 작품에서 자주 발견되는 '칠하기-지우기-덧칠하기'의 반복을 뵘(Gottfried Boehm)은 "기억하기-잊어버리기"를 반복하는 우리들의 사고영역으로 파악하였다. 뵘은 "잊어버린다는 것은 바로 기억하기의 조건이다. (....) 톰블리는 이러한 체험방식에서 하나의 탁월한 조형방식을 찾아내었다. 그의 작품에서 시선이 가닿는 곳은 언제나 사라짐의, 침전의 그리고 덧칠(로 인하여 보일 듯 말 듯한)의 경계이며, 또한 무한한 사고의 영역을 배경으로 그림을 습득하도록 마련된 바로 그곳..."이라고 설명하였다. 그 위에 표류하고 있는 다양

29) Ibid., pp. 9-10.
30) http://www.ceryx.de/kunst/hb_twombly_lepanto.htm (2005년 휴스톤 현대미술관 전시도록
31) Cy Twombly, Bilder, Arbeiten auf Papier, Skulpturen(전시도록), (Zürich: Kunsthaus), 1987, p. 9.

한 요소들은 그가 경험한 것의 구조이며 내용으로, 그는 거기에 어떤 구체적 형상을 부여하기를 거부하고, 기억하고 잊어버리고 또다시 기억하는 자신의 반복적 경험의 흔적 혹은 제스추어이며, 이들은 그려졌다기 보다는 쓰여진 그림이라고 보았다. 그의 작품은 곧 작가 자신의 잠재적이거나 즉흥적인 기억의 과정이며 그 과정 역시도 시간과 공간이라는 한계 안에 머물지 않고, 보여주고는 사라지기 때문에 다분히 주관적이고 다의적이라고 해석하였다.[32] 뵘의 이러한 해석은 전반적인 톰블리 회화에 대한 매우 설득력이 있는 고찰이라 하겠으나 레판토 연작에서의 '그리기-지우기'는 침몰하고 있는 갤리선이라는 구체적 사실의 상징적 표현으로 생각된다. 톰블리의 회화작품을 기억의 공간으로 파악하는 견해는 뵘이나 제만에게서 확인되었듯이 자주 발견된다. 슈미트도 역시 톰블리의 작품은 그의 체험이나 기억과 깊이 연관되어 있기 때문에 그의 작품해석에 있어서 핵심적 의미를 지닌다고 보았다. 그러나 톰블리는 그의 일상적 경험으로부터의 기억들을 형상화하려는 것이 아니라 고전, 역사, 고대문학, 신화에서 간접적으로 체험한 생생한 기억들을 상징적 형태에 담고 있다는 것이다. 슈미트는 '인간은 상징을 사용하는 존재'라는 것과 '추상화(抽象化)하는 능력없이는 어떠한 개념의 형성도, 어떠한 그리기도 불가능'하다는 것을 상기시키면서 톰블리의 작품을 그의 경험의 추상화이며 그 추상화의 상징으로서의 형상이라고 단언하였다.[33]

대부분 그가 본격적으로 작가적 활동을 시작한 시기나 지역 그리고 함께 활동하던 작가들과 연관하여 그를 추상표현주의 작가로 분류하고 있는데, 그에 관하여 슈미트는 그가 1951년 뉴욕의 아트 스튜던트 리그(Art Student League)에서 연수하면서 자연스럽게 추상표현주의 운동에 합류하게 되었으나, 드 쿠닝이나 잭슨 폴락과 같이 이 운동의 강렬한 중심인물이 된 적은 없다고 지적하였다. 그의 이러한 수동적 태도는 그가 초현실주의적, 표현주의적 내면세계를 토해내면서 "표현의 제스추어, 표현이라는 행위"를 중시하는 추상표현주의 이념에 완전히 동의하는 것은 아니었을지 모른다고 주장하였다.[34] 제만은 톰블리를 이 시대의 어느 화가보다도 비물질화, 본질적인 것의 변화, 내용의 정신화, 선이

32) Gottfried Boehm, "Remembering; Forgetting: Cy Twombly's Works on Paper", 1987, 39-40.
33) Cy Twombly: Serien auf Papier, 1957-1987(전시도록), (Bonn: Städt. Kunstmuseum), 1987, p. 63.
34) Cy Twombly(전시도록), (Baden-Baden: Staatliche Kunsthalle), 1984, pp. 59.

나 색, 입체감을 상상하게 하는 것의 표현가치를 진지하게 추구하였고, 가장 성공적으로 성취하였다고 평가하면서 추상표현주의 작가들과 같은 맥락의 작가로 파악하여 그의 작품을 "무의식의 보고(寶庫)"로부터 끌어올린 초현실주의적 실현이라고 분석하였다.[35]

한편 톰블리와의 개인적 친분관계에 기초하여 연구한 바스티안(Heiner Bastian)도 그의 온화하고 지적으로 충만하며 과묵한 성격을 소개하면서 그의 고전에 대한 열정과 목가적 취향을 우선 상기시킨다. 그의 그림들을 비밀스럽고 다의적이며, 애매하면서 순발적이고, 공상적이며 개인적인 것으로 특징짓고, 추상표현주의의 격렬한 표현성이나 초현실주의적 존재의 표현과 톰블리는 무관하다고 단언한다. 그의 화면은 다름아닌 "내면세계의 전시장"으로, 여러 가지 내면적 흐름의 충동 속에서 예술적 창조력이 새로운 형상실험을 발견하게 되는 시간으로 해석하고 있다.[36] 미술사가들의 이러한 논란과는 무관하게 톰블리 자신은 추상표현주의 작가로 분류되는 것에 전적으로 동의하지는 않았던 것으로 전해진다.[37] 이러한 분류 자체를 억압으로 여겼을지 모른다. 실제로 톰블리는 추상표현주의 작가들과의 연계를 이어오면서도 1970년대까지의 작품에서는 표현하는 행위 자체보다는, 고전이나 신화와의 만남에서 발견한 경이로운 경험들의 흔적을 남기는 것에 더 관심이 있었던 것으로 보인다. 역사에 대한 그의 지적 호기심과, 고전문학과 고대 그리스, 로마신화에 대한 열정은 로마 정착이후의 작품 곳곳에서 확인하게 되며, 그의 작업과정이나 성향은 추상표현주의의 경계를 넘나들며 양식적 분류를 모호하게 한다. 그러나 레판토 연작을 포함하는, 제만이 "새로운 전환기"라 분류한 시기의 작품들은 단번에 역동적으로 그리는 작업들이 대부분이며, 체험의 흔적을 남기는 것뿐만 아니라 그리는 행위 자체에도 큰 관심을 가졌던 것은 아닌가 생각하도록 이끈다. 그가 로마로 떠나기 전, 그러니까 그의 작가적 출발지점에서 심취했던 추상표현주의로의 회귀로 볼 수 있을 것이다.

톰블리는 "회화는 아이디어의 융합, 감상의 융합이며, 분위기에 투영되는 융합"이라

35) H. Szeemann (ed.), op. cit., P. 10.
36) H. Bastian(ed.): *Cy Twombly: Das graphische Werk*, 1953 1984, Munich and New York, 1985, p. 14-15.
37) Ibid., p. 15.

는 자신의 회화에 대한 주관적 견해를 밝힌 바 있다.[38] 워커는 톰블리의 레판토 연작은 과거의 역사적 현실에서 그 핵심적 요소로 축약하여 현대적으로 재해석하고 있으며, 이로써 전투의 보편적 특성이 확보되었다고 보았으나,[39] 그 또한 주관적 주장일 뿐이다. 톰블리의 회화는 보이는 것과 이야기될 수 있는 것의 모호한 한계를 드러내며 매우 주관적이어서 감상자와의 소통은 작가적 관심에서 벗어나 있는 듯하다. 작품에서 보이는 것을 상상력을 동원하여 주관적으로 이야기할 수밖에 없는 한계를 그의 작품은 이미 품고 있다. 그의 작품은 다름아닌 주제에 대한 혹은 주제와 연계된 그의 주관적 감정, 생각, 기억, 인상 등이 녹아있는 시간적, 공간적 현장인 것이다. 따라서 톰블리의 작품은 감상자의 "내면적 눈"으로 바라보고 스스로의 "상상력"을 동원하여 "암시된 의미"를 파악할 수밖에 없다는 뵘의 주장은 설득력을 지닌다.[40]

아무런 정확한 정보도 제공하지 않는 이 레판토연작을 통하여 톰블리는 여전히 갈등하고 있는 양 진영에게 정치적 메시지를 보내려는 것이었을까? 워커는 이 연작이 2001년 9월 11일 이전에 제작된 것으로 톰블리에게서는 이슬람교와 그리스도교 사이의, 오리엔트와 옥시덴트 사이의 갈등을 언급하려는 것이 아니라 오히려 역사에 대한 열정으로 과거 사건을 완전히 원소화하고 있다고 주장하였다.[41] 워커가 지적하였듯이 톰블리가 레판토 연작을 통하여 직접적인 정치적 입장을 표명한 것은 아니었을지라도, 톰블리가 그리스도교의 승리로 마무리된 과거의 전쟁을 새로이 주제로 선택한 것의 상징적 의미는 분명한 나름의 그리스도교 혹은 그리스도교 문화권에 대한 우회적 지지로 사려된다.

IV. 나오는 글 - 제시와 수용

톰블리 작품의 대규모 현대미술관에서의 상설전시(예를 들어 미국 휴스톤의 메닐 미술관

38) Cy Twombly: Cycles & Seasons(전시도록), (London: Tate Modern), Schirmer/Mosel, 2008, p. 10.
39) http://www.ceryx.de/kunst/hb_twombly_lepanto.htm (2005년 휴스톤 현대미술관 전시도록
40) Gottfried Boehm, Ibid., p. 40.
41) http://www.ceryx.de/kunst/hb_twombly_lepanto.htm (2005년 휴스톤 현대미술관 전시도록

이나 독일 뮌헨의 브란드호르스트 미술관), 여러 차례의 베네치아 비엔날레나 카셀 도쿠멘타 등 권위있는 국제전시에의 초대, 그리고 최근에 이르기까지 전(全)세계 주요 미술관에서의 화려한 대규모 회고전 개최 등은 전후 현대미술사에서 그의 의미를 웅변한다. 수집가 막스(Erich Marx)도 1987년 현(現) 시대의 주요작가 4인전-보이스, 라우센버그, 워홀, 톰블리-을 개최하면서 "지난 25년 동안의 미술에서 가장 결정적인 역할을 한 네 작가"의 한 사람으로 그를 꼽았고,[42] 그 외에도 톰블리 회화에 매료된 수집가나 전시기획자는 헤아릴 수 없을 정도이다. 반면에 1964년 뉴욕의 레오 카스텔리 화랑에서 열린 전시회에서 톰블리의 9개의 작품으로 구성된 '코모두스에 관한 담론들 Discourses on Commodus'(1963) 연작을 본 도널드 져드(Donald Judd)는 전시후기에서 "이들 회화작품에는 여기저기 흩어진 몇 개의 물감들과 드문드문 보이는 연필선 이외엔 아무것도 없다"라고 혹평하였던 사실이 근래에 다시 보도되었다.[43]

뉴욕 현대미술관은 1994년 의미없어 보이는 흔적들이나 반점들로 이루어진 톰블리의 낙서같은 작품을 이해시키려 미술관 자료에 바르네도(Kirk Varnedoe)의 다음과 같은 글을 실었다; "어린아이들도 톰블리와 같은 드로잉을 그릴 수 있을 것이라는 주장은 누구나 망치를 들고 로댕의 조각작품과 같은 작품을 제작할 수 있을 것이라거나, 여느 침팬지도 폴락과 같은 작업을 할 수 있을 것이라고 주장하는 것과 같다. 그 어떤 경우도 사실일 수 없다. 예술은 어떤 경우에도 개인적 기술에 있는 것이 아니라, 언제 움직일 것이며 어디까지 진행하고 언제 멈출 것인지를 정하는 예견되지 않는 일괄된 개인적 '규칙'의 통합에 있는 것이다. 이 통합은 혼란으로 보이는 복합적 욕구가 하나의 근본적이고 혼성적인 질서로 정의되고, 다시 이 질서는 이전의 예술에서 주변적으로 머물렀던 인간의 복합적 경험을 반영한다."[44] 톰블리는 그러나 여전히 일반 대중에게 보다는 소수의 수집가나 전문가들에게 높이 평가받고 있다. 아마도 그의 작품을 이루는 낙서같은 혹은 서툰 글씨같은 조형언어들이 현실세계에서 보이는 대상이 아니라, 명쾌하게 이야기되기 어려운 추

42) Joseph Beuys, Robert Rauschenberg, Cy Twombly, Andy Warhol-Sammlung E. Marx(전시도록), Berlin, 1982, pp. 7-8.
43) Randy Kennedy (July 5, 2011), American Artist Who Scribbled a Unique Path New York Times.
44) "Your Kid Could Not Do This, and Other Reflections on Cy Twombly". MoMa No.18, Autumn-Winter. 1994, pp.18 23.

상이기 때문일 것이고, 그로 인하여 감상자와의 일차적 소통이 원활하지 않은, 침묵하는 작품이기 때문일 것이다.

바르트(Roland Barthes 1915-1980)가 1979년에 쓴 저서 'Cy Twombly'는 그의 작품해석이기보다는 그를 주제로 한 또 하나의 풍요롭고 해박한 사색의 유희가 펼쳐진 아름다운 에세이로 다가온다. 바르트도 그의 작품에서 보이는 조형언어의 특성에 주목하여 그의 조형세계를 자유롭고 순수하고 지적(知的)이며 낡은 바지와도 같이 편안하고 자연스러운 세계로 언급하고 있다. 그는 톰블리의 분절된 짧은 선들이나 색들, 낙서들, 명도가 높은 단색의 배경 등의 특징들을 불러내어 대화하며 사유하고 명상한다. 바르트의 해박함과 정신적 풍요로움은 톰블리의 작품 속에서 보이는 것으로부터 출발하여, 자신의 느낌에 충실하면서 그가 주관적으로 작품의 본질로 파악한 신체성, 거리두기, 역설 등과 만나며 침묵적인 현대 추상회화의 내부세계로 몰입하도록 이끈다. 과묵하고 고요하고 온화한 그러나 바로 그런 특성이 역설적이게도 파격적인 톰블리의 작품세계를 관망하면서 그는 동양으로 눈을 돌려 끝을 맺는다: "실용적이고 소유욕을 불러일으키고 지배하려는 회화들이 있다. 그들은 작품을 드러내려 하며, 주물적 대상과도 같은 권위를 부여받는다. 톰블리의 작품은 -이것이 바로 그의 도덕성이며 역사적으로도 유래가 없는 것인데- 아무것도 탐하려 하지 않는다. 그의 그림들은 욕망들 사이에서 멈추어, 표류하다가 사라진다. 그리고 그의 예술은 모든 정복에의 욕망을 단호하게 몰아내는 겸손함이다. 이러한 그의 도덕성의 뿌리를 알려면 현실을 벗어나서 멀리 정신의 경계에 도달하여 노자에게 이야기해야할 것이다."[45] 바르트는 이성적이고 실증적인 서구적 논리의 한계를 인식하여 이야기되기 어려운 부분에 대하여는 그 자신이 매료되어 있던 동양의 선불교와 연결시키고 있는 것이다. 그러나 비록 그가 감상자들을 톰블리의 조형세계를 더욱 섬세한 시선으로 바라보며 그 내부세계로 몰입하도록 이끌고 있기는 하지만, 그의 보이는 것과 이야기될 수 없는 것의 한계에서 동양의 선(禪)의 세계로 눈을 돌리는 견해에는 쉽게 동의하기 어렵다.

45) Roland Barthes, *Cy Twombly*, Merve Verlag, Berlin, 1983, pp.93-94.(독일어 번역판)

톰블리의 레판토 연작와 같이 추상으로 그려진 역사화에서 과거의 사건에 대한 기승전결의 서사적 전개는 기대할 수 없다. 다만 앞서 언급하였듯이 그의 작품에서 발견되는 조형적 요소들과 특성들을 토대로 해전의 격정적 시작과 정점을 향한 치열한 공방 그리고 피비린 내나는 종결이라는 전투의 보편적 진행상황에 기초하여 막연하게 상상할 수 있을 뿐이다. 작품 속에서 보이는 대상들을 작품제목과 연결하여도 모호한 느낌이외에 명쾌하게 이야기되기 어려운 이러한 조형적 특성을 드러내는 톰블리의 작품은 감상자의 내면적 눈으로 바라보고 스스로의 상상력을 동원하여 암시된 의미를 파악할 수밖에 없다. 따라서 톰블리 작품에서 보이는 것에 내재되어 있는 것을 이야기한다는 것은 감상자 각자의 주관적 성향에 따라 다양한 분석과 다원적 해석의 가능성이 항상 열려있음을 의미하며, 또한 이러한 다양한 분석과 다원적 해석의 가능성은 각 개인의 주관적 상상의 세계를 더욱 풍요롭고 섬세하게 이끌어 갈 것이다. 톰블리의 레판토연작은 제 49회 베네치아 비엔날레를 계기로 베네치아인에게 그리고 유럽인들에게 감격적인 영광을 가져다 준 과거의 승전을 기억하도록 유도하면서 거대한 축제의 장을 여는 화려하고 거창한 감성적 제안인 것이다. 과거에도 현재에도 도처에서 끊임없이 빚어지고 있는 격렬한 현실적 갈등에는 '거리두기'의 입장을 분명히 유지하면서.

과거에 실재했던 사건의 상세한 설명이라는 역사화 연작에 대한 일반적 기대는, 보이는 것과 이야기될 수 있는 것의 모호한 경계에 머물고 있는 거대한 연작의 강렬한 파노라마 앞에서 무력해 진다. 이 파격적 공간에 펼쳐지는 파노라마에 공존하는 세 개의 시간-역사 속의 시간, 그림의 시간, 감상의 시간-은 또 다른 의미에서 추상회화로의 몰입을 경험하게 한다.

참고문헌

이에인 딕키, 마틴 J. 도헤티 등, 한창호 역, 해전의 모든 것-전략, 전술, 무기, 지휘관 그리고 전함), 휴먼&북스, 2010.

기우셉피 오라반조 저, 조덕현 역, 세계사 속의 해전, 신서원(주), 2006.

정토웅 저, 세계전쟁사 다이제스트 100-05, 가람기획, 2010.

Barthes, Roland, Cy Twombly, Merve Verlag, Berlin, 1983.

Bastian, Heiner (ed.): Cy Twombly: Das graphische Werk, 1953 1984, Munich and New York, 1985.

Boehm, Gottfried, "Remembering; Forgetting: Cy Twombly's Works on Paper", 1987.

Engelbert, Arthur, Die Linien in der Zeichnung, Klee-Pollock-Twombly, Essen, 1985.

Imdahl, Max (ed.), Wie eindeutug ein Kunstwerk_, DuMont, Köln, 1986.

Kunisch, N. (ed), Erläuterung zur moderner Kunst, Bochum, 1990.

Ströher, Ina, Cy Twomblys Lepanto-Zyklus als abstrakte Bilderz hlung, Grin-Verl., 2010.

Szeemann, Harald (ed.), Cy Twombly: Paintings, Works on Paper, Sculpture, Munich: Prestel Verlag, 1987.

Welsch, Wolfgang, Ästhetishes Denken, Reclam, Stuttgart, 1983.

미술관 도록: Museum Brandhorst ausgewählte Werke, Herg. Bayerische Staatsgemälde-sammlung, Berlin, München, London, New York, Prestel, 2009.

전시도록(Wien); Cy Twombly - Sensations of the Moment, mumok(Museum Moderner Kunst Stiftung Ludwig Wien), 04. 06. - 26. 10. 2009.

전시도록(London): Cy Twombly: Cycles & Seasons, Tate Modern, London, Schirmer/Mosel, 2008.

전시도록(Bregenz): Re-Object, Kunsthaus Bregenz, Bregenz, 18.02. 13.05. 2007.

전시도록(Z rich): Cy Twombly, Bilder, Arbeiten auf Papier, Skulpturen, Kunsthaus Zürich, 1987.

전시도록(Bonn): Cy Twombly: Serien auf Papier, 1957 1987, St dt. Kunstmuseum., Bonn, 1987.

전시도록(Baden-Baden): Cy Twombly, Staatliche Kunsthalle Baden-Baden, 1984.

전시도록(Berlin); Joseph Beuys, Robert Rauschenberg, Cy Twombly, Andy Warhol-Sammlung E. Marx, Berlin, 1982.

정기간행물: Randy Kennedy (July 5, 2011), American Artist Who Scribbled a Unique Path New York Times.
정기간행물: MoMa No.18, Autumn-Winter. 1994.
정기간행물: BDK-Nachrichten, Feb., 1991.

http://www.kath-akademie-bayern.de/tl_files/Kath_Akademie_Bayern/Veroeffentlichungen/zur_debatte/pdf/ 2009/2009_04_schulze-hoffmann.pdf
http://www.ceryx.de/kunst/hb_twombly_lepanto.htm
http://www.dopart.it/genova/gli-arazzi/gli-arazzi-della-battaglia-di-lepanto/
http://www.artdaily.com/index.asp?int_sec=11&int_new=24817&int_modo=1
http://www.museodelprado.es/en/exhibitions/exhibitions/at-the-museum/lepanto-cy-twombly/
http://answers.yahoo.com/question/index?qid=20071030101732AAVm0V0
http://www.heiligenlexikon.de/BiographienM/Maria-Rosa.html
http://www.catholicculture.org/culture/library/view.cfm?recnum=7391

현대미술과 가톨릭교회의 새로운 소통의 시작?

-바티칸의 제 55회, 제 56회 베네치아 비엔날레 참여에 관한 소고-

현대미술과 가톨릭교회의 새로운 소통의 시작?
-바티칸의 제55회, 제56회 베네치아 비엔날레 참여에 관한 소고-

김재원(인천가톨릭대학교 교수)

Ⅰ. 들어가는 글

2012년 4월에 바티칸 시국의 문화위원회 위원장(President of the Pontifical Council for Culture)인 라바시추기경(Cardinal Gianfranco Ravasi)[1]이 곧 바티칸의 제55회 베네치아 비엔날레(2013. 06.-11.개최) 참여를 공식적으로 발표할 것이라는 추측보도가 있었고, 10월 26일에 바티칸관 준비위원회 부위원장이 이를 공식적으로 확인하였다. 매스컴의 관심은 뜨거웠다.[2] 바티칸의 비엔날레 참여는 2009년부터 계속 거론되어 왔으나 재고와 연기를

※ 본 논문은 현대미술미술사연구 제36집(2014)에 게재되었던 연구논문을 수정, 증보한 것이다.
1) 라바시 추기경(Gianfranco Ravasi, 1942-): 이탈리아에서 세무사인 아버지와 교사인 어머니의 장남
 으로 출생. 로마의 그레고리안 대학에서 신학 전공. 밀라노에서 구약해석학 교수와 암브로시아 도서
 관 관장역임(1989-2007). 2007년 교황 베네딕트 16세에 의해 대주교 서임과 동시에 바티칸 시국의
 문화위원회 위원장(President of the Pontifical Council for Culture) 임명. 2010년 교황 베네딕트 16세
 에 의해 추기경 서임.
2) 2012년 4월 28일자 Vatican Insider 인터넷판.
 http://vaticaninsider.lastampa.it/recensioni/dettaglio-articolo/articolo/arte-e-chiesa-art-and-

반복하다가 드디어 첫 번째 참여가 구체화되는 것이었다. 바티칸은 2013년에 이어 2015년 제 56회 비엔날레에도 참여하였다.(2015. 06. - 11.) 현재로서는 바티칸의 베네치아 비엔날레 참여는 앞으로도 당분간은 지속될 것으로 전망된다.

프랑스 혁명이후 당대의 미술과 가톨릭교회의 소원해진 관계를 상기해 보면 바티칸의 참여는 혁명적 발걸음이라 해도 과언이 아닐 것이다.[3] 유럽의 정치, 경제, 사회, 종교, 문화에 걸쳐 거대한 지각변동을 가져 온 프랑스 혁명기를 거치면서 오랜 기간 조화로운 관계를 유지해 온 교회와 미술의 관계는 심각한 위기를 맞게 되었다. 그리스도교의 신학적 해석을 그 핵심주제로 하던 미술이 이제는 인간의 본성에 대한 혹은 인간이 몸담고 있는 현실에 대한 다양한 견해를 주제로 하는 미술로 변화하였던 것이다. 19세기 이후의 미술에서 그 중심에는 인간의 본질에 대한 끊임없는 질문이 자리하게 되었기 때문이다. 그간에도 그리스도교 미술의 부활을 위한 노력이나 미술운동들이 없었던 것은 아니었으나 그 성과는 미미하였다.

20세기에 들어서 더 이상 그리스도교가 유럽인의 존재적 신념으로서가 아니라 전통으로 자리하게 되면서 그리스도교적 주제는 현대의 미술사를 이루어가는 핵심적 예술가들에게는 관심 밖의 지엽적 대상으로 머물게 되었다. 이러한 가톨릭교회와 미술의 관계를 심각한 것으로 인식했던 일부 선구적 가톨릭사제들의 꾸준한 노력과 더불어, 중요한 전환점이 되었던 것은 바로 공의회 역사상 최대 규모였던 제 2차 바티칸 공의회(1962-1965)이다. 이 공의회 이후 가톨릭교회는 오랜 세월 유지해 오던 보수적이고 경직된 비타협적 입장을 수정하여 전례적인 면에서의 적극적 변화를 시작으로 서서히 본질적 개혁을 추구해 가고 있다. 가톨릭교회가 변화와 개혁을 추구하는 입장은 자명하다. 가톨릭교회에 대한 비판적 시각과 그에 이르게 된 가톨릭교회의 현실을 인정함과 동시에 가톨릭

church-arte-y-iglesia-14746
2012년 10월 27일자 The Art Newspaper 인터넷판.
http://www.theartnewspaper.com/articles/Vatican-to-finally-have-pavilion-at-Venice-Biennale/27423 외에도 다수의 매스컴에서 보도하였다.
3) http://www.rivoluzione-liberale.it/26152/cultura-e-societa/padiglione-vaticano-alla-biennale-2013.html

교회의 근본적 교리를 새로이 재해석하여 현대인들과의 소통범위를 넓혀 현대사회에서 종교로서의 기능을 다시 강화하고자 하는 것일 것이다. 이러한 맥락에서 교회는 현대화를 향한 '세상과의 대화' 즉 대중과의 직접적 소통을 우선시하게 되었다. 공의회 이후의 교황들 -바오로 6세(1963- 1978, 제 262대 재위), 요한바오로 2세(1978-2005, 제 263대 재위), 베네딕트 16세(2005-2013, 제 264대 재위)-은 정도의 차이는 있었지만 가톨릭교회의 현대화의 일환으로 현대예술과 가톨릭교회의 관계개선에 깊은 관심을 보여 왔고, 현대예술을 통한 현대인들과의 소통가능성에 주목하였다. 이러한 변화의 중요성을 깊이 인식한 라바시추기경의 적극적인 노력의 성과는 마침내 2013년 제 55회 베네치아 비엔날레에 바티칸(The Holy See)의 참여라는 결실로 이어졌다. 이 최초의 참여는 분명히 제 2차 바티칸 공의회의 정신에 따른 21세기 가톨릭교회의 개혁을 향한 화해와 소통의 의지를 확인하게 하는 것이다. 또한 이는 가톨릭교회라는 테두리 안으로 현대미술을 수용, 동행하려는 종래의 소극적 관계에 머무는 것이 아니라 현대미술의 중심으로 가톨릭교회의 핵심적 상징인 바티칸이 직접 참여하는 적극적 소통방법을 택한 것으로 해석된다.

2013년의 바티칸관은 구약의 창세기 1장부터 11장을 대주제로, 구체적으로는 '태초에(In Principio)'를 소주제로 하여 창조-파괴-재창조의 세 공간으로 구성되었다. 현재 미디어 아트, 사진, 설치미술 등에서 가장 활발하게 활동하는 중견작가들 가운데 많은 논의를 거쳐 준비위원회는 참여작가들-미디어 아트그룹 스튜디오 아쭈로(Studio Azzuro), 사진작가 쿠델카(Josef Koudelka) 그리고 캐롤(Lawrence Carroll)-을 선정하여 의뢰하였다. 또한 2015년에는 신약의 요한복음 1장 1절-14절의 "한 처음에... 말씀이 살이 되었다"를 주제로 바티칸관은 세 작가에 의한 세 공간으로 구성되었다. 2013년에 참여한 작가들과는 차별화된 작가들이 선정되었음이 발견된다. 즉, 아프리카, 라틴 아메리카, 동유럽 등 문화적 변방에서 태어나 현재 사진, 설치미술, 미디어아트 분야에서 도전적으로 활동하고 있는 비교적 젊은 작가들 -브라보(Monika Bravo), 하드지-바질레바(Elpida Hadzi-Vasileva), 마칠라우(Mario Macilau)- 의 작품으로 구성되었다. 더구나 그들 가운데 두 명은 여성작가이다. 그들은 각자의 소주제로 〈원형- 말씀의 소리는 감각 저 너머에 있다(ARCHE-TYPES, The sound of the word is beyond sense)〉, 〈창자 점쟁이(Haruspex)〉, 〈암흑에서의 성장(Growing on Darkness)〉을 택하여 세 공간에 자리하였다.

본 연구자는 바티칸이 베네치아 비엔날레 참여를 통해 내디딘 화해와 소통을 향한 획기적 행보에 주목하고자 한다. 그에 따라 우선 프랑스 혁명이후 가톨릭교회와 현대미술이 지나온 불협화음의 역사적 배경을 살펴볼 것이다. 다음으로 비엔날레 참여가 실현되기까지의 가톨릭교회 내의 움직임과 바티칸 측의 노력을 관찰할 것이다. 이어서 두 차례에 걸친 바티칸관의 작품구성과 신학적 의미를 비교, 조명하려한다. 그럼으로써 바티칸관의 베네치아 비엔날레 참여의 미술사적, 교회사적 의미가 드러날 것이며, 동시에 현실과의 소통을 통한 가톨릭교회의 현대화에 현대미술이 긍정적으로 기능할 수 있을 것인지에 관한 전망도 가능할 것으로 사료되기 때문이다.

II. 가톨릭교회와 현대미술

시대를 막론하고 가톨릭 교회공간에 미술이 함께하지 않은 적은 없었다. 실제로 중세부터 프랑스혁명 이전까지의 교회공간은 건축, 조각, 회화에 있어서 당대 최고의 예술적 기량이 함께 어우러져 연출해 내는, 최첨단의 통합적 예술 공간이었다. 그러나 혁명 이후 가톨릭교회와 당대미술의 관계는 상호 간에 접점을 찾지 못하고 오랜 동안 평행선을 그려왔다. 예를 들어 19세기 전반기에 비엔나와 로마를 중심으로 젊은 미술학도들에 의해 전개되었던 나자렛파의 그리스도교 미술 부활운동이나 19세기 후반기에 남부독일의 베네딕트 수도원 사제들에 의해 일어났던 보이론파의 그리스도교 미술운동뿐만 아니라, 19세기 전반기부터 유럽의 주요 도시들에 그리스도교 미술의 부활을 위한 자구적 노력의 일환으로 교회주도의 미술가 단체들이 구성되기도 하였으나 당대의 미술사적 흐름과는 무관한, 지엽적 현상에 그쳤다. 그 이유는 어디에 있었을까?

아마도 역사적 측면과 미술사적 측면에서 그 원인을 분석해 볼 수 있을 것이다. 우선, 역사적으로는 프랑스 혁명의 여파를 들 수 있는데, 혁명세력에게 가톨릭교회(제 1신분)는 왕,귀족 계급(제 2 신분)과 함께 주된 개혁의 대상이었다. 미쉴레(Jules Michelet, 1798-1874)가 "종교혁명을 제외하면 프랑스 혁명은 아무것도 아니다"라고 다소 극단적으로 주장했

듯이 그리스도교와 혁명은 서로 대립되는 축으로 인식될 정도였다.[4] 혁명기에 가톨릭교회가 감내해야 했던 혁명세력으로부터의 공격수위는 매우 높은 것이어서 예를 들면 가톨릭 사제들의 신분보장은 물론이고 모든 종교의식도 통제를 받아야하는, 매우 불안하고 혼란스런 상태가 도래하여 한 동안 지속되었다. 뿐만 아니라 혁명세력은 극심했던 국가의 재정적 위기를 우선적으로 프랑스 가톨릭교회의 재산으로 해결하려했기 때문에 교회재산의 세속화가 폭력적으로 신속하게 추진되었다.[5] 종교적 위상이나 경제적 기반에 있어서 프랑스 가톨릭교회는 그 이전 어느 시기에도 경험해 보지 못했던 위기에 봉착하였다. 혁명이후 정치적 혼란기에 무력으로 정권을 잡은 나폴레온은 프랑스뿐만 아니라 점령지의 가톨릭교회재산의 세속화 정책을 관철하여(1802-1804) 더욱 큰 타격을 유럽의 가톨릭교회에 총체적으로 가하였다. 프랑스를 시작으로 유럽에 비그리스도교화가 강압적 권력에 의해 확산되었던 것이다.[6] 백인호가 그의 연구에서 꽁트(Auguste Comte, 1789-1857)의 실증철학을 인용하여, 프랑스 가톨릭이 정교일치 체제에서 국교로서 절대적 권위를 누리다가 18세기 말 프랑스 혁명을 거치면서 그 강력했던 힘을 상실했고, 본격적인 근대화 시기인 19세기에는 근대적 정치, 사회, 경제 현상에 모든 기능을 양보함으로써 단순히 전통의 잔존물로 전락했다고 진단한 것은 상당히 타당성이 높아 보인다.[7] 존폐의 위기상황에 처한 가톨릭교회가 당대의 미술에 깊은 관심을 가진다거나 예술가의 후원자적 위치를 유지할 수 없었다는 것은 당연한 결과였을 것이다.

격변하는 사회환경 속에서 진행된 19세기의 미술사적 현상들-신고전주의, 낭만주의, 사실주의, 인상파, 상징주의 등-에서 그리스도교적 주제의 미술은 현격하게 감소하였다. 여기에서 드러나는 교회나 귀족계층과 미술의 결별을 혹자는 드디어 미술이 그 자율성을 찾았다고 평하기도 하고, 한스 제들마이어(Hans Sedlmayr, 1896-1984)를 비롯한 일부 학자들은 오랜 기간 유럽인의 삶을 지탱해 온 중심-그리스도교 신앙과 사회적 신분의 전통적 세습제도-을 상실하도록 호도한 프랑스 혁명의 결과라고 주장하기도 한다.[8]

4) 백인호 저, 창과 십자가, 프랑스혁명과 종교, 소나무, 2004, 24쪽.
5) Ibid., 28-30쪽.
6) Ibid., 224-227쪽.
7) Ibid., 27쪽.
8) 한스 제들마이어 저, 박래경 역, 중심의 상실, 19·20세기 시대상징과 징후로서의 조형예술, 문예출

이러한 환경 속에서 가톨릭 교회공간의 미술은 바로크 시기까지의 교회에서 볼 수 있었던 바와 같이 성서적 내용이나 성인들의 일화들이 구체적으로, 그리고 성스럽게 표현되어야 한다는 도식화된 사고의 틀이 철저하게 고수되면서 당대의 미술과 교회는 끝이 보이지 않는 평행선을 그려왔다. 세기의 전환기에는 드니(Maurice Denis, 1870 1943) 등의 일부 상징주의 작가들이나 루오, 고갱, 고흐 등의 표현주의 작가들에게서 그리스도교적 주제의 작품이 발견되지만 그들의 작품은 다수의 신자들이나 교회공간을 위해 가톨릭교회의 도그마를 시각화한 것이기보다는 성서의 내용을 주관적으로 재해석한 개인적 신앙 고백의 성격이 강하였다. 20세기에 들어서서 니체의 무신론이나 실존주의 등 다양한 인간중심적 담론들이 대두되면서 가톨릭교회의 입지는 더욱 위축되어 자연스럽게 그리스도교적 주제는 주변적인 것으로 밀려났고, 그 시대를 대표하는 작가들의 관심에서 더욱 멀어졌다. 다시 말하면 가톨릭 교회공간을 위하여 통용되는 미술과 당대를 이끌어 가는 대표적 미술 사이의 현격한 분리현상이 생겨난 것이다.[9] 다소 과장한다면 현대미술을 이루어 내는 핵심적 작가들이나, 신자들 모두에게 예술적 감동을 주지 못하는 가톨릭교회만의 폐쇄적 예술로 전락한 결과가 도출되었다. 작가들에게서도, 예를 들어 세잔느와 같이 자신의 개인적 신앙과 작품세계를 연관시키려 하지 않으려는 사례들이 증가하였다.[10]

19세기 후반기, 위기에 처했던 가톨릭교회는 당시 유럽 국가들의 제국주의적 확장 정책에 편승하여 아시아, 아프리카 등 타 대륙으로의 선교로 그 교세를 적극 확대시켜 나갔다. 교회건축에 있어서도 19세기에 역사주의적 경향이 확산되면서 네오고딕 양식의 교회건축이 가톨릭교회의 선교정책에 따라 신속하게 유럽대륙뿐만 아니라 전 세계에 확산되어 교회건축의 스테레오 양식으로 정착되었다. 이후 20세기에 들어 새로운 공법의 현대건축들이 대두되면서 르 꼬르비지에의 롱샹성당을 비롯하여 세계 곳곳에 기

판사, 2002, 265-308쪽.

9) 19세기 전반기에 토어발트센(Bertel Thorvaldsen, 1770-1844)에 의해 제작된 예수 그리스도 입상이나 1864년 파비쉬(Joseph Hugues Fabisch, 1812-1886)에 의하여 제작된 루르드의 성모 마리아 입상 등의 조각상들은 전 세계 가톨릭 교회로 확산되어 오늘에 이르고 있다. 그들은 가톨릭 조각의 전형이 되어왔으나 당대의 대표적 작가들의 조각상과는 상반된 경향으로 조각가나 신도 그 누구에게도 영성적 감동을 주지 못하고 있는 현상을 지적한 것이다.

10) Anton Henze, Das Christliche Thema in der Modernen Malerei, F.H. Kerle Verlag, Heidelberg, 1965, pp.11-12.

넘비적 현대 교회건축물들이 앞 다투어 축조되었다. 종교건축물의 현대화는 교파를 막론하고 활발하게 진행되어 오고 있다. 그러나 프랑스 혁명 이전까지의 교회공간이 앞서 언급되었듯이 당대 최고의 건축가, 조각가, 화가들의 예술적 기량이 함께 어우러져 연출해내는 통합적 예술공간이었다면 현대의 교회건축 공간은 장식이 배재될수록 아름다운 교회공간이라는 모더니즘적 발상이 팽배한 가운데, 더 이상 통합적 예술공간이기를 거부하고 있다.

한편 프랑스 혁명 이후의 교회공간에 수용되고 있는 미술의 질적 저하현상 혹은 당대의 미술현장과 동떨어진 교회미술을 심각한 것으로 인식했던 프랑스의 도미니크 수도회 소속 꾸투리에(Marie-Alain Couturier, 1897-1954)와 레가메(Pie-Raymond Régamey) 수사신부들을 중심으로 한 이들은 현대인들과의 정서적 공감을 위하여, 그리고 교회공간이 당대 최고의 예술을 통합적으로 연출해내었던 과거의 예술적 위상을 되찾기 위하여 현대의 새로운 실험적 미술을 교회공간 안으로 적극 수용할 것을 강력히 주장하였다. 이는 당시로는 매우 파격적인 시도였다. 작가의 종교적 신념을 검증, 확인하려했던 종래의 절차를 생략하고 프로젝트 개념으로 당대의 대표적 작가의 작품을 교회 공간으로 불러드리려는 것이었기 때문이다. 스스로 스태인드 글래스 작가이기도 했던 꾸투리에 신부는 1935년경부터 더욱 과감하게 마티스, 레제 등의 당대의 화가들과 긴밀한 공감대를 형성하며 교회공간에 그들의 최신 작품들을 수용하려 하였다. 그러나 그 실현은 2차 대전의 종전을 기다려야 했다. 그들의 노력은 결과적으로 1950년을 전후한 시기에 완성된 프랑스 브레소(Br seux)의 성 아가다(Sainte-Agathe) 성당에 최초로 마네씨에(Alfred Manessier)가 제작한 추상 스태인드 글래스 창문을 설치(1948)한 것을 시작으로 마티스의 성모성당(Saint-Marie du Rosaire, 1949-1951), 르 꼬르비지에의 경당(Notre Dame du Haut, 1954) 등의 성과로 이어졌다. 그 외에도 꾸투리에 신부가 주관하여 1938-1949에 지어진 스위스 아씨(Notre-Dame de Toute Grâce du Plateau d'Assy)의 경당에 자신과 개인적 친분관계에 있던 주요 현대작가들(브라크 Braque, 마티스 Matisse, 보나르 Bonnard, 루르싸 Lurçat, 루오 Rouault, 레제 Léger, 바잔느 Bazaine, 샤갈 Chagall, 베르쏘 Berçot, 브리앙송 Briançon, 리쉬에르 Richier 등)의 작품들을 한자리에 모으는 혁신적 성과도 이루어졌다. 가톨릭 교회공간과 현대미술의 새로운 만남이라는 측면에서 꾸투리에 신부가 공헌한 바는 결코 작은 것이 아니었다. 당대 대가들

의 혼신을 쏟아 넣은 작품들에는 이미 영성적 요소가 깊이 내재되어 있다는 꾸투리에 신부의 신념의 결실이었다. 전후에 활동하던 오스트리아의 마우어(Otto Mauer, 1907-1973) 신부도 비엔나 중심에 위치한 슈테판 성당 바로 이웃에 현지의 아방가르드 작가들의 작품을 전시하기 위한 갤러리를 열어 당대의 실험적 현대미술과 교회의 간격을 좁히려 시도하였다. 이들의 이러한 실험적 노력들은 가톨릭교회 공간과 현대미술이 다시 접점을 찾게 되는 계기를 제공하여 성서의 내용을 현대의 조형언어로 재해석한 주요 현대작가들의 작품들이 서서히 증가해 오고 있다.

또한 독일의 예수회 소속 사제 메네케스 신부(Friedhelm Mennekes SJ, 1940-)에 의해 1987년부터 쾰른의 성 베드로 성당(Sankt. Peter)에서 시작되어 여전히 진행되고 있는 쿤스트슈타치온(Kunststation)의 활동도 가톨릭교회와 현대미술의 새로운 만남이라는 의미에서 주목된다.[11] 메네케스 신부는 루벤스가 유아세례를 받았던 고딕양식의 이 낡고 자그마한 성당에 주임신부로 부임한 후 그 성당 소장의 루벤스 작품(베드로 처형)을 바라보며 이는 당대 최첨단에서 활동하던 대표적 작가의 작품이며, 당시의 신자들과 뜨거운 대화를 이끌어 내었을 것이라는 생각에 이르렀다고 회상하였다.[12] 가톨릭 사제이면서 정치학, 철학, 미술사학에 조예가 깊은 학자인 그가 이미 경험을 통해 터득했던 예술-문학, 미술, 음악-의 치유력을 떠올리며, 교회를 현대인들의 고뇌와 갈등을 풀어놓고 서로 공감할 수 있는 공간으로 활용할 방안을 탐구하였다고 한다. 이후 그는 비올라(Bill Viola), 보이스(Joseph Beuys), 볼땅스키(Christian Boltansky), 칠리다(Eduardo Chillida), 크리드(Martin Creed), 우에커(Gnther Uecker) 등 수많은 현대작가들의 엄선된 작품들을 이 성당에서 전시하였다. 메네케스 신부는 현대의 가장 실험적이고 전위적인 예술을 통해 상처받은 현대인들과 영성적으로 소통하는 새로운 공간으로서의 교회로의 탈바꿈을 시도하였던 것

11) Lothar Schreyer, Christliche Kunst des XX. Jahrhunderts in der katholischen und protestantischen Welt, Berlin [u.a.]: Dt. Buchgemeinschaft, 1959, S. 148.

12) 메네케스 신부(Friedhelm Mennekes SJ, 1940-)와의 현대미술과 교회의 새로운 관계에 관한 인터뷰는 2차에 걸쳐서 이루어졌는데, 1차는 2013년 3월 30일 오후 중부독일의 에쎈에서 있었고, 2차는 2014년 1월 27일 오후 뮌헨에서 있었다. 위의 인용은 연구자와의 약 두 시간동안 진행된 2차 인터뷰에서 메네케스 신부가 직접 밝힌 내용이다.

이다.[13] 그는 결과적으로 교회공간과 현대예술이 함께 공존하고 소통하는 새로운 전례공간으로의 획기적 변화를 이루어 내었다. 인간의 존재적 본질에 대한 진지한 고뇌는 그리스도교의 영성적 본질과 연결되어 있다는 메네케스 신부의 신념이 이루어 낸 성과인 것이다. 그 결과는 이 성당을 찾아오는 사람들의 폭발적 증가에서뿐만 아니라, 교회와 자신과의 조화로운 관계를 맺지 못했던 이들에게 사색적 현대미술에 내재되어 있는 교파를 초월한 영성적 에너지를 통해 스스로의 삶에 대한 인식을 새로이 심고 있다는 측면에서 매우 긍정적으로 보인다.

이상에서 본 바와 같이 가톨릭교회공간과 현대미술의 재결합 움직임은 세계 2차 대전 이후 소극적으로나마 꾸준히 증가되어 왔다. 20세기의 미술과 가톨릭교회의 새로운 관계는 현실과 무관하게 진행되고 있는 가톨릭교회의 문화현상에 깊은 우려를 보였던 선구적 사제들의 신념과 노력에 의해 꾸준히 개선되어 왔다고 하겠다. 특히 유럽에서 어렵지 않게 발견되는 낡은 역사적 교회공간과 현대미술이 서로 조화를 이루며 소통하고 있는 수많은 예들이 이를 방증한다.

III. 현대미술과의 화해를 향한 바티칸의 시도들

제 2차 바티칸 공의회(1962년부터 1965년까지 총 4회기에 걸쳐 개최)는 교황 요한 23세(1958-1963, 제 261대 재위)의 의지로 소집되었고, 그의 갑작스런 사망으로 그의 후임 교황 바오로 6세에 의해 마무리되었던, 역사상 가장 큰 규모의 공의회였다. 누구도 예상하지 못했던 제 2차 바티칸 공의회를 소집한 교황 요한 23세는 가톨릭교회가 직면한 과제가 바로 교회와 급변하는 현실과의 화해임을 통찰하였고, 그에 따른 교회의 변화와 쇄신을

13) 현대미술과 음악 센터 쿤스트슈타치온 상 페터 쾰른(Kunststation Zentrum für zeitgenössische Kunst und Musik die Kunst-Station Sankt Peter in Köln)은 1987년에 주임으로 부임한 예수회 사제 메네케스 신부에 의해 시작되어 현대예술-미술, 음악-을 통한 가톨릭교회와 대중의 새로운 만남을 추구하는 예술운동의 중심역할을 해오고 있다. 2008년 메네케스 신부는 은퇴하였으나 후임사제와 운영위원회에 의해 변함없는 활동이 이어지고 있다. 은퇴 후 그는 더욱 활동범위를 넓혀서 미국과 유럽을 오가며 현대예술과 대중과의 새로운 관계를 위한 강연과 저작활동을 전개하고 있다.

강력하게 제안하였다. 결론적으로 공의회는 "신적이면서 동시에 인간적인" 교회관을 새롭게 제시하였고, 그 핵심어는 '교회의 자기쇄신', '투명한 양심의 교회건설', '그리스도인들의 화해', '세상과의 대화'로 압축된다.[14]

라바시추기경의 표현을 빌리자면 교황 바오로 6세는 교회와 미술, 신앙과 예술의 "이혼상태"를 심각한 것으로 받아들여 공의회가 끝나기 전인 1964년 5월 당시 활발한 활동을 보여주던 음악, 미술, 문학 분야의 다양한 경향의 대표적 예술가들 수 백 명을 바티칸 시스티나 경당으로 초대하여 신앙과 예술의 조화로운 관계의 중요성을 강조하였다고 한다.[15] 또한 1965년 12월 8일 베드로 광장에서 발표된 제 2차 공의회 폐막선언에서 예술가들에게 보내는 짧은 메시지에서도 현대에 있어서의 예술의 중요성을 강력하게 다음과 같이 촉구하였다; "우리가 살고 있는 이 세상이 절망에 빠져들지 않기 위해 아름다움을 필요로 합니다. 아름다움은 진실과 마찬가지로 인간의 마음에 기쁨을 가져오고, 이 시대의 슬픔과 노고를 이겨내도록 하는 값진 결실입니다. 또한 아름다움은 세대들을 결속시키고 강한 감동으로 사물을 공유하도록 합니다. 이 모든 것들은 바로 여러분의 손으로 이룰 수 있는 것입니다."[16] 1973년에 교황 바오로 6세는 유서깊은 바티칸 미술관에 현대 종교미술 담당부서(Collection of Modern Religious Art)를 신설하도록 하였고, 현재는 샤갈, 마티스, 피카소, 칠리다, 칸딘스키, 딕스를 비롯한 수많은 현대작가들의 그리스도교적 주제의 다양한 작품들이 교황 알렉산더 6세(1492-1503 재위)가 사용하던 공간에 마련된 55개 전시실에 전시되어 있다. 이후 교황 요한바오로 2세는 제 2차 바티칸 공의회의 정신을 실현하기 위하여 1982년에 문화위원회(The Pontifical Council for Culture)를 교황청 시국에 신설하여 지속적으로 교회와 현대예술의 관계개선을 위해 노력할 것을 지시하였다.

14) 한국천주교중앙협의회, 공의회 문헌(제 2차 바티칸), 비그리스도교와 교회의 관계에 대한 선언「우리 시대」(Nostra Aetate) 부분, 2007.
 가톨릭신문, 2005년 5월 8일자 : [제2차 바티칸공의회의 가르침] 공의회 문헌들 (5)현대 세계의 교회에 관한 사목 헌장.
 가톨릭신문, 2005년 5월 22일자: [제2차 바티칸공의회의 가르침] 공의회 문헌들 (7)동방 가톨릭교회들에 관한 교령.
15) 전시도록; In Principio, Padiglione della Santa Sede, 55. Esposizione Internazionale d'Arte della Biennale di Venezia 2013, p. 22.
 http://kipa-apic.ch/k220921
16) 전시도록; In Principio, 2013, pp.21-22.

그럼에도 불구하고 가톨릭교회의 전례상의 획기적인 변화와 개혁에 비해 바티칸의 문화 정책은 큰 변화를 보이지는 않았다. 교황 요한바오로 2세는 지속적으로 더욱 활발한 문화위원회의 활동을 기대한다는 메시지를 보냈었지만, 직접적으로는 1999년 부활절에 현대미술과 가톨릭교회의 소통의지를 환기시키는 내용의 부활메시지를 예술가들에게 보내는 정도였다.

바티칸의 비엔날레 참여까지의 여정은 결코 간단하지 않았다. 예를 들어 1999년 베네치아 비엔날레에 캐틀란(Maurizio Cattelan)이 제작한 커다란 운석을 맞고 바닥에 쓰러져 있는 교황 요한바오로 2세의 실제 크기의 밀납상이 전시되어 논란을 일으켰던 것 등을 상기하면 비엔날레 참여 결정은 더욱 획기적이다. 교회와 현대미술의 관계개선에 깊은 관심을 가졌던 교황 베네딕트 16세는 2007년 라바시주교를 문화위원회 위원장으로 위촉하였다. 취임 2년 후인 2009년경부터 라바시위원장은 베네치아 비엔날레 참여를 기획하였으나 작가선정의 난맥상 등 아직은 더 많은 준비를 필요로 한다고 판단하였다. 1964년 바오로 6세가 주관했던 행사와 같이 베네딕트 16세도 라바시위원장을 통해 263명의 예술가(화가, 조각가, 미디어 아티스트, 사진작가, 디자이너, 건축가, 영화감독, 작가-그 중 카푸어 Anish Kapoor, 코넬리스 Jannis Kounellis, 포모도로 Arnaldo Pomodoro 등 81명이 조형예술분야)들을 바티칸의 시스티나 경당으로 초청(2009년 11월 21일)하여 공동의 관심을 교환하고 결속을 촉구하였다.[17] 또한 라바시 추기경은 2011년(7월-9월) 교황 베네딕트 16세의 사제서품 60주년을 기념하여 전 세계에서 활동 중인 60명의 주요작가들의 작품으로 바티칸에서 기념전시회를 개최하여 작가개인의 종교적 신념과 상관없이 현대의 실험적 미술과 가톨릭교회의 우의적 관계를 공식적으로 드러내었다.[18] 2013년에 드디어 최초로 바티칸 관의 제 55회 베네치아 비엔날레 참여가 성사되었다. 최첨단을 걷는 미술축제에 바티칸이 참여했다는 것은 그 자체로 이미 가톨릭교회의 변화와 쇄신의 의지를 상징하는 것이다.

17) http://www.art-magazin.de/ (art 09/ 21/2009).
 김재원, 「"아, 당신은 나의 라파엘입니다!": '미카엘 트리겔', 21세기 종교화가?」, 『현대미술사연구』 제 28집(2010), 119쪽.
18) http://www.cultura.va/content/cultura/en/dipartimenti/arte-e-fede/testi-e-documenti/ravasiart.html
 http://www.cultura.va/content/cultura/en/eventi/vaticano/mostra-artisti-papa.htm

IV. 제 55회 베네치아 비엔날레 바티칸관의 구성과 그 의미

- 태초에 (그리고는) In Principio (e poi) -

바티칸관은 아즈날레에 있는 아르
미 전시관(Sale d'Armi)에 위치하였다(도
판 1). 로마의 바티칸 미술관장인 파올
루치(Antonio Paolucci)가 전시를 총괄하
였고, 전시실무는 바티칸미술관 현대
미술담당 학예관인 포르티(Micol Forti)
가 맡아 진행하였다. 2012년 전반에 이
미 라바시 추기경은 문화위원회에서
바티칸관의 주제로 창세기 1장-11장
이 결정되었음을 알렸다. 구약의 이 부
분은 천지창조, 아담과 이브의 탄생을

도판 1. 아르미(Sale d' Armi)전시관에 위치한 바티칸관 입구

통해 사랑과 신의 창조론을, 원죄, 추방, 카인과 아벨을 통해 인간의 죄악과 욕망을, 그리
고 노아의 홍수나 아브라함의 행적을 통해 믿음과 구원을 은유하며, 그리스도교 신앙의
출발점이면서 인간적 삶의 필연적이고 보편적인 가치를 포함하는 핵심주제라고 그는 설
명하였다. 또한 미켈란젤로가 시스티나 경당 천정화로 제작하기도 했던 이 주제는 교회
의 문화적 전통과 예술적 영감의 원천이라는 의미에서 선택되었다고 부언하였다.[19]

문화위원회는 구약의 창세기 1장-11장 가운데 가톨릭교회의 가장 기본적 개념이라
는 의미에서 '태초에 / In Principio'로 소주제를 정하였고, 이를 태초에 있었던 신화로만
존재하는 것이 아니라 창조[신의 창조]와 파괴[인간의 죄악과 욕망] 그리고 재창조[믿음
과 구원]의 무한한 반복현상으로 재해석하여 세 부분으로 분류하였다. 그에 따라 전시현
장은 구체적으로 별도의 입구공간과 〈창조 (Creation/ Creazioni In Principio(e Poi)〉, - 〈파괴

19) http://vaticaninsider.lastampa.it/en/reviews/detail/articolo/arte-e-chiesa-art-and-church-arte-y-
iglesia-14746/ 외에도 다수의 인터넷 기사에서 라바시추기경의 발언을 확인할 수 있다.
전시도록; In Principio, 2013, p.25.

(Uncreation/ Decreazioni)〉-〈재창조 (Recreation /Ricreazioni : 또 다른 삶 Another Life)〉의 세 공간으로 구성되었다. 비엔날레 참여작가들을 선정하기 위하여 전(全)세계 곳곳에서 활발하게 활동하고 있는 10명 이내의 후보군을 놓고 기술위원회[20]가 논의를 거듭하고 있으며, 타 국가관은 자국과 연관된 작가들 가운데에서 선정하지만, 바티칸관은 역사상 최초의 참여라는 점과 시국의 특성을 전달하고 각인시켜 줄 작가를 선정해야 한다는 결코 쉽지 않은 과제와 씨름중이라는 보도도 있었다.[21] 포르티는 애초부터 가톨릭교회의 전례적 미술이나 교리적 해석을 의도하지 않았다고 밝히면서, "바티칸관이 베네치아 비엔날레에 들어간 것은 기회"로 본다며 보편적 가치를 담고 있는 주제로 현대미술을 통해 이 시대의 폭넓은 대중과의 만남과 소통을 그 목적으로 하였다고 강조하였다.[22]

바티칸관 입구로 들어서면 페스타 (Tano Festa, 1938-1988)의 작품들이 전시되어 있다. 페스타는 주로 시스티나 경당의 미켈란젤로 천정화를 차용하여 현대적 작품을 제작했던 로마의 팝 아티스트였다. 역시 미켈란젤로의 시스티나 경당 천정화의 장면들을 차용한 그의 작품들이 전시되었는데, 하느

도판 2. 바티칸관 입구공간에 전시된 페스타(Tano Festa)의 세 작품

님의 성령으로 생명을 얻게 되는 순간의 아담(1976, 162×200cm), 유혹(1976, 80×80cm), 탄생되는 아담의 얼굴 세부(1979, 129×170cm)의 세 작품이다.(도판 2) 이 작품들의 형상

20) 바티칸의 문화위원회에 속하며 베네치아 비엔날레 참여를 준비하기 위해 조성된 기술위원회는 대략 2012년 초부터 위원회 활동을 시작하였다. 이 위원회는 바티칸의 일간지, L'Osservatore Romano의 미술비평가 바르바갈로(Sandro Barbagallo), 바티칸 현대미술담당 부서장 스트롱(Michal Strong), 교황청 교회문화유산 담당비서 브라넬리(Francesco Buranelli), 그리고 볼로냐의 레카르도 컬렉션 관장 겸 밀라노의 성 페델레 갤러리(the Galleria San Fedele) 대표, 달라스타(Fr. Andrew Dall'Asta) 등으로 구성되었다.

21) http://www.gazzettadelsud.it/news/english/38535/Holy-See-debutes-pavilion-at-Venice-Biennale.html
http://vaticaninsider.lastampa.it/en/reviews/detail/articolo/arte-e-chiesa-art-and-church-arte-y-iglesia-14746/

22) http://www.news.va/en/news/pavilion-of-the-holy-see-at-the-venice-biennial

들은 팝아트적 터치의 검은색으로 그려졌고, 프레임으로 짜인 캔버스에 배치된 붉은색 평면은 에나멜 페인팅으로 제작되었다. 바티칸미술관 소장작 가운데 대중적으로 가장 널리 알려져 있는 미켈란젤로의 천지창조 천정화를 차용한 작품을 통해 이 전시공간이 바티칸관임을, 그리고 주제가 천지창조임을 알리고 있다.

첫 번째 전시실에는 밀라노의 미디어 아트그룹 스튜디오 아쭈로(Studio Azzuro)가 제작한 대형의 인터렉티브 비디오작품이 정방형 공간(530×1110×1110cm)의 세 벽면에 연결되어 설치되었고, 전시장 바닥에는 빛 혹은 우주를 연상시키는 또 하나의 비디오 작품이 역동성을 뿜어내고 있다. 창조 공간, 즉 '태초에 (그리고는..)' 전시실이다. 두 번째 전시실에는 체코의 사진작가 쿠델카(Josef Koudelka)의 폐허와 파괴의 현장을 담은 18점(1986-2012)의 흑백사진들이 전시되어 있는데, 허물어진 동독의 분단벽, 요르단의 신전 폐허 등 전쟁이나 재해로 야기된 파괴와 위기의 현장들이 무거운 침묵 속에 버티고 있다. 마지막 전시실에는 호주계 미국작가 캐롤(Lawrence Carroll)의 다섯 작품(310×245 cm)이 잔잔하게 재창조 혹은 부활의 기쁨을 이야기하고 있는 듯하다.

IV-1. 창조 Creation/Creazioni - 태초에(그리고는) In Principio(e poi)[23]

디지털 이미지들이 연출해 내는 가상의 공간과 실제의 물리적 공간이 조우하는 현장에서 관람객들의 경이로움과 즐거움이 거침없이 표현되고 있었다. 거기에서는 창세기에 대한 철학적 혹은 신학적 사색에 앞서 유희적이고 물리적인 상호소통의 실험적 시도들이 펼쳐졌다.(도판 3-6) 전시장 바닥에 설치된 비디오 작품은 "관람객들에게 우주상자를 새로이 열어 보이려는 의도였다"는 작가들의 발언대로 우주의 탄생을 암시하는 듯한 현란한 빛의 움직임이 화면을 가득 메우며 우주창조의 순간이 매우 역동적이었을 것이라

23) 이 작품을 제작한 "스튜디오 아쭈로 Studio Azzurro'는 밀라노를 거점으로 활발하게 활동하고 있는 최첨단의 세계적 미디어 아트 그룹이다. 1982년 사진작가 치리피노(Fabio Cirifino, 1949-), 시각예술과 영화제작자인 로사(Paolo Rosa, 1949-) 그리고 그래픽과 만화가인 산죠르지(Leonardo Sangiorgi (1949-)에 의해 설립되었다. 각기 다양한 분야에서의 경험과 가능성을 근거로 하여 조형예술뿐만 아니라 음악, 무용, 영화 등을 아우르는 미디어 아트, "환경비디오(Video Environmemts)"의 독자적 분야를 개척하며, 그들은 시대와 사회, 대중이라는 맥락에서 지속적으로 주목되는 작품을 발표해 오고 있다. 그들의 참신한 작품들로 이탈리아의 전자예술과 비디오 아트에서 선구적 역할을 하고 있으며, 국제적으로도 이탈리아에서 가장 창의적인 예술가들로 인정받고 있다.

도판 3. 제 1 전시실,
스튜디오 아쭈로(Studio Azzurro)의 전시기획도

도판 4. 제 1 전시실, 태초에 (그리고는..) 부분

도판 5. 제 1 전시실, 태초에 (그리고는..) 부분

도판 6. 제 1 전시실, 태초에 (그리고는..) 부분

는 상상을 가능하게 한다.[24)]

 전시실의 한 벽면에 전시되어 있는 플러드(Robert Fludd 1574-1637)를 비롯한 옛 연구자들의 태초, 환경, 식물, 동물, 우주의 원형으로 보이는 형상과 설명들을 담아낸 정방형의 평면들은 신비한 음향과 더불어 세 벽면의 대형화면 속에서 배회하고 있는 실제보다 약간 큰, 인종과 연령대가 다양한 남녀가 뒤섞인 무리에 압도되어 뚜렷이 드러나지 않는다. 어둡고 신비스러운 빛 속에서 움직이고 있는 사람들과 뒤섞여 밝은 빛으로 표현된 추상적 흔적들은 인간을 포함한 모든 생명이 창조되고 있음을 암시한다. 어두운 허공 속에 현란한 손동작으로 표현된 동물, 나무, 꽃, 물고기 등의 다양한 창조물들이 인간들의

24) 전시도록; In Principio, 2013, p. 73.

도판 7. 제 1 전시실,
Studio Azzurro의 태초에(그리고는..)손동작 부분

움직임 사이사이에 등장한다.(도판 7) 태초에 우주와 생명체가 탄생되었고, 그리고는 우리, 인간의 세계가 펼쳐진 것이다. 실재하는 인간, 그들의 역동적 동작, 그들이 손동작으로 암시하는 삼라만상의 형상, 빛의 추상적 흔적들은 구체적인 것으로 보이지만 실상은 관람객들의 상상력을 요구하며 자세한 설명을 유보한 채 신비로움을 제공하고 있다.

등장인물들은 어두운 공간 속에서 빛을 받으며 배회하기도 하고 화면 속으로 걸어 들어가기도 한다. 관람객의 터치로 동작중인 그들을 화면 쪽으로 불러내어 거의 관람객과 비슷한 높이에서 그들의 사연들을 역동적이고 열정적인 얼굴표정, 몸, 손동작과 더불어 보고 들을 수 있다. 그러나 그들의 이야기는 불분명하게 들린다. 그들은 유리막에 갇혀있는 사람들이다. 그들의 움직이고 있는 손들이나 신체의 일부가 유리에 막혀 눌리고 있는 것으로 이를 암시한다. 그들은 여기에서 우리가 살아가고 있는 현실에서처럼 소통과 단절이 공존함을 드러낸다. 그들의 사연을 전하는 말은 그 자체로 투쟁을 의미하며 기억을 자극하는 도구일 것이나, 말은 후퇴하였다가 소리의 근원적 형태인, 의미를 알 수 없는 순수한 음향으로 되돌아온다. 익숙한 도구로 의사소통할 수 있는 모든 가능성은 사라지고 신비하고 고통스러운 세계에 갇혀진 공간이 펼쳐지고 있다. 실제로 그들의 이야기는 밀라노의 볼라테(Milano Bolate) 형무소에 수감 중인 사람들의 사연들이라고 한다.[25] 분노, 좌절, 후회, 절망, 체념, 번민, 희망 등의 다양한 감정들을 그들은 토로한다. 감옥에 갇혀 단절된 그들은 각자 짊어지고 있는 삶의 멍에들을 온몸으로 토해낸다. 그리고 그들은 모두 어김없이 자유를 갈망한다. 이 시대 사람들의 이야기가 전개되는 이 차원에서는 인간의 물리적 신체가 환경적 조건에 의해 엄격하게 차단되어 있다. 수감자들의 수형기간은 인간들이 이 지구상에 머무는 제한된 시간으로, 갇혀진 공간은 인간에게 주어진 통제된

25) 전시도록; In Principio, 2013, p. 75.

328 이 사람을 보라!

삶의 장소로 환원될 수 있을 것이다. 창조의 순간부터 인간에게 시간적, 공간적으로 제한된, 이 수감자들의 수형생활과 같은 환경적 조건은 무한히 반복되어 왔고, 창조의 순간으로의 근원적 통로는 다다를 수 없는 신비에 쌓여있다. 태초로부터 인간에게 선험적으로 내재되어 있는 그 무한반복되는 존재적 신비와 본질적 결핍이 현재까지도 변함없이 이어져 왔고 앞으로도 이어질 것이라는 의미로 보인다.

작가들은 최첨단의 기술과 완벽한 연출력을 동원하여 최초의 바티칸 전시관에서 인상적인 장소와 시간을 제공하였다. 작품에서 그들은 태초에 있었던 창조의 순간과 태고의 숨결에 대한 끝없는 질문을 현재의 언어로 구사함으로써 태초로부터의 연속성을 주장하고 있고, 풀리지 않는 수수께끼와 같은 인간의 태생적 근원과 본질에 대한 종교적 질문을 비종교적인 방법으로 제기하며 사색을 유도하고 있다. 동시에 현대인들의 존재적 갈등과 결핍 그리고 실현 불가능해 보이는 자유에 대한 열망을 강조하고 있다.

IV-2. 파괴 Uncreation/Decreazioni[26]

18점의 흑백 풍경사진들이 전시되어 있는 제 2 전시실로 들어서면 스산한 파괴와 절망의 무게가 스며들며 생동감넘치는 제 1전시실과는 창조와 파괴라는 주제만큼이나 커다란 대조를 이룬다. 전시장 한 벽에는 삼면화의 형식으로 장방형의 3작품(158 x 150 cm)이 걸려있고, 다른 세 벽에는 9점(91×257 cm)의 수평방향으로 긴 작품이 벽에 낮게 기대어져 전시되어 있다. 체코의 사진작가 쿠델카가 1986년부터 2012년 사이에 유럽과 중동의 재해지역을 찾아다니며 파노라마형식으로 카메라에 담은 풍경사진들이다.(도판 8-11) 파괴를 이야기하고 있는 것이다. 총 9개의 수직방향의 장방형 사진들이 세 개의 삼면화에 담겨져 있는 사진들은 레바논(Beirut, 1991), 프랑스와 영국(1986-1997), 이스라엘과 팔

26) 어려서부터 여행을 좋아하던 체코의 사진작가 쿠델카(Josef Koudelka, 1938-)는 공학을 전공하고서도 갖가지 풍경들을 담아내는 사진작가의 길을 택하였다. 루마니아의 집시들의 독특하고 운명적인 삶을 카메라에 담기 시작한 그는 우연히 프라하의 봄(1968)에 있었던 소련점령의 현장을 촬영하였고, 결국 그는 정치적 위험을 피해 고국을 떠나야 했다. 오랜 기간 영국과 프랑스에 머물며 재해의 현장들을 파노라마 풍경으로 촬영한 작품들로 세계적으로 주목받는 사진작가가 되었다. 프랑스 여권으로 1990년 고향을 처음 방문한 이후로도 그의 작가적 관심은 여전히 유럽을 중심으로 벌어지고 있는 재해현장에 있다.

레스타인(2010-2011)에서 촬영한 작품들이다. 전통적 교회공간의 제단화 형식으로 표현
된 이 작품들은 현대인들의 잃어버린 삶의 지표를 일깨우려는 듯 강한 흑백대비로 표
현된 화살표들이 등장한다. 참담하고 비극적인 현실에 대한 위험에 유희적으로 접근한
것으로 해석된다. 로마(Via Appia Antica, 2008), 슬로바키아(Quarry, 1999), 독일(장벽, 1988),
그리스(올림피아의 제우스 신전, 2003), 요르단(아만의 헤라클레스 신전, 2012), 레바논(Beirut,
1991), 이스라엘(Restaurant on the Jordan Border, 2009), 독일(Brandenburg, 탄광, 1997)에서 촬
영한 9개의 장면들이 전시실의 나머지 세 벽에 낮게 기대어져 전시되었다. 그는 이기적
이고 폭력적인 인간이 저지른 도덕과 자연법칙에 반하는 생태 파괴를, 자연에 의한 재해
의 흔적들과 문명의 흥망성쇠에 따른 패악의 모습들을 완곡하게 대형 흑백사진에 담아

도판 8. 제 2 전시실에 서 있는
쿠델카(Josef Koudelka)

도판 9. 제 2 전시실, 베이루트(1991)/ 프랑스와 영국
(1986-1997)/ 이스라엘과 팔레스티나(2010-2011)

도판 10. 제 2 전시실, 이스라엘(2009)/
레바논(1991)/ 요르단(2012)

도판 11. 제 2 전시실, 리비아(2007)

내었다. 때로는 폐허의 현장에서 돋아난 새싹을 담고 있어 작은 희망을 떠올리게 하지만 과거의 공간으로 떠나버린 문명의 스산한 흔적들은 파괴의 참혹함을 간곡하게 전달한다. 포탄의 흔적으로 남겨진 건물 벽의 커다란 구멍으로 보이는 저 멀리의 아득한 풍경과 삭막한 건물 내부의 대조는 인간이 저지른 폭력에 대한 절망적 외침으로 울려온다. 거대한 자연적 풍경이 연출하는 장면도 숭고와 위협의 경계에서 인간을 엄습한다. 사진이라는 표현매체가 전하는 현장감에 대한 신뢰로 인하여 참혹함은 더욱 배가된다. 그러나 그가 담아내고 있는 재해의 현장풍경들은 시사적 기록사진의 경우에서와 같이 사회적 고발의지를 표출하고 있지 않다. 오히려 피할 수 없는 숙명처럼 펼쳐져 있는 현실이어서 인간의 무력감을 더욱 자극한다. 인간의 파괴본능과 부도덕, 탐욕을 강하게 질타하고 있는 것이다. 그런 연유로 자연과 문명의 파괴현장을 담아내고 있는 그의 풍경사진들은 절망적이다. 독특한 전시 방법도 이 재해의 현장들이 우리와 직접 연관된 현재의 현실임을 강조하려는 의도에서 시도된 것으로 보인다.

그의 작가적 관심은 여전히 유럽을 중심으로 벌어지고 있는 파괴된 재해현장에 있으나 결코 시사적이거나 사회적 변화의 촉구에 머물지 않는다. 그 보다는 오히려 이러한 참혹한 현실에 내재되어 있는 더욱 심오한 영역의 본질적 인식을 촉구하는 것으로 보인다. 그는 흑백의 풍경사진을 통하여 모든 인간에 깊이 내재되어 있는 탐욕과 파괴본능을 문제삼으며 어렵고 고난한 현실로 이어지는 파괴의 책임이 인간에게 있음을 강조하고 있다.

IV-3. 재창조 Recreation/Ricreazioni : 또 다른 삶(Another Life)[27]

널찍하고 굴절된 평면의 제 3 전시실에 들어서면 마치 오래 전부터 그 공간에 속해 있었던 것처럼 보이는 다섯 개의 밝은 색상의 큰 캔버스와 서서히 마주하게 된다.(도판 12-16) 그들은 말끔하게 채색된 화면들이 아니다. 각 화면들은 각기 정도의 차이는 있지만

27) 로렌스 캐롤(Lawrence Carroll, 1954-): 재정사정이 매우 열악했던 캐롤 가족은 1950년대에 호주를 떠나 온 가족이 미국으로 이민갈 것을 결심하였다. 일단 1958년 미국 캘리포니아의 산타 모니카에 정착하였고, 2년 후에 L.A. 집을 마련하여 이주하였다. 1970년대에 로렌스 캐롤은 L.A.의 미술학교(Art Center College of Design)에 입학하였고, 1984년 6월 자신의 가족만 동반하여 뉴욕으로 옮겨 화가적 활동을 시작하였다. 현재 미국과 유럽에서 활발한 작가활동을 전개하고 있다.

도판 12. 제 3 전시실, 제 3전시실, 캐롤 (Lawrence Carroll), 무제, 2013

도판 13. 제 3 전시실, 무제, 2013

도판 14. 제 3 전시실, 무제, 2013

도판 15. 제 3 전시실, 무제(먼지그림), 2013

크고 작은, 낡고 기름에 찌든 듯이 보이는 조각들이 얼기설기 연결되어 있어 이미 거기에 배어있었을 오랜 세월을 암시하고 있는 듯하다. 이 조각들은 여기저기 얼룩진 채 연결되어 있으며 전체적으로는 밝은 갈색의 화면을 이루고 있다. 역시 낡은 일상적 물건들-전구, 작은 프레임, 전기줄, 시든 꽃, 낡은 지팡이 등-이 각 화면들에 부착되어 있다. 낡은 일상적 물품들이 적극 (재)활용된 것은 보이스나 아르테 포베라의 작품세계를 연상

하게 한다. 그러나 보이스나 아르테 포베라 작품에서의 일상적 물품들이 장소성이나 실존성과 연결되며 인간과 대상과의, 나아가서 인간과 외부세계와의 새로운 의미관계를 열어가는 반면에 캐롤의 캔버스에 부착된 낡은 일상적 물품들은 화면이라는 익숙한 세월의 흔적들로 채워진 공간에 함몰되면서 서로의 경계를 허물고 조화되어 매우 시적이며 잔잔한 따사로움으로 새로이 태어난다. 즉, 재창조의 공간이며 동시에 또 다른 삶의 조촐한 시작이다. 그의

도판 16. 제 3 전시실, 무제(잠자는 그림), 2013

재창조의 공간은 시작과 끝이 분명한, 서로 단절된 논리적 공간이 아니라 마치 생명체와 같이 서서히 그러나 끊임없이 변화하고 있는, 서로 밀접하게 그러나 소리없이 연결된 유기적 공간이다. 거기에는 이미 많은 인간적 삶의 사연들이 축적되었고 지금도 진행되고 있으며 동시에 새로이 잉태되고 있는, 조용하고도 강한 시적인 재창조의 길을 예시하고 있다.

캐롤의 백색에 가까운 단색화면은 대략 그가 거주지를 뉴욕으로 옮겨 본격적으로 작가적 삶을 시작한 1984년경부터 개발되었다. 그의 단색화면은 단순한 백색의 캔버스가 아니다. 그의 캔버스 위에는 크고 작은 화면들이 부착되고 그 위에 여러 톤의 백색이 덧칠되며 작가의 상상력에 따라 다양한 시도가 다시 전개될 수 있는 '다시 만들기re-made'의 열린 공간이다. 바티칸관의 출품작을 제작하면서 그는 실제로 냉동 회화를 고안해 내었다고 전한다. 즉, 작업 중인 캔버스를 냉동시켰다가 해동시키는 과정의 반복을 통하여 온도의 급격한 변화가 캔버스 화면에 일으키는 얼음의 흔적과 물감의 녹아내림이라는 유기적 현상을 실험하는 독창적 기법을 개발한 것이다. 하나의 현상이나 상태에 머물지 않고 생명을 가진 유기체와 같이 지속적으로 변화하고 생성되는 새로운 삶의 시작을 그는 전하고 싶었던 것이다. 캐롤은 미국작가 프로스트(Robert Frost, 1874-1963)의 시를 "믿음"에 대한 찬양으로 파악하였고, 미술 역시도 성공적인 경우라면 과거 그리고 멈

추지 않는 시간에 대한 믿음일 것이라고 주장하고 있다.[28]

로마 근교의 작업장에서 출품작을 마무리하며 가진 인터뷰에서 캐롤 자신은 아일랜드계 어머니를 가졌고 가톨릭신자로 성장했지만, 이번 비엔날레 초대에 앞서 바티칸으로부터 종교와 관련된 어떠한 요구나 전제조건이 없었고 오로지 작가들의 자유의사와 방식에 따라 제작할 수 있었기에 참여를 결정했다고 전하였다.[29] 종교적 주제를 다룬 작품에 대한 대중적 기대와 우려를 모르는 바 아니었기에 더욱 이 결정은 쉽지 않았으나 작품을 통해 다양한 종교적 신념을 가진 대중과의 대화를 중시여긴다는 말도 부언하였다. 또한 매스컴에서는 그가 보여준 그간의 작품경향을 고려하면 바티칸에서 제시한 창조, 파괴, 재창조의 세 주제 가운데 그가 재창조를 택한 것은 매우 자연스러운 일이라고 지적하였다.[30]

최초의 바티칸관 전시에는 현재 미국과 유럽에서 가장 활발하게 작품을 제작하고 있는 작가들 가운데 그들의 종교적 신념과는 무관하게 세 명이 선정되었고 결과적으로는 구태의 도식화된 종교적 조형언어의 틀에서 완전히 벗어나 현대미술의 새로운 매체들-미디어, 사진, 설치-로 제작된 참신한 작품들이 제시되었다. 그들은 성서적 주제를 독자적이고 신선한 재해석을 통하여 성공적인 예술적 성과를 보여주었다. 입구를 포함하여 네 공간으로 분할된 이 전시관은 방문객들을 참신한 사색의 영역으로 강력하게 끌어들였다. 일단 바티칸의 첫 번째 베니스 비엔날레 참여는 가톨릭교회와 대중과의 새로운 소통가능성을 보여 준 의미있는 결단이었던 것으로 판단된다.

28) 2014. 8.25. Frankfurter Allgemeine Zeitung
 http://www.faz.net/aktuell/feuilleton/kunstmarkt/galerien/ausstellung-von-lawrence-carroll-als-maler-traegt-er-tausend-maler-in-sich-12240739.htm
29) http://www.swide.com/art-culture/venice-biennale-2013-artists-review-interview-lawrence-carroll/2013/10/1
30) 24904610 2014. 8.25. Frankfurter Allgemeine Zeitung
 http://www.faz.net/aktuell/feuilleton/kunstmarkt/galerien/ausstellung-von-lawrence-carroll-als-maler-traegt-er-tausend-maler-in-sich-12240739.htm

V. 제 56회 베네치아 비엔날레 바티칸관의 구성과 그 의미
- 한 처음에... 말씀이 살이 되었다 -

2015년에도 아르제날레 전시관의 아르미(Sale d'Armi) 전시실[31]에 자리한 바티칸관은 55회(2013년)와 마찬가지로 세 전시실-미디어, 설치, 사진 작품-로 구성되었다. 남쪽 입구로부터 시작하여 콜럼비아 출생으로 현재 뉴욕에서 활동 중인 여성작가 브라보(Monika Bravo, 1964-)의 미디어작품인 6점의 〈원형(ARCHE-TYPES)〉 연작들과 소형 판넬 작품으로 이루어진 첫 번째 전시실을 통과하면, 마케도니아에서 태어나 지금은 영국에서 살며 활동하고 있는 여성작가 하드지-바질레바(Elpida Hadzi-Vasileva, 1971-)의 천막 형태의 대형 설치작품, 〈창자 점쟁이(Haruspex)〉로 꽉 채워진 두 번째 전시실로 이어진다. 그리고는 모잠비크(Mozambique) 출생의 마칠라우(Mário Macilau, 1984-)의 모잠비크의 수도 마푸토(Maputo)의 거리를 떠도는 소년들의 비참한 현장을 담고 있는 흑백사진 작품 10점으로 구성된, 〈암흑에서의 성장(Growing on Darkness)〉을 전시하고 있는 세 번째 전시실로 연결된다.

요한복음 1장 1절-14절의 "한 처음에... 말씀이 살이 되었다"를 56회 베네치아 비엔날레 바티칸관의 주제로 바티칸 시국의 문화위원회는 정하였다. 하느님의 말씀이 곧 살, 육신이 되었다는 이 성경구절은 전통적으로 그리스도의 육화의 신비를 의미하며 가톨릭교회의 핵심교리에 속한다. 라바시 추기경은 55회의 "태초에.."가 구약의 창세기를 근거로 전개되었다면 56회의 주제는 신약에서 55회의 주제와 연결되는 메시지를 찾았다고 전하고 있는데,[32] 이와 같이 구약과 신약에서 서로 연관되는 주제의 병행적 선정은 중세부터 이어져 온 가톨릭교회의 신학적 방법론인 예형학(Typology)을 떠올리게 한다. 이어서 라바시 추기경은 바티칸 관은 두 개의 기본축으로 이루어졌다고 소개하면서, 그 하나는 "한

31) 바티칸의 문화위원회는 이 아르제날레 전시관의 아르미(Sale d'Armi) 전시실을 장기 임대한 것으로 전해진다.

32) http://www.google.de/imgres?imgurl=http%3A%2F%2Fwww.cultura.va%2Fcontent%2Fcultura%2Fen%2Feventi%2Feuropa%2Fbiennale56%2F_jcr_content%2Finnertop-1%2Ftextimage%2Fimage.img.jpg%2F1428485123870.jpg&imgrefurl=http%3A%2F%2Fwww.cultura.va%2Fcontent%2Fcultura%2Fen%2Feventi%2Feuropa%2Fbiennale56.html&h=294&w=680&tbnid=0tdPbwHIzr5TzM%3A&zoom=1&docid=xfvLm2_mrBDMlM&ei=qNGjVd7YBsix0AT4jov4Bg&tbm=isch&iact=rc&uact=3&dur=458&page=1&start=0&ndsp=17&ved=0CE8QrQMwEGoVChMI3szt7q7YxgIVyBiUCh14xwJv

처음에..."로 이 초월적 단어는 예수 그리스도와 신의 대화와 교류를 중시하는 특성을 밝히는 것이고(1장 5절), 다른 하나는 "말씀[Logos]이 살"이, 즉 육신이 된 것으로, 이는 휴매니티이며, 신이 현존함을, 특히 상처와 고통 속에서 그 현존을 더욱 드러낸다는 것이다.(1장 14절) 또한 이러한 '수직적 초월'의 차원[신과 인간의 관계]과 '수평적 내재'[신의 현존]의 차원의 조우가 바로 이번의 바티칸관에서 펼쳐질 탐구의 심장이라고 천명하였다. 처음에 말씀이 있었고 그 말씀은 곧 신이었으며 신은 모든 것을 창조하셨다(1장 1절-3절)는 부분까지는 창세기와 매우 유사하다. 신이 모든 존재의 기원을 주었다는 것이다. 그러나 56회 비엔날레 바티칸관에서 조명될 육화의 부분은 구약의 창세기와는 다른 주제로 이어진다. 신적 '말씀'과 죽을 수밖에 없는 '육신' 사이에서 말씀의 의미를 파악하는 것이 결코 쉽지 않지만, 말씀은 곧 세상을 있도록 한 에너지이고 힘인 것이며 결국은 행동으로 귀착된다는 것이다. 그리하여 말씀은 살 즉 육신이 된 것이고, 그 육화가 바로 예수 그리스도이다. 예수 그리스도를 통한 육화의 의미는 인간의 구원에 있으며, 이는 상처받고 고통 속에 있는 인간의 구원을 위한 것이다. 따라서 이러한 육화의 완성은 휴머니즘의 실천인 것이며 바로 선한 사마리아인에서 그 완성을 볼 수 있는 것이라 설명하고 있다.[33]

바티칸 시국 문화위원회의 2015년 작가선정을 2013년과 비교해 보면 몇 가지 특징이 드러난다. 즉, 55회 비엔날레(2013년)의 바티칸관에 선정된 작가들은 모두 문화적 중심지인 미국과 유럽에서 활동하는, 주체적 입장의 백인 남성작가들이었으며, 그들은 당대를 대표하는 최고의 중견작가군에 속했다. 그들과 비교하면 56회의 작가들은 모두 각기 다른 성장배경을 지닌 문화적 변방출신들이고, 더구나 두 명은 여성작가이며 나머지 한 명의 남성작가는 젊은 흑인이다. 그들은 거의 모두 신진작가에 속하며 현재 그들의 성장가능성은 주목받고 있으나, 문화적 중심에서 활동을 전개하면서 소외와 도전이라는 타자들의 쓰라린 보편적 체험을 공유하고 있는 작가들이다. 신진작가를 선정한 바티칸의 의지는 라바시 추기경이 전하는바와 같이 '문화적 교류'와 '예술과 믿음의 소통'에 있었음을 확인하게 한다.

33) 전시도록; In Principio... la Parola si fece carne. 56. Esposizione Internazionale d'Arte della Biennale di Venezia 2015, pp. 13-15.

V-1. 원형- 말씀의 소리는 지각 저 너머에 있다

(ARCHE-TYPES. The sound of the word is beyond sense)

물리적, 심리적, 감성적 "공간 특정적" 작품제작에 대한 지대한 관심을 보여 온 남아
메리카의 콜럼비아에서 태어난 브라보[34]는 정방형의 전시공간(제 1전시실)에 6점의 미디
어 영상작품과 한 벽면에 3작품으로 이루어진 3그룹의 소형 판넬작품(총 9점)을 전시하
였다.(도판 17-20) 미디어 작품과 한 벽면을 소형의 판넬 작품들로 전시를 구성한 것은 55

도판 17. 제 1 전시실, 모니카 브라보(Monika Bravo),
원형- 말씀의 소리는 지각 저 너머에 있다, 부분, 2015

도판 18. 제 1 전시실,
원형- 말씀의 소리는 지각 저 너머에 있다, 부분, 2015

도판 19. 제 1 전시실,
원형- 말씀의 소리는 지각 저 너머에 있다, 부분, 2015

도판 20. 제 1 전시실, 원형- 말씀의 소리는
지각 저 너머에 있다, 부분, 2015

34) 브라보는 일찍이 고향을 떠나 유럽 문화권에서 많은 문화적 경험을 축적하였고, 사진과 패션디자인
을 유럽의 여러 도시-로마, 파리, 아테네 등-에서 공부하다가 조형예술 교육은 영국에서 받았다. 현
재는 뉴욕에서 의욕적으로 작품활동을 전개하고 있다.

회에 이 공간에 초대되었던 밀라노의 스투디오 아쭈로의 전시방식과 유사하지만, 하이테크의 경이로움으로 관람객을 사로잡았던 아쭈로의 작품과 비교하면 포르티가 이야기하듯이 브라보의 작품은 하이테크의 충격보다는 아름답고 잔잔한 시적 분위기를 자아낸다.[35] 아쭈로가 태초의 카오스로부터 현재에 이르기까지 지속되고 있는, 인간의 숙명과도 같은 소통의 희망과 단절이라는 절망의 무한반복을 암시하였던 것에 반하여 브라보는 같은 공간을 자연(하늘과 잎사귀 등)을 연상시키는 크고 작은 사각형의 채도와 명도가 높은 기하학적 색면들로 이루어진 구성적 영상을 담고 있는 모니터와 그 앞에 드리워진 그리스 문자로 씌여진 요한복음의 말씀이 글자그대로 쏟아져 내려오는 하나의 투명유리판으로 새로운 층위를 이루며 중첩된다. 그의 밝고 빛나는 다양한 색면들은 어쩌면 자신의 뿌리인 콜럼비아 원주민들의 낙천적 세계관이 투영된 색채들인지 모른다.

작가는 자신의 뿌리, 문화의 기원을 따라가다 보면 만나게 되는 인류의 혹은 인간의 원천과 요한복음에서 이야기하는 "한 처음에..."를 연결하고 있는 것으로 보인다. 브라보는 특히 복음사가 요한이 "처음에 있었던 말씀[Logos]"을 "빛"으로, 그리고 "예수 그리스도"로 받아드린 것에 많은 영감을 받았다고 말하면서 신비스런 육화의 직접적 해석을 유보한다.[36] 그의 작품 〈원형〉연작은 육화를 신비로움에 가두어둔 채 말씀의 소리, 즉 육화의 징후를 택한 것이다. 그는 로고스와 초월적 자연이 빛을 발하며 공존하는 그 경이로운 신비의 상태를 보여주고 있으며 저 너머에 존재하는, 임박한 육화는 그 징후인 소리로 예수 그리스도의 태어나심을, 다시 말하면 로고스의 실현을 암시하고 있다. 그는 자야(Octavio Zaya)가 지적하듯이 말레비치의 슈프레마티즘에 들어있는 초월성이나 러시아의 전위 시인 크루초니흐(Aleksei Kruchenykh)의 시에 내재되어 있는 초월적 의미언어인 자움(zaum)이라는 추상적 개념의 의미인 '저 너머, 저 편의'를 여기에서도 적용하고 있는

35) http://www.google.de/imgres?imgurl=http%3A%2F%2Fwww.cultura.va%2Fcontent%2Fcultura%2Fen%2Feventi%2Feuropa%2Fbiennale56%2F_jcr_content%2Finnertop-1%2Ftextimage%2Fimage.img.jpg%2F1428485123870.jpg&imgrefurl=http%3A%2F%2Fwww.cultura.va%2Fcontent%2Fcultura%2Fen%2Feventi%2Feuropa%2Fbiennale56.html&h=294&w=680&tbnid=0tdPbwHlzr5TzM%3A&zoom=1&docid=xfvLm2_mrBDMlM&ei=qNGjVd7YBsix0AT4jov4Bg&tbm=isch&iact=rc&uact=3&dur=458&page=1&start=0&ndsp=17&ved=0CE8QrQMwEGoVChMI3szt7q7YxgIVyBiUCh14xwJv
36) http://www.monikabravo.com/BIO-ARTIST-STATEMENT

것이다.[37] 육화의 신비에 대한 작가의 분명한 입장표명이나 주관적 해석은 유보한 채 인간의 지적 능력으로는 해독해 낼 수 없는 신비를 우회적으로 추상화하여 암시하고 있다. 자신은 정보의 암호화와 그 해독(coding-decoding), 추상화된 언어에 대한 관심, 개념이라는 수단으로 사실을 터득하려는 끊임없는 노력을 중요시한다고 언급하였는데, 결국은 현대 추상미술에서 끊임없이 제시되고 논란이 되고 있는 주관적 해석의 문제로 귀착된다.[38] 한 처음에 있었던 말씀, 그리고 그 말씀의 신비로운 육화에 대한 예감을 리드미컬하고 밝게 빛나는 영상과 투명판에 쏟아져 내려오는 요한복음의 텍스트로 표현하고 있는 것이다.

V-2. 창자 점쟁이(Haruspex)

제 2 전시실로 들어가다 보면 마치 하얀 레이스를 연결하여 설치한 듯한, 전시실을 가득 채우고 있는 거대한 천막형태의 작품 속으로 들어가게 된다.(도판 21-23) 주어진 정보에 의지하지 않고서는 이 재료가 동물의 내장이라는 생각이 들지 않았을 것이다. 그는 왜 생명체의 내장이나 껍질을 이용한 작품에 천착하는 것일까? 동물의 내장과 요한복음 1장의 말씀 즉 그리스도의 육화와는 어떤 관계가 있는 것일까?

도판 21. 제 2 전시실, 엘피다 하드치-바질레바
(Elpida Hadzi-Vasileva), Haruspex, 2015

도판 22. 제 2 전시실, Haruspex, 2015

37) 전시도록; In Principio... ,2015, pp. 49-51.
38) http://www.monikabravo.com/BIO-ARTIST-STATEMENT

도판 23. 제 2 전시실, Haruspex 부분, 2015

마케도니아에서 태어나 현재 영국에서 활발하게 작품활동을 전개하고 있는 바질레바는 최근 몇 년 동안에 미술과 생활현장의 경계에 위치시킬 수 있는 창의적이고 장소특정적인 시도들로 주목받고 있는 젊은 작가이다.[39] 그는 장소나 지역의 역사, 환경적 특수성 등과 유기적으로 소통하며 작품을 제작하고 있으며 그가 사용하는 재료의 폭도 매우 넓다. 조각이나 설치에 사용되는 보편적 재료이외에도, 예를 들어 고급식당이 제공하는 레지던시에 선정되어 그 식당이 사용하는 식재료를 이용한 설치작품을 제작, 전시하는가 하면, 960마리의 연어껍질로 작품을 제작하기도 하고, 2013년 베네치아 비엔날레에서는 마케도니아 국가관에 쥐의 껍질을 연결한 초대형의 설치작품과 살아있는 쥐까지도 동원하여 "놀랍도록 아름답고 혐오스러운 설치작품"이라는 평을 듣는 등 많은 논란을 빚기도 하는 도전적 신진작가이다.[40] 자신의 작업은 부엌의 싱크대에서 이루어진다고 이야기할 정도로 그는 종래의 조형예술 범위와는 구분되는 재료와 방식을 택하고 있다. 돼지, 소, 양, 염소, 물고기 등 다양한 생물들의 버려지는 내장과 껍질로 제작된 작품을 통하여 생명에 대한 새로운 시각을 요구한다. 그가 주장하는 '자연과의 친환경적' 혹은 '생명체와의 친화적' 관계와는 달리 그의 작품들에 대해 동물학대, 폭력성 등 예술의 한계에 대한 부정적 평가도 들린다. 그러나 작가는 작품에 사용하기 위해 살아있는 동물의 생명을 희생시키지는 않는 것으로 알려져 있으며, 그는 죽음에 대한 개념, 동

39) 1971년 마케도니아의 카바다르치(Kavadarci)에서 태어난 바질레바는 글래스고우와 런던의 미술대학에서 조각을 전공하였다. 그는 장소특정적 작품제작에 많은 관심을 가지고 있으며, 사진, 조각, 설치, 미디어와 사운드 등 다양한 매체를 이용한 작품에 매진하고 있다. 그는 또한 다양한 소재를 작품에 수용하는데 종종 매우 예외적인 재료들-동물의 내장이나 껍질 등-을 동원하여 더욱 주목받고 있는 작가이다.

40) http://frameandreference.com/brighton-based-artist-elpida-hadzi-vasileva-at-venice-biennale/

질성 등에 지대한 관심을 보이고 있는 것으로 추측된다. 그가 작품제작에 쏟아붓는 노동과 시간은 놀라울 뿐이라고 그를 관찰한 비평가들은 전한다. 관객들은 그의 불편하고 역겨운 시도들에 매우 당혹스러워 하는 반응과 함께 그의 작품이 지닌 거대한 규모에 놀라움을 표한다. 그는 언젠가는 자신의 이러한 "불편한" 시도들이 아름다움으로 보일 수 있을 것이라고 답하고 있다. "내가 하는 작업이 토사물처럼 보이면, 그건 쓰레기이다. 나는 역겹다고 당신들이 말하는 그것이 내 작업과정을 통해서 완성되었을 때 아름답게 변형되는 것에 흥미를 느낀다."[41]

쿠와쉬(Ben Quash)는 2015년 〈창자 점쟁이(Haruspex)〉를 관찰하여 그의 작품이 지니고 있는 외형적 단서들 -천막, 내장, 소, 돼지, 양, 염소-의 그리스도교적 의미를 다음과 같이 조명하였다.[42] 동물의 주술적, 종교적 의미는 인간의 오랜 역사와 동행해 왔고, 종교에 따라 같은 동물이라도 그 의미는 다를 수 있다고 전제한다. 그리스도교에서 양은 그리스도를 의미하며, 동시에 그리스도는 하느님의 어린 양으로서 그의 죽음이 인간의 죄를 번제해 주는, 다시 말하면 인간의 구원을 위한 희생제물인 것이다.(요한 복음 1장 29절) 따라서 인간과 하느님의 관계는 동물의 몸이라는 희생을 통해 연결되며, 종교적 전례에서도 희생제물은 사물과 인간이 전치(轉置)되는 기호학적 형상화로서 매우 중요한 부분이다. 천막은 모세가 이스라엘 백성을 약속의 땅으로 인도하면서 그들을 머물게 했던 곳이며, 이는 곧 천상의 천막이며, 예루살렘을, 교회를, 나아가서 예수 그리스도를 의미한다는 전통적 해석을 인용한다. 그러면서 바질레바 작품에서의 천막에서 닫집모양의 덮개와 벽을 이루고 있는 돼지의 기름진 내장은 그의 질긴 기능성과 그 자체로 "만남의 천막"이라는 이중적 중요성을 가지며, 천막은 그 공간으로 들어와 머무는 장소이며 동시에 예수의 현존을 의미한다고 해석하고 있다. 내장의 원래의 장소는 어둠이었으나 밝은 장소로의 이동은 요한복음(1장 5절)의 처음에 아무것도 존재하지 않았던 어둠으로부터 말

41) http://www.google.de/imgres?imgurl=http%3A%2F%2Fwww.newscientist.com%2Fblogs%2Fculturelab%2F2011%2F09%2F28%2FIMG_9877.jpg&imgrefurl=http%3A%2F%2Fwww.newscientist.com%2Fblogs%2Fculturelab%2F2011%2F09%2Fsculpting-with-fish-skins.html&h=400&w=600&tbnid=No3GNx1N_2MTlM%3A&zoom=1&docid=aLHN6Ek5i6hmyM&ei=aAxaVYbEGoaB8QXFvICQAw&tbm=isch&iact=rc&uact=3&dur=7&page=1&start=0&ndsp=16&ved=0CEcQrQMwDQ
42) 전시도록; In Principio... ,2015, pp. 83-87.

씀의 빛으로 변화했으며 어둠이 빛을 이기지 못한다는 내용과 일치한다는 것이다. 즉, 동물의 몸 안에, 어둠 속에 있던 내장이 밖으로 꺼내어져 또 다른 기능으로 새로운 생명을 얻게 되었다는 주장이다. 또한 그가 천막 안에 관람객의 머리위치에 매단 소의 위(胃)는 성체용기를 연상시킨다면서, 내장들 가운데 반추동물인 소나 양의 제 3의 위는 특히 그 내용물이 오래 머무는 생태적 기능을 가진 부분으로, 예수 그리스도 안에 머문다는 의미로 보았다. 예수의 시절에 심장은 감성적 기능으로가 아니라 지적 기능으로 인식되었다면서 여기에 사용된 소의 위는 심장의 위치와 인접한 내장으로서 예수의 현존과 또 다시 연관된다는 것이다. 따라서 천막은 하느님과 인간이 예수 그리스도의 현존 즉 육화를 통해 만남이 이루어지는 공간이고 머무르는 공간이며 이는 곧 사랑과 자비임을, 나아가서 구원에의 희망임을 주장한다.

바질레바의 〈창자 점쟁이(Haruspex)〉는 종교적 희생제물로서의 동물의 종교적 의미를 반추하게 하며, 동물 안에 있었던 내장이 어둠의 상태에서 밖의 빛의 세계로 나와 새로운 생명을 부여받는 것이 곧 육화일 수 있으며, 교회와 예수 그리스도를 상징하는 천막이라는 공간을 통해 가톨릭교회의 가장 신비스런 육화가 실현되고 있는 또 하나의 현장이라는 해석이 가능한 작품이다.

V-3. 암흑에서의 성장(Growing on Darkness)

도판 24. 제 3 전시실, 마리오 마필라우(Mácrio Macilau), Long Standing, 2012-15

모잠비크의 수도 마푸토의 거리로 내몰린, 촬영 당시 14-16세의 소년들의 모습을 담고 있는 10점의 흑백사진들(2012-15년 작)이 전시된 제 3 전시실로 들러서면 제 1, 제 2, 전시실과의 극명한 대비 속에서 그들이 나지막하게 그러나 또렷이 들려주는 비참한 현실의 목소리들로 인하여 새로운 긴장의 국면으로 들어서게 된다.

마칠라우 작가 자신이 태어나고 성장하고 여전히 작업하며 살아가고 있는 그 도시의 어두운 단면을 담아낸 작품들은 관람객을 충격적으로 현실로 끌어들이며 휴머니즘적 실천의 당위성을 강조한다.(도판 24-29)

유럽국가들이 아프리카로 눈을 돌려 지배하기 시작한 이래 오랫동안 포르투갈의 식민지였던 모잠비크는 1960년대부터 독립운동이 격화되어 오다가 1975년 6월 독립을 달성하였다. 아프리카나 라틴 아메리카의 많은 신생 독립국들이 그랬듯이 모잠비크도 이념적 대립을 겪어야 했고, 1980년대 초부터 무장투쟁을 시작함으로써 내전상태가 되었다. 내전의 와중에 태어나 경제적 어려움 속에서 성장한 마칠라우는 2009년경부터 모국의 현실을 있는 그대로 담아내는 기록(Documentary) 사진작가로 활발하게 활동하고 있다. 1992년 내전은 어렵게 종식되었으나 경제적 상황은 여전히 세계 최빈국에 속하는 현실에서

도판 25. 제 3 전시실, Taking Shower, 2012-15

도판 26. 제 3 전시실, A Fish Story, 2012-15

도판 27. 제 3 전시실, Rainy Days, 2012-15

도판 28. 제 3 전시실, Look of Hope(Emilio Maluleke), 2012-15

도판 29. 제 3 전시실, Portrait of Memory, 2012-15

변화를 추구하며 그는 기록사진을 통하여 세계를 향해 외치고 있다. "사진은 나의 언어이고 우리 사회에서 소외된 사람들의 동질성을 표출해 내고 어둠 속에 숨겨져 있는 그들의 목소리를 들려주는 도구이다. 나는 사진을 우리가 몸담아 살고 있는 세상에 대한 사람들의 마음을 변화시키는데 사용하고자 한다."[43] 그는 장기간의 프로젝트로 기록사진들을 제작하는데, 그의 작가적 관심은 리얼리티에 있을 것이며, 그의 사진들이 담아내고 있는 리얼리티는 비단 마푸토를 여전히 서성이고 있을 거리소년들만의 현실은 아닐 것이다.

〈암흑에서의 성장(Growing on Darkness)〉 연작은 생존의 수단을 거리에서 찾아 헤매야 하는 소년들의 적나라한 모습들이다. 이 아이들의 현실을 정확하게 파악하기 위해 작가는 그들과 장시간 교류하면서 관찰하였고, 촬영하였다고 밝히고 있다. 그러나 그의 작품들은 현실고발적 리얼리티를 강조하고 있지 않다. 오히려 현재와 과거, 보이는 것과 보이지 않는 것, 멀거나 가까움 사이의 상호관계를 변형시키는 시적 감성이 담겨있다. 애써 사진 속의 소년들은 희망을 놓지 않으려 하고 있다. 그의 기록사진들은 정확한 전달을 목표로 하는 보도사진에서 드러나는 삭막함과는 구분되는 정제된 감성이 배어있는데, 이는 아마도 작가의 진정한 주제[휴머니즘]와 작업의 목표가 현실에 대한 분노와 대결하고 있는 사진화면의 구성력에서 비롯된 것일 것이다. 라바시 추기경이 강조한 육화의 완성은 사마리아인의 선한 행동에 있다는 주장과 마칠라우의 비참한 현실이 승화된 시적

43) http://www.okayafrica.com/culture-2/art/african-photography-interview-mozambiqua-mario-macilau/

연작은 이와 같이 서로 연결된다. 말씀이 곧 예수 그리스도이고 예수 그리스도의 육화는 불행과 고통을 겪고 있는 사마리아인에게 행하는 선행으로 완성된다는 사랑과 자비의 메시지를 형상화하고 있는 것이다.

요한복음을 근거로 한 신학적 주제 –한 처음에 있었던 말씀, 말씀의 육화, 육화의 완성으로서의 휴매니즘– 는 두 번째의 베니스 비엔날레 바티칸관에 초대된 세 작가에 의해 이상과 같이 조형적으로 형상화되었다.

VI. 나가는 글

두 차례(제 55회, 56회)에 걸쳐 베네치아 비엔날레에 참여한 바티칸은 구약(창세기)과 신약(요한복음 1장)에서 가톨릭교회의 가장 핵심적 주제를 예형학적 방법론에 따라 선택하여 창조-파괴-재창조(제 55회)를 통해 인간의 구원에의 희망을, 그리고 말씀-육화-휴매니즘(제 56회)을 통해 사랑과 자비의 실천을 강조하고 있다. 참여작품들은 난해하고 진부할 수도 있는 성서적 주제들을 다루고 있으나 현대미술의 새로운 매체들-미디어, 사진, 설치-을 동원하여 대중과의 새로운 소통가능성을 보여주었고 신선한 재해석을 제시하여 긍정적인 예술적 성과를 거두었다고 판단된다. 이제 의미깊은 주제와 적합한 작가의 선정이라는 비엔날레 참여국가들의 피할 수 없는 난제를 바티칸 시국도 직면하고 있다. 예형학적 방법론이라는 맥락에서 다음의 바티칸관 전시주제에 대해 관심이 모아진다. 두 번에 걸친 참여작가의 선정에 있어서 바티칸의 문화위원회가 현재의 문화적 중심지인 미국과 유럽뿐만 아니라 전 세계의 다양한 문화권으로 확대하여 고려했다는 것과 기존의 중견작가뿐만 아니라 신진작가들이나 여성작가들도 그 선정대상으로 수용한 것은 가톨릭 정신의 실천이라는 의미에서 매우 고무적이다.

바티칸측은 이미 19세기 말부터 수차에 걸친 국제 엑스포 참여로 현대 기술문명의 발달상에 대한 찬사를 적극 표명하였을 뿐만 아니라, 바티칸 소장 미술작품들도 엑스포

에 전시하여 예술적 감동을 대중과 공유하여 왔다는 것을 강조하고 있다.[44] 그 외에도 1958년에는 베네치아 비엔날레에 참여한 국가관 가운데 17개의 국가관에다가 98점의 그리스도교적 주제의 작품을 분산, 전시토록 하여 예술을 통한 대중과의 소통을 시도하였다는 것이다.[45] 하지만 사실상 순수 현대미술 행사에 바티칸 시국이 주관하여 독립적으로 참여하는 것은 제 55회 베네치아 비엔날레가 최초라서 더욱 의미깊다. 또한 시스티나 성당의 내부가 완전히 혁명적 작품으로 이루어졌다고 하더라도 여전히 하나의 교회공간인데 반해 비엔날레의 바티칸관은 교회공간을 완전히 벗어난 다른 맥락의 현장임을 바티칸측은 충분히 고려했고, 더구나 베네치아 비엔날레는 서로 다른 이데올로기와 철학과 문화와 종교를 근간으로 하는 국제적 미술의 현장이며, 교회가 외부의 타문화와의 연관을 갖는다는 것은 매우 중요하다는 인식을 가지고 있다는 포르티의 전언은 매우 신선하다.[46]

실제로 바티칸의 베네치아 비엔날레 참여는 가톨릭교회의 변화와 쇄신을 위한 정책의 일환으로 현대미술을 통해 대중과의 적극적 소통을 이루려 가톨릭교회가 오랫동안 준비해 온 시작이고 도전이다. 프랑스 혁명 이후 미술과 가톨릭교회의 소원해진 관계 속에서 두 세기가 지나고서야 이루어진 새로운 시작이다. 교회공간을 벗어나 현대미술의 핵심적 현장으로 참여한 것이기에 이 도전적 시작은 혁명적이다. 또한 현대의 핵심적 작가들이나 평범한 신자들 모두에게 예술적, 영성적 감동을 주지 못하는 가톨릭교회만의 진부하고 폐쇄적인 예술로 전락한 현재의 정체된 교회미술을 극복하기 위한 결단일 것이다. 그러나 만약 향후 진부한 그리스도교적 주제에 대한 구태의 조형적 해석으로 되돌아간다면 역동적인 현대미술의 현장에 바티칸이 참여하는 의미는 매우 퇴색될 것이다. 뿐만 아니라 다양하고 전위적이며 역동적인 현대미술이 한 자리에 모인 베네치아 비엔날레에는 다분히 반(反)종교적 혹은 비(非)가톨릭적인 이미지나 막강한 현실적 권력에 대한 대담한 비판 또는 현대인들을 야유하는 듯한 선정적 형상이 쏟아져 나오는 것을 고려할 때 바티칸의 새로운 도전은 더욱 버겁게 여겨진다. 여기에서 제기되는 것은 가톨릭

44) 전시도록; In Principio, 2013, pp. 37-63.
45) 전시도록; In Principio, 2013, pp. 53-54.
46) http://www.theguardian.com/artanddesign/2013/may/31/vatican-first-entry-venice-biennale

교회와 현대미술의 관계개선을 추구하는 궁극적 목표가 바티칸관에서 전시되는 현대미술을 통한 일반대중과의 순수한 문화적, 정서적 교감과 소통에 있는 것인지 혹은 가톨릭의 신학적 도그마를 교회공간이 아닌 역동적 장소에서 현대적인 조형언어로 전달하려는 것인지에 대한 명확한 규명이다. 바티칸측이 지속적으로 강조하였듯이 전자의 경우라면 비엔날레의 역동성과 다양성이 배가될 수 있을 것이고, 장기적으로 가톨릭교회에 대한 이해의 폭도 증대될 수 있을 것이다. 나아가서 교회공간의 미술도 동반하여 현대적으로 변화될 수 있을 것이다. 그러나 후자의 경우라면 긍정적 결과를 기대하기는 어려울 것으로 전망된다. 이는 진정한 의미에서의 가톨릭교회의 개혁이나 변화이기 보다는 고도의 방법론적 수정에 다름 아니기 때문이다.

2013년 베네치아 비엔날레를 시작으로 바티칸이 보여주고 있는 적극적인 참여가 앞으로 현대미술을 통한 가톨릭교회의 진정한 개혁을, 그리고 현대미술과 가톨릭교회의 더욱 돈독한 관계를 향한 의미깊은 실험적 여정이기를 고대하며 글을 마친다.

참고문헌

한국천주교중앙협의회, 공의회문헌(제 2차 바티칸), 2007.

전시도록: In Principio, Padiglione della Santa Scdc, 55. Esposizione Internazionale d'Arte della Biennale di Venezia 2013.

전시도록: In the Beginning...the Word became flesh, Pavilion of the Holy See, 56. International Art Exhibition of la biennale 야 Venezia 2015.

백인호, 『창과 십자가』, 프랑스혁명과 종교, 소나무, 2004.

김재원, 김정락, 윤인복, 『유럽의 그리스도교 미술사』, 한국학술정보, 2014.

한스 제들마이어 저, 박래경 역, 『중심의 상실』, 19·20세기 시대상징과 징후로서의 조형예술, 문예출판사, 2002.

Mennekes, Friedhelm, Begeisterung und Zweifel: Profane und sacrale Kunst, Lindinger + Schmid, 2003.

Schreyer, Lothar, Christliche Kunst des XX. Jahrhunderts in der katholischen und protestantischen Welt. Berlin [u.a.]: Dt. Buchgemeinschaft, 1959.

Schlimbach, Guido, Für Friedhelm Mennekes. Kunst-Station Sankt Peter Köln. Textevon Kardinal Joachim Meisner, Arnulf Rainer, James Brown, Peter Bares u. a. Wienand Köln 2008.

_____, Für einen lange währenden Augenblick. Die Kunst-Station Sankt Peter Köln im Spannungsfeld von Religion und Kunst, Verlag Schnell & Steiner, Regensburg 2009.

Henze, Anton, Das Christliche Thema in der Modernen Malerei, F.H. Kerle Verlag, Heidelberg, 1965.

김재원, 「"아, 당신은 나의 라파엘입니다!": '미카엘 트리겔', 21세기 종교화가?」, 『현대미술사연구』제 28집(2010), pp.97-123.

http://vaticaninsider.lastampa.it/recensioni/dettaglio-articolo/articolo/arte-e-chiesa-art-and-church-arte-y-iglesia-14746

http://www.theartnewspaper.com/articles/Vatican-to-finally-have-pavilion-at-Venice-Biennale/ 27423

http://www.rivoluzione-liberale.it/26152/cultura-e-societa/padiglione-vaticano-alla-biennale-2013.html

http://kipa-apic.ch/k220921

http://www.art-magazin.de/ (art 09/ 21/2009)

http://www.cultura.va/content/cultura/en/dipartimenti/arte-e-fede/testi-e-documenti/ravasiart.html

http://www.cultura.va/content/cultura/en/eventi/vaticano/mostra-artisti-papa.html

http://www.news.va/en/news/pavilion-of-the-holy-see-at-the-venice-biennial

http://www.gazzettadelsud.it/news/english/38535/Holy-See-debutes-pavilion-at-Venice-Biennale.html

http://www.faz.net/aktuell/feuilleton/kunstmarkt/galerien/ausstellung-von-lawrence-carroll-als-maler-traegt-er-tausend-maler-in-sich-12240739.html (2014. 8.25. Frankfurter Allgemeine Zeitung)

http://www.swide.com/art-culture/venice-biennale-2013-artists-review-interview-lawrence-carroll/2013/10/15

http://www.theguardian.com/artanddesign/2013/may/31/vatican-first-entry-venice-biennale

http://www.cultura.va/content/dam/cultura/documenti/comunicatistampa/PressPack1.pdf

http://www.okayafrica.com/culture-2/art/african-photography-interview-mozambiqua-mario-macilau/

http://www.google.de/imgres?imgurl=http%3A%2F%2Fwww.newscientist.com%2Fblogs%2Fculturelab%2F2011%2F09%2F28%2FIMG_9877.jpg&imgrefurl=http%3A%2F%2Fwww.newscientist.com%2Fblogs%2Fculturelab%2F2011%2F09%2Fsculpting-with-fish-skins.html&h=400&w=600&tbnid=No3GNx1N_2MTlM%3A&zoom=1&docid=aLHN6Ek5i6hmyM&ei=aAxaVYbEGoaB8QXFvlCQAw&tbm=isch&iact=rc&uact=3&dur=7&page=1&start=0&ndsp=16&ved=0CEcQrQMwDQ

http://www.google.de/imgres?imgurl=http%3A%2F%2Fwww.saatchigallery.com%2Fimgs %2Fartists%2Fmacilau_m%2525C3

%2525A1rio%2F20131002094332_mario_macilau_thezionist_1.
jpg&imgrefurl=http%3A%2F%2Fwww.saatchigallery.com%2Fartists%2Fmario_
macilau.htm%3Fsection_name%3Dpangaea&h=485&w=730&tbnid=kmOG_Qta5
Ob6IM%3A&zoom-1&docid-pWimaiIhePRY1M&ei-ku9bVdC4LY6B8QX5mYCw
Aw&tbm=isch&iact=rc&uact=3&dur=861&page=1&start=0&ndsp=21&ved=0CC
AQrQMwAA

http://www.google.de/imgres?imgurl=http%3A%2F%2Fwww.cultura.va%2Fc
ontent%2Fcultura%2Fen%2Feventi%2Feuropa%2Fbiennale56%2F_jcr_
content%2Finnertop-1%2Ftextimage%2Fimage.img.jpg%2F1428485123870.
jpg&imgrefurl=http%3A%2F%2Fwww.cultura.va%2Fcontent%2Fcultura%2Fen%2
Feventi%2Feuropa%2Fbiennale56.html&h=294&w=680&tbnid=0tdPbwHIzr5TzM
%3A&zoom=1&docid=xfvLm2_mrBDMlM&ei=qNGjVd7YBsix0AT4jov4Bg&tbm=i
sch&iact=rc&uact=3&dur=458&page=1&start=0&ndsp=17&ved=0CE8QrQMwE
GoVChMI3szt7q7YxgIVyBiUCh14xwJv

http://frameandreference.com/brighton-based-artist-elpida-hadzi-vasileva-at-venice-
biennale/

http://elpihv.co.uk/works/silentio-pathologia

http://www.mariomacilau.com/

http://www.okayafrica.com/culture-2/art/african-photography-interview-
mozambiqua-mario-macilau/

http://www.fotofestiwal.com/2015/en/exhibitions/special-exhibitions/discovery-show/

http://www.monikabravo.com/BIO-ARTIST-STATEMENT

http://www.romereports.com/pg160998-the-vatican-will-have-a-pavilion-in-the-
biennale-di-venezia-art-exhibit-en

http://blogs.wsj.com/speakeasy/2015/04/09/vatican-to-take-part-in-venice-biennale-
art-exhibition/

감사의 글

○ 교수님께서 미학개론과 20세기 미술사 강의하실 때 저는 항상 세 번째 줄을 차지하고있
 었어요. 덕분에 교수님을 통해 처음 만났던 많은 작가들과 철학자들을 마음속에서 많이
 아끼게 되었어요. 마음에 두고 싶은 작가와 철학자가 생긴다는 건 기쁜 일이에요. 교수님
 도 앞으로 그런 기쁜 일이 많으셨으면 좋겠어요. - 양혜진

○ 교수님.
 많이 느린 저를 지켜봐주시고 용기를 주셔서 진심으로 감사드립니다.
 교수님께서 주신 가르침 잊지 않겠습니다.
 저도 교수님께 기쁨과 보람을 드릴 수 있도록 노력하겠습니다.
 항상 건강하시고 다시 뵐 수 있는 날을 기다리면서 열심히 제 일에 최선을 다하는 제자가
 되겠습니다. - 이하나

○ 입학 상담하러 가서 뵌 일이 엊그제 같은데 퇴임식과 졸업식을 같이 하게 되니 감회가 남
 다르네요. 늘 건강하시고 주님의 은총과 축복이 함께 하시길 빕니다. - 이영자

○ 학장님께서 저희에게 남겨주신 깊은 가르침 평생토록 잊지 않고 살겠습니다.
 사랑해요~ 교수님! - 양희진

○ 교수님 그동안 고생 많으셨습니다. 제가 보았던 교수님의 열정을 제 마음에 담아봅니다!
 감사합니다! - 조은수

○ 김재원 교수님 축하드립니다. 만수무강 하소서! - 오승민

○ 제가 만났던 인연 중에 가장 존경하고 존경하는 김재원 학장님의 퇴임을 진심으로 축하
드립니다. 학장님을 만났던 것을 크나 큰 행운으로 생각하고 있습니다. 지식적인 가르침
에서도 제에게 충분한 만족감을 주셨으며, 정신적으로도 마음에 귀감으로 남아 계십니
다. 항상 가르침에 대한 은혜 잊지 않고 간직하겠습니다. - 김두영

○ 교수님 은퇴를 진심으로 축하드립니다!
그동안 제자들에게 보여주신 열정과 사랑 잊지않겠습니다. 늘 건강하시길 기도드립니다.
- 조미령

○ 교수님을 2007년에 서양 미술사로처음 뵈었습니다.
낯선 용어들을 정립 하느라 정신이 없을 때 교수님께서는 열심히 하라고
따뜻한 말씀을 해주신 것이 기억이 납니다.
벌써 2016년입니다.
돌이켜보면 2007간석동에서 부터 송도까지 크고 작은 일들이 있었지만.
모든 좋은 일만 기억 할 것입니다.
그동안 고생 많으셨습니다.~^^
교수님 부디 건강하시고 행복하세요. - 송석철

○ 학장님은 만학도의 몸부림을 열정으로 바라보시며 용기를 주셨던 분이셨습니다.
언제까지나 마음 안에서 학장님이 계셨던 그 자리에서 뵐 수 있기를 바라며,
건강하시고 행복하세요! - 이인숙

○ 교수님!

면접 볼 때, 합격시켜주시면 열심히 하겠다며 아는 것 없이 선 약속했던 것이 생각납니다. 과제별로 매주 제출해야하는 레포트와 엄격한 수업방식 때문에 헉헉거리며 투덜거리던 때도 생각납니다. 과정이 진행되는 가운데, 따뜻한 격려와 때로는 거시적으로 멀리 넓게, 때로는 미시적인 관점으로 콕 집어 적확하게 바로잡아주시는 섬세한 가르침 덕분에, 많이 늦게 시작하고도 중간 중간 뒤돌아보며 주춤거리던 제 자신에게 '졸업'이라는 참으로 큰 기쁨을 선물할 수 있었습니다. 또한 국내 성지를 순례하면서 우리 옛 성당의 아름다움과 옛 성조들의 굳건한 신앙심을 만날 수 있었으며, 해외 인턴과정으로 이탈리아 로마 바티칸박물관에서의 석 달 동안의 서툰 경험은, 또 다른 세계에서의 새로운 나의 모습을 대면하는 소중한 계기가 되었습니다. 심포지움을 미리 계획하고 준비하고 개최하는 과정의 현장에서는 그 자체가 생생한 교육인 동시에 학교에 대한 자긍심도 느낄 수 있었습니다. 이 여러 과정들을 저희에게 경험케 해주시기 위해 동분서주하시고, 불철주야 애써주심에 이 자리를 빌려 깊이 감사드립니다. 지금도 끊임없이 공부하고 연구하시는 교수님을 존경합니다. 은퇴하신 후에도 더욱 건강하시고 행복한 일상 맞이하시기를 기원합니다.

 - 김선희

○ 대학교 1학년, 서양미술사 수업시간에 교수님을 뵈었던 때가 생생합니다. 수업에 있어서는 호랑이 교수님처럼 무섭고 철저하신 분이었지만 사적인 시간에는 누구보다 학생들을 생각하고 사랑하셨던 교수님 덕분에 행복하고 즐거운 시간들 속에서 가르침을 받을 수 있었습니다. 또한 대학원에 들어와 그리스도교미술에 대해서 심도 있게 배우고 싶다는 마음이 들었던 것도 모두 교수님 덕분이었습니다. 그런 교수님의 제자 가운데 한사람으로 기억될 수 있어서 저는 참 행복한 행운아 입니다. 한 평생 참된 가르침으로 학자의 길을 올곧게 걸으시고, 학자란 어떻게 살아가야 하는가를 삶 그 자체를 통해 보여주신 김

재원 교수님, 깊이 존경하며 언제나 사랑합니다.　　　　　　　　　　　　　- 최경진

○ 처음엔 짝사랑이었습니다. 멋지고 당당한 당신의 겉모습에 매료되었지요.

　그러다 그 멋지고 당당한 모습이 학문에 대한 열정과 후학 양성에 대한 사명감에서 비롯된 것임을 알고는 저의 짝사랑이 흔들렸습니다. 당신처럼 학업에 대한 열정은 물론이고 먼지조각만한 사명감조차 제게 없었기에 당신에 대한 저의 해바라기 사랑이 지속될지 염려스러웠습니다. 그러나 어느 순간 저의 짝사랑이 제 눈에서 제 마음으로 그리고 당신의 열정이 제게 전염되듯 그렇게 이루어졌습니다. 저는 줄탁동시가 되고 싶었습니다. 그렇지만 모든 여건은 보잘 것 없고 능력 또한 많이 떨어졌지요. 그런 제게, 한 없이 부족한 제게 문득문득 자신감을 불어넣어주시는 마이더스의 손 같은 교수님, 그러다 자만해질 무렵이면 어김없이 질책을 마다하지 않으시는 교수님. 그런 당신의 모습을 닮고 싶습니다. 모두에게 존경받으며 떠나는 뒷모습이 향기로우신 당신의 발자취를 저도 따라 걷고 싶습니다. 교수님 감사합니다. 사랑해요.　　　　　　　　　　　　　- 박성혜

○ 길다면 길고 짧다면 짧다 할 수 있었던 저의 대학원 생활에서 직접 간접적으로 힘이 되고 방향을 잡아주셨던 교수님의 크나큰 배려와 지도 편달에 진심으로 감사드립니다.
　　　　　　　　　　　　　- 문지정

○ 한국에 '그리스도교 미술사' 나무 한 그루를 심으셨습니다.

　물이 필요할 때는 비로, 열매가 열글 때는 빛이 되어 늘 든든한 지킴이가 되어주십시오.
　　　　　　　　　　　　　- 김상진

○ 무거운 짐 지던 작은 어깨가 생각나겠지요.　　　　　　　　　　　　　- 최동진